华嵒

全集

4

海峡出版发行集团 福建美术出版社
THE STRAITS PUBLISHING & DISTRIBUTING GROUP | FUJIAN FINE ARTS PUBLISHING HOUSE

新羅山人

目 录

花卉·虫鱼·禽兽（下）

牡丹山禽图002

花鸟图003

花鸟图004

海棠双鸟图005

鱼争落花图006

梅鹤图007

哺雏图008

竹石鹦鹉图轴009

花鸟010

松柏长青寿带妍图011

草虫图012

桃花鳜鱼图014

梨花双禽015

花鸟册页之一016

花鸟册页之二017

花鸟册页之三018

花鸟册页之四019

花鸟册页之五020

花鸟册页之六021

花鸟图022

折枝芍药图023

花鸟图024

花鸟图025

秋葵图026

花鸟图027

松鼠图028

翠禽啼春图029

山禽乐春图030

芰荷图031

寿带鸟图032

牡丹花石图033

诗书

行书题画诗（十二开）之一水窟吟036

行书题画诗（十二开）之二自写小象037

行书题画诗（十二开）之三038

行书题画诗（十二开）之四039

行书题画诗（十二开）之五040

行书题画诗（十二开）之六041

行书题画诗（十二开）之七042

行书题画诗（十二开）之八043

行书题画诗（十二开）之九044

行书题画诗（十二开）之十045

行书题画诗（十二开）之十一046

行书题画诗（十二开）之十二047

山水诗斗方之一048

楷书养生一首048

楷书诗稿（八开）之一 ..051

楷书诗稿（八开）之二 ..053

楷书诗稿（八开）之三 ..055

楷书诗稿（八开）之四 ..057

楷书诗稿（八开）之五 ..059

楷书诗稿（八开）之六 ..061

楷书诗稿（八开）之七 ..063

楷书诗稿（八开）之八 ..065

书法 ..066

书法 ..067

书法 ..068

书法 ..069

行书竹窗漫吟 ..070

行书题厉樊榭西溪筑居图诗轴071

行书七言联 ..072

行书七言联 ..073

行书姜夔诗 ..074

行书唐诗 ..076

行书录王元诗页 ..078

行书 ..080

致员获亭札 ..082

致员获亭札 ..083

华嵒印鉴 ————————————————————084

新罗山人离垢集 ————————————————087

华嵒年谱 ————————————————————127

总图引 ——————————————————————167

花卉·虫鱼·禽兽

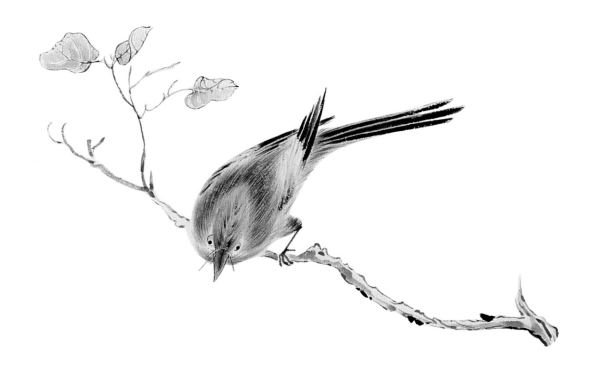

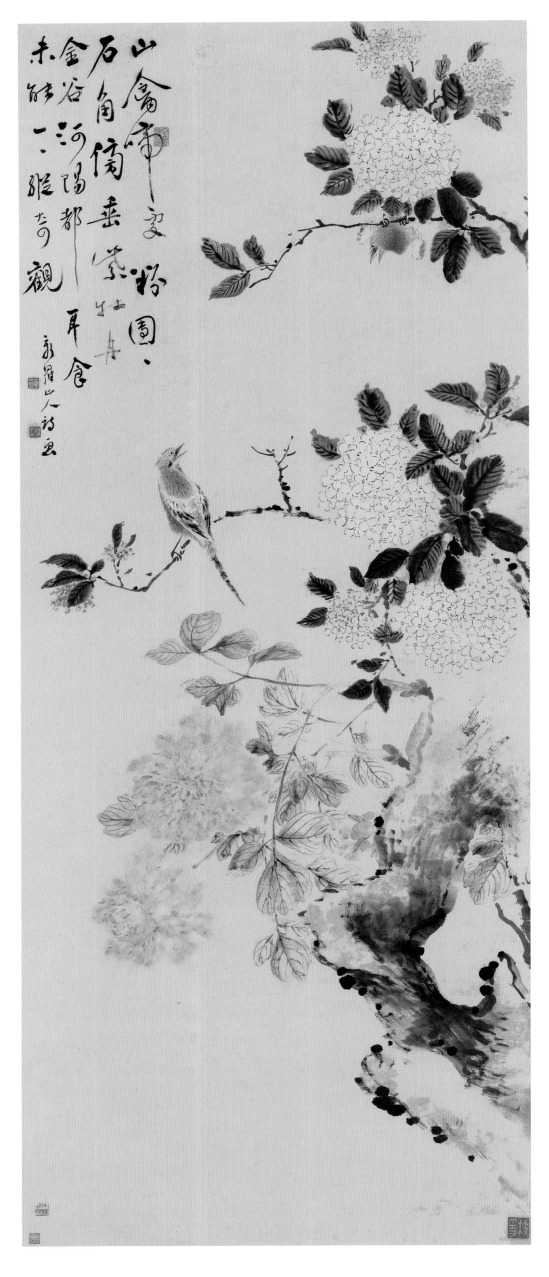

牡丹山禽图

立幅

153.5cm×61.5cm

艺术市场拍卖品

题识： 山禽啼处粉团团，石角傍垂紫牡丹。
金谷河阳都耳食，未能一一纵奇观。

款识： 新罗山人诗画

钤印： 空尘诗画（朱文）、华嵒（白文）、
秋岳（白文）、枝隐（白文）

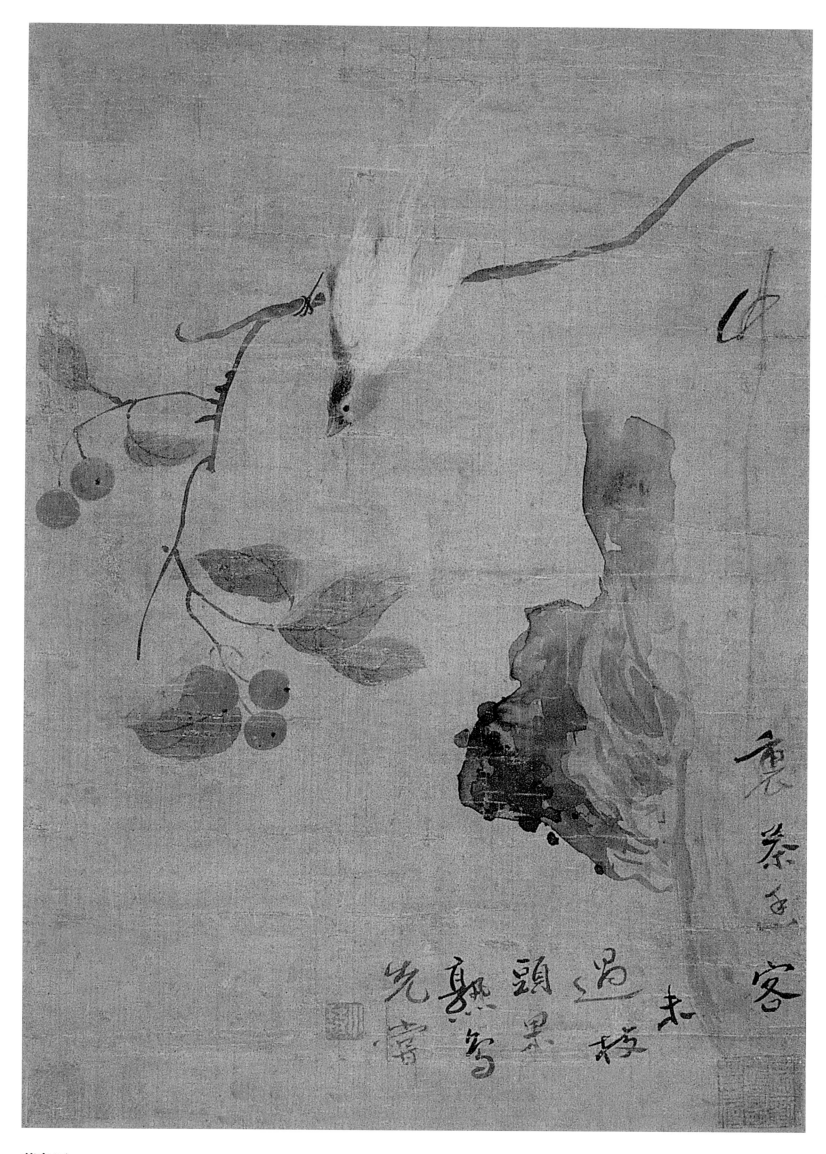

花鸟图

立轴　42cm×28cm　艺术市场拍卖品

题识：竹里茶香客未过，枝头果熟鸟先尝。
钤印：小技（白文）

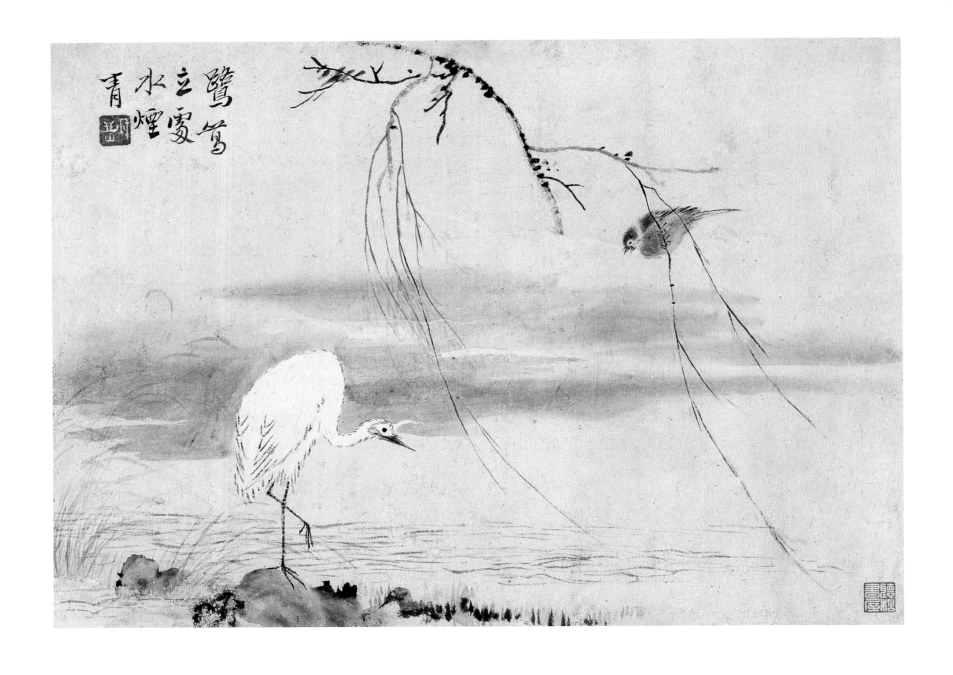

鹭鸶立处水烟青
钤印（朱文）

花鸟图

册页（四开）
33cm×45cm
艺术市场拍卖品

题识：鹭鸶立处水烟青。
钤印：秋岳（白文）

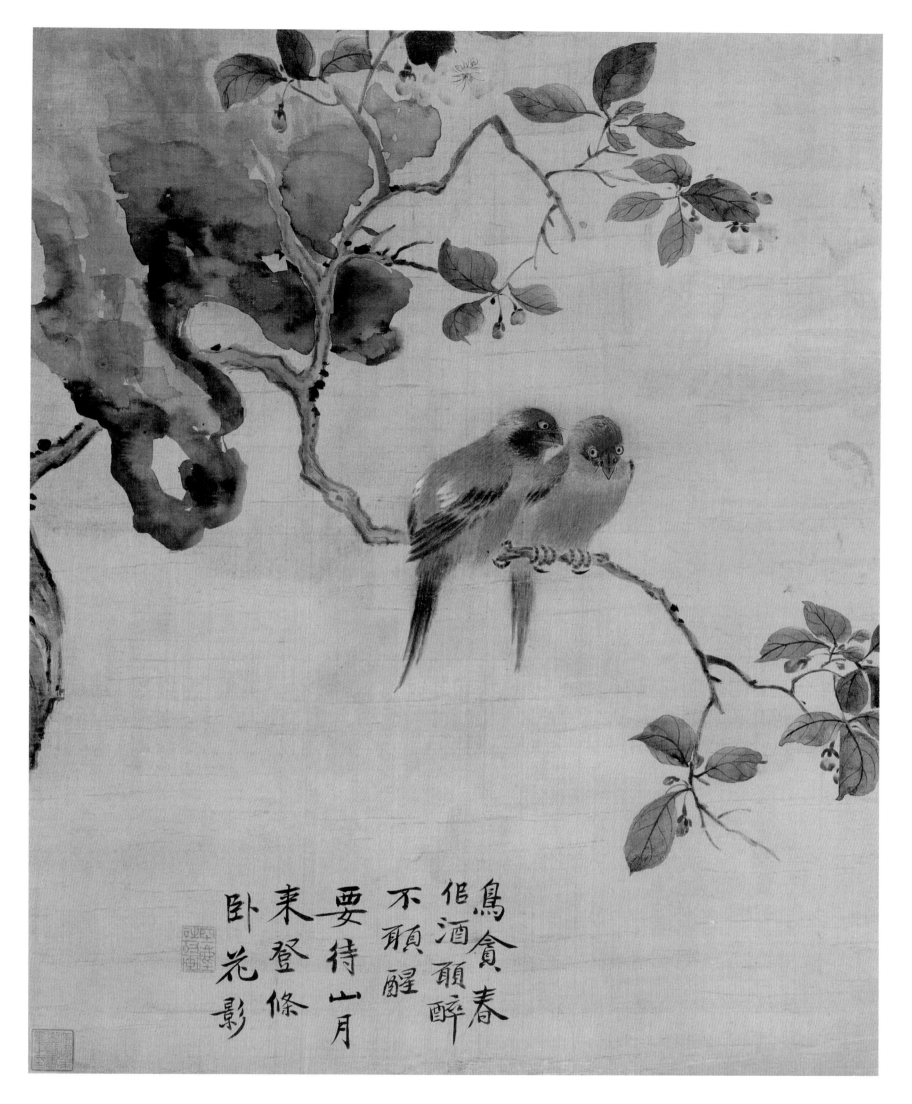

海棠双鸟图

立轴

53cm×42cm

艺术市场拍卖品

题识：鸟贪春似酒，愿醉不愿醒。
要待山月来，登条卧花影。

钤印：空尘诗画（朱文）

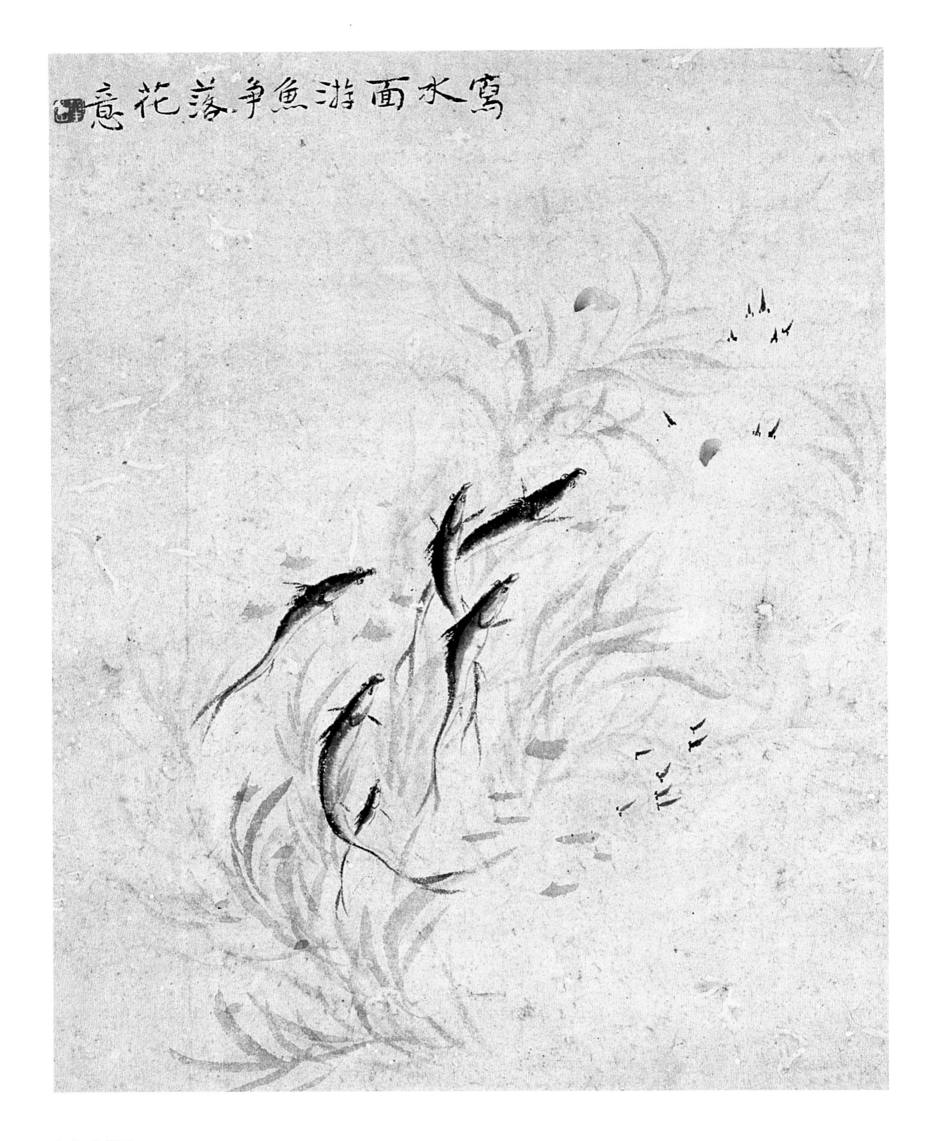

写水面游鱼争落花意

鱼争落花图

册页（十二开）
32cm×25cm
艺术市场拍卖品

题识：写"水面游鱼争落花"意。
钤印：华嵒（白文）

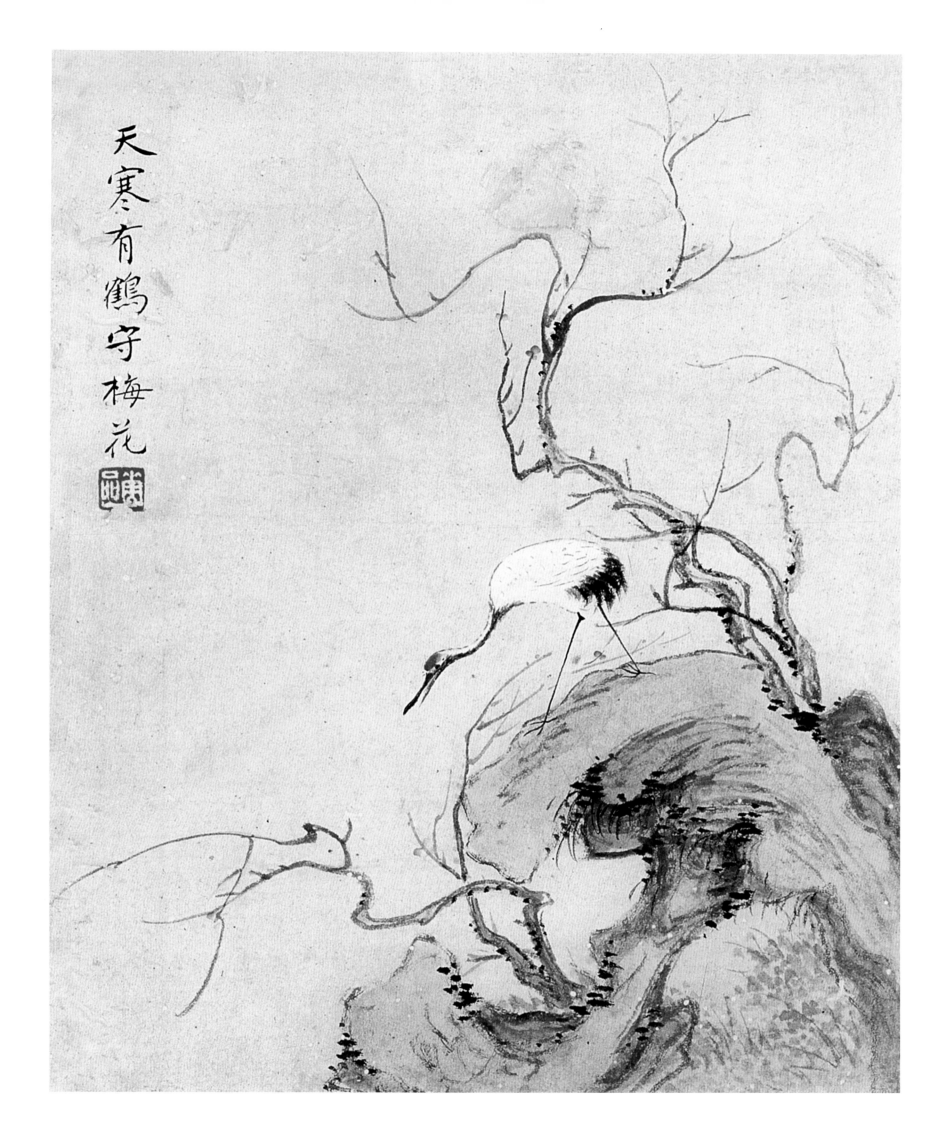

天寒有鶴守梅花

梅鶴图

册页（十二开）

32cm×25cm

艺术市场拍卖品

题识：天寒有鹤守梅花。

钤印：华嵒（白文）

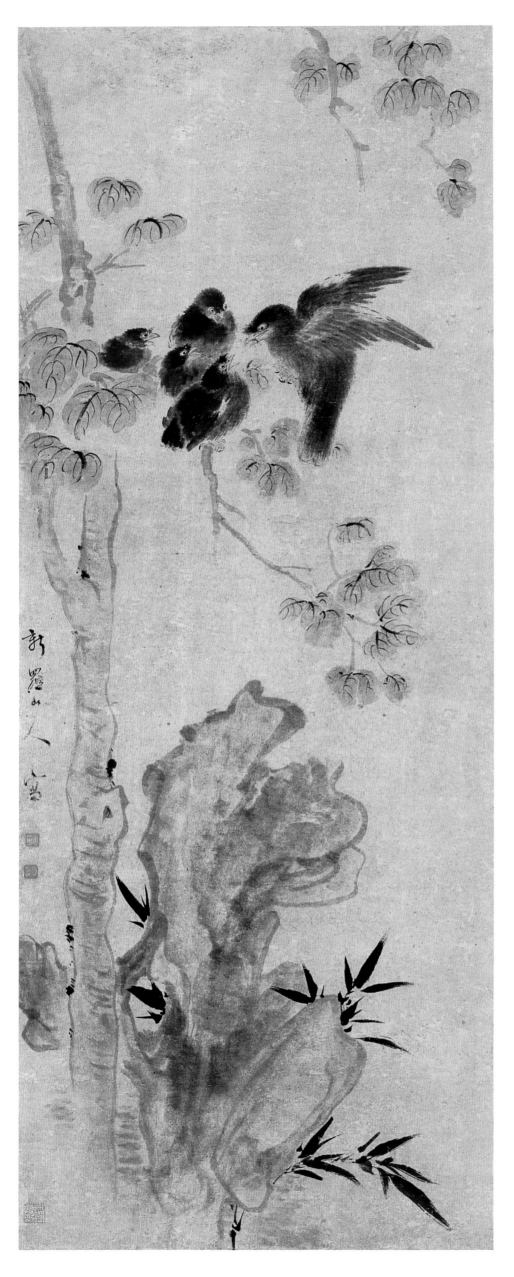

哺雏图

镜心
125cm×47cm
艺术市场拍卖品

款识：新罗山人写
钤印：华嵒（白文）、秋岳（白文）

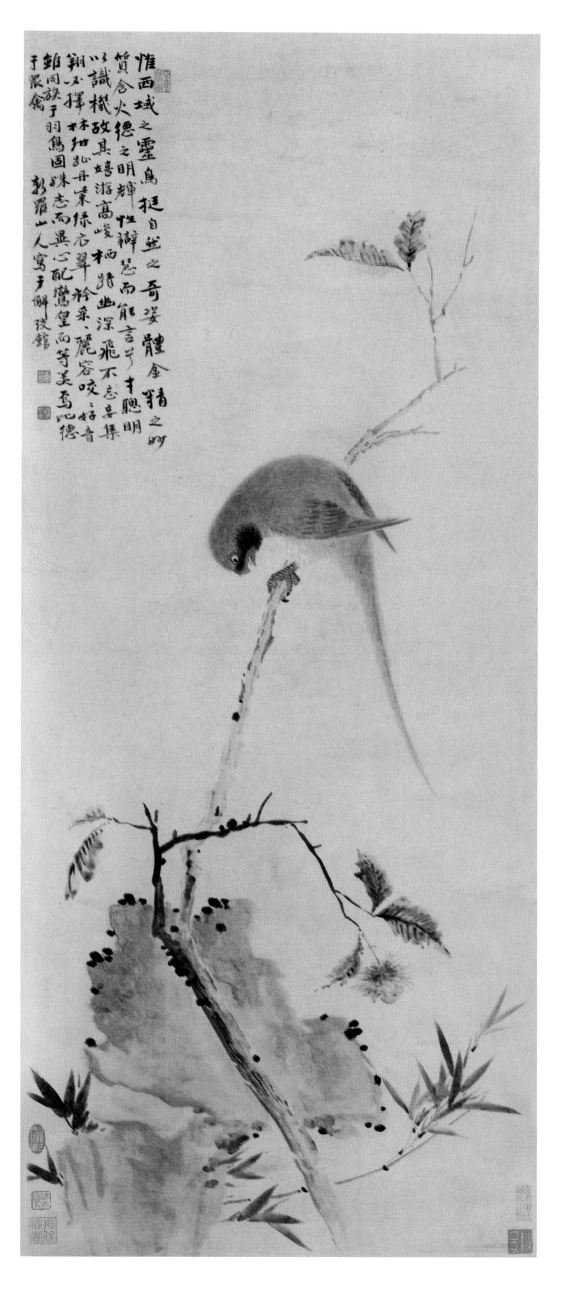

竹石鹦鹉图轴

立轴

130.5cm×53cm

艺术市场拍卖品

题识： 惟西域之灵鸟，挺自然之奇姿。体金精之妙质，含火德之明辉。性辩慧而能言兮，才聪明以识机。故其嬉游高峻，栖時幽深。飞不妄集，翔必择林。绀趾丹嘴，绿衣翠衿。采采丽容，咬咬好音。虽同族于羽鸟，固殊智而异心。配鸾皇而等美，焉比德于众禽。

款识： 新罗山人写于解弢馆

钤印： 空尘诗画（朱文）、华嵒（白文）、秋岳（白文）、枝隐（白文）

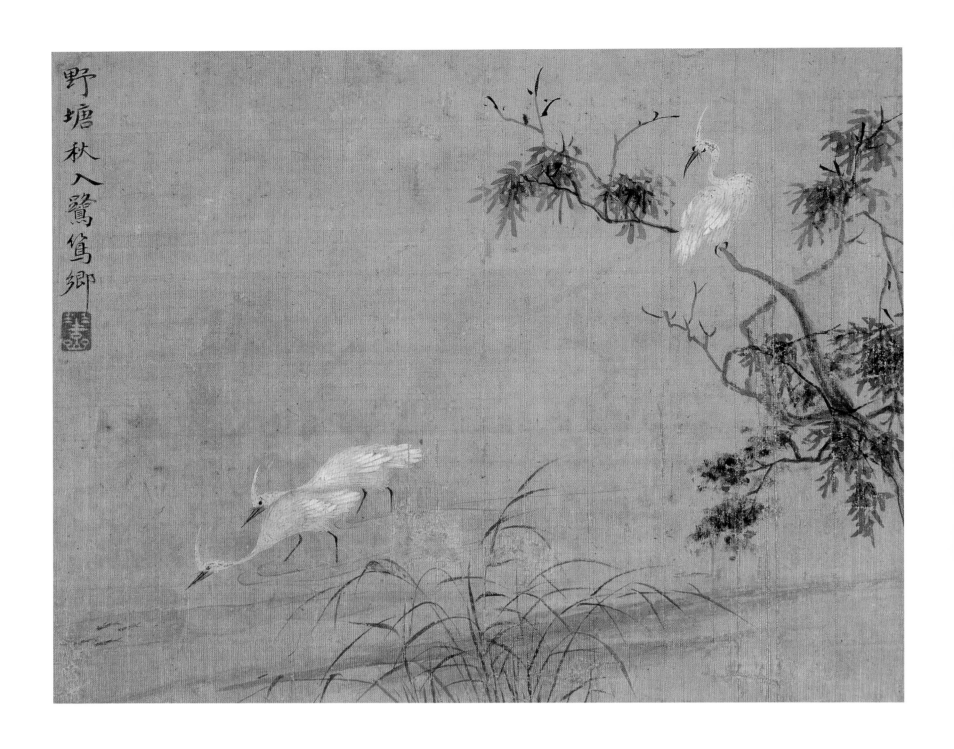

野塘秋入鷺鶿郷

花鸟

册页

21cm×26cm

艺术市场拍卖品

题识: 野塘秋入鹭鹚乡。

钤印: 华嵒(白文)

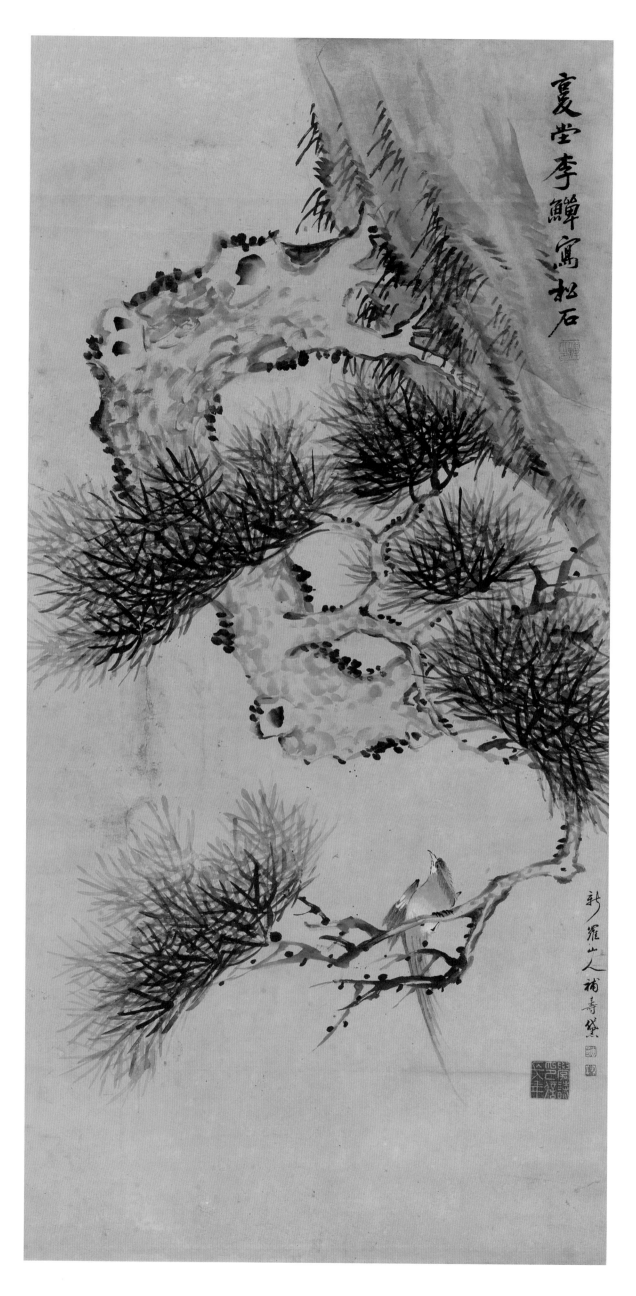

松柏长青寿带妍图

立轴

143cm×66cm

艺术市场拍卖品

题识： 复堂李鱓写松石。

款识： 新罗山人补寿带。

钤印： 鱓印、华嵒（白文）、秋岳（白文）、学诗印信长年（白文）

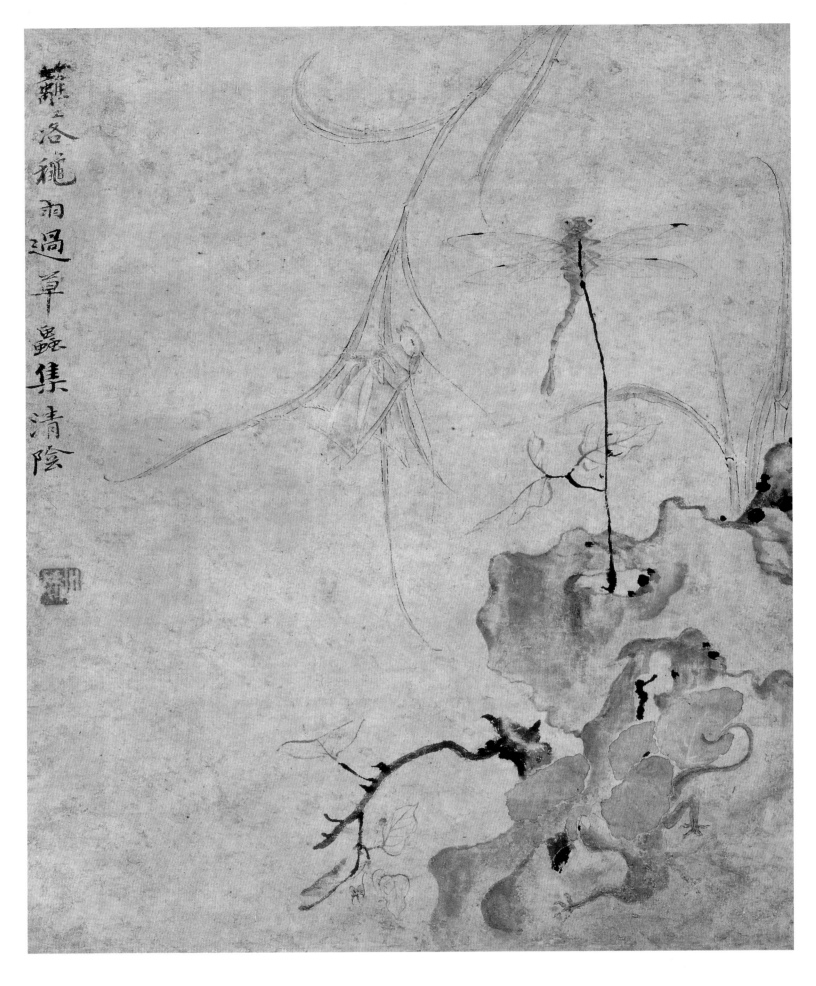

籬落秋雨過，草蟲集清陰

新羅妙墨

草蟲圖

立軸
33cm×27cm
艺术市场拍卖品

题识：篱落秋雨过，草虫集清阴。

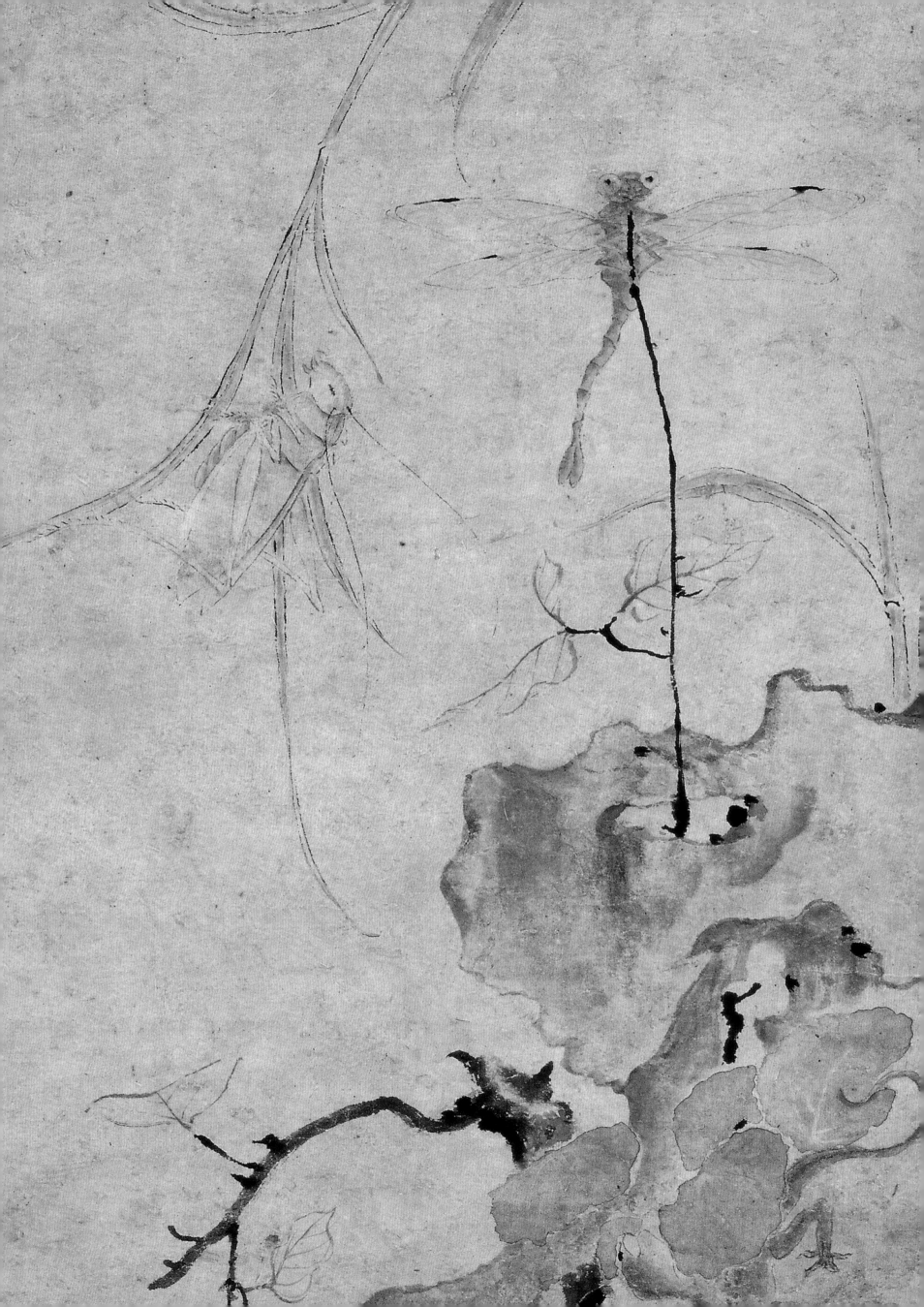

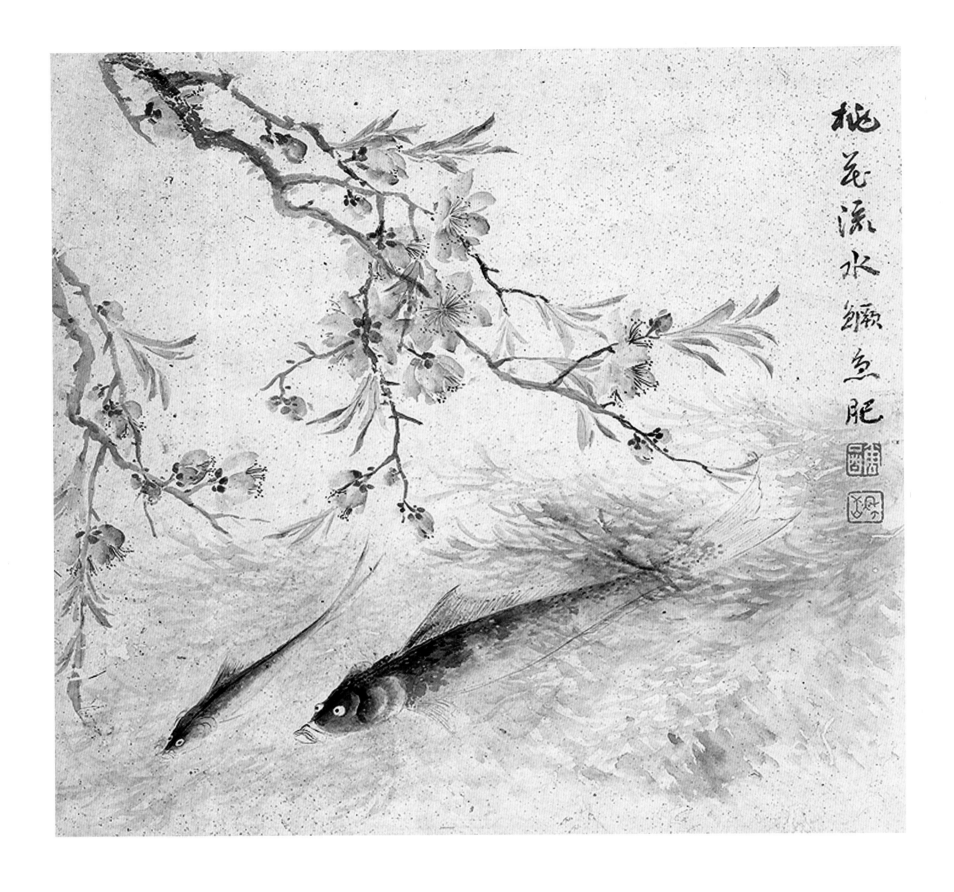

桃花鱖鱼图

册页（十开）

31.7cm×33cm

艺术市场拍卖品

题识：桃花流水鱖鱼肥。

钤印：华嵒（白文）、秋岳（朱文）

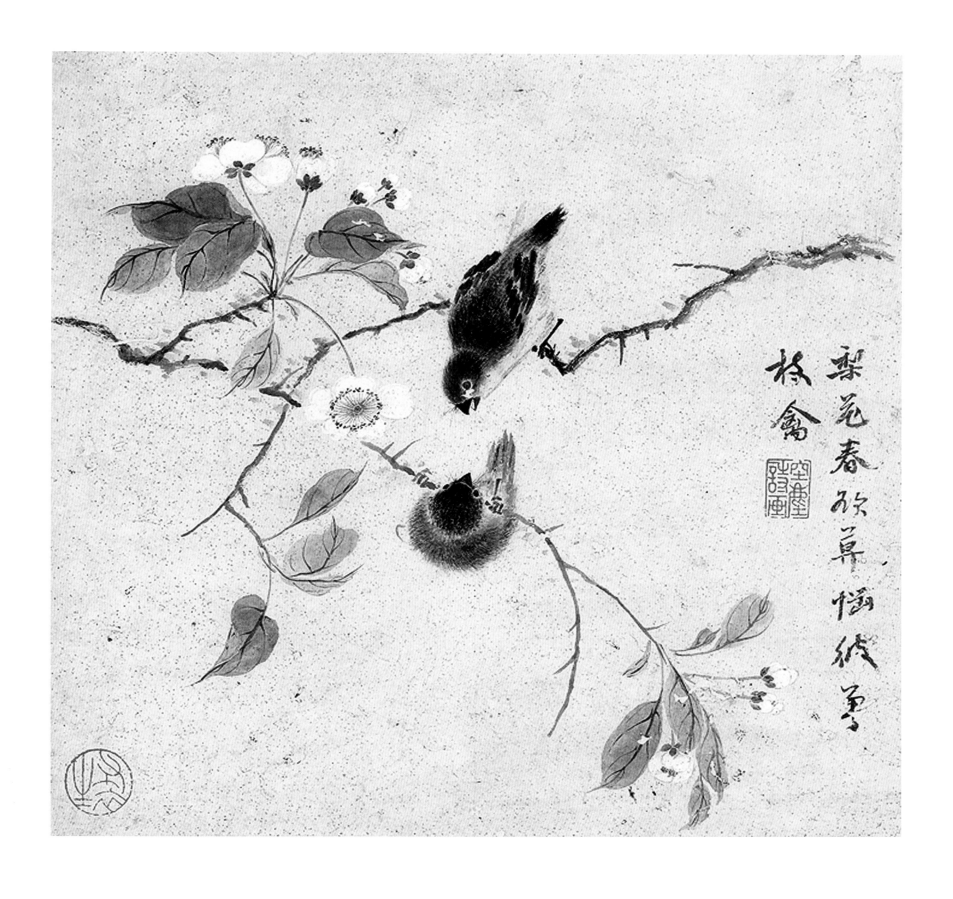

梨花双禽

册页（十开）

31.7cm×33cm

艺术市场拍卖品

题识：梨花春欲暮，恼彼争枝禽。

钤印：空尘诗画（朱文）、布衣生（朱文）

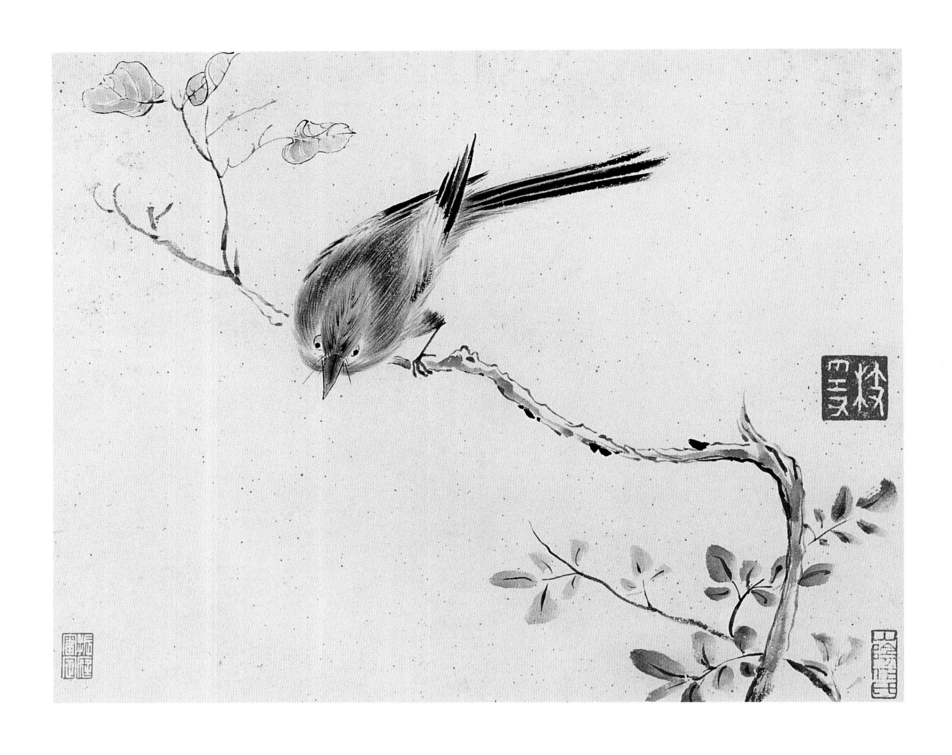

花鸟册页之一

册页
26cm×34cm
艺术市场拍卖品

钤印：枝隐（白文）

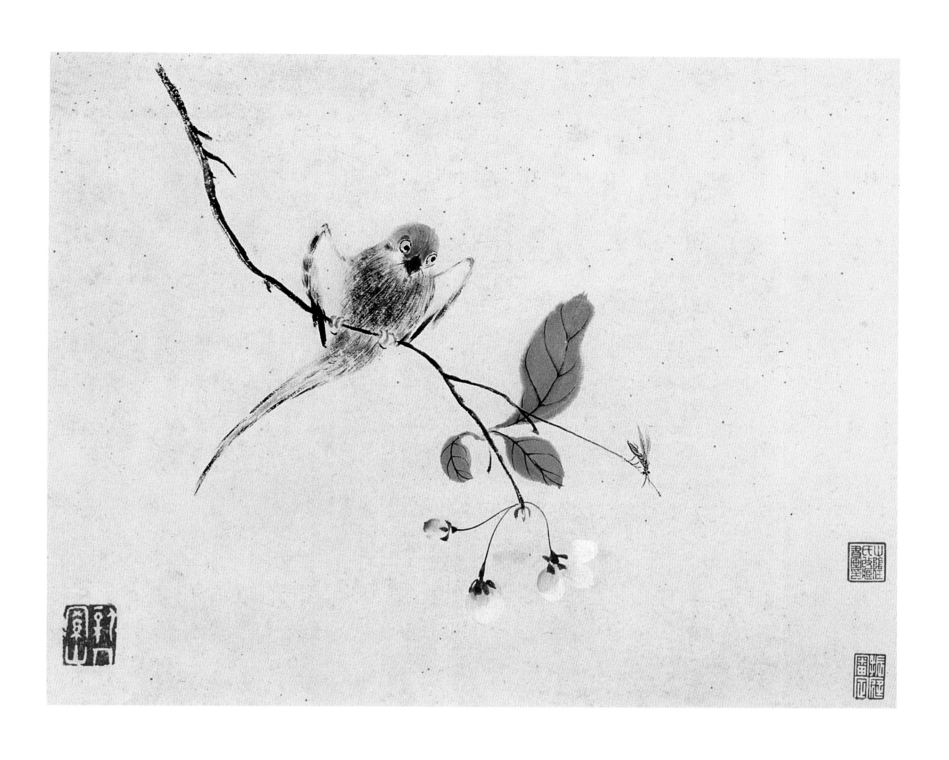

花鸟册页之二

册页
26cm×34cm
艺术市场拍卖品

钤印：新罗山人（白文）

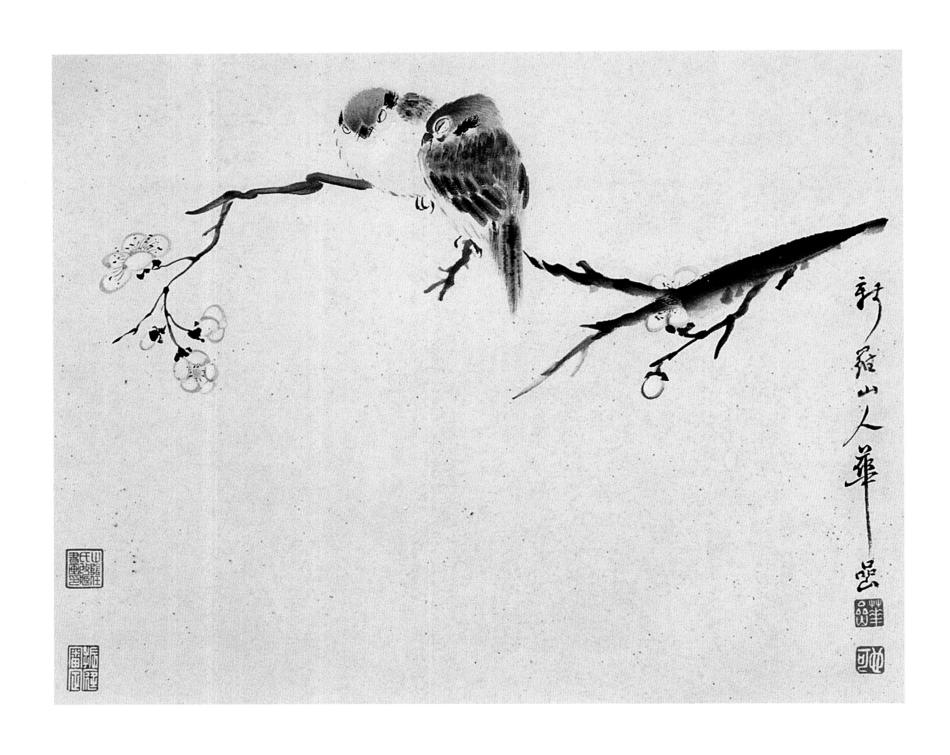

花鸟册页之三

册页

26cm×34cm

艺术市场拍卖品

款识： 新罗山人华喦。

钤印： 华喦（白文）、心可（白文）

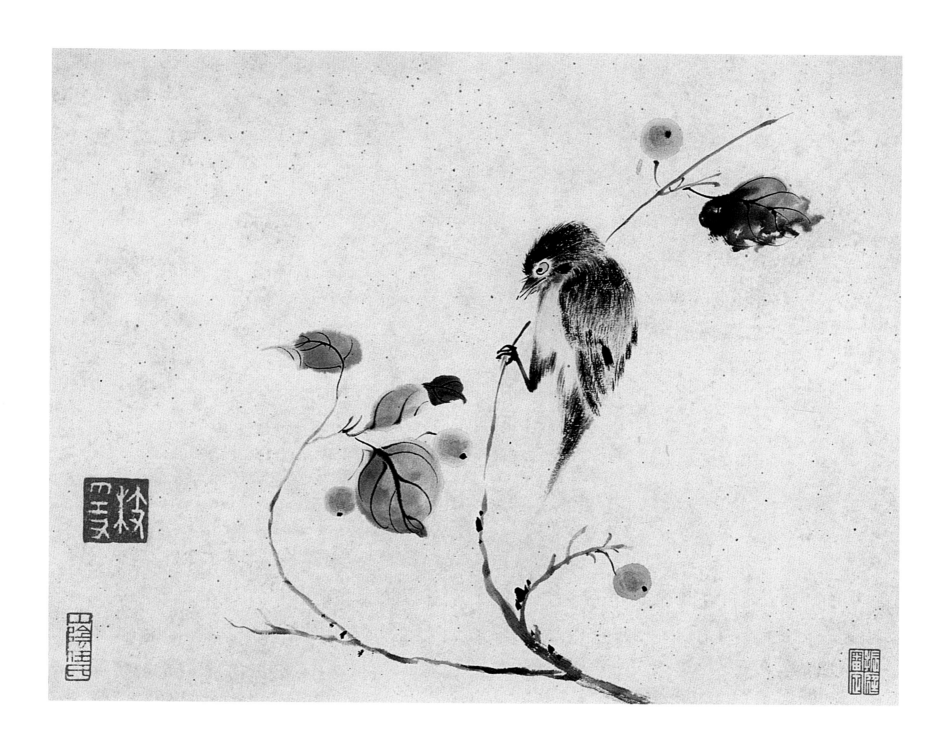

花鸟册页之四

册页
26cm×34cm
艺术市场拍卖品

钤印：枝隐（白文）

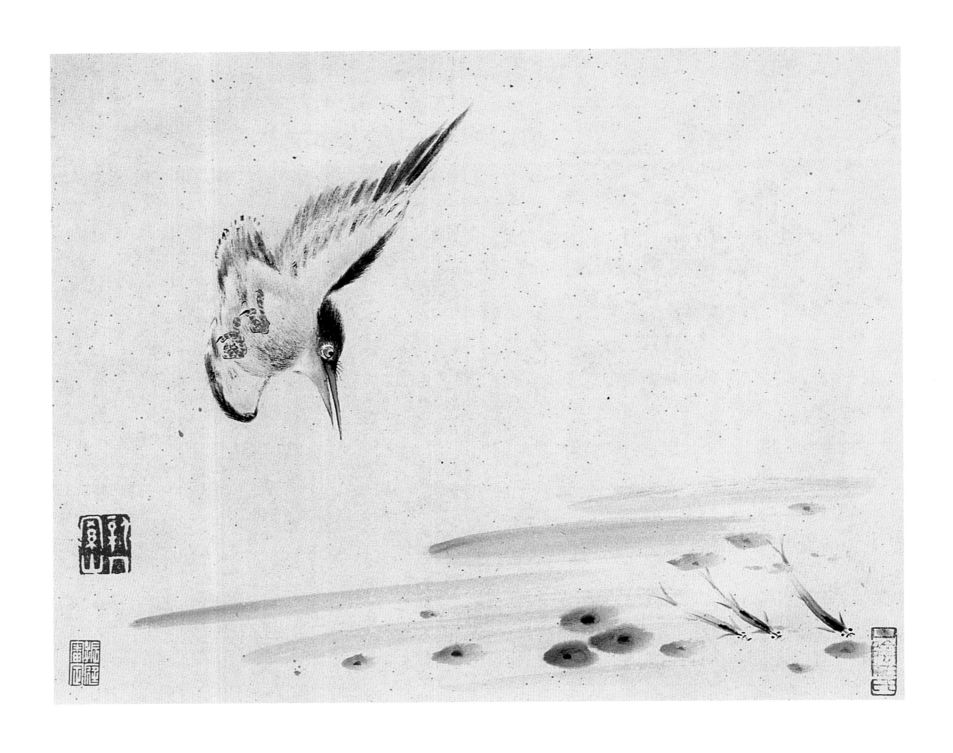

花鸟册页之五

册页
26cm×34cm
艺术市场拍卖品

钤印：新罗山人（白文）

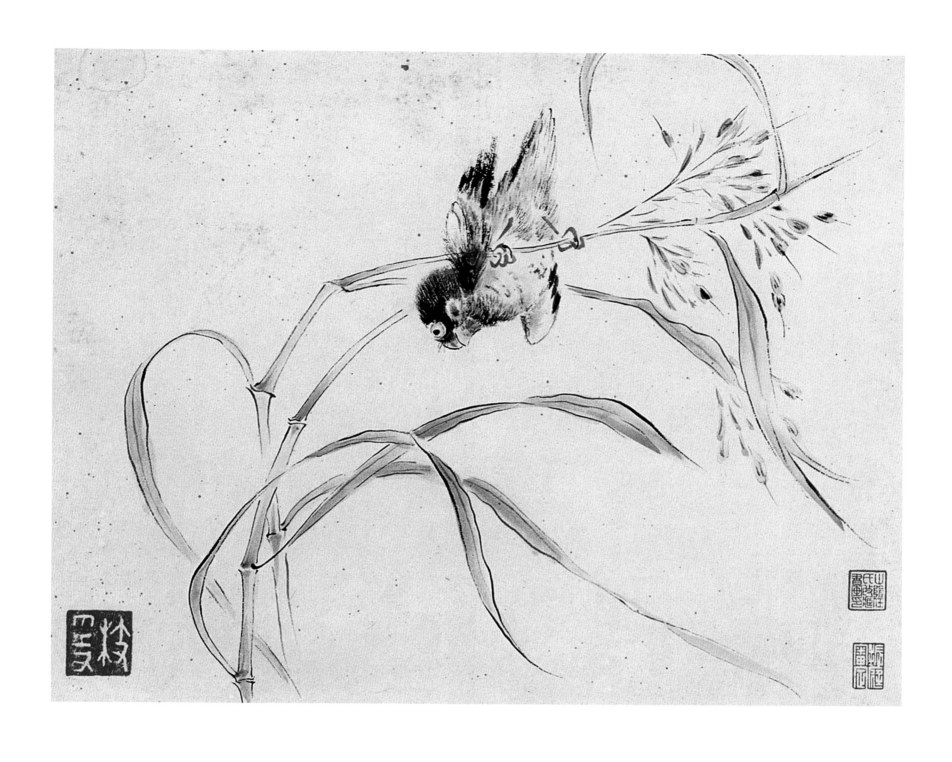

花鸟册页之六

册页
26cm×34cm
艺术市场拍卖品

钤印：枝隐（白文）

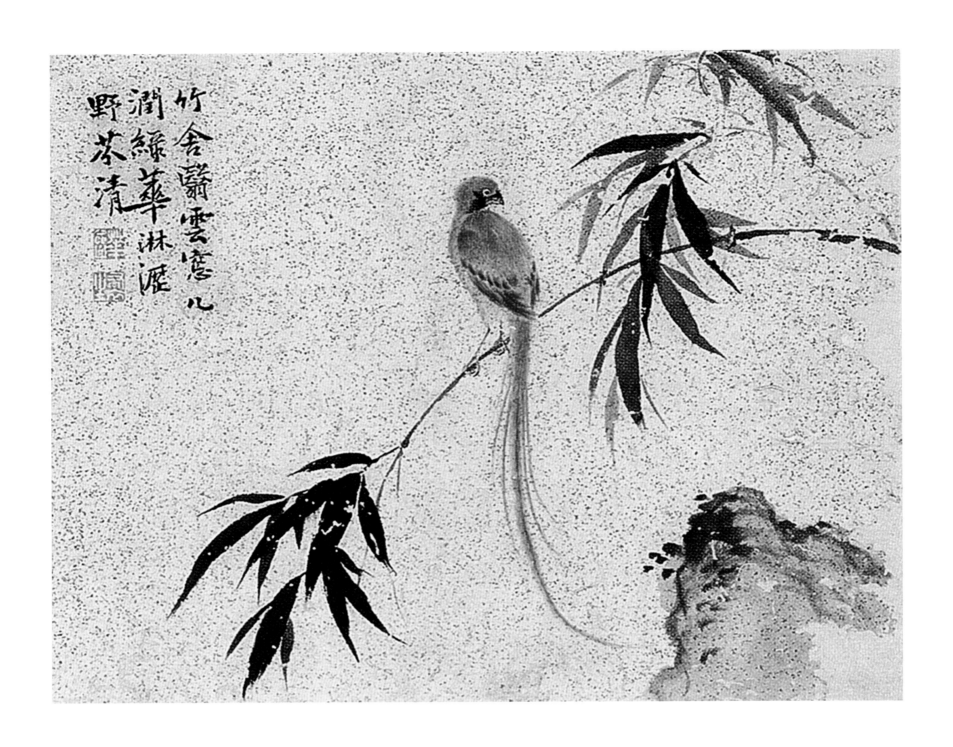

野茶清 潤綠華淋漓 竹舍翳雲窗几

花鸟图

册页

29cm×36.5cm

艺术市场拍卖品

题识: 竹舍翳云窗几润,绿华淋沥野芬清。

钤印: 华嵒(白文)、布衣生(白文)

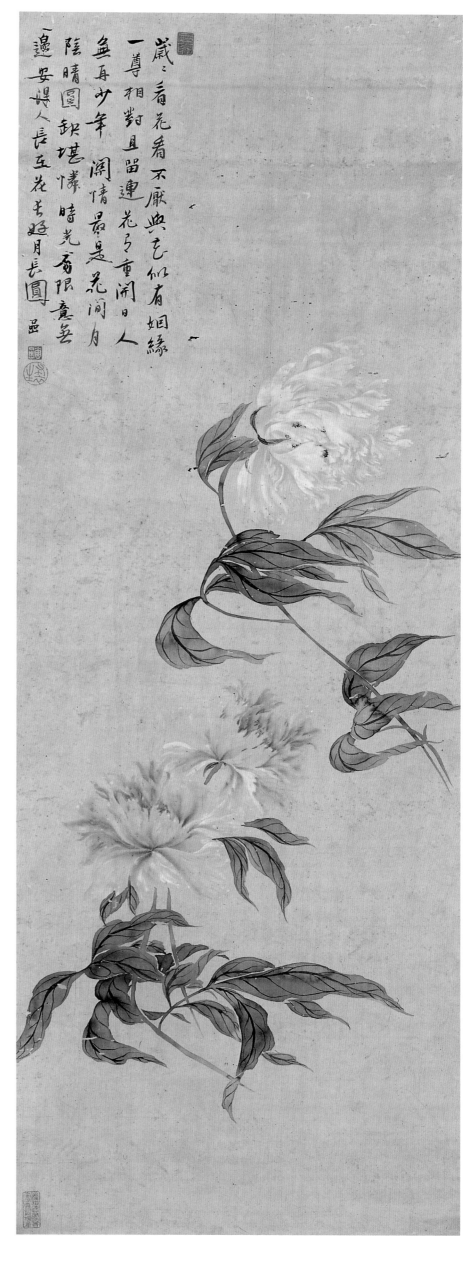

新羅山人著色折枝芍藥畫 吳氏瀔懷閣

伯蕎珍藏

折枝芍药图

立轴

124cm×45cm

苏州文物总店藏

题识：岁岁看花看不厌，与花似有姻缘。一尊相对且留连。花有重开日，人无再少年。　关情最是花间月，阴晴圆缺堪怜。时光有限意无边。安得人长在，花长好，月长圆。喦。

钤印：华喦（白文）、布衣生（白文）

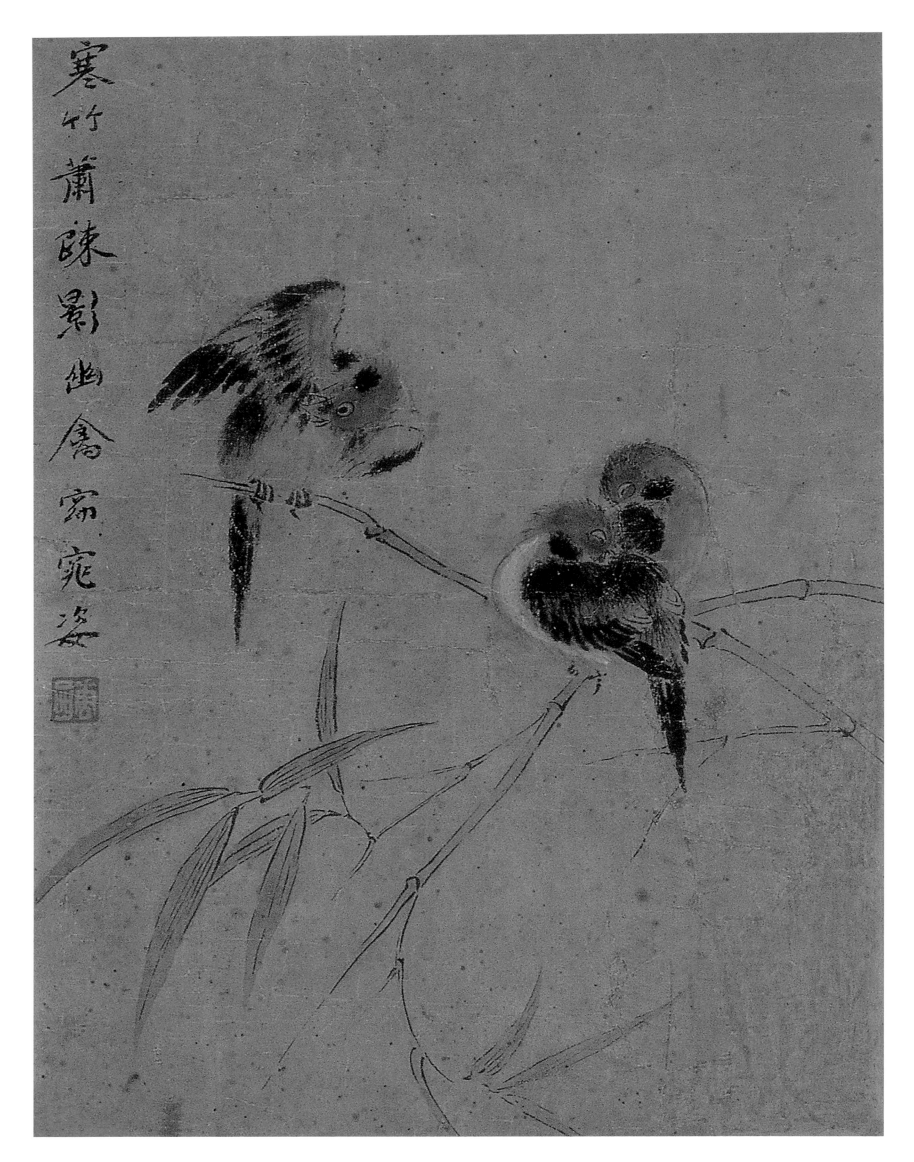

花鸟图

片连框　32.5cm×24.5cm　艺术市场拍卖品

题识：寒竹萧疏影，幽禽窈窕姿。

钤印：华嵒（白文）

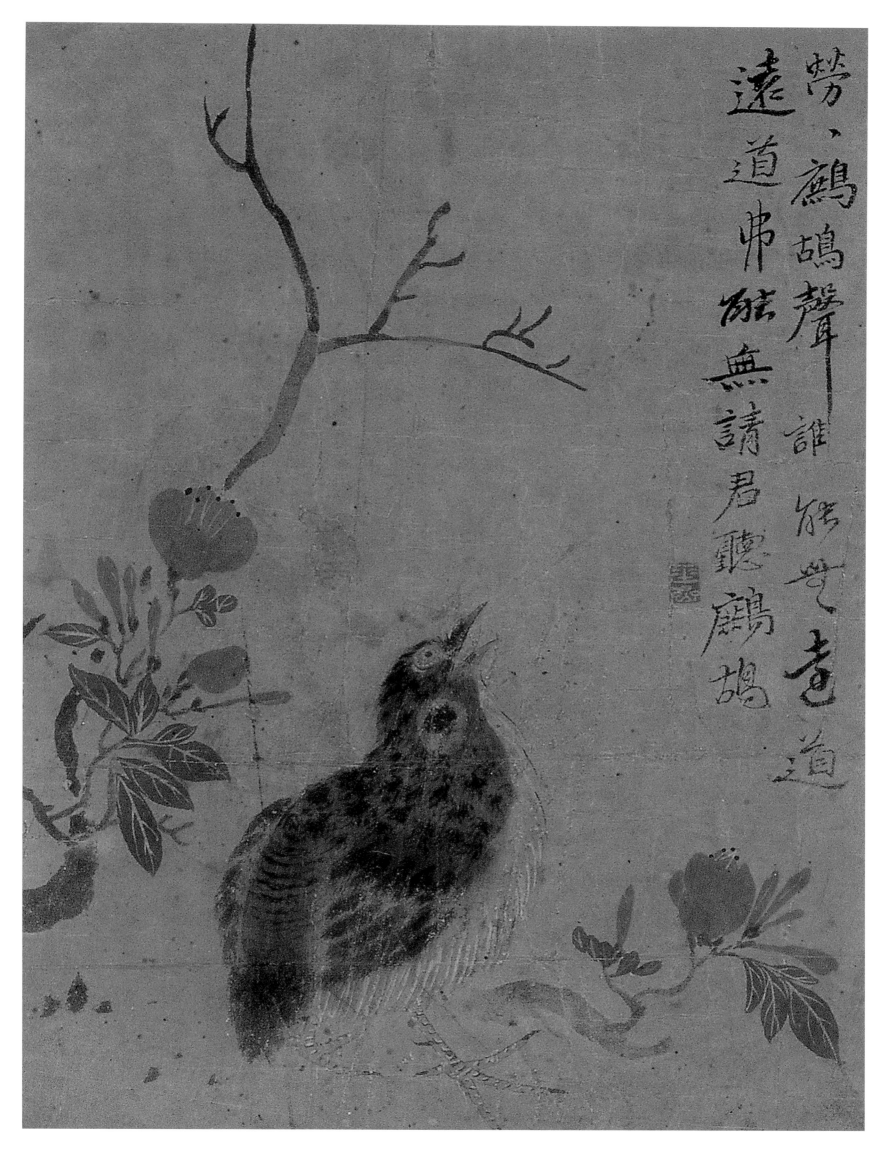

劳、鹧鸪声谁能无远道
远道弗能无请君听鹧鸪

花鸟图

片连框　32.5cm×24.5cm　艺术市场拍卖品

题识：劳劳鹧鸪声，谁能无远道？远道弗能无，请君听鹧鸪。
钤印：华喦（白文）

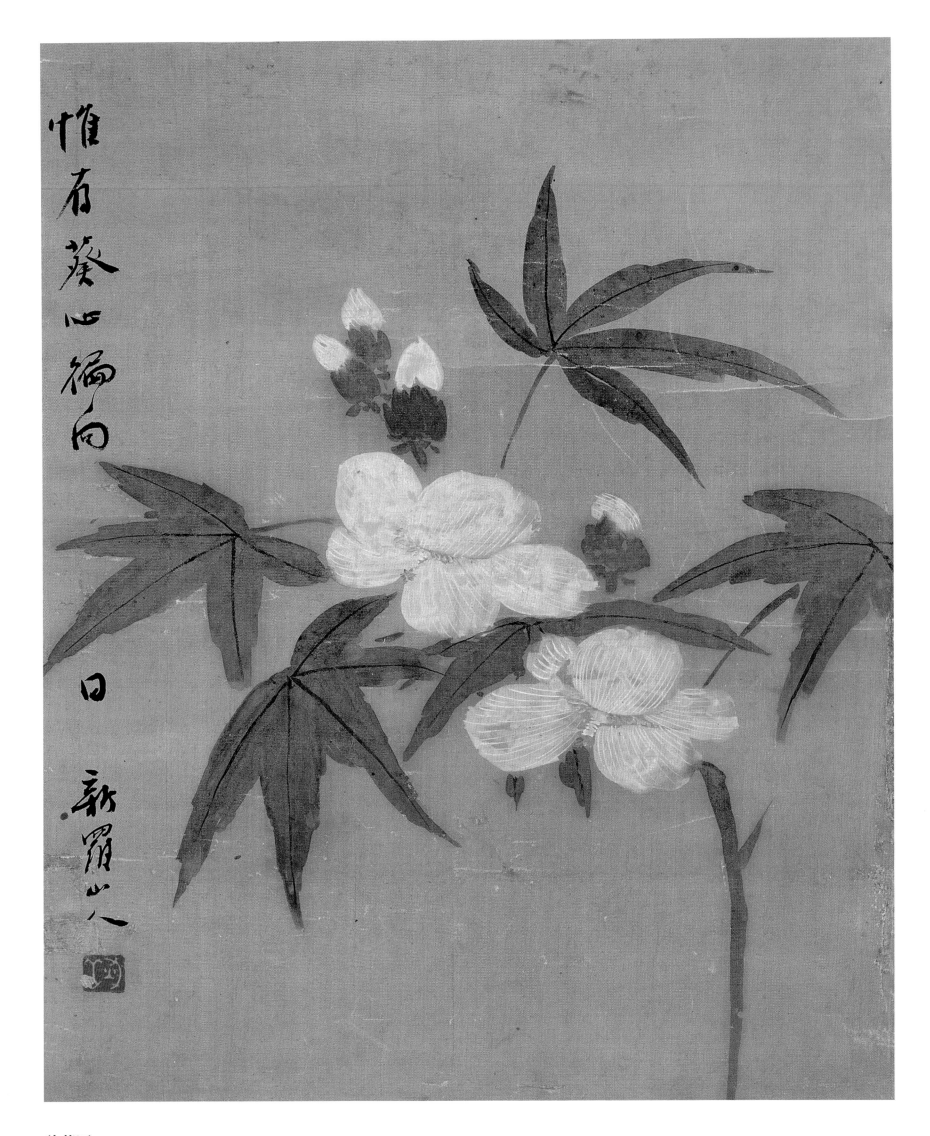

秋葵图

册页　40cm×31cm
艺术市场拍卖品

题识：惟有葵心偏向日。
款识：新罗山人
钤印：秋岳（白文）

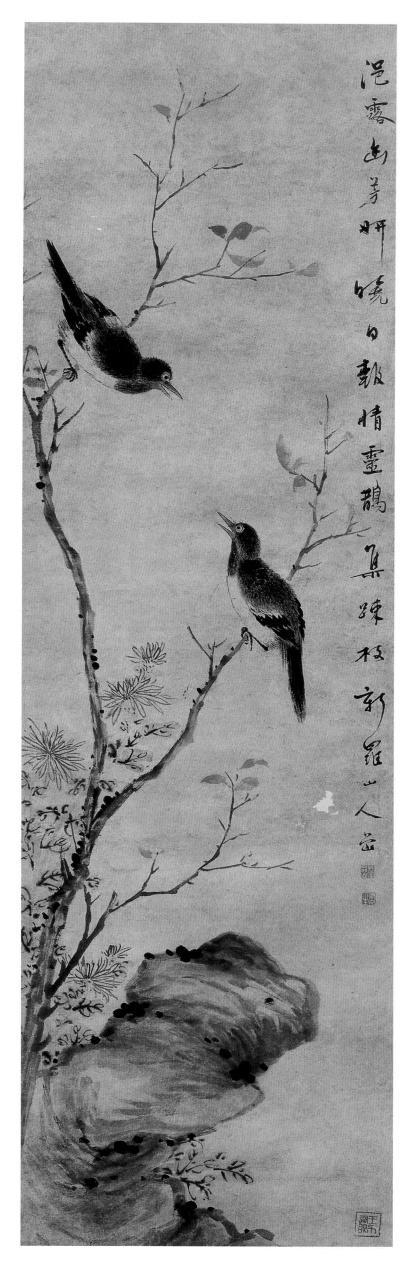

花鸟图

立轴

130cm×37.5cm

艺术市场拍卖品

题识: 浥露幽芳妍晓日,报晴灵鹊集疏枝。

款识: 新罗山人喦

钤印: 华喦(白文)、布衣生(白文)

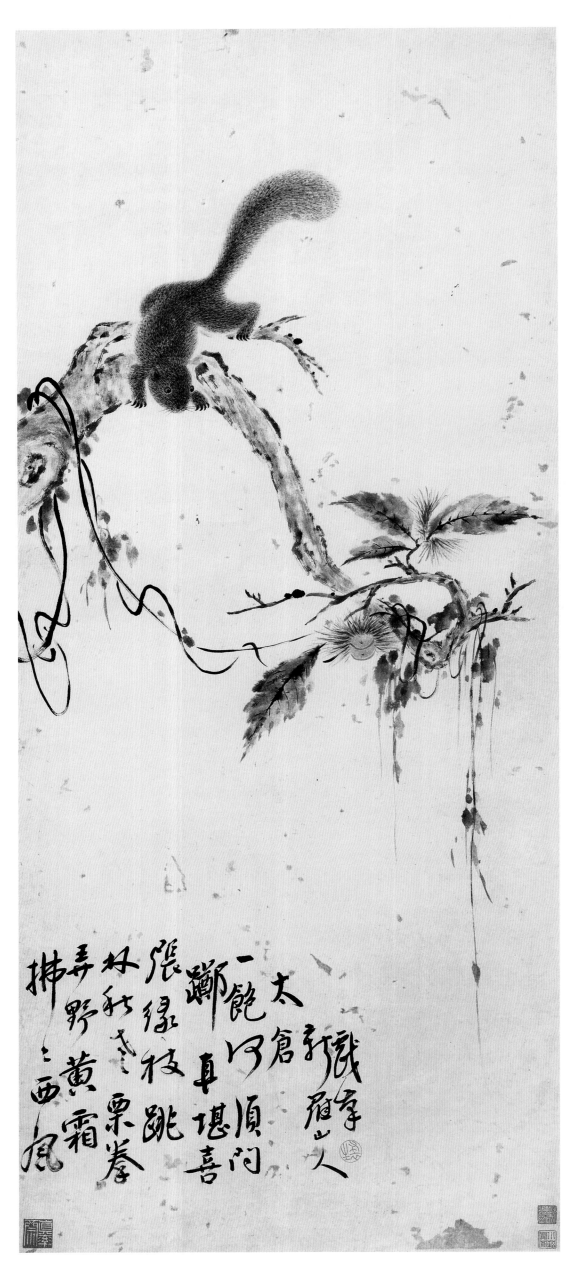

松鼠图

立轴

130cm×56cm

艺术市场拍卖品

题识：拂拂西风弄野黄，霜林秋老栗拳
张。缘枝跳踯真堪喜，一饱何须问太仓。

款识：新罗山人戏笔

钤印：布衣生（朱文）

翠禽啼春图

立轴

135cm×61.5cm

艺术市场拍卖品

题识： 好花不与殢香人，浪粼粼。又恐春风归去，绿成阴。玉钿何处寻？木兰双桨梦中云，小横陈。谩向孤山山下、觅盈盈，翠禽啼一春。

款识： 姜白石句，新罗山人写

钤印： 华嵒（白文）、秋岳（朱文）、幽心入微（朱文）、枝隐（白文）

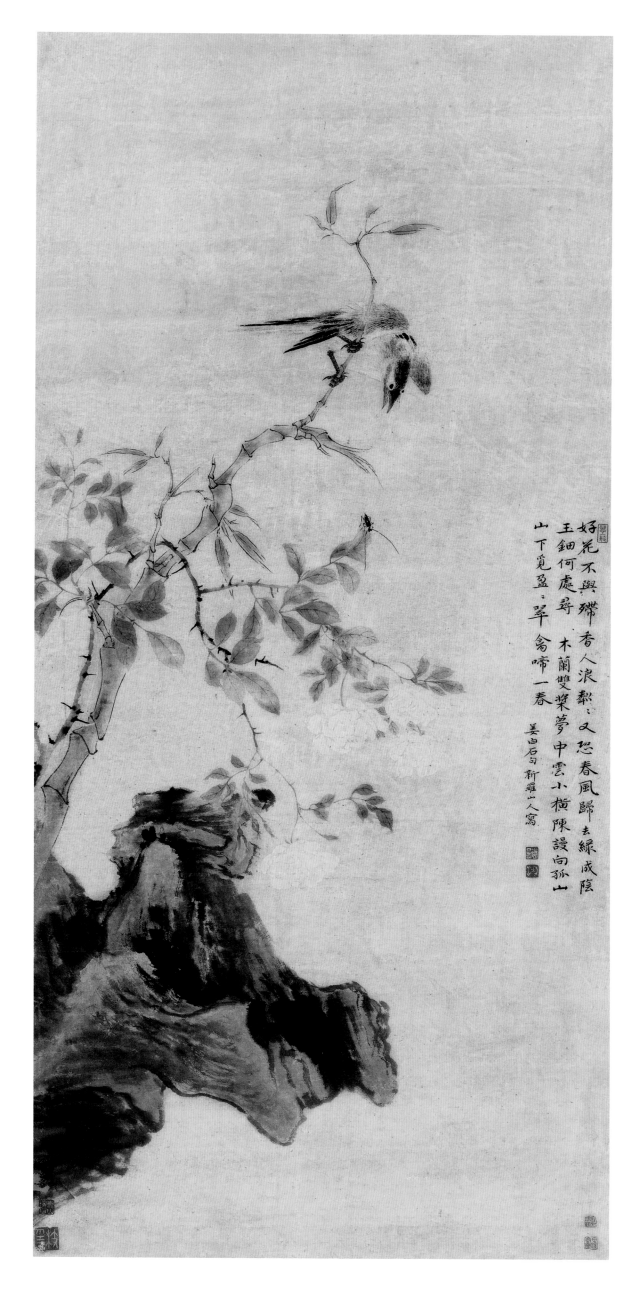

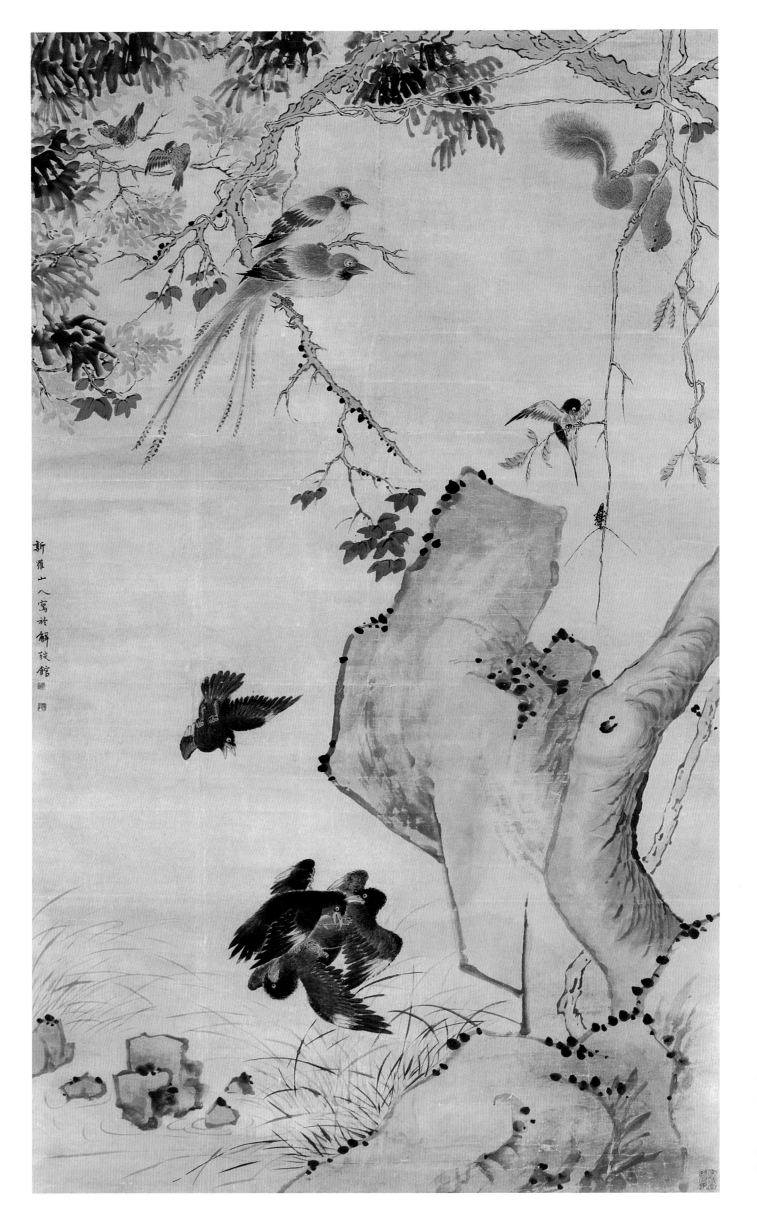

山禽乐春图

立轴
189cm×109cm
艺术市场拍卖品

款识： 新罗山人写于解弢馆
钤印： 华嵒（白文）、秋岳
（白文）

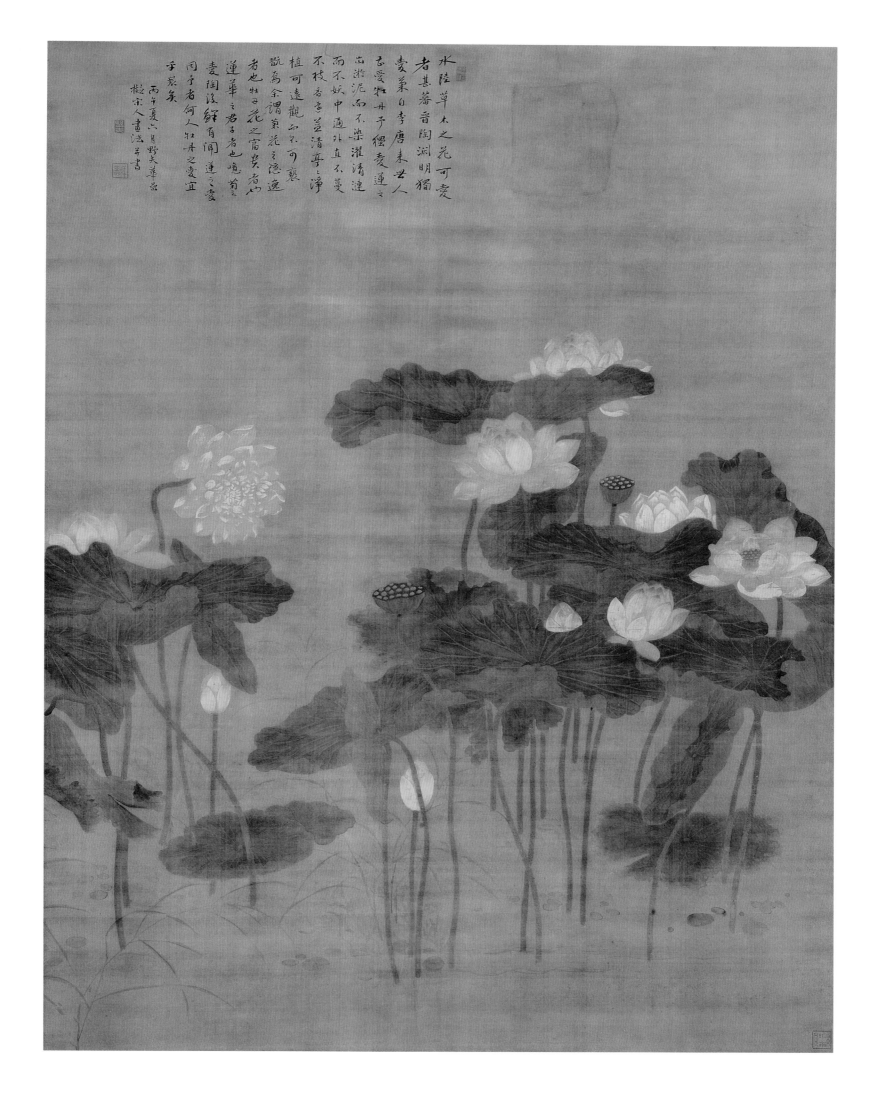

芰荷图

镜心　　*170cm×30cm*　　艺术市场拍卖品

题识： 水陆草木之花，可爱者甚蕃。晋陶渊明独爱菊。自李唐来，世人甚爱牡丹。予独爱莲之出淤泥而不染，濯清涟而不妖，中通外直，不蔓不枝，香远益清，亭亭净植，可远观而不可亵玩焉。余谓：菊，花之隐逸者也；牡丹，花之富贵者也；莲，花之君子者也。噫，菊之爱，陶后鲜有闻，莲之爱，同予者何人？牡丹之爱，宜乎众矣。

款识： 丙午夏六月野夫华嵒拟宋人画法并书

钤印： 莫轻享清福（白文）、野夫（白文）、秋岳氏（朱文）、坡和尚（朱文）

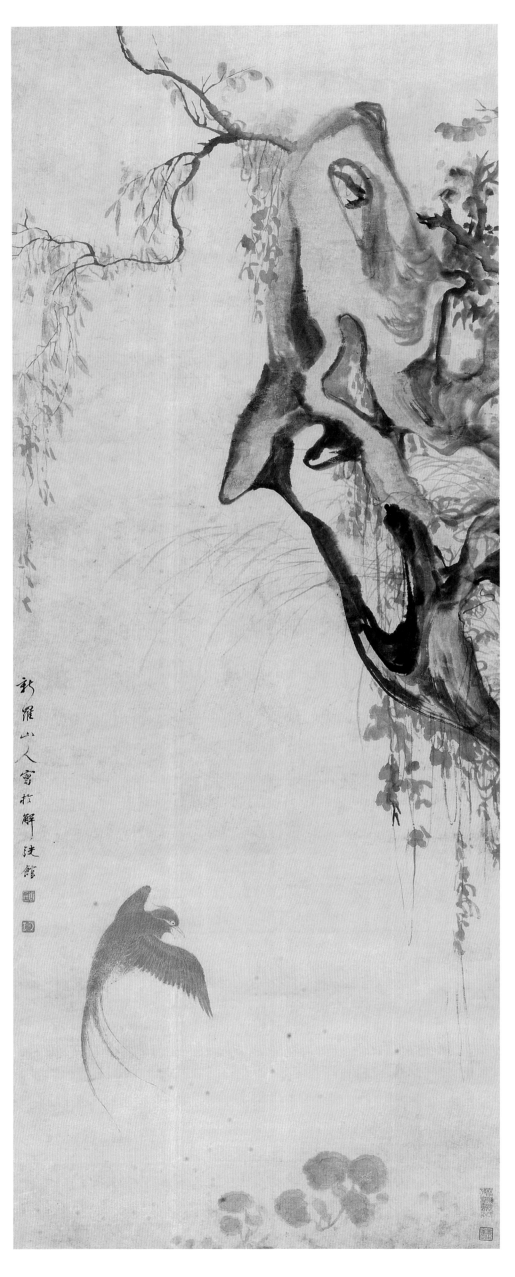

寿带鸟图

立轴
136cm×53cm
艺术市场拍卖品

款识： 新罗山人写于解弢馆
钤印： 华嵒（白文）、秋岳（白文）

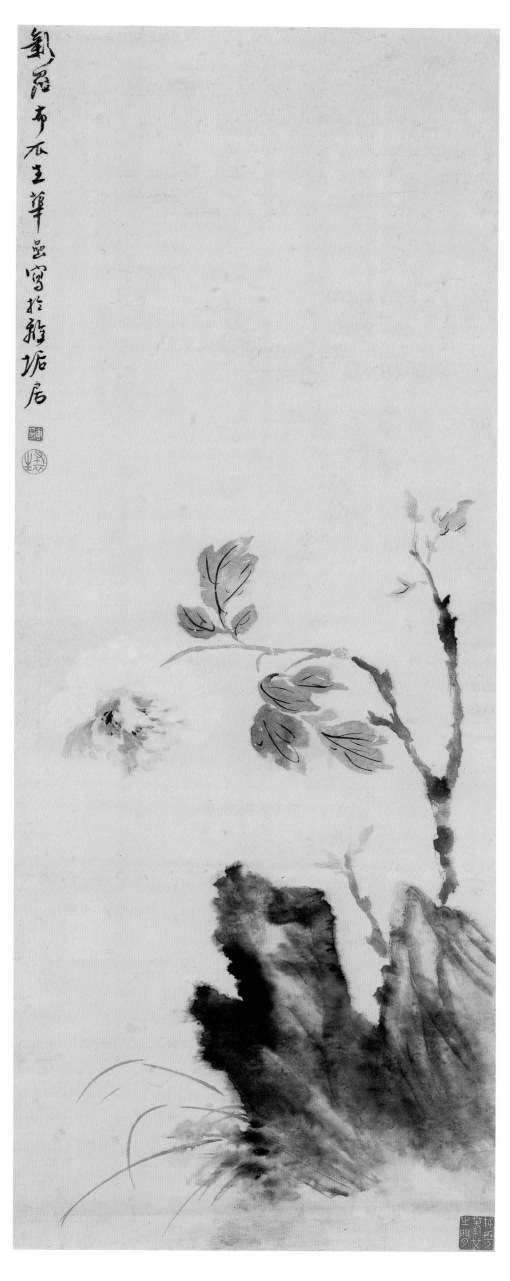

牡丹花石图

立轴

117.5cm×45cm

艺术市场拍卖品

款识： 新罗布衣生华喦写于离垢居

钤印： 华喦（白文）、布衣生（朱文）、
存乎蓬艾之间（白文）

诗书

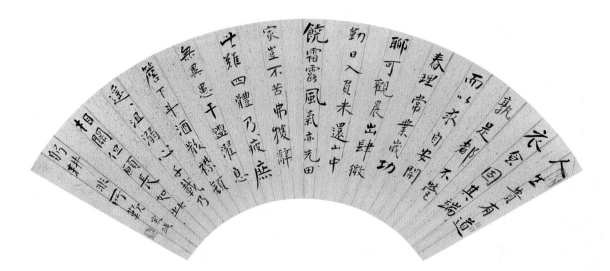

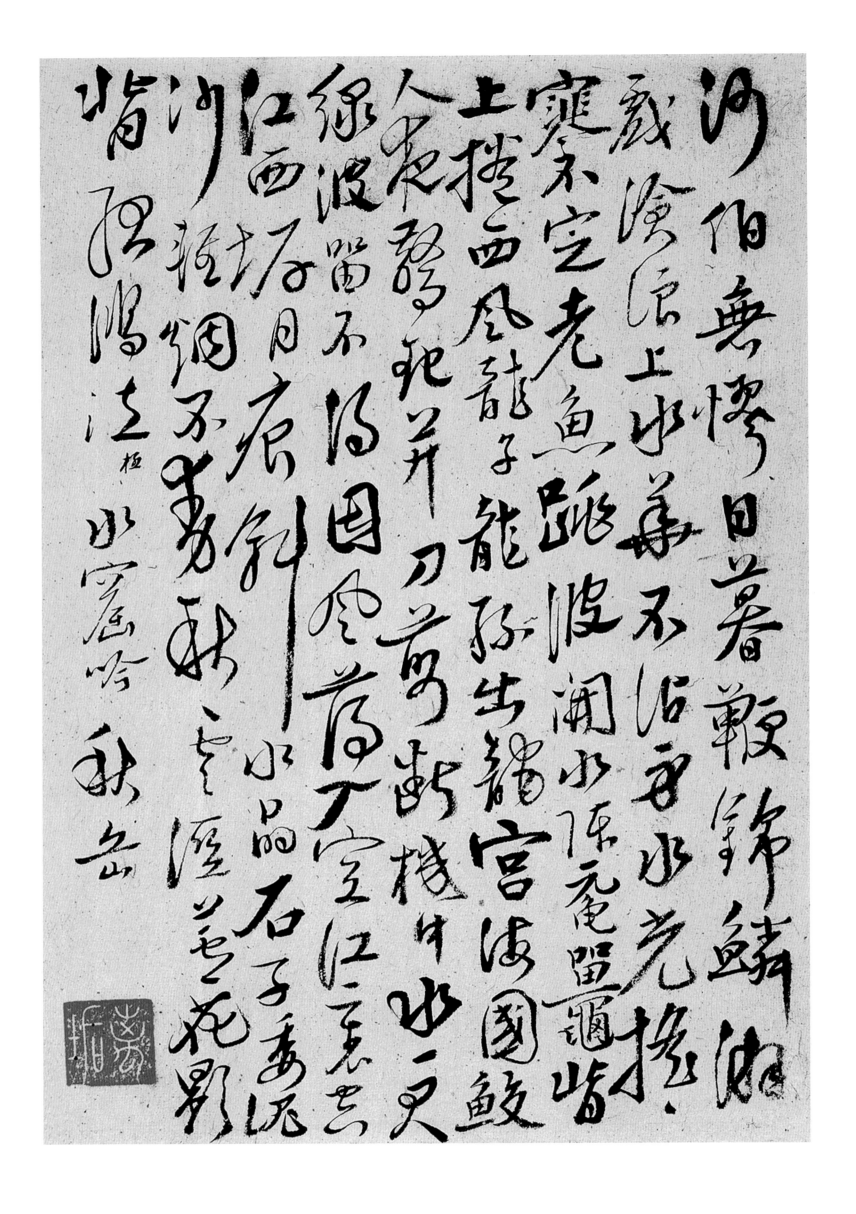

行书题画诗（十二开）之一水窟吟

册页
中国国家博物馆藏

山人揮袂庭兩時拈筆、領毫半斗

拂拭光箋張兩傾雷云打鼓蟄

龍之

新羅山人

畫墨龍

高天十日兩平傾門巷溜不可行見說

蛟潭通海市遠聽鼉鼍波撼江城風雷

未必能嘗善吳楚勢如何涓滴我南窗

齋居一夕生言四壁緑荪空

苦雨作新羅文萍

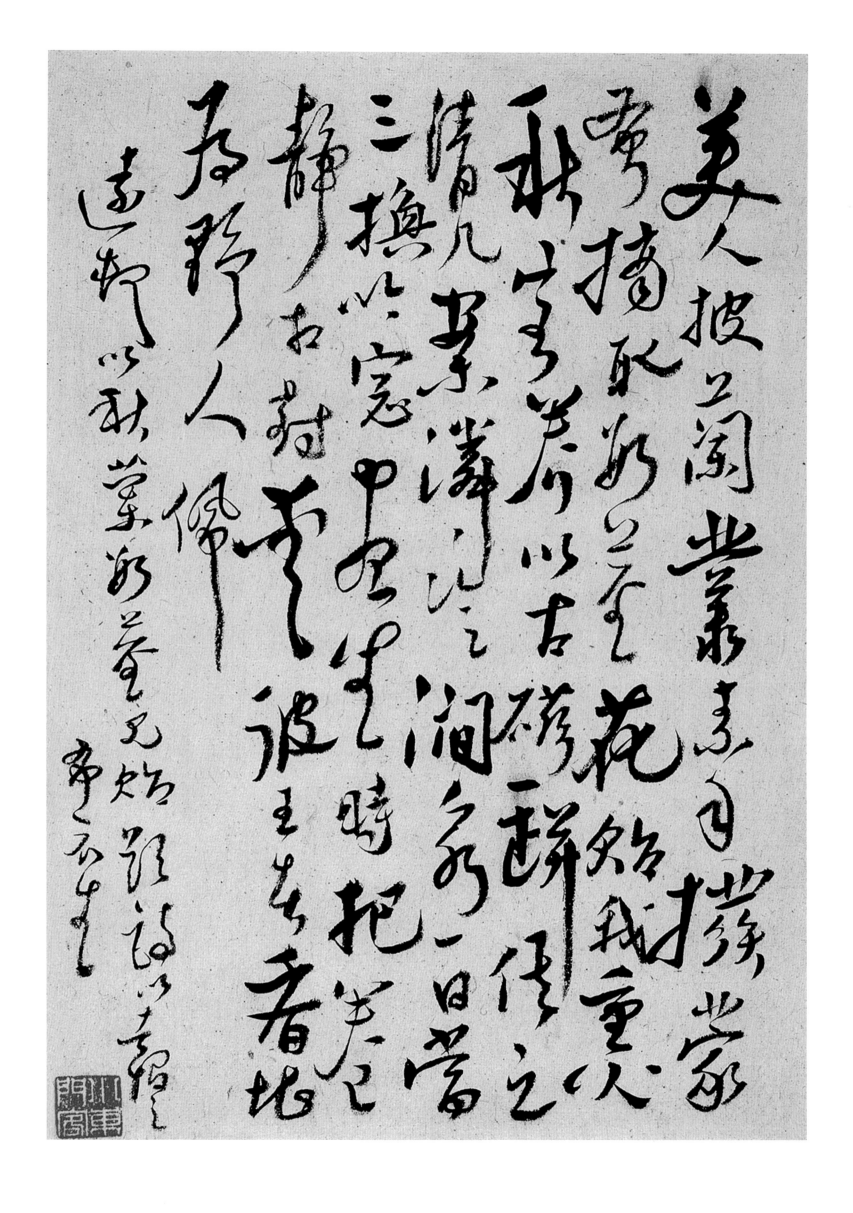

行书题画诗（十二开）之四

册页

中国国家博物馆藏

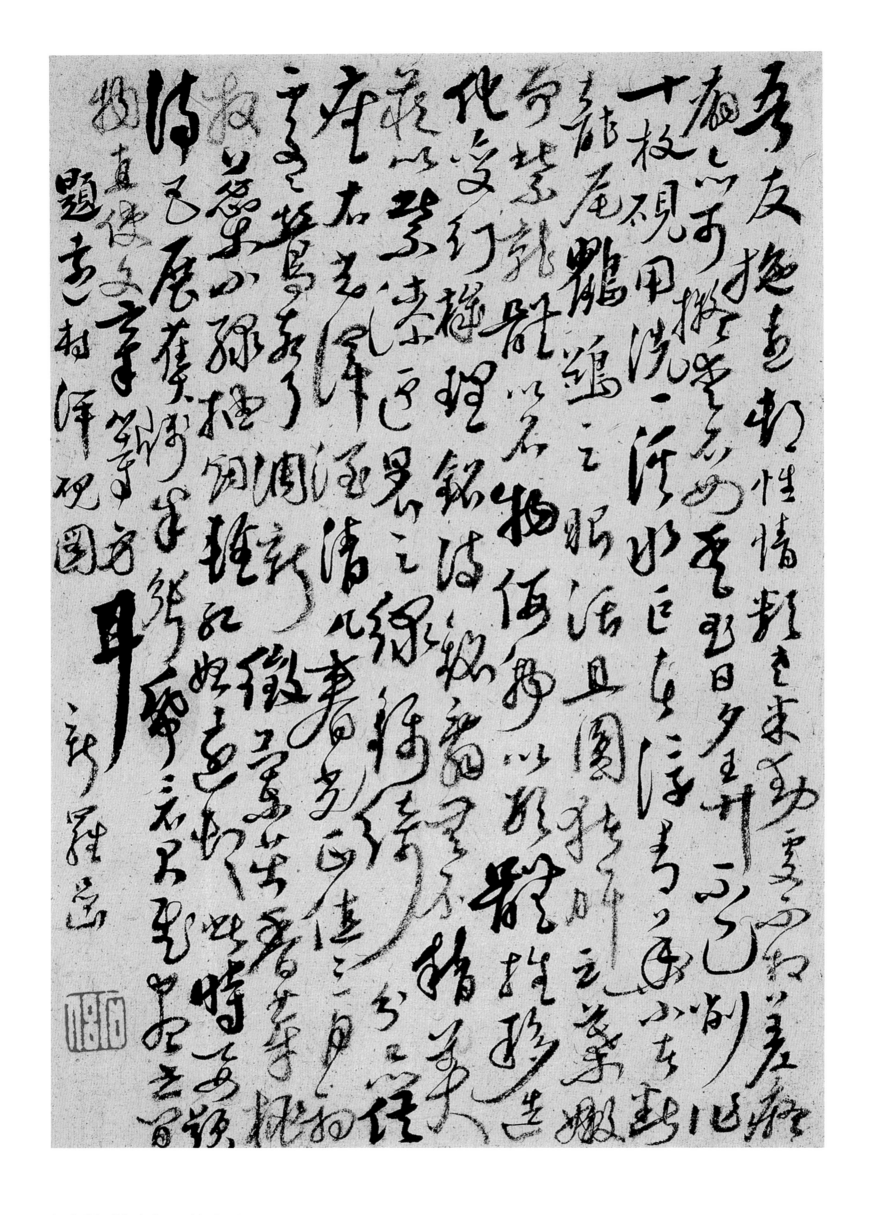

行书题画诗（十二开）之五

册页
中国国家博物馆藏

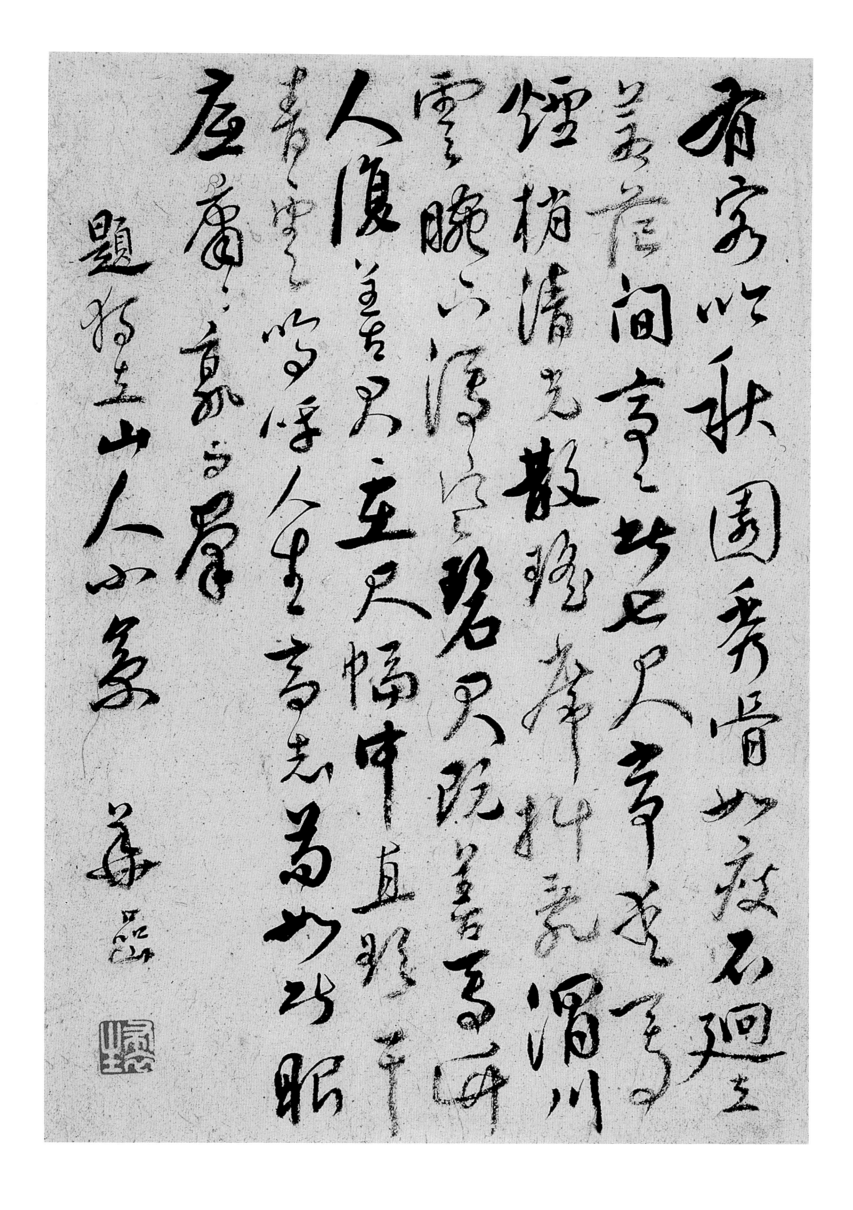

行书题画诗（十二开）之六

册页

中国国家博物馆藏

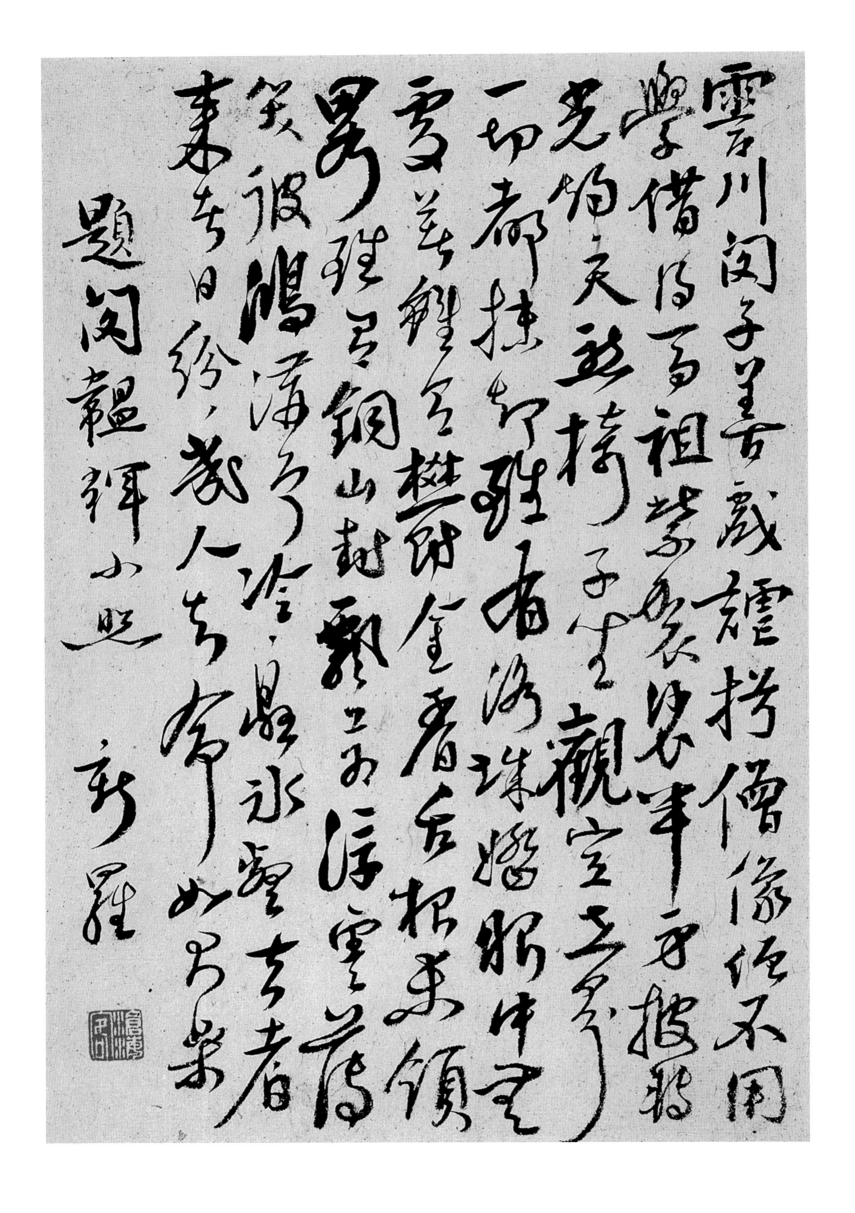

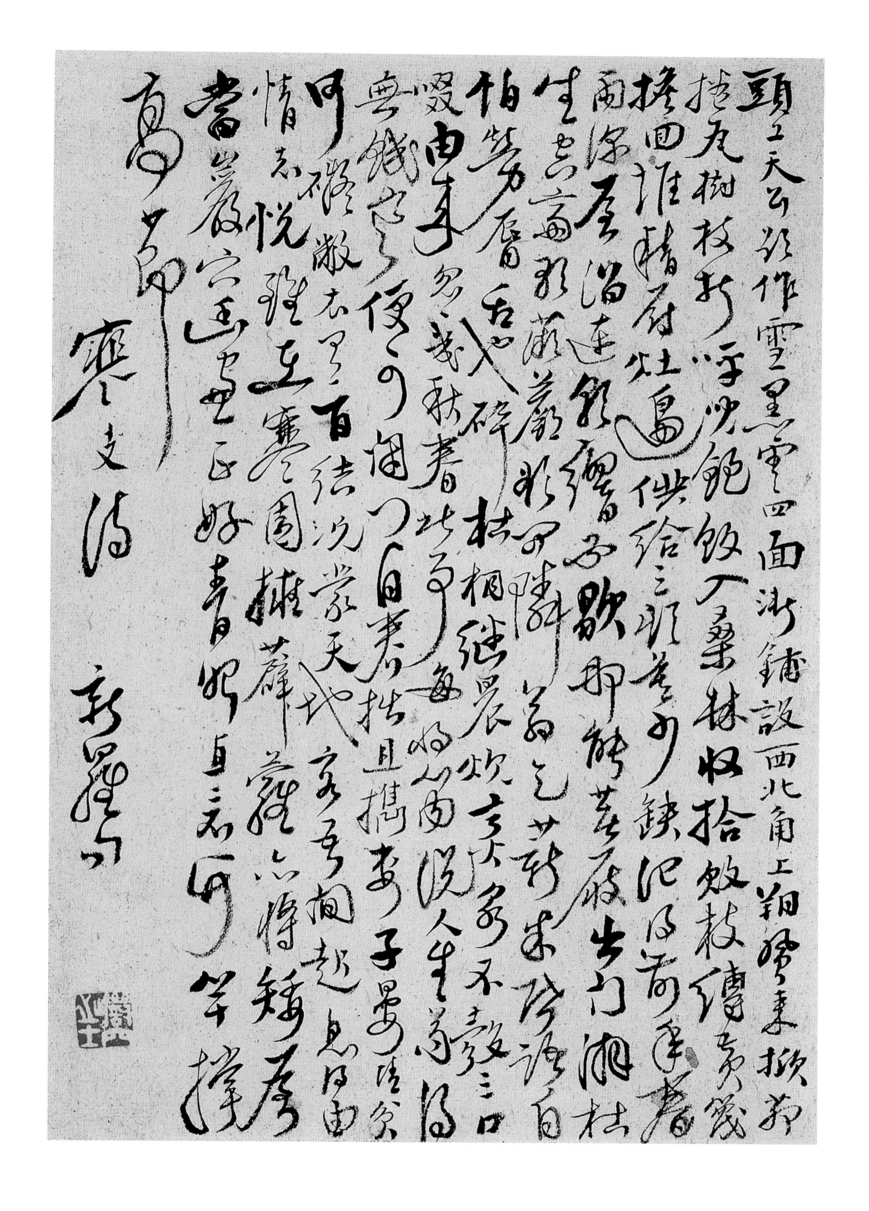

行书题画诗（十二开）之八

册页

中国国家博物馆藏

043

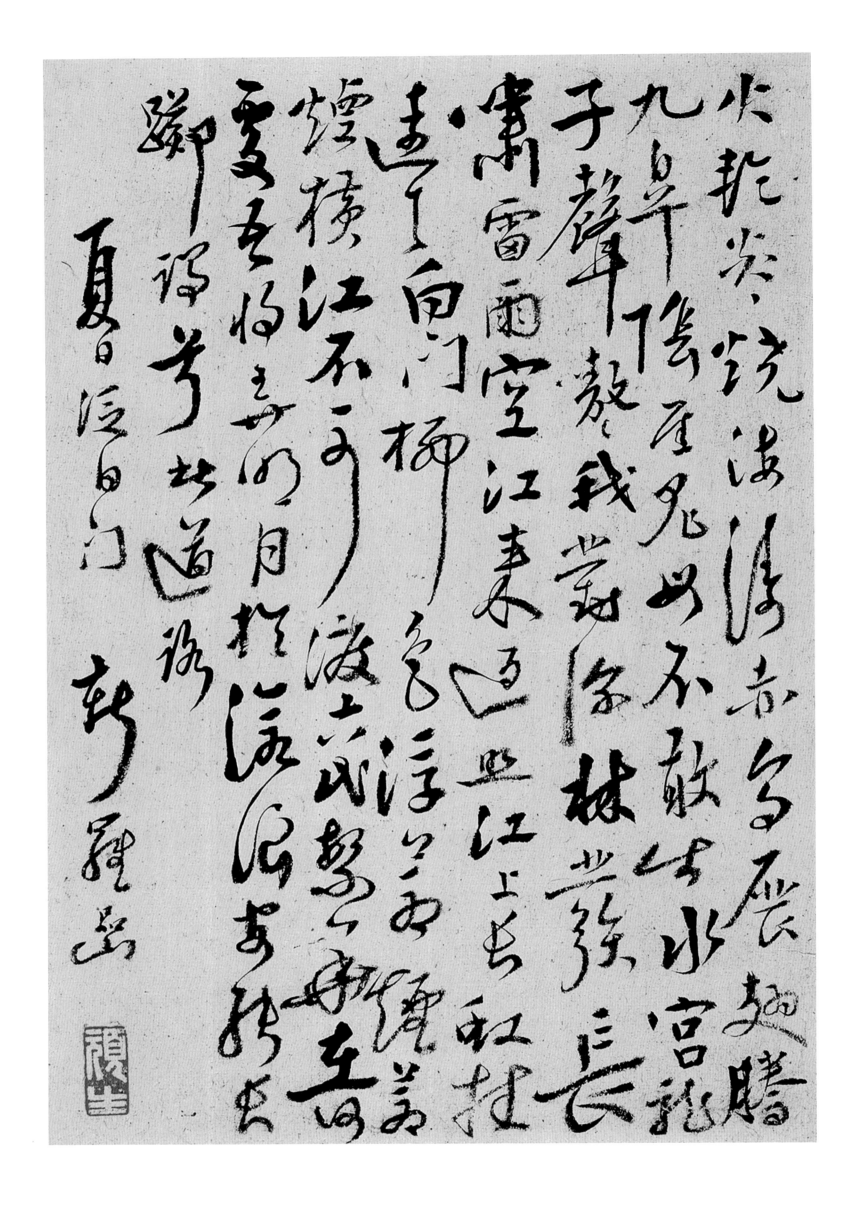

行书题画诗（十二开）之九

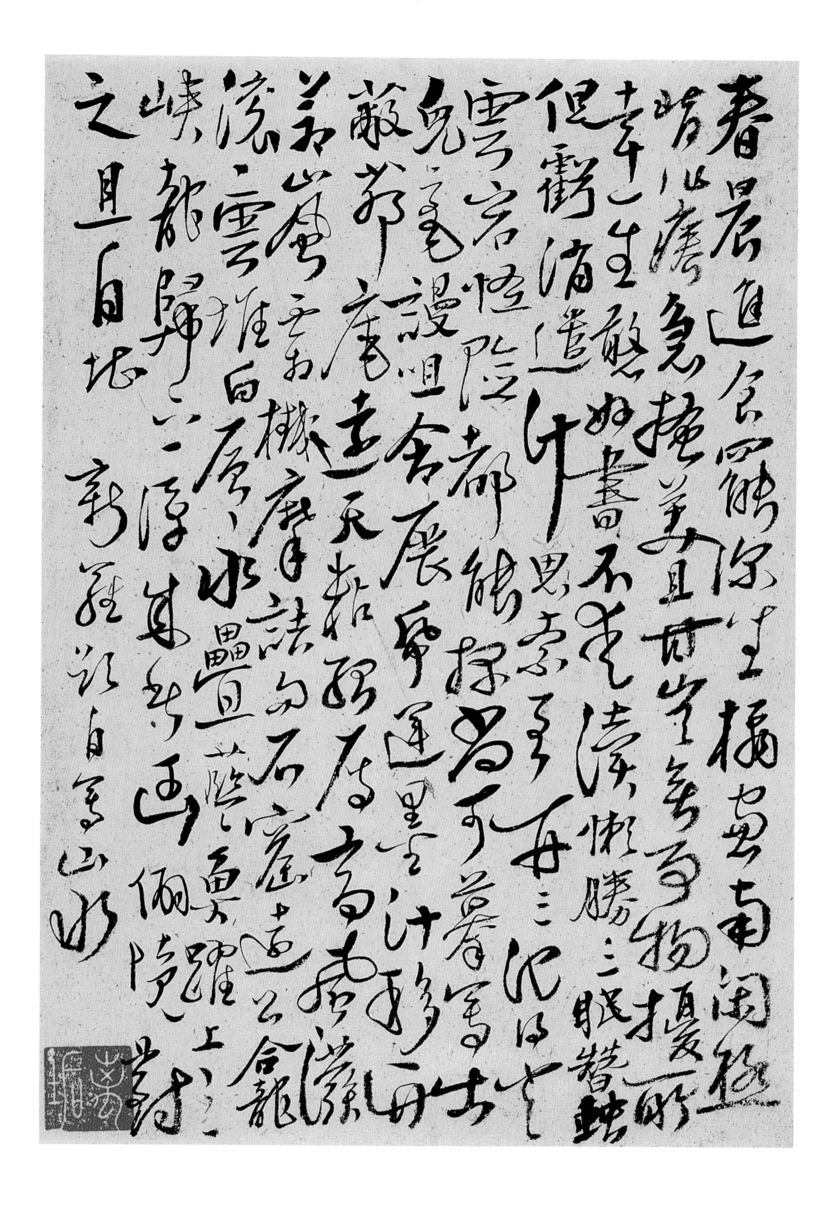

行书题画诗（十二开）之十

册页

中国国家博物馆藏

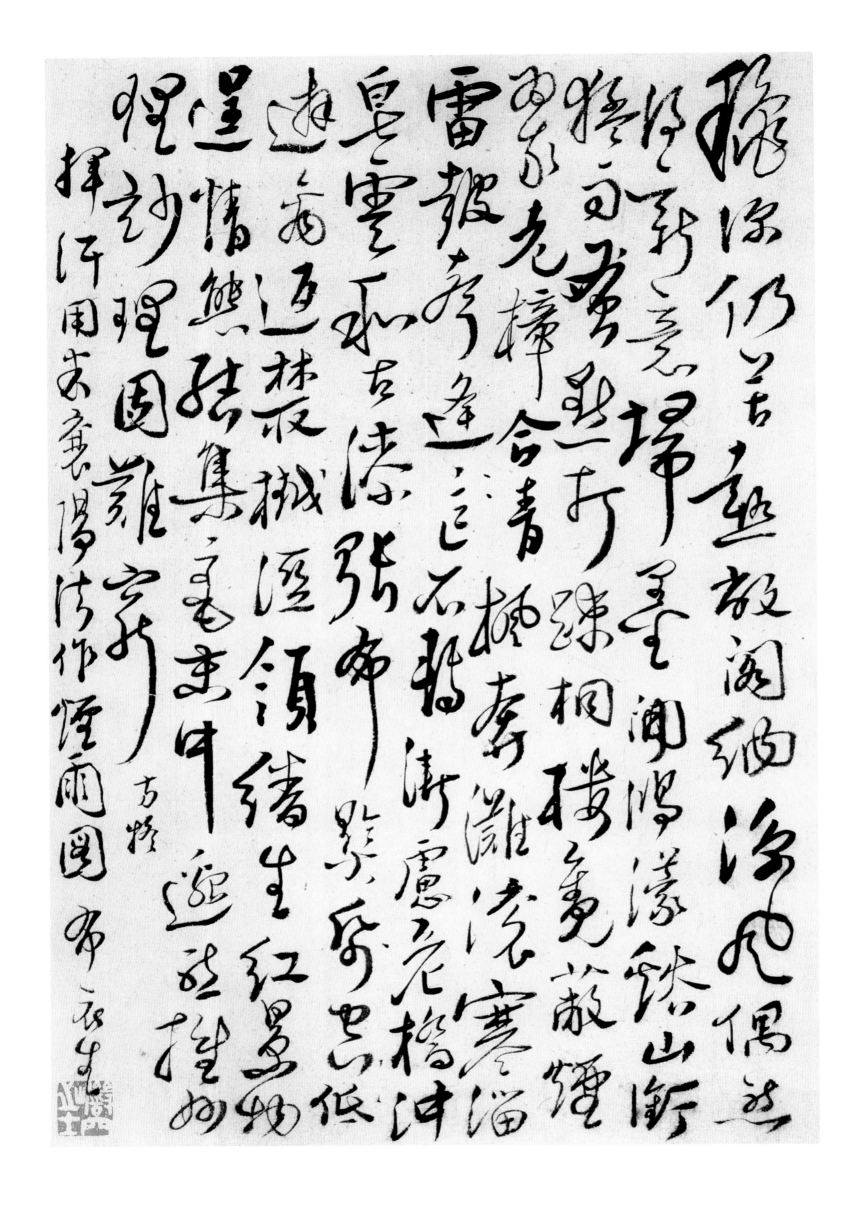

行书题画诗（十二开）之十一

册页
中国国家博物馆藏

046

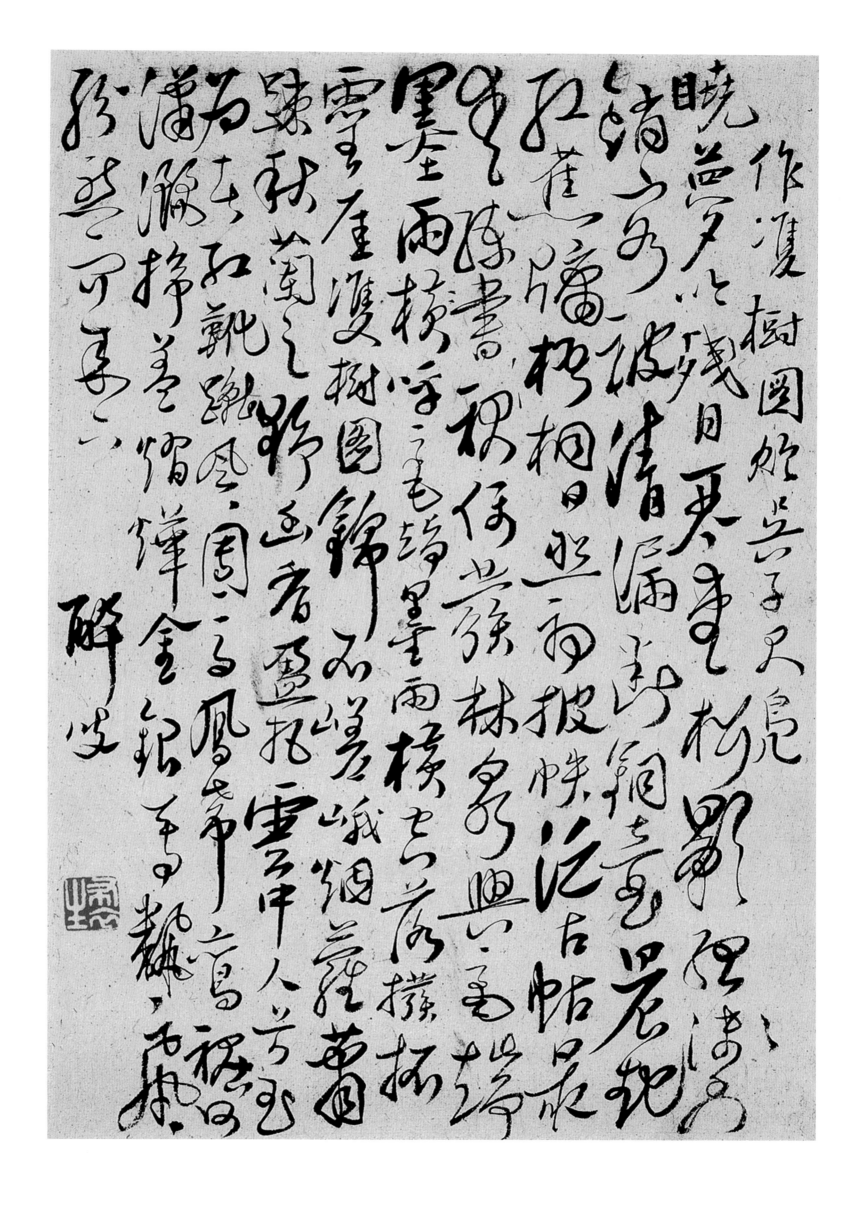

行书题画诗（十二开）之十二

册页
中国国家博物馆藏

047

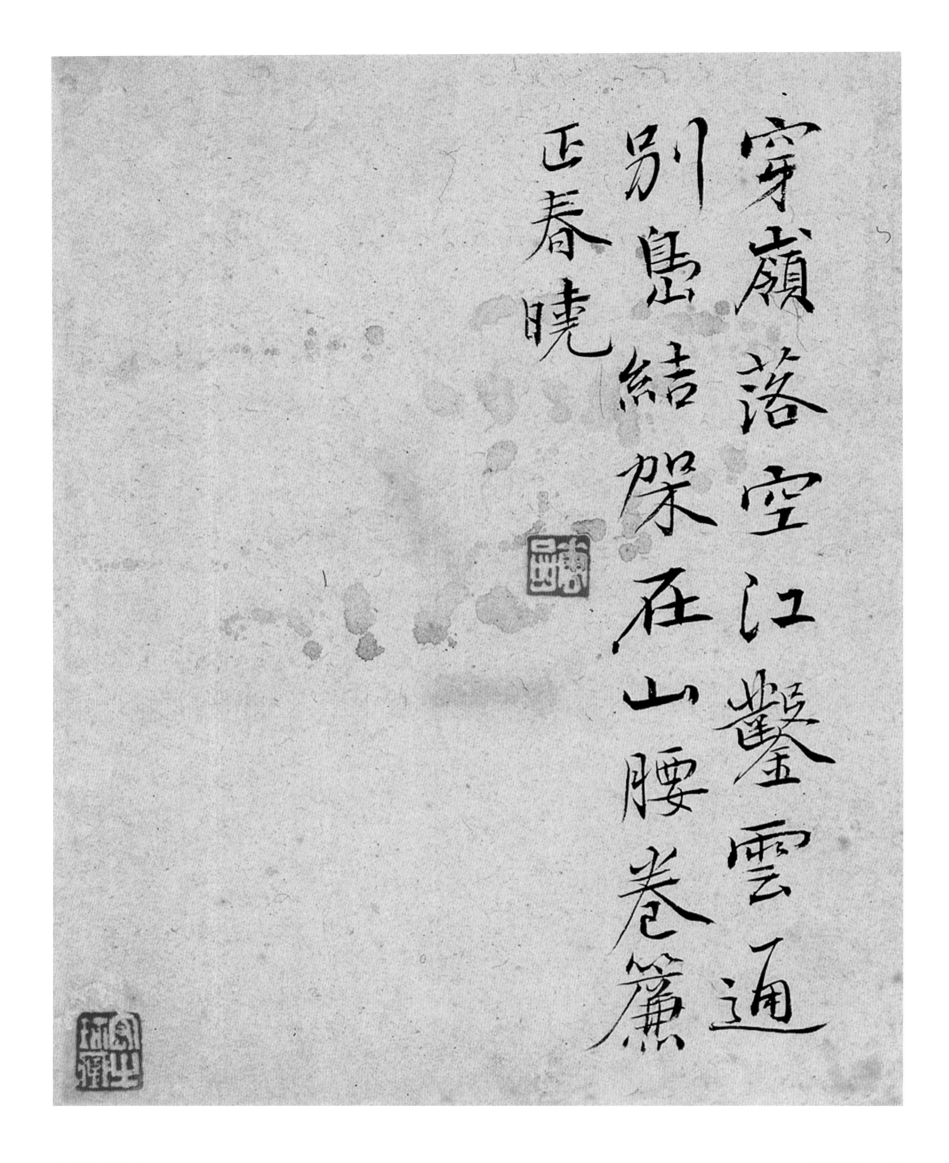

穿巘落空江鑿雲通
別島結架在山腰卷簾
正春曉

山水诗斗方之一

纸　墨笔
23.5cm×17.7cm
安徽省博物馆藏

钤印：华嵒（白文）

楷书养生一首

轴　纸笔设色
19.3cm×13cm
无锡市博物馆藏

钤印：华嵒（白文）、秋岳（朱文）

平生未得養生方何以安至能不死病魔日持
斧戈逼我靈臺隔張紙顧盼左右久無援俛首
默思得治理善保六腑塞五關魔不須遣自退矣
昔當壯歲意氣強登眺四方興莫比學書學劍
云可恃那知今日無濟事一室鑿懸一榻橫古琴作
枕鼾睡美山妻勸我禮佛王屏却煩惱生歡喜
但使心地恆快適何用甘鮮黏牙齒妙香苦茗
自消閒完固精神利目耳五十能至六七十便
成癃鈍頑老子

養生一首

王子瑶笙久不聞清妹但擁一爐重熏坐看天上明河灟歷、

榆花種白雲

潑墨為圖

五嶽三山落五指．

捲疎簾憑净几端雞黐石子磨秋水不知風雨沒何末、

梅

靜露逝光獨夜新美人南國夢江濱破寒一放蒼崖

雪香露先迎天下春．

題聽泉圖

一幅氷綃戀影懸紛紛寒翠滴空烟此中不是廬山麓

尔有山人聽曉泉

江煙畫舫圖

翠煙濛密藏清響若有靈乎泉石上畫舫卻停

蘆荻邊吟聲都作烟霞想

春泉頁民邙　壬子

丹丘丹丘在目如可徙中有人兮白雲上

對酒

投章作何用富貴非可求悠哉托酒以爲楳一

杯消盡古今愁

題松煙梅月成幅

酒酣縱拿灑狂墨染出松濤寒玉骨須臾腕底涼

風生更取龍光著煙月澹月不成光輕煙流晴香

恐教神女下唐亰

喜雨

太空一嚏滌殘秋遠近人饑渴愁雨過高田宜下麥水生

枯港浮行舟向寒菊蕊清英吐帶濕芹根嫩綠抽

半尺紅魚池上跳輕陰澹浪滑如油

白雲篇題頋斗山小景

白雲復白雲飄飄起空谷涼風吹之來入我香茅屋

舉手戲弄之變彼冰雪姿動我寒岫興一餞無一前

宕典兮平曼挃悠悠遍九州九州不足留復停訪

楷书诗稿（八开）

之二

册页

广东省博物馆藏

二月一日即事

正月已過二月末飽看梅蕊未全開野亢閒立茅堂

下手扢朽毛掃綠苔

幽居三首

郵人家住小東園綠竹陰中敞北軒一郡陶詩一壺酒

或吟或飲瞰晨昏

常共妻孥飲粥糜登盤瓜鼓茄聲芹蔬貧家自

有真風味富貴之人那得知

題頤上儒秋吟圖

百年老木自離奇大葉疎條多下垂正是夕陽開

野景何如吟客對秋林時

陳懶園招同人讌集愛山館分賦

寂憐秋院靜微雨醱新涼蘭氣重清酌蓮風

送妙香 時生側蓮葉而繞幽艷相間炎與仙境爭優矣 醉吟橫野興逸賞楚時

楷书诗稿（八开）

之三

册 页

广东省博物馆藏

055

題桃花燕子

洞口桃花發深紅間淺紅何束復燕子飛入暖
香中

小東園遣興三絕

寂倚虛窗對野塘屯身閒放水雲香鄉梅花
閒後春還冷一領羊裘未可藏

待欲擬書傍午吟待將操筆寫春心不然且飲
訟中酒醉倚桑林看竹林

竹床无枕最堪眠被褥温香夢也仙聽得微風花

上過却疑踈雨逗窓前

頷影有感

四餘年未展眉終朝如醉亦如癡自知懶性難

更改每怨人前退縮遲

得句題蕉

石畔吟秋句風前束瘦腰拌將三斗墨揮黑

楷书诗稿（八开）

之四

册　页

广东省博物馆藏

寄魏雲山

世人探討固能之邪胡如其學不疲畫入晚年尤有

法詩窮老境更多寄蒼松帶月清堪比翠竹

含風秀杰耳我自勞、終守拙閉買偏尔巡抱里

題沈方舟園亭景

絮舟花外孤渡嶼隔煙水悅有羽衣翁獨立寒香裏　梅嶠

青三一徑桑柔掇倩蠶娘將收五色繭抽絲繡鳳凰　桑徑

竹墅多陰雲日夕電殷殷山雨一番過籬根掘新筍　竹墅

涼風颭颭過江城吹動松梧竹栢聲便上小樓橫一
榻懷思坐到第三更

贈楓山

翠澱深處結迴居半畝山園弟石鋤一自秋
東傍窈窱魚多酒債典琴書

題仙居圖

碧霞影裏絳宮開倘有鳶飛白玉毫誰主

楷书诗稿（八开）

之五

册　页

广东省博物馆藏

蹄子古道路

題雪山谿照圖

窗憂為農好幽棲眠畎畝中屋邊鴉點樹窗外月張

弓韠子捧書讀老人煨榾烘雛非晉處士却似唐栗

鴻

圖成得句

烏爻几上紛紛半幅鮫綃展浪紋澌去墨華氊作霧

移來山色化為雲松風搏綠沉秋影野蔓抽烟漾夕

草閣首風

小閣幽窗枕簟涼天風吹夢入雲鄉醒時不記仙家事

身在銀河水一方

夏日泛白門

火輪炎炎燒海傳赤烏展翅騰九皋陰厓鬼母不敢出、

水宮龍子聲嗷嗷怒對深林裝長嘯雷雨空江來返照

江上長虹挂遠天白門柳色浮蒼煙、横江不可渡

楷书诗稿（八开）

之六

册　页

广东省博物馆藏

癸卯夏雲山仍寓宗陽宮余爲過訪作此贈之

竹杖支生力鶴閒訪舊遊獨翁情共冷炎夏亦同秋松栢青無

改煙霞跡暫留還聽雲閣磬興妙說丹立

立秋前一日南園即事

放鴨塘幽景自殊漁罾蟹舍隱菰蘆柳根擊艇斜陽澹籬脒

編茅暑氣無扶起瓜藤青未減擘開柑子核繞麐蟬聲唱

浮涼風至明日秋来染碧梧

題姚鶴林西江遊草

暉寫就澄潭三十畝芙蓉花裏著湘君

對牡丹

對興可憐色無牙賦好诗闭门香外坐毒院日遲

寫蘭竹

發我枯栢思寫屮蘭與竹一嘆迴氣埃悠然左空谷

題薛松山訪道圖

溪山週百里四面列芙蓉道者居其內斯人欲往逆草

偶得端石一枚自削成研銘之

頑而不利默而若蠢渾然太古飽德飽切

題松

雲氣晴猶濕濤聲靜亦寒若將東坡擬直作

大亥觀

題狗石

尊如丈人嚴若真如唯彼蒼蒼淸堅自礪

半禪先生遺豪余得自其家乙巳重付

蓑冠吥存名讀訂物廉詠哉

憂君詩筆記遨遊一句山川一樣秋却道江門外浪捲空十尺

雪花浮

雲霄老窟自高、翻入秋江濯羽毛不逐羣雞同覓食遂

支孤影返林臯

與姚鶴林論詩偶成一律

松篁冷翠滌塵襟相與論詩浮靡林篩籤轉粗量雲〿〿

磨礱古雅鑑清深逸迤邐簇根草新續孫穿棉重裹

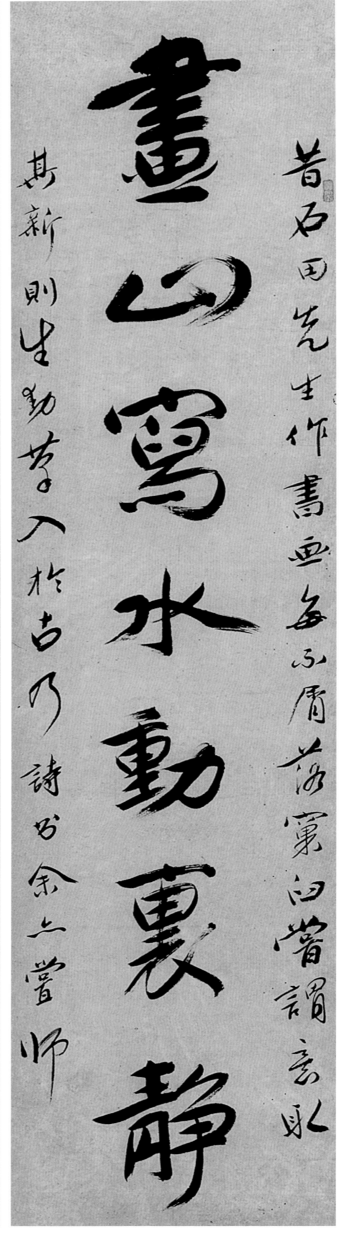

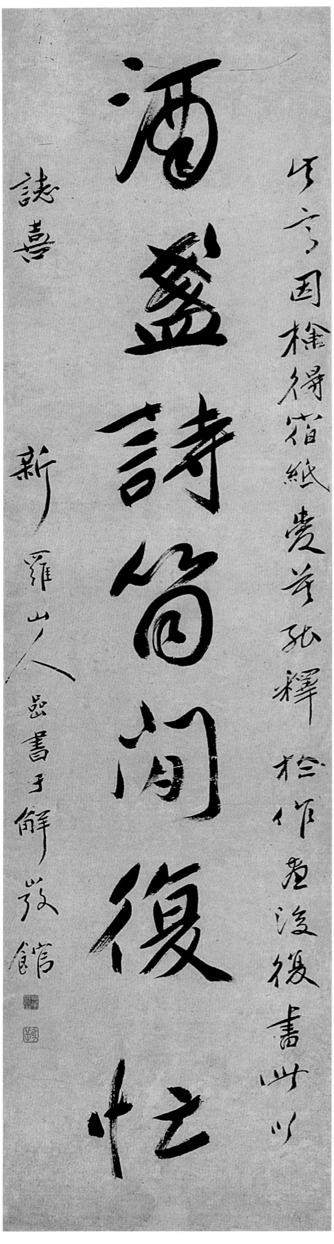

书法

对联 轴 纸
119cm×30.5cm
广州市美术馆藏

联文：画山写水动里静；酒盏诗筒闲复忙。
款识：新罗山人喦书于解弢馆。
钤印：华喦（白文）、秋岳（朱文）

书法

对联
108cm×29cm
艺术市场拍卖品

联文： 柑子豆荚新蔬果；竹杖藤鞋旧布衣。
款识： 新罗山人
钤印： 华嵒（白文）、秋岳（朱文）

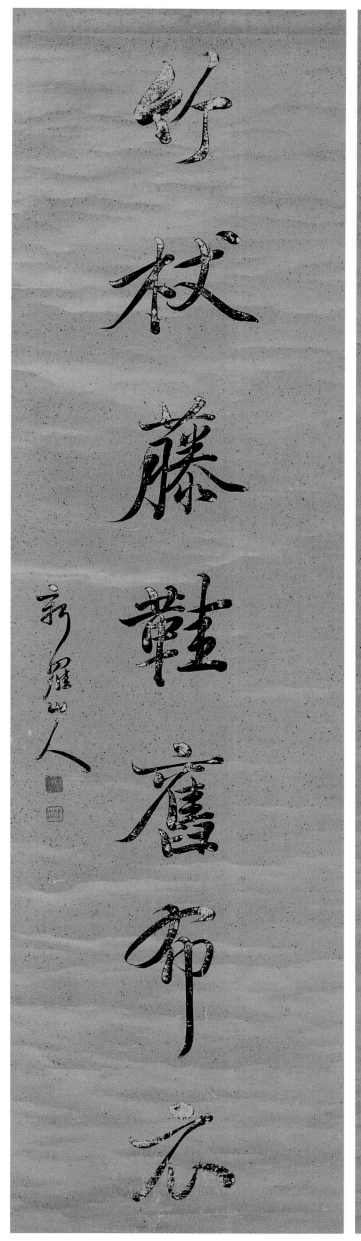

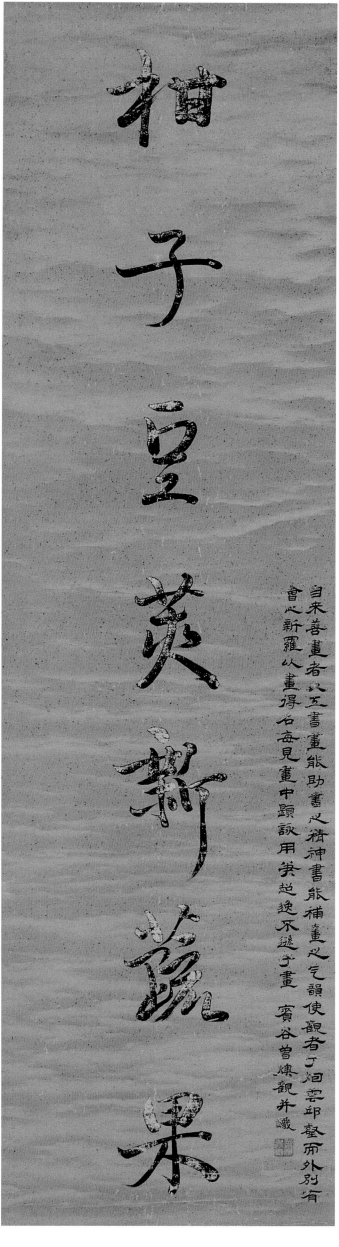

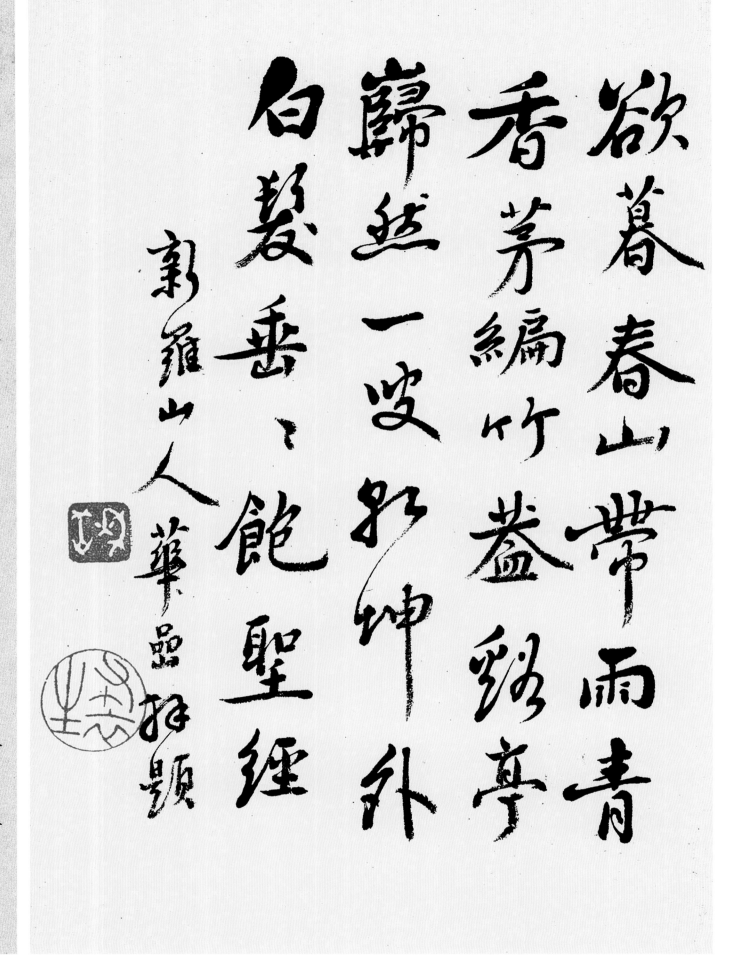

华喦字秋岳号新罗山人福建闽县人侨居杭州晚年寓扬州善画人物有生趣尤工山水

欲暮春山带雨青
香茅编竹盖鹿亭
巇然一叟乾坤外
白发垂、饱圣经

新罗山人华喦拜题

书法

镜心

23.5cm×15cm

艺术市场拍卖品

款识: 新罗山人华喦拜题

钤印: 秋岳（白文）、布衣生（朱文）

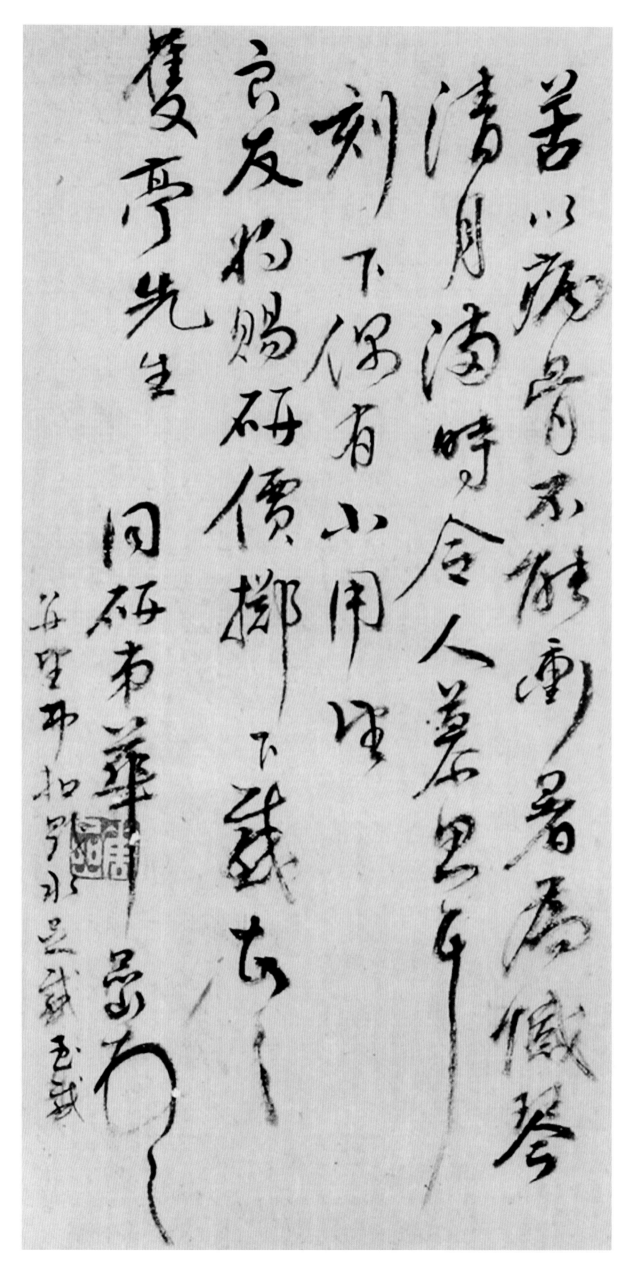

书法

信札
收藏者不详

款识：同研弟华嵒顿首。

钤印：华嵒（白文）

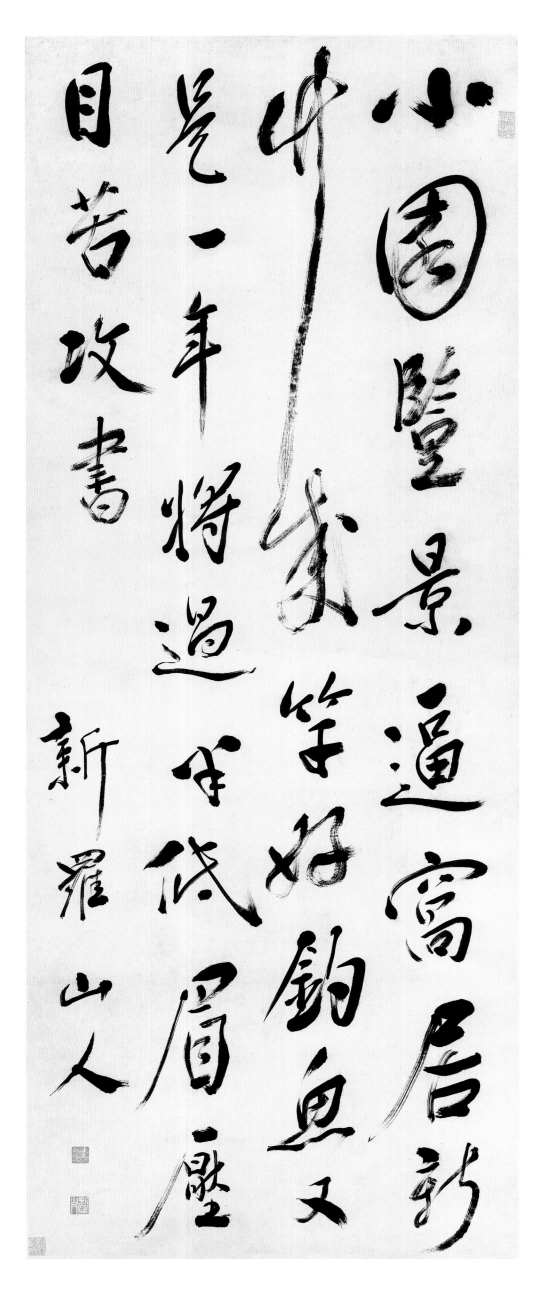

小园堑景逼窗居新竹收作一丛将过笔好钓鱼皮眉一壁目苦攻书

新罗山人

行书竹窗漫吟

立轴　纸本
174.5cm×67.9cm
上海博物馆藏

款识： 新罗山人
钤印： 被明月兮佩宝璐（朱文）、华嵒（白文）、
新罗山人（白文）

行书题厉樊榭西溪筑居图诗轴

立轴　纸本
93.1cm×27.4cm
上海博物馆藏

款识：新罗山人稿
钤印：幽心入微（朱文）、布衣生（朱文）、华喦（白文）

养学浸花窗养居对鸟巢烟香淋几席笋藜佐山
庖咸此通樵迳出钓隐露桷清滩鸦鸟雪凍树陛寒膠
妙晤邻僧话閒聽田父嘲桑麻餘献畒梅柳遍塘坳鷖女
能亲讲山童或可教多情偏好道丰欲不觀交门許鸟篁
鼕庭延华髮交優游侣白鷺物外戲浮泡

题厉樊榭西溪筑居图

新罗山人稿

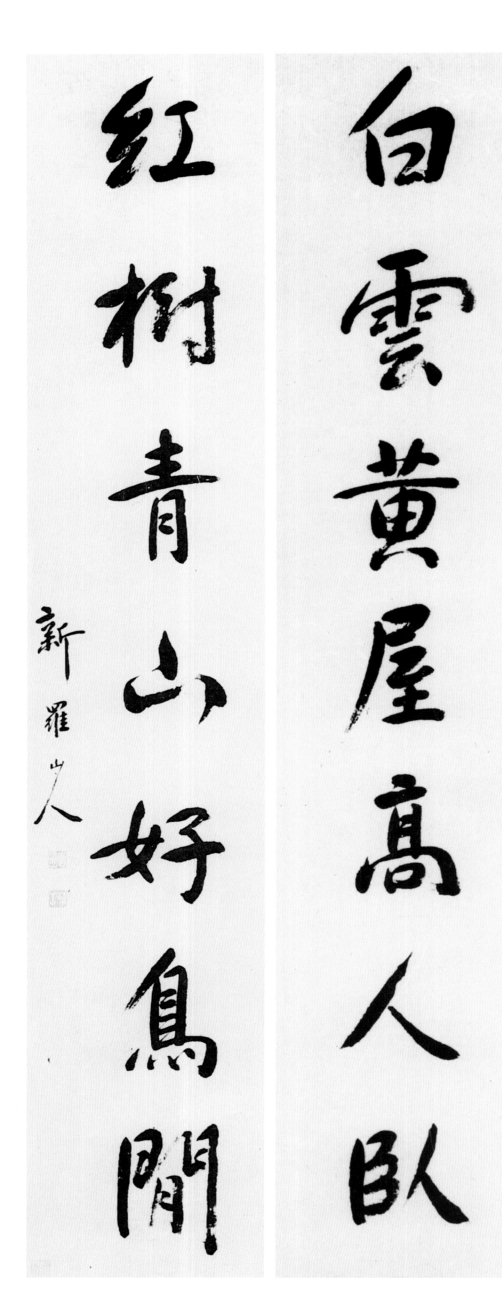

行书七言联

对联　纸本
96.1cm×19.5cm×2
上海博物馆藏

联文： 白云黄屋高人卧；红树青山好鸟闲。
款识： 新罗山人
钤印： 华嵒（白文）、秋岳（白文）

行书七言联

对联 纸本
116.1cm×21.7cm×2
上海博物馆藏

联文：李邺侯无烟火气；杜工部有浣花吟。
款识：丁卯小春，新罗山人华嵒
钤印：布衣生（朱文）、华嵒（白文）、秋岳（白文）

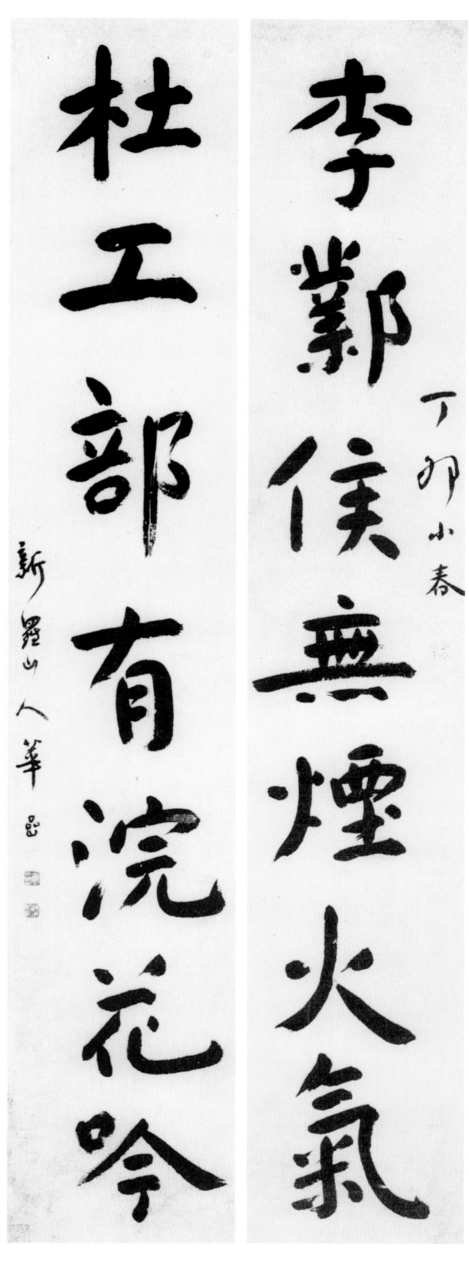

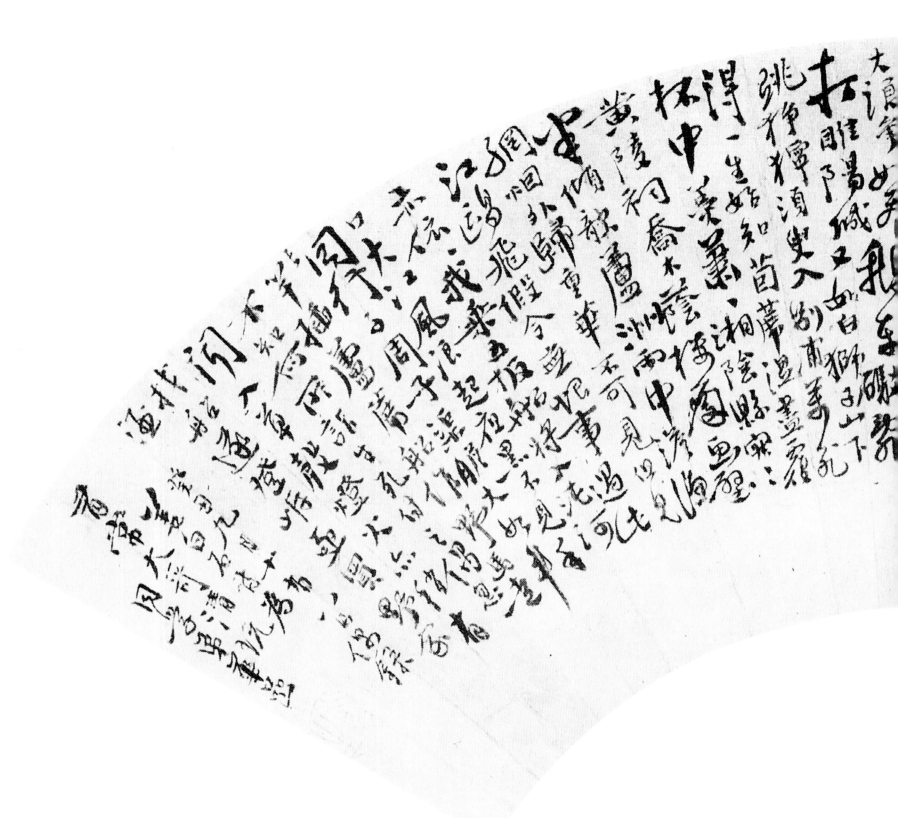

行书姜夔诗

扇页　纸本
上海博物馆藏

款识： 癸丑九月十有八日偶录姜白石诗，为有常大哥清玩，同学弟华晶。
钤印： 布衣生（朱文）

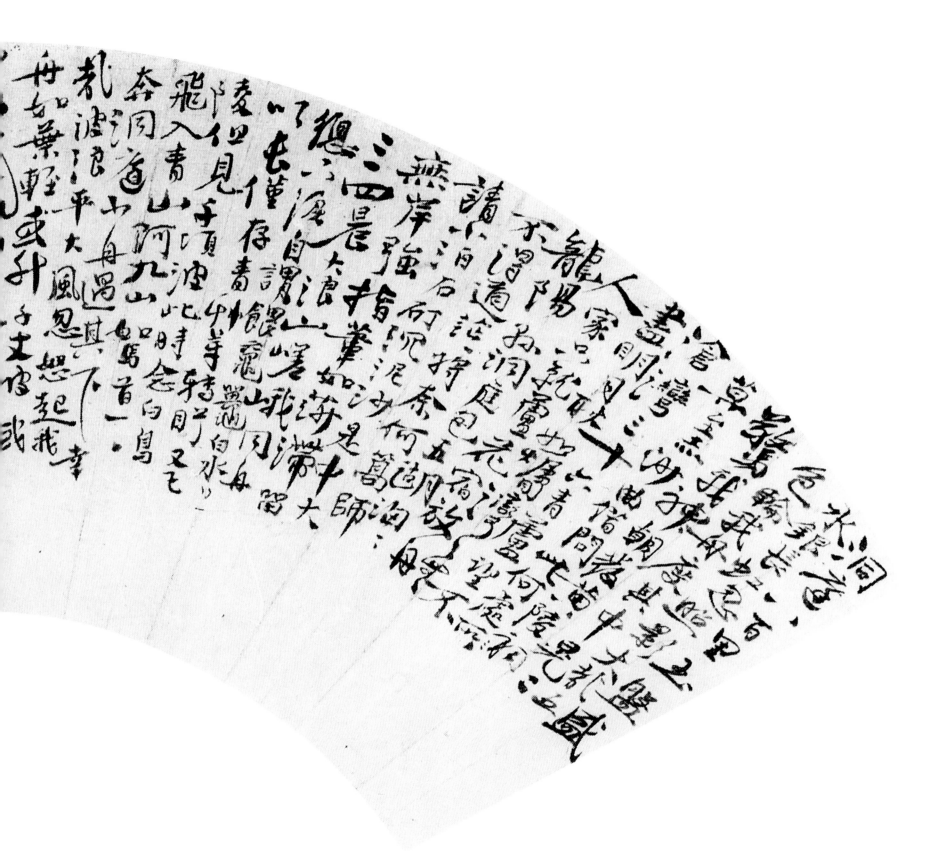

無如葉輕舟大升　子圭畫我
乱波浪中平大風恩想起我
奔洞道山舟過其一
飛入青山阿九山曰馬首一
陵但見千項波此時念□又云
以去僅存畫帽寇鼠畫同
想一度自謂山峰我海同□
三四晨指葦如是十大師
燕岸強話何阿泥泥如留萬詞泪
讀不遇遏洞庭包元朗説
龍人家只見□十

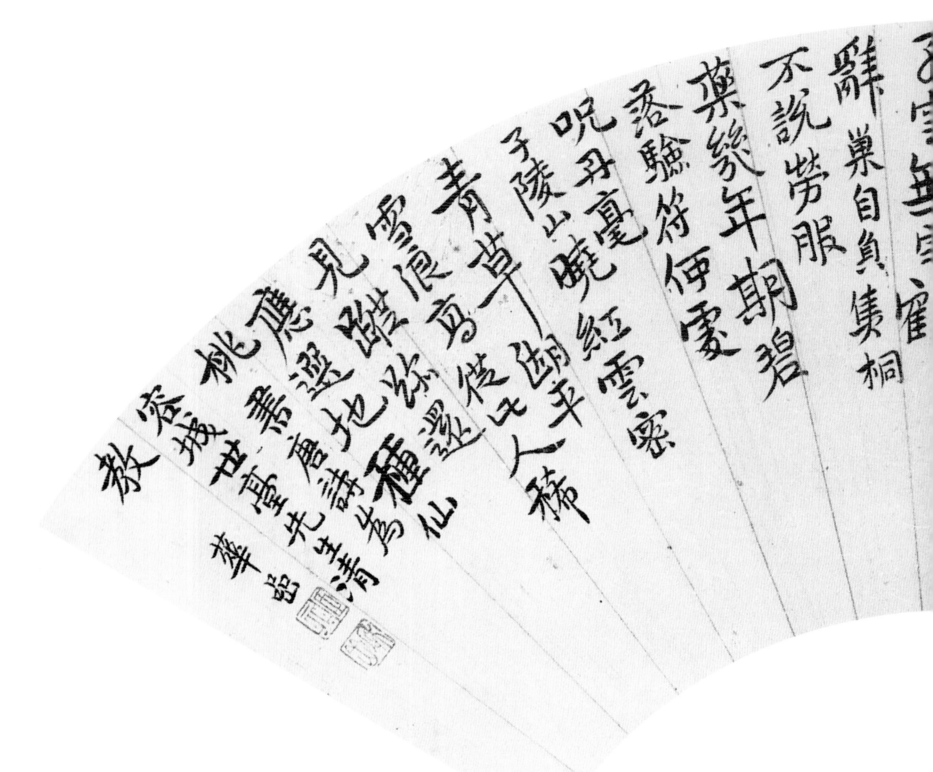

行书唐诗

扇页　纸本
上海博物馆藏

款识： 华嵒
钤印： 臣嵒（朱白文）、秋岳（朱文）

驪和霧影君水夜夜守野梅詩

不錯替子種詩

珠虺龍春隱暖有抱寒

宇桐陶弘景

洞裏真

人葛稚川一

夜相思一

惆悵水寒煙澹

落花前

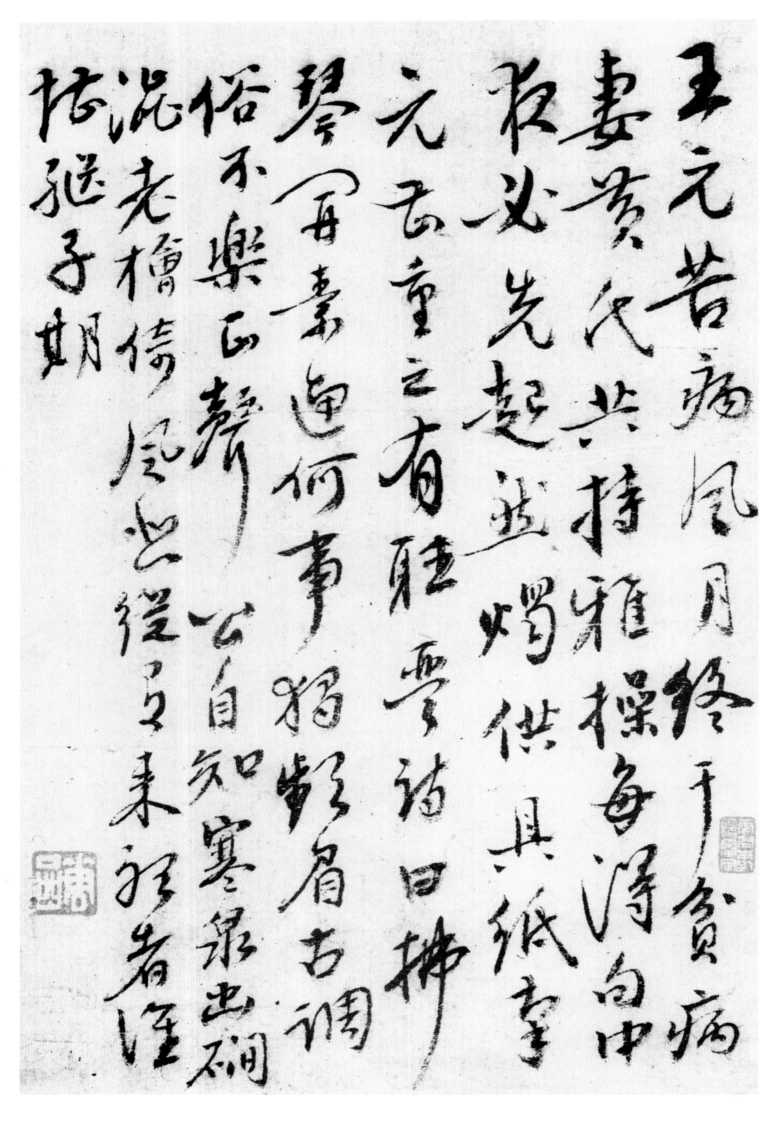

行书录王元诗页

纸本

22.5cm×15.3cm

上海博物馆藏

钤印：华晶（白文）

先起益燭

章之有住而

喜畫面何事燭

榮正靜心自省

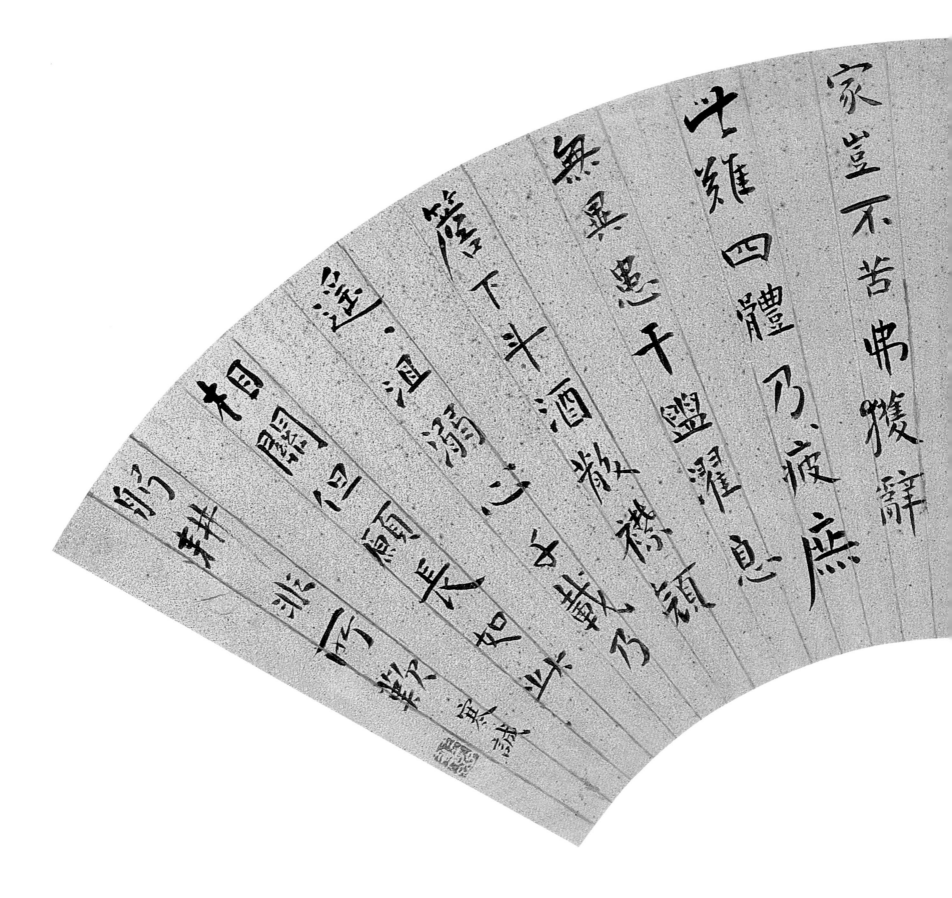

行书

扇页
艺术市场拍卖品

钤印：顽生

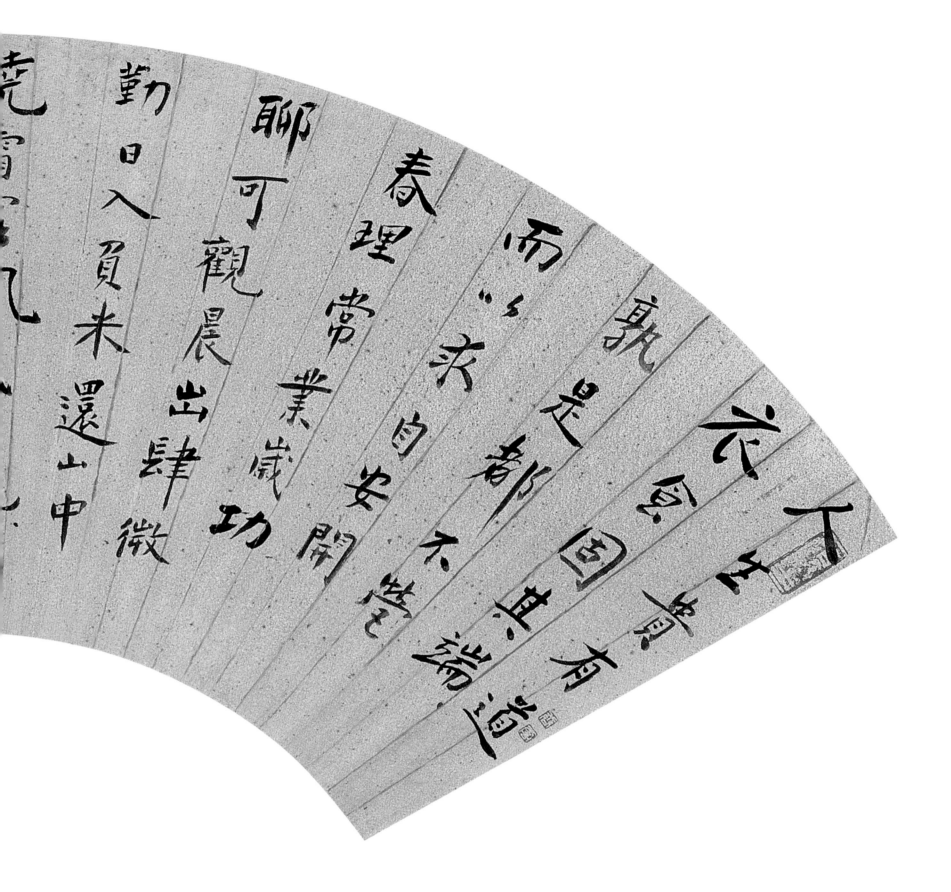

而以求自安閒

春理常業歲功

耶可觀晨出肆微

勤日入員米還山中

聊是郡不

飄花回申有海

丁丑

连日少暇，念念，想
足下高居养和自饶乐事，时间令兄
已闻扬但被人闭置消息不漏，欲求
一会不可得也，令人怅怏。弟笔下
灯面偶用些，赤金懒
足下见赐少许则增色无比矣。上
获亭十二先生

致员获亭札

纸本
24.6cm×11.8cm
上海博物馆藏

款识：同学弟华喦顿首

致员获亭札

纸本
24.6cm×11.8cm
上海博物馆藏

款识：同学弟华晶拜稿
钤印：顽生（白文）、小东门客（白文）

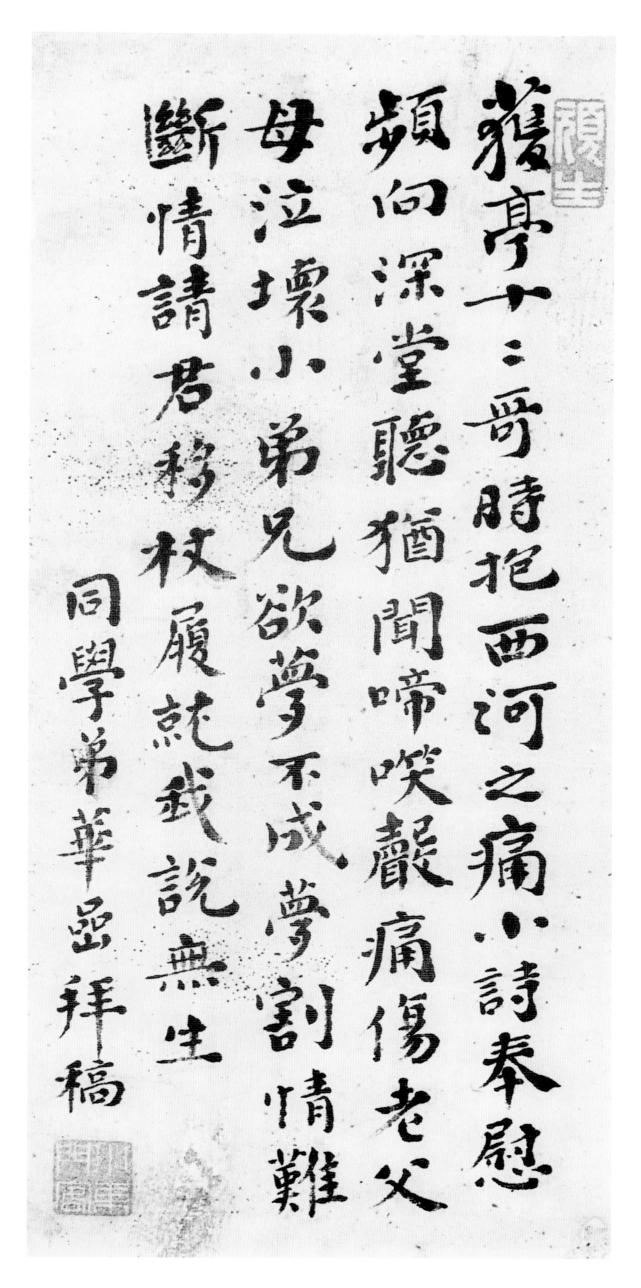

获亭十三哥时抱西河之痛小诗奉慰
颇向深堂听犹闻啼唤黯痛伤老父
每泣坏小弟兄欲梦不成尝梦割情难
断情请君移杖履就栽说无生

同学弟华晶拜稿

华喦印鉴

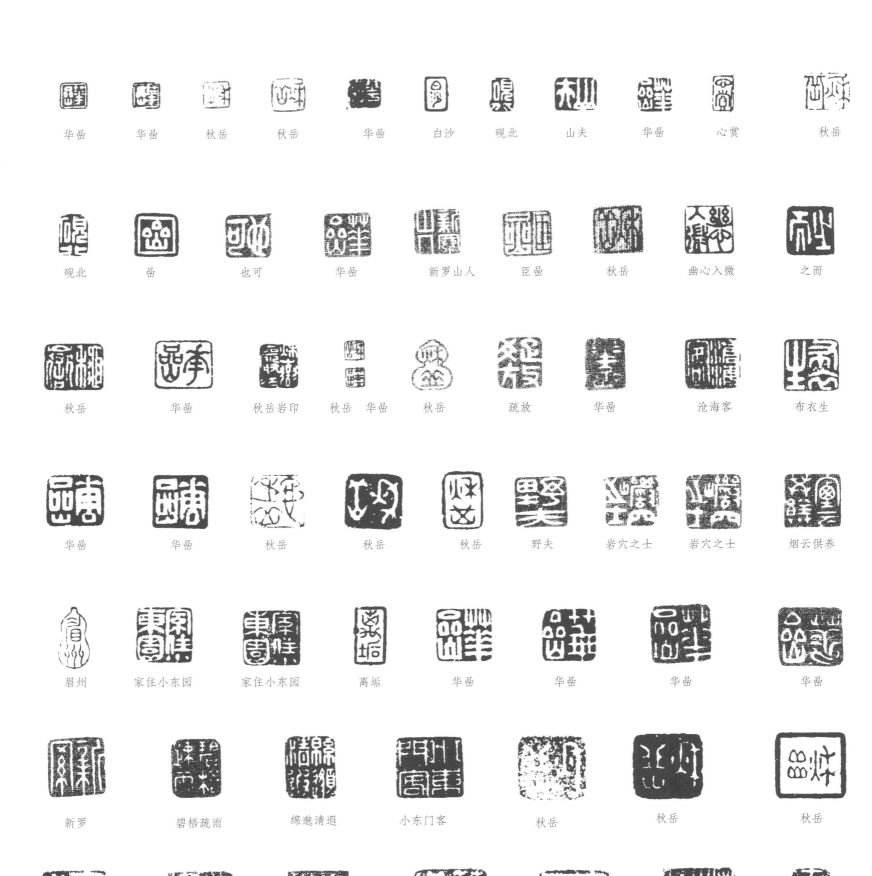

华喦	华喦	秋岳	秋岳	华喦	白沙	砚北	山夫	华喦	心赏	秋岳
砚北	喦	也可	华喦	新罗山人	臣喦	秋岳	幽心入微	之而		
秋岳	华喦	秋岳岩印	秋岳	华喦	秋岳	疏放	华喦	沧海客	布衣生	
华喦	华喦	秋岳	秋岳	秋岳	野夫	岩穴之士	岩穴之士	烟云供养		
眉州	家住小东园	家住小东园	高垲	华喦	华喦	华喦	华喦			
新罗	碧梧疏雨	绵邈清遐	小东门客	秋岳	秋岳	秋岳				
布衣生	东园生	华喦之印	华喦之印	德嵩	南阳山中樵者	奈何				

临汀　　　游戏　　　华嵒　　　解弢馆　　　新罗山人　　　放浪山水　　　在水一方

终与俗违　　　沐云　　　幽心入微　　　工拙随意　　　顽生　　　离垢　　　秋空一鹤

坐处独净　　　布衣生　　　布衣生　　　秋岳氏　　　新罗山人　　　野夫

太素道人　　　空尘诗画　　　华嵒　　　华嵒之印　　　新罗山人　　　珍玩

枝隐　　　枝隐　　　臣嵒、秋岳　　　小园　　　真率斋　　　石泉

 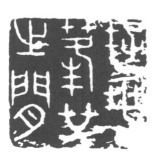 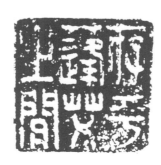 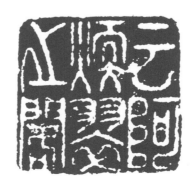 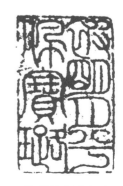

玉山上行　　　存乎蓬艾之间　　　存乎蓬艾之间　　　云阿暖翠之阁　　　被明月兮佩宝璐

新罗山人离垢集

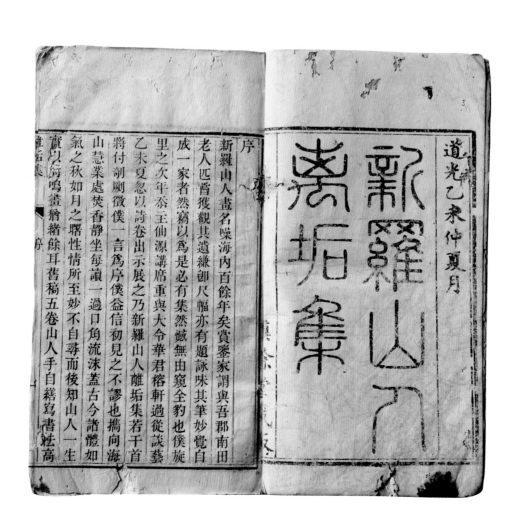

新羅山人離垢集

道光乙未仲夏月

序

新羅山人畫名噪海內百餘年矣賞鑒家謂與吾郡南田
老人匹酋獲觀其遺縑卻尺幅亦有題詠味其筆妙覺白
成一家者然竊以爲是必有集然臧無由窺全豹也僕旋
里之次年恭王仙源講席重與大令華君榕軒過從談藝
乙未夏忽以詩卷出示展之乃新羅山人離垢集若干首
將付剞劂微僕一言爲序僕益信初見之不謬也攜向海
山慧業處焚香靜坐每讀一過口角流沫蓋古今諸體如
氣之秋如月之曙性情所至妙不自尋而後知山人一生
霞興泂鳴盡猶緒餘耳舊稿五卷山人手自繕寫書祛高

新羅山人離垢集

序

新罗山人离垢集

唐鉴荣　校注

过龙庆庵

野寺苍烟断，回桥小径通。池光依案白，花影落幢红。高阁梵音妙，幽龛色界空。再聆清磬响，月在翠微中。

短歌赠和炼师

紫阳山中有真人，出山入山骑猛虎。披尘逐苍烟，蹑云升紫府。仗剑摇寒星，吹气飘灵雨。宇宙茫茫视劫灰，真人捏指驱神雷。神雷轰轰九关开，长歌弄月归去来。归卧仙山人不识，朝朝朝礼北斗北。我过丹房扣上真，玄关窍妙通精神。授我以大药，服之度千春。悠悠终不老，许我同登三山岛。我感真人制短歌，短歌不长当奈何。

烟江词

吴江云，越江雨。雨中烟，烟中树。树里山，吞复吐。湿云移雨连山渡，青青云外山无数。云外乱山知何处，行人独向云边去。

古意赠同好

宏景不在山，严光去已久。世无板筑人，衡门吊屠狗。使我不开颜，劳歌三拊缶。一饮琼花浆，对君洗愁肠。人生不得意，安肯濯沧浪。何日与子游，携手三石梁。

不寐

一枕新寒梦不成，碧纱如水月光清。听来转觉江风急，乱落梧桐作雨声。

塞外曲

朔风大地吹烟沙，马蹄腾空白日斜。天山无草木，长寒雪作花。雪花飘来大如斗，羌儿暮猎天山走。长箭在壶弓在手，画角乌乌不离口。古战场边鬼昼啼，嘤嘤如在刀头栖。刀头明月照雕鞍，壮士悲秋征衣寒。征衣寒，摧心肝。

述梦

寒声飒飒吟孤秋，天风吹梦来瀛洲。蓁迷半烟草，海月三山不可扫。忽闻仙子下瑶阶，青桂枝边坠凤钗。一杯饮我紫霞浆，不觉口齿生奇香。笑指银河三万顷，西风吹浪白茫茫。中无浮梁不敢渡，身跨白龙入烟雾。回首沧溟半壁红，火轮挂在扶桑树。归来还是江南人，眼中万类如飞尘。

又梦游仙学玉溪生

碧海濛濛卷暗尘，九枝灯下梦仙人。依稀手接苍鸾驾，赠我瑶华一朵春。满把幽香不能咽，弃之化作窗间云。窗间帘子真珠织，别有灵妃侍窗侧。冷光摇映玻璃屏，一片空清淡无色。微风击动珊瑚钩，何人为我弹箜篌。凄凄翻作孤凤语，语罢无声却有愁。须臾不见三青鸟，一苑莺花风草草。桃枝冷落竹枝扶，柳丝历乱烟丝绕。烟冥冥，灯荧荧，花落铜盘搅梦醒。琼琚玉佩声何在，门掩梨花独自听。

寄紫金山黄道士

自别层城不记年，桃花落尽夕阳天。曾无灵鸟传金字，可有痴龙种石田。弱水流来千涧月，孤云飞去万峰烟。遥知鹤发慵梳洗，一卷黄庭枕石眠。

夏夕

电火烧青林，海风吹欲暮。溪云不得来，雨声隔烟树。

写松

野性习成懒，闭门一事无。坐看花渐落，卧到日将晡。猿鸟为何物，形骸是故吾。今朝洒狂墨，写个一松图。

寒夜吟

三星在户，明河贯川。木落四野，哀鸿叫天。天风生而驱雾，海月明而山横。烟平湖荡影，鱼龙逐渊衰，蕙乃生丛棘。浊酒岂可以忘年，踯躅于田，安得纕线。知我者为我以长叹，不知我者吾独往而谁攀。吁嗟乎！击筑长歌，时当奈何！

竹溪书屋

红板桥头烟雨收，小窗深闭竹西楼。菰塘水绕鸳鸯梦，落尽闲花过一秋。

薛枫山以扇索画题此

径响登山屐一双，客来访我绿筠窗。扇头索画吴淞水，雨雨烟烟剪半江。

拟庐山一角

彭泽沙明烟水涸，九江春尽鱼龙落。拂开五老峰头云，飞下六朝松顶鹤。

笙鹤楼

碧云堆里墨痕斜，笙鹤横空羽士家。镜展明湖千顷玉，香生小院一林花。石坛夜扫抟春雪，仙灶晨开煮嫩茶。我有闲情抛未得，黄冠何日问丹砂。

镜台曲

雕窗系玉女，绣幔挂银钩。古镜交鸾凤，青铜磨素秋。光圆铅髓满，晕湿水华浮。香暖叠云鬟，发腻滑金镣。翠羽分蝉翅，珠光渥凤头。轻罗斜舞袖，花带压歌袂。因怜走马郎，妆成独倚楼。思深翻更思，愁多偏觉愁。哂言弱姝子，应识梦阿侯。

雪窗

（一）

晓梦沉沉傍酒垆，垆边酣卧日将晡。醒来却怪庭前雪，压断山梅四五株。

（二）

清溪明月转空廊，独拥寒衾卧竹床。我梦罗浮犹未到，美人先在白云乡。

为亡妇追写小景因制长歌言怀

晴光乱空影，日色染寒烟。碧瓦凝霜气，酸风四壁穿。佳人不可见，无心操凤弦。笔花朝吐砚池边，何来一幅剡溪笺。笺长不胜意，殊情独可怜。试将红粉调清露，恍是当年见新妇。悽悽哭傍明镜台，泪眼模糊隔春雾。此时用意点双眸，芙蓉花外绿波秋。眉纤淡扫，发密匀钩，华冠端整，左右金镣，翠雨珠烟沃凤头，阑珊衿带约春愁。丛铃杂佩，参差相对，绫袜深藏，寒香散地，蛱蝶为裙疑水疑云，如何兰言使我不闻。幽轩之下，清泪纷纷。肯将遗枕为卿梦，肯将残鸭为卿熏。天长地久情还在，不许鸳鸯有断群。

题沈雷臣江上草堂

八咏楼中客，江边结草堂。帘开春水碧，门掩菜花香。白豕行幽径，青凫戏野塘。饲蚕桃李下，采茧作诗囊。

赠吴石仓

山人惟好道，自制芙蓉裳。小醉三杯酒，间熏一炷香。花开经雨雪，鹤下说沧桑。试问长生术，抛书卧石床。

同徐紫山、吴石仓石笋峰看秋色

披云深竹里，拄杖乱峰头。怪石一千尺，苍烟四面流。花幢飘素影，木叶响寒秋。愿借维摩榻，谈经坐小楼。

春日过紫山草堂不值

晓越城西陌，湖风吹客颜。苍苍烟水窟，小小雨花关。鸡犬寒梅外，琴书深竹间。徘徊不敢问，独对南屏山。

题江山竹石图

倒入空江山色澄，野风吹老一潭冰。寒烟石上孤生竹，瘦似天台面壁僧。

沙路归来

沙路归来，春江暮矣。无数打鱼船，都在绿波里。白鸟一双洲畔去，海月半轮江上起。荒村有客听落花，野渡无人看流水。水风猎猎过蒲塘，草色青青非我乡。我望乡，乡何处？隔春烟，渺春雾，此时闲坐绿窗前，梅子累累不知数。拟开床下瓮头香，三杯为我祛愁去。醉里还吟

白雪诗，一口寒香沁幽愫。幽情似水，春梦如云。梦里桃花落纷纷，归来沙路香氤氲。

题梅厓踏雪锺馗

冷云空处梅填雪，倔强一枝僵似铁。咄咄髯生冰上来，破靴踏冻脚皮裂。

春愁诗

半幅罗衾不肯温，一灯常自对黄昏。紫鸾去后从无梦，春雨萧萧独掩门。

写秋云一抹赠陈淡江先生

孤情只爱写寒秋，便有秋声纸上流。更写白云三四笔，此中曾与故人游。

题松月图赠宁都魏山人

何来一片月，清光净如水。荡入空翠中，松风吹不起。

山人

自爱深山卧，常听涧底泉。何如鼓湘瑟，妙响在无弦。落日数峰外，归云一鸟边。未须慕庄列，此意已悠然。

画苍苔古树赠玉玲珑阁主人

信笔点苍苔，苔痕破秋雨。欲俟云中君，对此千年树。

春吟诗

丛条滴翠愁春死，十二瑶房冷如水。独向空阶觅小红，幽香暗雨凝烟紫。翠鬟阑珊花带重，湿云颓窗唤不起。窗前老树衣青苔，衡门一月昼不开。晓来拥被吟雨诗，诗成字字长相思。长相思，有几时？

题画屏八绝句

（一）

如此烟波里，何来莲叶舟。一声横竹裂，唤起万山秋。

（二）

冻合春潭水，坚冰一尺深。老龙愁不寐，寒夜抱珠吟。

（三）

明霞映晚秋，空绿染成紫。拂动一条弦，凄咽湘江水。

（四）

客来恣幽寻，识此庐山面。青天忽闻雷，殷殷落深涧。

（五）

盘松缠绿烟，密叶掩寒峭。坐客讲黄庭，真机发清妙。

（六）

结伴入空山，山深路亦僻。谁将齐州烟，染此越江碧。

（七）

海客弄狂涛，随风洒白雪。遥望东山头，半个秋蟾缺。

（八）

禹门震奇响，万杵带寒春。飞落天河水，空潭浸白龙。

雨中画锺馗成即题其上

殷雷走地骤雨倾，龙风四卷龙气腥。高堂独坐无所营，用力欲与神物争。案有鹅溪一幅横，洒笔急写锺馗形。双瞳睒睗秋天星，五岳岹峣挂眉棱。短衣渲染朝霞赪，宝剑出鞘惊寒冰。虬髯拂拂怒不平，便欲白日搏妖精。吁嗟山精木魅动成把，更愿扫尽人间兰面者。

题乌目山人画扇

碧岸桃花漾烟水，人家都在红香里。木兰艇子溜波回，欸乃一声江月起。

春夜小园

拗落南枝雪，香生冷艳中。小园一榻地，和月坐春风。

秋潮

龙君猎秋海，甲士三十万。控弦向西发，百怪咸走遁。当空曳珠旗，飙轮上下飞。后军击灵鼍，白马无人骑。冰雪满天来，两岸殷其雷。吴云不得渡，越山渐欲摧。忽如一匹练，并刀细细裁。又如白芙蓉，朵朵当花开。对此心骨爽，登舟驾兰桨。散发入中流，一啸千波响。江色寒苍苍，疏林下夕阳。浩歌独归去，幽梦在龙堂。

过斑竹庵访雪松和尚

湾头逢衲子，携手入寒烟。但说前江冻，钟声敲不圆。

送汪鉴沧之太原

欲发清商送远行，离弦在指不成声。试看关外条条柳，
都向河边系客情。

题秋泛图

谁家艇子烟江曲，短橹咿哑声断续。仿佛湘君鼓瑟吟，
轻风揉皱秋潭绿。

忆蒋妍内子作诗当哭

便有怜妆意，何曾倚镜台。八年荆布俭，一病玉颜摧。
红粉全无色，桃花空自哀。夜堂春不到，冷雨杂风来。

丁酉九月客都门思亲兼怀昆弟作

时大兄，季弟俱客吴门。

何处抛愁好，穿庭复绕廊。东西经夜月，南北梦高堂。
有眼含清泪，无山望故乡。纷纷头上雁，联络自成行。

赋得佛容为弟子应王生教

得践三摩地，能令五浊清。龙天瞻有象，水月悟无生。
香阁林云接，花龛石磬鸣。佛恩垂宇宙，容我奉光明。

嵩山

巍巍大室近天门，位镇中央体独尊。洞壑风雷时出没，
楼台紫翠自朝昏。三花不畏霜兼雪，四岳常如弟与昆。
林外似闻呼万岁，六龙飞处百灵奔。

华山

五千余仞削空青，绛阙高高敞不扃。鸾鹤声中朝玉女，
烟香影里见明星。东流一线黄河细，西极千秋白帝灵。
别有真仙在深谷，石床酣卧未曾醒。

恒山

北岳玄泉不可求，曾闻望祭浑源州。风沙飒尔神灵降，
坛壝森然草木秋。常使阳光销朔气，莫教山色照边愁。
几回策马闲凝伫，滚滚河声入塞流。

衡山

衡山九面赤霞蒸，紫盖亭亭在上层。万古离宫养真火，
一条瀑布挂寒冰。神碑岁久龙常护，福地天开帝所凭。
七十二峰云雾里，不妨取次杖藜登。

泰山

碧霞宫殿倚巉岏，曲磴飞梯十八盘。乱削莲花围帝座，
别开云洞列仙官。松门雨过龙鳞湿，石碣苔封鸟篆残。
夜半鸡鸣初日上，俯看沧海一杯宽。

游山

半壁障青天，群峰乱秋影。偶来笑一声，云与水俱冷。

题庐山东林古寺图

萧萧云气散毫端，秋满东林增暮寒。谁在六朝松影里，
一声问取远公安。

新秋晚眺

金风苏残暑，火云消清夜。夜来白帝饮高秋，一轮明月
杯中泻。

宿白莲庵题壁

僧妙慧尝讽《法华经》"一夕井中出白莲"，故以名庵。

凿开峰顶石，半壁立空青。玉井莲花妙，香龛古佛灵。
竹光团野露，松色冷秋星。夜半湖南寺，钟声出翠屏。

寄徐紫山时紫山客海阳

（一）

独夜江潮至，高楼寝不安。长风吹梦去，忽上子陵滩。
曲磴松花密，阴崖瀑布寒。逢君结萝带，黄海得同看。

（二）

秋风成独往，明月许谁期。鹤梦何曾共，琴心似可疑。
开云烧白石，冒雨采华芝。待访浮丘去，同君得所师。

山阴道中归舟写景

游罢诸名山，归舟载风雨。薄暮望人家，遥遥隔烟树。

题友人园亭五首

梅屿

撑舟花外渡，孤屿隔烟水。怳有羽衣翁，独立寒香里。

竹墅

竹墅多阴云，日夕雷殷殷。山雨一番过，篱根掘新笋。

水槛

清池只一曲，便好来凭依。白鸟从空下，衔鱼花外飞。

稻畦

池塘烟水满，春雨家家足。日暮上平田，微风漾新绿。

女萝亭

白木构为亭，青萝覆作瓦。即此枕石眠，可以销长夏。

陈氏北园

夙慕越中山水有年矣，己亥秋，纳言陈六观先生，招游园亭，陪诸君子渡江造胜，饱饫林峦，复探禹陵、南镇、兰亭、曹山诸奇。爰归，梦想弗置，得五言诗数首，以志平生游览之盛。

（一）

削地栽新竹，环山筑短墙。千花闲里放，一壑静中香。江海通窗牖，乾坤寄草堂。俯窥尘土界，风日尽荒荒。

（二）

名贤方小憩，高卧竹楼秋。先生伐竹架楼，终日宴卧其间。书卷床头满，琴声月下流。新醅招客饮，野菊带霜收。风雅谁堪匹，山公或可俦。

禹陵

一石存遗庙，千峰远近环。龙蛇盘古穴，松柏护空山。德化蛮荒外，功垂宇宙间。圣朝勤祀典，星使未曾闲。

南镇

自古神栖地，长松大十围。龙文辉庙壁，山翠泼人衣。一柱炉峰秀，千秋云气飞。我来瞻拜毕，归路淡斜晖。

曹山

爱此澄潭僻，鱼多水不腥。客来尘外坐，舟入镜中停。竹径藏秋响，云岩滴古青。了无车马迹，苔色上茅亭。

旱岩

何年挥鬼斧，劈石见神工。滴沥泉浇树，翩翻叶堕风。小莲金点点，密竹碧丛丛。野性壶中僻，痴情物外空。记游摩洞壁，登眺拂房栊。水涨三篙绿，鱼飞一尺红。桐疏尚有子，鹤老欲成翁。向晚蟾光吐，秋林挂玉弓。

六宜楼听雨同金江声作

烟水苍茫浦溆明，隔江遥见野云生。诗成尽日垂帘坐，万竹楼头听雨声。

题蓉桂图

俗艳删除尽，幽酚泼丽华。风棱秋际薄，舒锷割晴霞。

秋日闲居

谷响闻樵唱，林疏见鸟还。物情恣所适，幽思与之闲。寄迹松轩下，窥形石镜间。此中余逸趣，何必问南山。

芦花

芦花开素秋，清影自凄绝。笑指钓鱼人，风吹满竿雪。

题僧归云壑图

半壁斜窥石罅开，冷云流过树梢来。茅庵结在云深处，云里枯僧踏叶回。

题热河磬槌峰

（一）

东山一石欲搥空，直插云霄惨淡中。任尔风摇不动，青苍万古映皇宫。

（二）

鬼斧何年斫削成，濛濛密雾半腰生。有时月白风清夜，黄鹤飞来叫一声。

晓景

晓月淡长空，新岚浮远树。数峰青不齐，乱插云深处。

题卧石图

不结香茅居，不展丹书坐。恬然爱清默，遁入重岩卧。岁月固已忘，寒暑不迁播。取餐富鲜霞，了无夷齐饿。而多生气浮，袅袅烟丝懦。石脉走空青，一滴苔痕破。露兰三两本，风竹四五个。潨泉作奇响，宫商自相和。洞观景物情，无乃幽怀惰。

点笔绿窗下

开匣香云拥砚池，春阴漠漠晓风吹。欲从尺幅生幽想，万绿当窗雪一枝。

题听蕉图

溪南老屋仅三椽，足丈芭蕉莳榻前。中有籜冠人晏卧，静听冷雨打秋烟。

坐与高堂偶尔成咏

新罗山人含老齿，笑口微开咏素居。衡门自可携妻子，庭蔓青深乏力除。即能饮酒啖肉也非昔，要知披月读书总不如。赖有山水情怀依然好，濯翠沐云襟带舒。有时遣兴诗复画，一水一山赋樵渔。以兹烟云荡胸臆，便如野鹤盘清虚。

画墨龙

山人挥袂露两肘，把笔一饮墨一斗。拂拭光笺骤雨倾，雷公打鼓苍龙走。

高隐图

莲华峰畔白云幽，若有真人云上头。自结香茅成小隐，门关老树一家秋。

寄金江声

且说秋收罕有成，菱僵橘癞芋头粳。稀逢苦菜来登市，那见新棉卖入城。米价渐腾盐价起，晚潮不退早潮生。闲窗检点家乡事，抄上藤笺寄阿兄。

施远村以秋兰数茎见贻题诗以报之

美人披兰丛，素手拨蒙密。摘取数茎花，贻我熏秋室。养以古瓷瓶，供之清几案。潾潾冷涧泉，一日常三换。吟窗昼坐时，把卷静相对。爱彼王者香，堪为野人佩。

幽居

白云岭上伐松杉，架起三间傍石岩。妨帽矮檐茅不剪，钩衣苦竹笋常芟。厨穿活水供茶灶，壁画鲜风送客帆。自有小天容我乐，且携杯酒对花衔。

遣兴一首

云脚含风乱不齐，冻阴移过小楼西。邻梅乍坼墙头蕊，腊酒新开瓮口泥。贪遣客情随野鹤，怕论家事避山妻。瘦藤扶我篱边立，闲看寒沙浴竹鸡。

听蕉

风入窗棂里，云垂屋角边。芭蕉不住响，雨落大如钱。

题春生静谷图

拂去空斋半壁尘，悠然静谷暗生春。梅花月共梅花雪，都付寒岩僵卧人。

题恽南田画册

（一）

一身贫骨似饥鸿，短褐萧萧冰雪中。吟遍桃花人不识，夕阳山下笑东风。

（二）

笔尖刷却世间尘，能使江山面目新。我亦低头经意匠，烟霞先后不同春。

无题

即山斋海榴、宜男同时发花，时远村将有弄璋之喜，获此佳兆，余为破睡，谱图并题。

山人质性懒如蚕，食饱即眠眠最甘。今日为君眠不得，画榴画石画宜男。

幽居遣兴

常共妻孥饮粥糜，登盘瓜豉茹芹葵。贫家自有真风味，富贵之人那得知。

瘞鸡

为汝披香土，劳余种豆锄。鲜翎和锦瘗，美德诔金书。野草寒烟断，春风小雨疏。从今天放晓，无复一声呼。

咏水仙花

春烟低压绿阑珊，素艳撩人隔座看。宛似江妃初解珮，异香钻鼻妙如兰。

池上观鱼

尔来精力不如初，日到中时便罢书。此外更无消遣事，且从池上一观鱼。

夏日池上

科头大叫苦炎热，两手抟空思捏雪。脱下葛衫池上行，水蒲新老正堪折。

美人

腻玉一身柔，鬋云两鬓滑。行来春满庭，坐处香经月。

水馆纳凉

密树不通日，浓阴当夏凉。水轩横一榻，留客嗅荷香。

北园

探春入北园，冒雨面东壁。扶起当归花，新新红欲滴。

石中人

石窟支寒隐，破被蒙头眠。终朝不一食，吟响如秋蝉。

闲坐

一架秋霜老，满筐豆荚肥。园夫自温饱，闲坐纳山衣。

树底

山翁无个事，树底听秋声。听到诸峰静，乾坤一气清。

无题

己酉之秋八月二十日，与四明老友魏云山过蒋径之菊柏轩时，雪樵大然沉水檀诵《黄庭经》方罢，呼童仆献嫩茶新果，主客就席环坐，且饮且啖，喜茶味之清芬，秋实之甘脆，足以荡烦忧佐雅论也！况当石床桂屑团玉露以和香，篱径菊蕊含英华而育艳，众美并集，糅乖何至。

云山笑顾余曰："赏此佳景，子无作乎？"余欣然相颔，因得眼前趣致，乃解衣盘礴展纸，而挥树石任其颠斜，草木纵其流洒，中间二三老子各得神肖。蒋翁扣杖，魏君弹麈，豪唱快绝，欲罄积累，唯南闽华子倚怪石默默静听而已。其他云烟明灭，变态无定，幽深清远亦可称僻。漫拟一律，聊志雅集云耳。

倚竹衣裾碧，咀泉心骨清。寒花开欲足，老句炼初成。
径僻人俱隐，烟空眼共明。疏林归大鸟，刷翅落秋声。

无题

雍正七年三月三日，自鄞江回钱塘，道经黄竹岭，是日辰刻度岭，午末方至半山桥，少憩，侧闻水石相磨之声，寒侵肌骨，久而复行，忽至一所，两山环合，中间乔柯丛交，素影横空，怳疑积雪树底，软草平铺，细如丝发发，香绿匀匀，虽晴欲湿，似小雨新掠时也。西北有深潭，潭水澄澈摇映，山腰草树生趣逼人，俨然李营丘画中景也。余时披揽清胜，行役之劳顿相忘矣！既抵钱塘，尘事纷纭，未暇亲笔砚。入秋后，始得闭户闲居，偶忆春游佳遇，追写成图，补题小诗，用遮素壁。

曾为度岭客，攀磴上烟虚。云里闻鸡犬，洞中见樵渔。

春林疑积雪，香草欲留车。遥忆藏幽壑，临风画不如。

秋园诗

园疏圻寒林，秋明裸霜梗。宿水浸生蓝，游烟移淡影。
草逼绿筠窗，苔封白石井。将耕拂余锄，欲汲修吾绠。
锃眼刮高云，正心宰灵镜。鼻观花外香，诗读画中景。
盥手法二王，熟书几败颖。

写古树竹石

倪王合作一帧，昔在郎中丞幕府得观其云石苍润，竹树秀野，精妙入微，由来二十年不能去怀。时夏闲居，北窗新雨送凉，几砚生妍，追摹前贤标致，殊觉趣味冲淡，心骨萧爽也。

写罢茶经踏壁眠，古炉香袅一丝烟。目游瘦石枯槎上，心寄寒秋老翠边。

养生一首（己酉冬十月望前一日作）

平生未得养生方，何以安全能不死。病魔日夕持斧戈，逼我灵台隔张纸。顾盼左右久无援，俯首默思获治理。慎度八节调四时，运养六腑保髓膏。浩然之气充肤毛，魔不须遣自退矣。昔当壮岁血性豪，登眺四方兴莫比。学书学剑云可恃，那知今日无济事。一室磬悬榻横，古琴作枕鼾睡美。山妻劝我礼佛王，屏去烦恼生欢喜。但使心地恒快适，胡用甘鲜粘牙齿。妙音苦茗自消闲，神完体健利目耳。五十能至六七十，便成痴钝顽老子。

梦中得句

默坐一鸣琴，悠然适我心。园花含生气，石室停清音。
秋水淡而冽，孤岑迥且深。百年恒逸乐，何用卜升沉。

灯花二首

（一）

挂壁开盲室，砭其晦物新。寸心抽腐草，永夜结酣春。
舌焰团华菌，唇锋割彩轮。殷勤报消息，繁烬堕重茵。

（二）

嫩黄堆不起，知是带轻寒。拨去三分烬，养回九转丹。
薄衾赓梦涩，密雨酿愁酸。无句探囊出，低头画粉盘。

竹窗漫吟

小园竖景逼蜗居，新竹成竿好钓鱼。又是一年将过半，

低眉压目苦攻书。

夜坐

夜分人不寐，罢读掩南华。槛湿云移树，窗明月浣纱。疏星摇入汉，一鹤叫归家。倚枕支寒坐，青瓷细品茶。

四明李东门冒雨见过，极言花坞放游之乐，兼出所作，漫赋长句以答

檐头滴滴雨不歇，阶下活活走春水。闭门无事蒙头眠，眠到日高还懒起。忽惊冷巷过车声，如雷轰轰直贯耳。家人来报有尊客，客乃堂堂一老子。其貌古，其髯美，白发紫瞳，朱唇皓齿。若非世外神仙，定是壶中高士。余乃拥被而伸，推枕而起，布袜不暇结，垢面不暇洗，揽衣出迎，相顾且喜。坐我方竹床，抚我曲木几，闲文那及论，套礼无用使。启口但言花坞游，小舟如叶载行李。低篷压雨入西溪，沽酒花潭又麴市。结伴都是同心人，一一老成有年纪。九妙先生雅爱山，爱山爱看暮山紫。雪厓先生嗜听泉，白石作枕长松底。东门先生只吟诗，个个争抄买贵纸。独有吴子竹亭。无一好，终日沉醉浓香里。花坞之游乐如此，使我闻之兴动拂拂不能止，当计十日参未必情可弛。先生粲然破微笑，更出两卷诗相视。展卷阅题目，古雅得正体。大篇直挽江河流，淘去凡艳剥糠秕。落落疏疏扫笔来，陶公白公精神似。眼中摘句寻章手，见此奇响真愧死。奈何先生思东归，湖山不能留杖履。梅花芳时君来游，桃花残时君去矣！但愿多情订后期，莫辜西子永相俟。

赠郑雪厓先达

闻君北渚堂前胜，碍帽妨檐数树春。看到海棠无俗色，拈来诗句有精神。山樽贮酒松黄嫩，石鼎烹泉茶味真。醉卧花茵琴作枕，烟香如被覆吟身。

无题

庚戌四月二十八日。峡石蒋担斯过访，贻以佳篇，并出吴芭君、陈古铭两君见怀之作，走笔和答云。

新罗山人贫且病，头面不洗三月余。半张竹榻卧老骨，寂看梅雨抽菖蒲。蓬门昼对泥巷启，有客蹑屐过吾庐。登堂相见同跪拜，古礼略使无束拘。寒温叙毕出数纸，纸短词长密行书。吴君把别经六载，赤鳞不至河脉枯。虽有江月满屋角，梦里颜色终模糊。今读新诗豁心孔，陡然大快欢何如。白华之楼芭君楼名。连云起，飞窗窈

窕幽人居。审山烟翠席前铺，一幅襄阳云岳图。唱酬已得性命友，且夕无愁吟兴孤。陈君翩翩骚雅士，胸中百斛光明珠。二王神妙通笔底，扫尽肥娥湛精癯。诸君都是鹏鹤侣，接翩云霄相摇扶。有时牵舟依葭芦，峡水潾潾照执觚。峡石盘盘坐钓鱼，花香野气沾衣裾。蒋子来言事不虚，使我兴酣发狂迂。回头大声呼长鬐，劈茧研烟供吾需。漫誉笨语寄君去，他日访胜东南湖。审山南下为东南湖，紫微山南下为西南湖。

题铁厓山人嗅梅图

出骨寒枝冻欲枯，疏香数点淡如无。微茫不尽烟霜里，诗酒撑肠一老儒。

张琴和古松

一弦拨动，众谷皆鸣。泉韵松韵，风声琴声。

挥汗用米襄阳法作烟雨图

秋深仍苦热，敞阁纳凉风。偶然得新意，扫墨开鸿濛。溪山衔猛雨，密点打疏桐。楼观蔽烟翠，老樟团青枫。奔滩激寒溜，雷鼓声逢逢。方疑巨石转，渐虑危桥冲。皂云和古漆，张布黔低空。游禽返丛樾，湿翎翻生红。景物逼情态，结集毫末中。邈然推妙理，妙理固难穷。

题荷香深柳亭

碧柳烟中黄篾亭，幽人来此著鱼经。藕香满袖衣裾净，坐倚湖山九叠屏。

松涧

云抹山腰雨意浓，碧萝烟挂两三松。雷鸣涧底翻春浪，乱撼冰珠打白龙。

画马

少年好骑射，意气自飞扬。于今爱画马，须眉成老苍。但能用我法，孰与古人量。俯仰宇宙间，书生真迂狂。

题员双屋红板词后

老去文章谁复怜，白头空守旧青毡。梨花满院萧萧雨，杜牧伤春又一年。

裳亭纳姬戏为艳体一律奉赠

睡屏六六贴兰房，就暖横敷七尺床。象齿镂花皆并蒂，

吴丝绣凤满文章。比肩人自无瑕玉，合黛膏凝百和香。
一寸明珠今日薮，嫩苗新雨发春阳。

图成得句

乌皮几上白纷纷，半幅鲛绡展丽文。洒去墨华凝作雾，
移来山色淘为云。松风簌绿淘秋影，野气抟黄炼夕曛。
写就澄潭三十亩，芙蓉花里著湘君。

答沈小休

金刀绣缎谩酬君，剪取秋窗一缕云。无奈西风吹不去，
望江楼上又斜曛。

旅馆有客携茶具见过且得清谈，因发岩壑之思

静者携茶灶，寒宵过客寮。绿云抟雪煮，红叶笼烟烧。
一室兰香满，三杯肺病销。悠然话岩壑，岩壑自迢迢。

写"天寒翠袖薄，日暮倚修竹"句复题

风飕飕兮，日将暮矣！思无由兮，幽心何似？髻偏偏而
斜安，目瞩瞩而凝视。臂罗蝉翼薄，口脂霞色美，方依
冷翠乎？秋园将诉清愁于月姊，亭亭兮修竹，娟娟兮美子。

宿水月庵

逼水篱垣野气蒸，霜埋冷寺一枝藤。暂为竹里谈禅客，
也似云根补衲僧。

题澄江春景

园澄一镜初披匣，扶醉春山半面窥。雨意云情都惝恍，
石翁隔浦暗猜疑。

作山水成题以补空

春晨进食罢，深坐橘窗南。闲极背作庠，急搔美且甘。
岂无事物扰，所幸一生憨。好书不爱读，懒胜三眠蚕。
但亏消遣计，思索至再三。记得登云岩，怪险都能探。
尚可摹写出，兔毫漫咀含。展纸运墨汁，移竹蔽茅庵。
远天粘孤雁，高峰泼苍岚。霜槭摩诘句，石窟远公龛。
滚滚云堆白，层层水叠蓝。鱼跃上三峡，龙归下一潭。
成此幽僻境，对之且自堪。酬以梅花酿，东风苏清酣。

咏竹砚

谁假公输巧，磨砻及此君。独能含直节，不愧供斯文。
龙尾何堪比，猪肝未足群。宝泓容一滴，元气自氤氲。

夏日园林小憩

长夏憩园林，嘉树罗清阴。拂拭树下石，逍遥横素琴。
白云南山来，含华披我襟。藐盼流青末，沉沦兹已深。
息偃物可忽，萧散成幽吟。

山游志意

濛郁淡青空，幽微溧丹碧。洞壑被林柯，纷糅漏疏坼。
乳窦贯流珠，皪皪飘秋白。神隩密可通，赴险掺杳僻。
伸以披清怀，玩此岇藏石。吾将广吾智，何弃复何惜。
道胜固不贫，才俊多见抑。乃无揽诗书，而恹踏山壁。
夙聆健猿攀，昼观饥鼯食。草素结幽馨，果熟贮甘液。
妙会且弗扰，妍幻匪克惑。履蹇励乎顺，休泛守之默。
慎潜抱澄修，讵怒窘闲寂。

马

神物渥懋德，腾辉吐文图。鲜飙厉雄志，树骨丰以躯。
睨影夹双镜，散跹经九区。驰骤矧乃利，扶护款不疏。
妍变横逸态，越辈鸣何殊。竦步登霜樾，骧首望天衢。

秋夜独坐

秋虫一一鸣，白露净而冷。向夜独如何，清灯玩孤影。

煮茶有作

窦有灵泉，其白如乳。汲以名瓷，出之去雾。微火漫烹，
细声低数，沸沸腾腾，浮华卷素。半旗欲开，新绿方吐。
奇香幽生，神智妙遇。三碗五碗，悠悠得趣。好风披怀，
夕阳在树。极目遥睇，游心展悰。适耳遐接，因歌成赋。

湖心月

明湖印明月，月圆湖亦圆。寥寥水与月，一碧化为烟。

题鹏举图

朝吸南山云，暮浴北海水。展翅鼓长风，一举九万里。

题美人吟兰图

美子吟秋兰，皓齿发幽香。揽带披明月，微风吹罗裳。

无题

员子周南酷爱仆书画，每观拙构，则气静神凝，清致泉涌，
咀味岩壑。揽结幽芬，便欲侣烟霞，友猿鸟矣！若非真
嗜山水者，莫能如是也！因劈茧笺，乞仆绘图。仆将披

砚拂颖，然图安从生？乃拟员子胸中丘壑而为之，是以成图。

员生年最少，睨识独古苍。向我索山水，贻伊挂草堂。云横栋上宿，鸟入壁间藏。清露披兰阪，朱华扬远芳。

题桃核砚

灵核初劈，膏流金刀。紫云秋露，研烟写骚。

入山访友

崇柯含秀姿，养气荫砂碛。冈巇回港洞，幽栈悬石壁。游履勇凫晨，践攀欣所适。念彼素心人，水西筑花宅。尘踪罕克诣，桐庭绿苔积。乐与晤言之，宴然良有获。和光披疏襟，荡決无障隔。趣胜通乎神，智远近以寂。高啸出流埃，赴韵擘滩减。长袂揽贞芬，修苕固投客。仰首靓烟霞，徘徊清潭侧。

题鸣鹤图

自惜羽毛清，迥立风尘上。老气横秋云，一鸣天地响。

李俭渔过访兼赠新诗抚其来韵以答

素致淡而古，幽怀逸且清。新声秋竹韵，雅调远山情。滴滴泉疏泻，翻翻云细生。知余蒙不苟，欲报未能鸣。

戊午四月念七日得雨成诗

意懒得闲止，而鲜事物邀。面垣欣薜荔，卧雨爱芭蕉。歊垢倏然灭，民忧忽已销。且谋康狄酿，掬溜涤山瓢。

题员果堂摹贴图

秋室无尘四壁净，竹外斜阳冷相映。凹砚苍顽聚古香，松膏磨人臂骨劲。茧笺新泼云母光，鸿旋鹄翻翅搴进。不似张颠似米颠，蓝袍乌帽抱石眠。

浴佛日一律

向默探轮转，施斋勖众生。非关空色相，鲜可薄痴情。椁溺营安济，锄芬树德耕。何如依佛老，袅袅篆烟清。

题春山云水图

春山似有道，养气含华姿。翻下碧萝影，水云沃荡之。

晴朝东里馆作

朝日升旸谷，晴晖丽色新。轻飙荡野马，大块蒙酣春。

瞻彼西畴秀，乐余东里仁。展书敦古意，守拙何伤贫。

和一轩子言心

其温故可扪，其冷独堪操。寂寂容吾懒，喧喧任客劳。利名归淡息，风月就闲陶。岂敢言明达，微如惩欲挠。

员青衢移归老屋作诗赠之

先生归去补书巢，仍剪青萝盖白茅。不似稽生营煅灶，却同杜老卧江郊。早菘便足充朝馔，焦麦无多给午苞。我与君家兄弟好，须眉相叹晚年交。

题果堂读书堂图

淡然咀世味，缈耳却尘喧。破壁书声健，营巢燕语温。蕉香新过雨，径冷昼关门。不假东邻酒，恒开北海尊。

题画眉

眉约春娇，声流秋响。冷烟疏雨，晴晖涤荡。

题田居乐胜图

北畴殷桑麻，南亩饶黍菽。平中画澄澄，鸥鹭戏相逐。桥径达幽莽，舍庐翳榛竹。讵匪桃花源，而循太古俗。男妇淳且勤，织纺佐攻读。礼则洵不糅，援纳何敦肃。井灶集仁里，鸡犬汇驯族。春耕亦既劳，秋获富所蓄。惠飔应律调，社酒凤已熟。新戚团嘉言，意款情自睦。执信履乎道，吏严无见辱。绿野偃轻氛，雨露继时沃。众景含融辉，欣欣向灵旭。

一轩主人张灯插菊招集同侪宴饮交欢分赋志雅

良悟非恒获，所欣团夕餐。丰厨出腻割，旨酒畅清欢。屏暖翳灯碧，帘深护菊寒。素馨幽自远，君子室如兰。

十月望夜月下作

客意如斯矣，翻然野兴生。挂伊林际月，到我鬓边明。夜气融春息，晴风作冻声。嫩寒衣上结，欲赋不胜情。

紫藤花

修条坼丽密，幽萼启清攒。悦以妙善致，玩之无尽欢。

晨起廉屋见屏菊攒绕，逸趣横生，握管临池，漫尔成篇

长林曳幽莽，翳日蒙酣兴。湿红烂生树，霞气郁相蒸。

窗轩敞秋室，野马窜空腾。居寂无烦扰，几曲俯躬凭。
半日纳息坐，枯似禅定僧。四壁陈檀气，五色灿画屏。
傲质已丛蠹，缤纷余落英。仙人绝火食，敛液含金精。
贞女捐华饰，拖态澄幽情。美哉陶彭泽，以酒乐生平。
畅饮东篱下，恒醉不肯醒。受此无尽妙，得之身后名。
余亦慕疏放，落落忘枯荣。拥书既无用，砚田何须耕。
不如事糟粕，吾当养吾生。

厉樊榭索写西溪筑居图并系数语

养学从花窟，营居对鸟巢。烟香淋几席，笋蕨佐山庖。
几曲通樵径，半钩隐露梢。清滩翻急雪，冻树堕寒胶。
妙晤邻僧话，闲聆田父嘲。桑麻余畎亩，梅柳遍塘坳。
溪女能亲讲，山童或可教。多情偏好道，无欲不观爻。
门冷乌篷系，座深华发交。优游似白鹭，物外玩浮泡。

员裳亭珠英阁落成招集雅酌分赋得禅字

青泥阁子白桫椽，小几疏窗醉石边。容膝便成安乐窟，
放梅新酿嫩寒天。春从北海尊中间，诗就南华篇里研。
半榻炉烟香细细，达人清窍味枯禅。

咏磁盆冬兰十六句

幽苕发秀姿，柔丽自芳蕤。香满迎冬候，华舒酿雪时。
楚纫曾不遇，鲁叹绝无期。热客何由识，东皇素未知。
菊惭初谢酒，梅妒欲催诗。覆以冰花縠，蔽之红锦帷。
晓烟青滴滴，寒雨梦丝丝。六曲屏开处，清英沁古瓷。

高犀堂五十诗以赠之

僻巷有修士，所栖唯一庵。拥书鼓神智，猛如食叶蚕。
垂老且弗隳，趣味殊自甘。当门植嘉树，绿净烟毵毵。
驯禽理幽唱，妍花含娇憨。四壁凝兰气，半轴飘春岚。
清贵躧接叩，篱曲争止骖。宴仰踏壁卧，流盼挥麈谈。
澄心泛虚默，纤微愁已谙。养学固履道，抱德诚足耽。
冲静自然古，恬洁无可贪。何取嵇生煅，而爱阮公酣。
逍逍北山北，悠悠南山南。

员十二以岁朝图索题漫为长句

吾闻东方之野有若木枝高万丈，挂日车以烛天地海岳，
砭四时以滋百草五谷，得人物以制文字礼乐，蔽身体以
制冠履裳服。乃分九州安畎亩园庐，晨逐昏息，披沐圣
化而耕读。自然稚者歌，耄者喙，钝者锐者酣饕畅啜，

无不陶陶乎享升平之福。风调则春和，雨播则气淑。兰
有阪而桥回，梅有塘而水曲。树欹斜而攀垣，花缤纷而
覆屋。迎吉祥于元朝，报平安之爆竹。堂启面面，屏开
六六。绮席张以圆，华灯灿以煜。丰厨出嘉肴，旨酒流芬馥。
雍雍是将，温温且肃。唯伊父母，既寿既康。唯伊子孙，
介福介禄。唯德厥隆，以繁后育。唯天之赐，惆然自足。

吴芟林以耕石斋印谱出观漫题一绝

草衣书客断云根，黄叶萧萧昼掩门。半榻青毡摹汉印，
一林秋雨卧江村。

题画

枫岩荡幽岚，影落秋潭碧。潭里宿渔家，炊烟袅虚白。

山游二绝

（一）

亭午日不暄，四照竹阴合。爱僻吟空山，山声冷相答。

（二）

路穿石罅过，桥寄树根生。秋水粼粼碧，半潭摇空明。

同员九果堂游山作

崒嵲被淋碧，幽荟敷芳烟。巉崊嗽奔雪，激浪翻泓漩。
松挥展清籁，播角欲聋山。云华川上动，风丝藤际牵。
群情归一致，幻化同浑焉。澄抱眺生景，游思凭修妍。
佳辰何妙善，素侣味如兰。款言会精理，休畅莹心颜。
玩寂以贻乐，寓寋苟可安。趋向得所适，矧乃林水间。
停策憩疏樾，悟赏无遗捐。

雨中移兰

露苕殊不一，不一迥灵凡。素逸祛幽蕴，贞芬偃秘岩。
移苗菤野砌，立雨湿春衫。赖此空尘致，砭余抱僻馋。

过双屋口赠

命驾发东里，尘往无厌劳。披青入寒巷，叩门访孤高。
一榻陈岁月，双屋周梅桃。居素有致趣，乐胜远乖挠。
好古固已笃，道著光自韬。诗书益神智，兰蕙涉风骚。
浮云观富贵，芳草结春袍。白首良可惜，澄心无所饕。
知子不我拒，相与话蓬蒿。

客春小饮有感

老矣扬州路，春归客未还。遥怜弱子女，耐玩隔江山。
衣食从人急，琴书对我闲。就贫无止酒，聊可解愁颜。

梦中同友人游山记所见

林莽宿寒雨，翻牵秋老藤。新花全障壁，古室半枯僧。
游侣研诗并，腾猱接树升。西岩樵径断，灵雾漾清蒸。

溪堂闲仰

溪曲结衡宇，绳榻对嘉林。苔径绝尘色，惠风流松阴。
鸟唱澄闲止，淡逾无弦琴。幽兰发深岫，薄云冒孤岑。
悠悠怀贞致，聊以写余心。

素梅

矫然披雪起，傲骨秉忠贞。破萼澄清苦，含葩孕雅英。
有情鹤爱护，无色月难并。寒竹萧萧外，疏香数点横。

朱兰

痛醉欲无醒，醺醺良自怡。有如陶处士，亦或瓮边时。
空谷香胡远，南皋色在兹。怀贞苟不取，贤圣为之悲。

庚申岁客维杨果堂家除夕漫成五言二律

（一）

去家八百里，讵不念妻孥。惜此岁华谢，悲其道路殊。
飘云成独往，归鸟互相呼。欲讯东阳瘦，吟腰似老夫。

（二）

所欣泉石友，同养竹林心。进子尊中酒，调余膝上琴。
十年交有道，此夕感分金。漫拟椒花句，相依守岁吟。

郊游憩闲止园

东风煦野草，寒色上春衣。辣步探梅窟，流观入翠微。
半林分雨过，一鸟破云飞。此处开岩壑，邀余暂息机。

牛

秋畲告丰获，老牸功不细。十月登阳陂，蘅杜有芳味。

挽徐紫山

徐叟既不作，缈然何处归。柴门虚流水，岩壑绝歌薇。
积善云当报，立言众所依。知音良足感，抱泪向空挥。
不复知耶？悲飔嗌北墅，冷雨泣南山。松瘦无荣色，梅

清有戚颜。空桑环可复，华表鹤应还。炯炯星辰系，尘
氛何所关。

花轩遣笔

大痴老叟法堪师，弄墨风堂作雨时。花气一帘清不减，
茶铛吟榻自支持。

坐雨

欲醉胡为醉，方思无可思。以贫长袍疾，垂老不违痴。
寒结拌花雨，香弥浴鸭池。一篇披昼咏，甜苦自知之。

无题

辛酉仲春，阴雨连朝，一轩子以肩舆见邀，遂登幽径。是日，
听琴观画，极乐何之，乃为一诗以志。

之子劝吾驾，试为冲淖游。入梅香点路，披画月行舟。
虎落翳寒碧，凤丝悲古秋。清轩远俗吝，澄寂一何幽。

员双屋见过雅谈赋此以赠

过我无聊斋，知君有好怀。笑凝春颊暖，气与蕙兰谐。
秉道崇斯叩，执疑共所差。和飔清茗饮，雅晤欣良侪。

雨霁望邻园

宿雨在邻树，新晴遣客轩。鸟钦呈逸唱，微雅翻清埙。
悦此融和景，申余琐细言。烟香纷可结，揽袂立东垣。

梅边披月有感

贫居执素志，顾影玩吾真。寒立三更月，闲吟一树春。
露华澄夜气，霜鬓老儒巾。欲寐无成寐，凭谁话苦辛。

无题

余客扬之东里果堂，时寒霖结户，寝杖绝游，闲听员
生歌古乐府，声节清雅，抑扬入调，喜而为诗，书以相赠。

休杖息吾驾，屏翳春雨深。由来白雪调，属此黄童吟。
东里戛良璞，竹西沉雅音。请焚杨子草，当废嵇生琴。

霖雨疾作达夜无寐书此言情

春雨连朝夕，沉阴厉以凄。烟风征破壁，巾服检寒绨。
何可调吾疾，念之衷心悽。雄鸡在漏栅，辛苦为谁啼。

晓起喜晴

揭幔兴春阁，微飔漾晓清。冷花兢宿雨，肥绿暗藏莺。

篱曲沟声细，池开镜面平。东轩聊一敞，晞发可新晴。

和汪哉生西郊春游

啸歌临畎亩，刺杖入西畴。麦秀翻春浪，花妖觑白头。
浅池游乳鸭，芳草卧童牛。隔树开江面，溶溶净碧浮。

雨窗同果堂茗饮口拈

主人赏我好，茶灶为我供。三碗继四碗，饮之春兴浓。
浮云掩白日，新雨役乖龙。雨止仍为乐，访兰烦以筇。

汪食牛以春郊即事诗索和步其来韵相答

流览获诚景，寓言苟不空。情羁古陌怨，心醉野桃红。
灵雨霎然止，仙源信可通。孤音奋逸籁，清响彻鸿濛。

和汪食牛清明日扫墓之作

守经敦典礼，卜祭慎清明。细雨行荒涧，青山拜古茔。
烟霞旌旧德，松柏展悲声。嵒也飘蓬者，愧君独惨情。

无题

岁壬子，仆自邗沟返钱塘，道过杨子，时届严冬，朔飙暴烈，惊涛山推，势若冰城雪窜，遂冒寒得疾，抵家一卧三越月，求治弗瘳，自度必无生理，伏枕作书遗儿果堂，以妻孥相托，词意悲恻，惨不成文。书发后，转辗床褥者又月余，乃渐苏，既能饮糜粥，理琴书，守家园，甘葵藿，以终余生愿也！奈何饥寒驱人，未克养拙，复出谋衣食，仍寄果堂，时辛酉秋，霪雨弥月，置杖息游，主客恂恂，款然良对。果堂偶出前书，披阅相玩，惊叹久之，感旧言怀，情有余悲，匪长声莫舒汗简，复系以诗云。

往旧事不遗，玩之情可悲。伊余驽蹇质，偃然抱痌疵。
幽衷浸贫怒，谋食鲜神医。由此累妻子，将恐陷乖离。
清养翼良侣，慷慨伸哀词。自古筹俊哲，寂蔑矧如斯。
苟非命有在，形骸凤已隳。去今陈岁月，须白面苍黧。
讵不念高缅，路峻终弭驰。含酸无弃饫，循墨胡苦淄。
松以冰雪茂，兰为烟露蕤。长卿妙笔札，犊裈恧蛾眉。
墨翟韬雅丽，掩面而悲丝。大块纱至理，上圣莫克移。
贵贱一辽迓，泰否叠萦之。五行寻幻用，物逐会其司。
就阳固宜暖，符秀见获奇。积善以养德，处安以和时。
毋将涉三费，毋犯弛九思。无迹无所匿，无欲无所私。
漭漭观元化，默默与心期。

尺波轩宴饮集字

潜窝居冷客，幽思结宠眉。文字集良侣，春风沃雅卮。

薄从澄俗要，矧复叹衰迟。今也飘萍者，怵哉诚可悲。

寄雪樵丈

居贫固以道，交素达乎神。所感令君子，而怀碧树春。
白头同咏叹，事迹薄相亲。何日归乡井，家山结旧民。

溪居与友人清话

环溪带茂树，松桧合杉榛。古翠净可掬，含彩咨华春。
欢言乐茅宇，相与羲皇人。云鸟依闲止，山水函清真。
一径迷烟草，风日远喧尘。

题高秋轩蕉窗读易图

寸田诚苦耕，所获有余盈。履道崇斯志，饱经怿胜情。
蔓庭不力剪，蕉雨杂秋鸣。素景无乖扰，尘氛寂已清。

雪樵叔丈以诗见寄作此奉答

仲夏依芳林，凯风披素襟。发函伸雅语，流响写清琴。
深感老人教，诚为小子箴。高山何岊岊，瞻眺获余心。

客以长纸索写荷花题诗志趣

明湖忽在眼，平镜光可掇。净碧荡圆波，藻荇相纽结。
芳淀含幽贞，素丝萦藕节。绿云卷鲜飔，朱粉清以靜。
真趣敷华管，舍神忘暑热。汲之中冷泉，究乎煮茶说。
山杯镂竹根，甘津涌灵舌。矮屋如轻舠，倚花清香雪。
文禽与老鱼，梦梦无从瞥。白云东皋来，凉雨西浦歇。
赤乌流高林，苍烟纷虬突。朗玉揭团辉，淋华濯芒发。
远笛喷柔歌，野情适澄达。寥寥青宇新，群动休且佚。
乐我无为斋，幽轩妙疏豁。

酌酒

朗璞蒙其垢，智士恒若愚。旷然豁贞抱，一饮罄百觚。
玩彼劳者侠，叹渠休者驱。以复究精理，固将澄幽忏。
情肥荣战胜，乃怿良娱娱。

秋潭吟

川谷险不塞，林薮幽可探。凤驾兴东郭，遥遥诣西潭。
坐揽石壁趣，泼面飞生岚。萝蔓互牵束，菻芏相籁鬖。
鸟佚攀树息，鱼定抱沙潜。溪潄无止水，云卧有寒岩。
明游情已怿，暮观智自恬。感此捐猥吝，澄抱绝痴贪。

登高丘

思将倚芳若，抱琴投高丘。屏险翳丛莽，驰虑薄潜休。

发指激清羽，逸响吞寒流。净花悬疏筱，文鳞翻渊游。
光风翼转蕙，金气为之秋。嘉此众妙致，谁与结绸缪。

赠员果堂

天地合阴阳，运五行，以育万物，凤兴昏寝，咸秉情机，
蠕蠕纷纽，苟莫能悉焉。惟性之至灵，神之入微，迈乎
群之所不逮者人也！而人之趣舍固有不同，或慕华屋暖
帏，金镫锦席，甘肥列前，妖艳环后，调商叩微，散丽垂文；
或御驰毂劲，左批右拉，缚文身之猛豹，弹斑尾之捷狐，
气无少慑，力无稍怯也。至于吾友员子果堂，则别拓清
怀，含贞宝朴，恬处幽素，守默养和，绝不为世喧所扰，
而惟以山水云鸟自娱。微有方于志者，薄之济胜之具，
缘以盆垒土，以石叠山，以松、兰、竹、梅、宜男、枸
杞随意点缀，任其欹仆，敷高蔽下，俨若三叠九曲，直
峰横冈，积岚洒翠，孤云出其岫，冷猿匿其窦，春夏荣矣，
秋冬无凋。于是乃蹑芒屦，杖之藤条，纵目流观，舍神
寓精，晴昼则披襟吟笑，朗夕则煮泉品茗，陶陶容与，
何其快乎？子有是趣，余固当遣笔谐声以赠之。

闭户游五岳，结念荡云壑。感彼谢临川，搴莽搜林泽。
石罅流晨霞，芳蹊集幽若。响奔雪涧雷，舞动花坨鹤。
馆宇纳虚岩，硾堰移清洛。耕稼苟不疲，灌汲诚可乐。
苔卧郦毡罽，园餐美葵菜。甘菘进鲜脆，澄醑交雅酌。
郁郁蕴真趣，中圣乃能索。道著智者尊，理格乖者薄。
庄墨固华词，构旨厥有托。孔颜垂宣化，百世咸知学。
山野亦放情，眷然与时作。无因贫为伤，何讶巧所谑。
卷舒观高云，霄气青而礴。倒影饰烟姿，绿英吐紫萼。
缅映伸壁素，浣磨圆水魄。小草沐光春，疏篁捐粉箨。
爽籁一何幽，萧萧洞风阁。

园居秋兴

桂枝不可攀，甘依菊为伍。理秽披荒烟，锄秋展幽圃。
竹叶修且森，束以蔽风雨。狄酒清可漉，陶巾破可补。
无取嵇生琴，无要祢子鼓。吾自乐吾真，胡鄙乎伧父。

题荷花

泬塘渍藕香，吐粉出涊滓。团绿舒野风，田田蔽光沘。
越女拨蒙窥，面与花相似。清唱无良酬，所思得君子。
窈窕情可搴，倦倦其难弛。何如鸳与鸥，双游沣之沚。
歇气熨夕霞，流英炫新紫。罗缕陈贞芬，绵邈簸妖靡。
幽胜启奥微，散朗攀佳士。

题夹竹桃

客究篇章，暇更有获于心焉。时届商令，葛衣将置，细
雨初歇，娇阳在户，明翠叠英，芳鲜陈媚，尽群卉之佳趣，
扇清飙之淑景者也！至若夹竹桃者，则雅冠秋丽，宛如
越女入宫罗袜蹀躞，汉姬出塞蛾眉纤结。魂欲荡而神留，
精欲摇而情逗，含紫葩兮委蛇，发光荣兮陆离，炫然闲敞，
郁乎芳蕤，娴妩娆妍，流激溅洒，利目之娱，无推斯前也！
乃题诗云。

幽条其扶曳，欣欣荣秀姿。靡丽含韫馥，雅致清羸疲。
俯盼作良对，广智休神思。

题荻亭苍茫独立图

士也厉其志，游乎块溓间。高云一辽亮，幽心与之悬。
灵景丽川壑，澄览非徒然。清飙投襟袂，素商触秋颜。
感往情欲结，理至虑可捐。或为篱曲饮，或作井底眠。
李生不受诏，杜老呵以仙。荣利苟弗注，明达何所牵。
讵能从荡漾，返驾吟东山。

题华轩文淑图

雾阁晓开，金乌环烛，华榱辉煌，彤栏炽煜。文幔连悬，
宝缔交续。软衾余熏，既温且馥。睡额苏舒，腻艳幽渥。
鬈发鬃鬃，黛眉曲曲。光珠贯耳，澄沸注目。娟娟淑贞，
清润良玉。云和在抱，五声相读。臻凤来凰，有梧与竹。
阳条春华，阴叶秋绿。倒景融朗，神奥奇复。远狠离乖，
迥尘越俗。雅丽纷敷，是靡是彧。

辛酉自维扬归武林舟次作诗寄员九果堂

薄言伤别离，别离情所悲。感昔已增慨，叹今良倍之。
理数固有定，动复不可期。重云贯征雁，霜气带寒陂。
敝芦依短樯，幽鹋泛文漪。劈浪乃越险，剪江穷观奇。
凄风备愀怅，艰乖宁自知。矧此衰颓力，胡为赴饥驰。
长林下奔日，俯仰悬遐思。

咏菊

惊商激清籁，苏气流冷节。微阴沦灵曜，澄露贯融结。
文砌蔽芬荓，朱英糅秋雪。浮韵浸孤贞，纷蕤缊靡郁。
远鄙蔑淄雺，洞畅粹幽屑。俯影懋恬绥，舒华倭暇逸。

秋室闲吟

林薄杳平莽，山泽秘幽清。秋气苏蒙郁，鸣蜩厉寒声。
溪斋启蓬壁，浏洒通空明。休驾欣所佚，居默徇保贞。

但遣心齐物，物齐苟达生。

涉峻遐眺有感

跻险迫无蹊，披清出氛土。纵目击休光，磅唐辨齐鲁。
游鹏触劲飙，鼓翼盘青宇。感心动遐神，回肠结虚腑。
抱素澄幽研，拙钝固所取。经务弭颠流，达变玩瘄瞀。
饱道熙清肥，泛迹棹容与。长啸搴芬芳，靡依念兰圃。

泛江即景

坂坻缈庐霍，澶漫错华蕤。茞兰符菁蒨，芳郁清蘅蘪。
短棹弛画雪，倚浪析流渐。停眺无凝碍，素趣游冰丝。
演徵发苦响，扣宫协甘思。应化以神晤，感变则情移。
沉霞布光怪，蜃附扬妖奇。翻燕蔑流迹，惊蝉迁卧枝。
灵曜沦西谷，金精升东陂。疏烟通渔唱，江气白迷离。
泱漭微由识，习习凉飔吹。

题画二十三首

（一）
幽露悬明条，修槎被淋洒。洞寂遁元真，荪蕊结香海。

（二）
家安就畎亩，垒土以为囷。桃李成荫翳，姜芋亦充茂。
无讲西门溉，殷获南山豆。

（三）
凿壁达幽峡，氡涌浮清华。渊默诚可鉴，灵府有修蛇。

（四）
飞阁缨青霞，连幔卷春旭。游侣狎纤妍，分香熏新服。

（五）
落叶半寒云，林薄气疏瑟。残照逗余清，飞白粲秋室。

（六）
绿泉涌阳谷，石起白离离。江灵务奇诡，鞭鳞叱顽蜦。

（七）
浣素淋新华，烘椴揭春晓。碧鸡鸣灵厓，群动纷相扰。
谁子沐幽芬，凿窗登樇杪。

（八）
溪漫萦山腹，溯洍明石楼。澄弦叩逸羽，云想敦遐休。

（九）
居陋以求道，宠义无弛情。苟匪叚干木，胡为千乘荣。

（十）
秋气凌冈岑，惊飙敝草木。凉日薄西山，征车未云宿。

（十一）
吉士被弦歌，发宫循妙响。敦其肥遁娱，而玩烟云养。

（十二）
作力事岩耕，荷锸登南亩。翻翻川上云，逍遥离尘垢。

（十三）
仰读沓嶂云，俯结松筠想。无由致殷勤，何以升游鞅。

（十四）
孤屿隔嚣秽，棠樱然且碧。游鹥泛涟漪，旷望极所适。

（十五）
云梦未独幽，吕梁亚其险。修薄回翻湍，猿窦石林掩。

（十六）
晓夜游西池，裁云制薄唱。野秀团轻风，新月披烟上。

（十七）
层楼帀危峰，香薄荫户树。文罘张朱缀，挂曲粲莹璐。

（十八）
晨霞曳光风，净绿洒灵露。松嘘欲聋山，税鹤竦清顾。

（十九）
税驾憩石门，拨蒙搴芳荪。香雾融云滴，春衫影碧痕。

（二十）
即事殊多愁，临睇一不同。夕烟漾轻素，挽引绣湘风。

（二十一）
险径匪可测，藲盼入幽清。漫然申往意，姑听霜猿鸣。

（二十二）
郊夜情何适，拂杖步寒林。仰看条上月，俯听涧底琴。

乐此远猥吝，放余东皋吟。

（二十三）
横川翳拱木，云岭复郁盘。要欲投岩宿，即此依幽兰。

辛酉十二月小憩憺斋题古木泉石图
涧激以沸愲，礌磕挥峋崖。密岰回崇岛，朱荑敛甘荄。
灵飙震阴壑，秋气道阳楷。纷糅约幽缔，疏坼析古钗。
素趣蔑氛秒，净华辽淫霾。诚可羁游目，况复达吟怀。
园窗枕秀卧，吾生怡吾斋。

题养真图
盘崭有遁士，采茨葺岩居。游云蔼青壁，流泉通斋厨。
临堂谢物累，寂默常晏如。驰晖漏檐隙，息阴积庭隅。
松桧郁芳茂，习习和飔嘘。归羽弭林曲，嘤鸣协其娱。
交麓蔽幽蔚，界岭悬纤途。野秀集嘉懋，清芬萦花须。
云凿启福洞，峰耸环澄湖。表灵如莫诞，韬真苟不虚。
幻定有恒宰，浮沦无循拘。理究趣可获，神款情克符。
卷舒读毫素，休赏悉所诸。

题古桧图
长柯临磊砢，霓郁冒云门。含华运四气，灵变集清氛。
刚风摩其巅，后土封其根。理密秉贞性，肤斁抱遒纹。
偃仰以顿挫，放漫而骞翻。如麋双角奋，似螭遁渊蟠。
秋潦未能漱，春翰乌所攀。唯伊嚼蕊士，相对无秽颜。
衍怪蔑缁障，逍遥寿同尊。

系舟烟渚偶有所得遣笔记之
牵舫泊孤渚，弭棹逗疏阴。蒲风嗽秋柳，流响澄商音。
览睇无凡扰，野秀横清襟。游情寄水国，泛泛随江禽。
与之同沦逸，旷然适此心。

夏夜纳凉作
息影临华月，披囊发鸣琴。奏以延露曲，继之梁父吟。
兰薄荐清馥，梧桐张空阴。泉响石涧逼，烟渥苔道深。
赏兹荡娱乐，歊炎无相侵。

叩梅
揽秀隔山陂，遥遥叩芬馥。驰神整巾裳，逶迤循芳谷。
展愫如莫申，何为慰幽独。

玩物感赋
郊烟荡凉飔，纷翻如坼絮。林薄流华英，秋露贯清注。
鸣禽闲俯阚，一枝聊可寓。感人动遐思，展睇靡申愫。
寥寥乎何之，修业以自固。

红牡丹
莹露泫英蕤，芳华播懿馥。幽酣怡春风，弥腻敦殷淑。

听鹂
春煜影原黑，柔条媚幽翰。悦其仓庚鸣，邈然忽思散。

题董文敏画卷后
此图系董文敏公生平经意作也，余任春生偶从市担糅物
中得之，其笔力苍健，逸致淡远，非胸贮千万卷书者，
莫能为之。噫！宝物灵护，虽沦尘垢，然终必华世，乃
援笔题于纸末。
以道敦名教，风雅著斯人。英华蕴文府，毫末载泽山。
素趣贯精理，饱馤咀荃兰。拓莽陈墟壑，万态罗云间。
有弇调春序，判霍濯光尘。川后赴秋节，洄沫濩惊澜。
阳崿明朱花，阴牝涌绿泉。鲜风荡淑气，柔蒲翳孤垠。
寒澌漾溪腹，澶漫陶逸民。良夙循薄泛，临盼经水滨。
匪缘暌物虑，怀古鬓已新。善妙会优域，沽芳渥智神。
弭楫明鸥鹭，彷徉与之邻。

鸭
舒凫循溯游，理翮扬清翰。嘬喋蔓藻间，容与聊自玩。

题蒋雪樵先生归藏图
好善无近名，宠义恬养德。取乐临桑榆，从容睇余戾。
愿言申俯仰，慷慨念今昔。谁能金石躯，安得永不息。
固已诚可悲，亦复恫且恻。恫恫沉怼思，怼思终莫适。
理睿神乃超，智旷情所怿。四运更鳞次，千秋阻遥夕。
世纷蔑机苗，物谢何射迫。达士怀贞心，将拟附松柏。

入雨访胜
烦杖临欹壁，寒林戴雨看。所欣苔石秀，无悔着衣单。

题文禽图
发之东陂，憩乎北浒。载浮载游，相睇容与。

无题

仆性爱山水，每逢幽处，竟日忘归，研声志趣，几弥层壁。

静处欣有托，倚岩沐幽芬。荣条敷茂薄，净绿翳空云。

携桐待秋唱，玩此无定泉。散襟意已适，胡矧入佳山。

匪徒免喧搅，实获情所欢。拟言役华管，端壁飞清寒。

吴门李客山手录窗稿见贻作此答赠

发征既辛激，叩宫则甘怡。五清蕴绣腋，精理萦睿思。

川涣凑海纳，泱溠奚从窥。立言固饱道，战肥神智奇。

如比华国珍，敦其松筠姿。内融光自照，外挺薄傍持。

白珪玭已洁，幽贞无由缁。达生执之命，养德靡乎时。

庐园当岩谷，鲜鲜和飔披。椿轩树嘉蕙，蓍床偃灵龟。

物逐观迁化，岁徂喟悽其。好而勇爱古，信世苟不欺。

且能鉴鄙钝，旷忱良笃弥。奉言匪申报，感获生平知。

潜休

揭为尘外游，探颐离秽累。怀谷怿安和，指适懿恬智。

白云抱青峰，幽英荡澄气。山灵务巧机，变态神其异。

真趣非可摹，情澜沃不致。地脉既动演，腾华悠且沸。

葺茅韬所栖，岁月寂靡记。优优迩嘉林，杳杳遐营肆。

兹休款符谁，赏心良弗置。

题许雍庵松鹿图小照

翠阴罗幽薄，窈蔼凝芳华。惠风援松唱，修藤挽青蛇。

鹿饮投香涧，泉涌播丹砂。淡士竦澄睇，嵩岱无独遐。

冈壁已偃蹇，洞壑奚嵾岈。灵台启清秘，含芬饱烟霞。

题崔司马宫姬玩镜图

宝旭启轩挂，洞泱焕华橩。融氛既优渥，微曲协衍弥。

环琳统懿玩，错置固淑奇。佳人美晨宴，灿服盛五丝。

氍囊发文绮，鸾镜涵秋泳。满月颐丰颊，澄波荡眸澌。

翘鬌簪珠翠，纂组缔璜琦。婷容懋修态，和性调顺思。

素趣舒闲婉，朗神广幽怡。体疏回兰气，注盼含妙嗤。

惠风习锦殿，坐障春迟迟。

无题

壬戌夏，员双屋携囊渡江，饱观杭之西湖兼访陋室，晤拙子留诗而去。余时亦客维扬，叩双屋，则主人已在六桥烟柳间矣！越月归，录前赠，相视拟此答焉。

君冒黄梅雨，我披熟麦风。相过不相值，云鸟各西东。

玉惠留新响，尘栖薄宴穷。顽儿承世好，由此沐清冲。

果堂东游海滨见寄殷殷感而答诗

鲁连啸东海，攸跻懿良游。凤趣贯幽赜，清义无苟求。

素约务其本，理翕循乎谋。匪执荣爵慕，且克安尘流。

妙语申雅唱，冷襟披商飕。芬浦结兰芷，夕滨侣鸿鸥。

倚薄极遐眺，搴林烦升楼。懋音令我感，款惠诚难酬。

欲言罄衷曲，抚丝悲澄秋。

题桃溪文禽图

晨霞媚清川，幽英启华秀。阳柯倾柔条，炳绿焕祯覆。

曲汜淡苍垠，游漫靡沕凑。野蒲抽新姿，精腻濩以茂。

嘉禽趣嬉遨，偶泛无前后。糅若坏修文，并羽狎芳漱。

闲舒既猗狃，胁息薄疏逗。藻影荡空澄，犄涎厚湮沤。

惠飔玩融春，众妙聿休懋。

题桃潭浴鸭图

偃素循墨林，巽寂澄洞览。幽叩缈无垠，趣理神可感。

剖静汲动机，披辉暨掬暗。洪桃其屈盘，炫曜乎郁焰。

布护靡闲疏，丽芬欲缥敛。羽泛悦清渊，貌象媚潋滟。

纯碧系游情，爱嬉亦爱揽。晴垌荡流温，灵照薄西崦。

真会崇优明，修荣懔翳奄。

无题

黄卫瞻者，吴之虞山人也，寄籍广陵，颇为游好，推重而质性恬洁，无系荣贵，所嗜签帙古玩、树石花草而已。虽逼市垣，居庭砌寂，然余慕其遐旷之致，因诗以赠焉。

物役有权宰，事流无息机。暗睿各趣舍，谊默性昵之。

美士敦优操，市隐阒清扉。宴景积葱郁，荃蕙播幽菲。

虽蔑溪岭峻，且奄树石奇。如彼莲华秀，似挟轻云飞。

陵隙一以广，岩岳尊而弥。恒充偃仰玩，相倚情神怡。

肆目敉修致，揽岁感芳时。好爵既不吝，素心诚独知。

税休捡签轴，淘荡益肝脾。惠然饱斯胜，何慕复何为。

寒窗遣笔偶作乔松幽鸟图

舍杖憩游履，被褐临幽轩。竹光团野秀，霜气苏寒园。

节物谢清旷，流景薄朝暄。感此抱真想，搴毫营孤根。

势往欲探赜，神留起扶元。含芬固不媚，在图苍且尊。

一枝假文羽，整翮要飞翻。

题六贞图

唯君子之华堂兮，有兰有竹。其石丈之严严兮，清温且淑。

又天锡以富贵兮，弥尔遐禄。祥氛渥而熠耀兮，永艾贞福。

挽广陵汪光禄上章

良璞蕴清辉，珍世诚足宝。哲士抱冲和，旷容德自浩。
居敬鲜不遗，饮善靡厌饱。素风翼春条，惠泉滋秋稿。
懋行眷休明，荣爵锡有道。嗣也广国华，茂才沐英照。
四彪出花骢，慈芬及木草。笃孝怘白云，高高色遐好。
讵知鹤驾迎，胡乃神弗保。迁化理固恒，存没情无了。
道路悉已悲，市巷惊相悄。选石加磨砻，以俟勒旌表。

题画兰

云壑固丰茸，幽芬清且修。凉风动夙夜，佳人惠然求。

忘忧草

两丸如掷梭，岁月经一瞬。草亦能忘忧，人何独不吝。

菊

物性秉非一，暑寒各所欣。怀兹九秋意，愿获智者论。

玫瑰花

廊曲媚青紫，暖酣翳罘罳。优矣恋花人，罗衣新换时。

梅

机运微由凭，理敷弗可度。卷默睇凄空，疏疏香雪落。

秋海棠

非曰慕春荣，自伤神色薄。淋淋新雨过，背倚秋千索。

栖鸟

倦鸟丰有托，劳子独何依。结念沉衷腑，吾当寝吾机。

文雀

文雀最微细，毛翩何妍鲜。啴嘽长巢鸟，恶声当人前。

游翎

谷风拂吟条，逸羽莫能止。怀抱一何悲，翻飞返故里。

披月刷翎惢然自爱

野田匪乏粟，网罟密且坚。振襟当环璟，倾影淑自怜。

孤鸣在林

隐悯含清音，幽啸无凡响。税息滞长林，仰俯绝识赏。

雁

云门已奥，萑苉非良。中有矰缴，机迅难防。

松竹画眉题赠员果堂

松桧交茂，南枝独清。慧鸟择止，憩影延精。倾喉吐响，
融调五声。情苗中抽，智干横生。倦客竦耳，醉夫解醒。
途将税驾，岩为保贞。以敦弥雅，锡尔嘉名。画眉在竹，
平安有成。

双鹅

并影游烟腹，素英扬澄波。荐披丹掌去，袅袅绿痕拖。

园雀

黍稷既缵缵，竹华何翻翻。林昏日欲暮，野雀团空园。

赠金寿门时客广陵将归故里

修梧标端姿，绿叶若云布。托根盘阳崖，繁英洗涓露。
雅响蓄幽夷，寂微良工顾。穷栖虽寡立，择方无窘步。
学优识亦弥，神完志自固。广川济洪波，垌林写疏树。
游橐载多奇，播世丰古趣。聊取一生欢，捐蔑百年虑。
阮哭既不为，杨墨悲胡作。悠哉怀土心，情曲展乡故。
伐竹升南冈，剪棘理东圃。薄苫面江堂，衍以蔽风雨。
越歌发采菱，吴涛应节赴。灵照荡中洲，纷华逐飞鹜。
槛坐纳凉温，杖倚适朝暮。循兹谢役劳，宴然守清素。

松鹿

松涧之阳，其鹿苍矣。既弥春秋，勖也胡似。

题水阁美人观鱼图

水曲回朱槛，梧柳翳华榱。芬绿扑鸳幔，流彩曳西陂。
文娥抱幽懿，临渊倾丽姿。游鳞卷赪尾，含恶奄清池。
薄阳淡歆气，幽景鲜暮飔。光玉期三五，垌际欲悬时。

题二色桃花

猗萋媚纤飚，夭袅舒婉柔。丹英却霞火，素华凝金秋。
秀翠扬露彩，暖莛融烟浮。将营度索实，终为王母求。

题折枝芍药

砌隅翻紫药，敷蕊何葳蕤。流荫沤芬郁，幽英逊折枝。

兔

茂薄荫幽阜，老兔穴其阴。冒月团金气，宵露渫淋淋。

题子母虎

威加百兽，惠析三苗。既逸且豫，雾昼烟宵。

题冬兰

断壁映残雪，修阪依凄曛。翠绾华鬟结，香渍楼阁云。

虎

云敛霄崿，径出苍垠。翠华敷懋，隐曜遁真。乃有灵草，
滋以玄泉。彼魔衍衍，嘘啸聋山。奥其衮广，郁郁绵绵。

鸒斯

黄橝悉已落，秋气日已薄。鸒斯复飞来，故枝良中托。

梅窗小饮

半条苍雪拗春来，冷秘疏英荡逸杯。罄却中山无足醉，
醉如泥者醉其梅。

题梅竹松

灵曜沃丹英，流景炫露彩。篁筱怀清风，翠涛沸香海。

无题

壬戌岁，余客果堂，除日风雪凄然，群为尘务所牵，唯
余与果堂寒襟相对，赋以志感。
竹阴款语味修林，冷事相关共此心。世网弗罗尘外雀，
声声诣子报佳音。

题环河饮马图赠金冬心

野碛敷柔莽，霜樠敌劲飔。环河迟碧溯，舍策饮纤离。

崇兰轩即事

草色开残雪，幽痕淡碧生。竹深寒鸟静，花醉雅尊清。
怀往事堪咏，味今诗偶成。隔林新月上，佳气满春城。

竹枝黄雀

霜气扑疏林，寒叶凄已索。睠彼青竹枝，黄雀欣有托。

题华翎

林樾冒朝雨，草际翻夕烟。并影狎芳懋，呼啸申幽原。

题韬真图

柔祇家幽蕴，水木丽清华。白云抱孤石，惠风被层阿。
悲猿澄远响，逸韵凝烟萝。想见山中人，巾带托盘柯。
锐意临寒崕，解发濯新旛。所乐非好僻，诚以养冲和。

题松竹为员周南母吴夫人寿

瘗崆奄修灵，敷华懋松竹。露翠耀攒罗，晻暖翳洞谷。
劲英郁澄姿，冰雪鲜温肃。太虚流鲜飙，鼓响纯音续。
清闱闻员母，幽贞并斯淑。寿介图爰羞，颂言恶匪郁。

戏笔为虾蟹并题句

孤坻回浅碧，沙拥春流平。芦根抽短笋，蒲烟冒幽青。
远讴节疏榜，长飙舒悲声。野埛薄灵照，翻鸟思俦鸣。
轻阴瀵寒沫，水族盟清冷。沧浪有时涸，迁化孰能评。

题梅窗淑真图

启寒仍迩室，数点作真华。怿此无殚韵，幽襟饱烟椴。

燕

往昔怀人，今也燕归。长蒲疏柳，陂池已非。

芍药

纯景启新节，朱华丽夏姿。酡芬污湛露，飔飔翻幽墀。

白门周幔亭贻以诗画作此奉答

夏馆匝修竹，寂阴清枉贤。惠余舒锦绣，下笔生云烟。
理密何延发，思微固入玄。恧无良璧报，薄拟丝桐宣。

溪亭

渔潭雾木晓风披，叶比枝分乍合离。亭上数峰青欲滴，
白云如画隐沦诗。

题苏子卿牧羝图

圆灵函凄阴，霄气郁已结。叠块荡晨飚，赴声溧且冽。
游队出苍垠，飞鸯扰流雪。佳人何其悲，自来国音绝。
感慨河梁诗，整缨奉汉节。守一不荣邀，寸丹矩冰铁。
投足非所方，枉处曷可折。自慰澄中肠，惸影吊白月。
岁运固有移，文字无销灭。缅垂千载名，清芬播贤哲。

题石兰菊露

石兰被芳英，流馞缅凡气。澄彩渫露丝，寒璗奄贞致。

题芍药

重罗叠烟碧淋淋，美人欲醉含娇春。婷容修态世无比，
横波眇盼流芳尘。

写边马动归心

塞碛坼苦寒，春气苏古柳。悲驱动长怀，瞻乡一何厚。

湖居

筑屋南湖阴，凿窗揽芳秀。桐柏既苍幽，筠松恒郁茂。
文藻洒华池，萍风荡绿皱。众景绣明章，启帙领清奏。
神瘝智已恬，欲蔑寝外购。动诣归乎静，理逸道自妯。
诚兹息巧机，物我忘其疚。

赠栖岩散人

遁迹托茅茨，吞响依穷僻。体道饱丹经，奇字录简策。
交柯带岩堂，户额申云壁。晴雷触槛翻，磅硠转奔石。
垂耳纳清冷，九夏无烦魄。摄生贵保真，阳气盈大宅。
逍遥睇尘区，世网何由迫。

题幽鸟择止图

眷彼乔柯，爰适爰止。讵不怀游，劳情薄弛。竹风哦商，
素英敷旨。纤缴奚加，幽宴激视。旷其遐林，弥有清祉。

题幽草游虫

丽旭启青阳，芳飔绣绿野。幽草缛已繁，柔茂各疏写。
荃茝符兰芬，纠纽媚纤雅。条葩荣清姿，虚满露新洒。
荡蝶觑华须，三两随高下。蛴蠃戢其阴，穴石以广厦。
逞斯无滞情，怿于有善嘏。试请方中人，鲜知方外者。

题画

柳烟翳曲浃，团影泻长亭。谁谓春如睡，欲醒犹未醒。

偶尔写见

桐樾奄幽隅，翠凉华烂积。野气凭轻风，苏白如绵坼。
流景薄西畦，牛羊返东陌。云飘七月火，烟突四民宅。
群羽乘夕喧，篱园瘗清僻。秋轩俯仰心，拟俟照环璧。

题童嬉图

窈窕弄澄猗，芳萃敷幽绚。文楄被华英，悬条约风转。
筠筱萧以清，析绿如烟线。童稚何迁情，逐物物相牵。
趣味莎鸡哦，试役鸿沟战。凉臂扬轻绡，粉玉莹方面。

遐迩肆攸升，薄云与疾电。槐抱鸣蜩蜩，蒲翻掠燕燕。
拓广靡所亏，移方展殷见。

挽员九果堂

彦士修其身，内虚而外伟。素趣循圆流，道风宰方止。
视听聿不非，笃行良乃耳。游众无称奇，处德逾见美。
藜菽实所甘，丝篇日积理。乐酒怡厥性，宴贫淡如泚。
固已用者深，旷其愚乎鄙。畏荣诚好古，礼贤情益渳。
薄钝恧忝交，旬龄一日侣。有若瑟琴和，心照神复视。
唱言味苟同，寡节被优举。何欢班白携，鳞展扬渊水。
意谓荃与兰，子之清可比。意谓柏与松，子之操可拟。
禀命嗟不融，脱然弛物累。慈遗妻孥哀，义存友朋诔。
傃幽云有归，穗帐悲风起。

高犀堂见怀五律一首步其原韵奉答

道胜文章质，情融事物齐。有怀神自广，高唱调无低。
红雨秋江树，斜阳古岸堤。惭余乏雅响，何以肆清啼。

题闵耐愚闲居爱重九小照

商垌流寒飔，野气疏已索。淡烟团清英，凤露繁幽薄。
层篱奄逸华，静秘止攸跻。之子恋文仪，展怀申雅托。
外物无扰萦，曼兹聿岩壑。爽朗丽秋姿，南山翠可握。

无题

癸亥十月七日，过故友员九果堂墓，感生平交，悲以成诗。

一抔黄壤依林莽，六十衰翁礼故人。挥涕感今哭已痛，
临风念昔意何申。松门积绿阴恒闷，石碣题朱色未陈。
肆目离离霜草外，夕阳如悼冷山春。

无题

余年六十尚客江湖，对景徘徊，颇多积慊，因赋小诗自贻，
试发长声以咏之。

流梭玩日月，山水经浮游。少壮不可再，何以忘我忧。
秋云出远岫，寒松退苍道。遭物伤良偶，去国怀故丘。
行途矧寂蒌，羁滞空白头。霜郊无留影，冻日悬清愁。
桑榆延暮色，归鸟触以休。野性且自适，谁克获其俦。
嗟余谨矩步，忽忽甲子周。有恧先师训，终乏志士猷。
砚田既薄刈，精粒荒鲜收。体泽苦非润，肤槁岂复柔。
俯仰一已矣。长声扬新讴。

题松

静谛捐凡象，素掬澄雅姿。翳肤翻甲片，修髯挂露丝。
月窥不到地，风掀常在枝。逆知陶处士，种豆归来时。

癸亥除夕前一日崇兰书屋作

（一）

信说文章交有神。从来青眼悦天真。老夫自识君昆仲，
十外余年情最亲。

（二）

来日又当腊尽头，人生能耐几回忧。莫言风雪家山远，
且下陈蕃一榻游。

重过渊雅堂除夕有感题赠员氏姊弟

（一）

一过吟堂一惨神，烟花雨树色非真。去年此夕篝灯事，
人鬼难言隔世春。

（二）

世好能知通旧情，椒盘仍献白头生。礼门姊弟贤无右，
素玉兼金比太轻。

和员裳亭立春日宴集原韵

玉杓回北斗，凤律乍调春。荐祉崇嘉德，示耕务养民。
消寒风卷腊，借暖酒衣人。见说观梅阁，哦香硬语新。

题岁兆图

朝暾发虞渊，瀁影流阳阿。贞芬掀柔飔，朱葩荣清柯。
端辰启初吉，禧祉崇三多。麟凤纷以荐，举体相婆娑。
丽服殷繁缛，腾跃飞华靴。好面新团粉，云冠郁嵯峨。
气若浮青汉，秋水激芳颸。将为布绿醑，宴赏升平歌。

独坐

幽向径已僻，守陋蔑余劳。循流绥顺止，肥遁珍保名。
内观既不紊，外听无所萦。憷修去秽累，体物融心情。
云想附高羽，园卧披深荆。露华凝以洁，和风来自清。
优游仰众妙，抗响聊孤鸣。

无题

马半查五十初度，拟其逸致优容，写之扇头。并制诗为祝。
方水怀良玉，幽折韫清辉。蓄宝希声世，犹复世弥知。

君子懿文学，精理彻慧思。申言吐芳气，写物入遐微。
川涌赴诸海，修鲸翻澜飞。郁云丽舒卷，影色而赋奇。
日华金照耀，月露香流离。山筑玲珑馆，萝薜绿纷披。
孝友敦昆弟，斑白款殷依。青松倚茂竹，微雨新晴时。
寿觞一以荐，慈颜启和怡。荣爵靡足好，欢乐诚如斯。
鄙子拂枯翰，倾想幽人姿。唯惶厚秽累，且是复疑非。

题员周南静镜山房图

图意取民动如烟，我静如镜。

市嚣尘已空，苔深径自僻。寂蔑犹斯人，休遁亡世迹。
宠素惬所亲，剪棘葺其宅。欢养循南陔，眷恋奉和色。
秋华荐冷馨，疏桐退幽碧。梨枣蕴甘浆，姜芋实清力。
佳鳞析丽藻，菡萏羁文鹢。轻飔曳晚蒲，微烟散黄荻。
遥峦衔古蟾，茫垠荡虚白。征途无止骖，悲驰怒正策。
倦鸟赴修林，群影会归翮。萧萧歌暮愁，江上喷渔笛。

甲子·夏日寓架烟书屋作

一室萝烟合，周空冷翠淋。雨花分座碧，苔色上阶深。
借此揣岩壑，因之就竹林。著书惭闭户，岂敢问知音。

感昔

寂居何系思，系思秋堂时。良景言未悉，倏往难复追。
长怀感物谢，佳晤宁再期。伤彼泉下士，抚轸鸣悲丝。

题许勉哉竹溪小隐

修篁奄幽青，新水漾澄碧。隐径透寒红，浮香昼淋滴。
投诗赠风萝，得性匪求僻。欲问鹤与猿，憩石空尘迹。

题汪旭瞻芦溪书隐

深溪立巉壁，结构依寒岩。轻云流屋角，石气含清酣。
静子拥书卧，妙义饱春蚕。况携鸥鹭侣，如此葭与蒹。
窗阴平远岫，淡碧生新岚。凉日媚沙际，疏叶烟毵毵。
即役可兴会，奄兹恣幽探。素玩奚绵邈，清瘗诚殊湛。

题沈安布画

沈郎下笔多生气，绘水不难声动流。闲处一蹊清可往，
松门风壁四时秋。

题松鹤泉石

青松挺秀姿，懋色有贞媚。修枝抱幽峰，清根蟠厚地。
丘中非鸣琴，雅响吞涛至。风日蔑四时，灵境乍显閟。

瑶草濯朱泉，紫芝荐仙吏。明雪薄羽衣，甲子略不记。
高步越尘寰，逍遥乐祥瑞。

题鱼

一碧净若空，游鳞无所著。谁肆濠梁观，能趣乐其乐。

解弢馆即事

掩斋咀世味，倾我怀古心。谛览极寒壑，孤云绕秋岑。

题幽丛花鸟

林薄媚修茂，隰原扬幽芳。软烟凝净绿，新粉抛疏篁。
谷风抟秀羽，群鸟欲翻翔。春云自窈窕，春波何渺茫。
夕阳淡天际，倒影流金光。文字未能识，卷趣匣中藏。

题画

轻烟刷净晓山秋，半壁淋淋冷翠流。人在涧西聆涧北，
乱泉声里鸟声幽。

柳塘野鹍

吹乱一溪碧玉，翻回几片春风。野凫嗈嗈香荇，细雨丝
丝暮空。

沙堤引马图

骏马娇行出柳迳，寒沙软衬入江村。斜阳欲淡还未淡，
孤雁长声裂塞门。

题吟云图

出岫云无滞物心，淡逾秋水薄空林。萧然只有逃名客，
闲卧春山抱瓮吟。

题美人

轻罗压臂滑逾烟，宝凤斜簪珠缬偏。欲笑不言修态洁，
宛如三五月新圆。

题双美折桂图

空庭布桂气，兰味肆以芬。素徽寝绿绮，绵褥卷华云。
修容丽巧笑，繁饰杂幽纷。文情共欲展，搴臂倚秋园。
阳阿附新唱，鱼鸟相飞翻。临风荡罗袂，拗香纵妙掀。
玩此婆娑种，密叶刷苍蕃。琼蕤烂金屑，雅咏研清言。
为欢既于是，何复问长门。

无题

乙丑秋，客维扬薛漠塘，殿山两昆季见过并赠以诗，即
用来韵和答。

驾言情所兴，所兴理文綷。秋气日以澄，素襟蔓物累。
恣探造妙微，良游涌清智。篇翰研骚雅，凿奥启幽邃。
观化咎其私，云鸟互相遗。鲜风披鸣条，灵籁发新吹。
朗玉自联翩，兰蕙何佳致。嗜学无闲求，执道谌且悫。
在客蒙相过，去乡感不弃。羡子贤弟昆，愧余非阮视。

题香湖鸳鸯

静静敷阴浇，层华叠烂秋。锦波丽新颊，缨鬣媚妍柔。
情禽敦伉俪，善嬉亦善游。

梅林书屋

卧此梅花窟，谁知玩月心。虚窗吞夜气，香梦入寒林。

题秋溪草堂图

红叶翳阶旧草堂，矮檐齐压剪秋光。溪山幻写无声句，
别有诗情衬夕阳。

菊夜同员周南作

碧梧疏处晚天青，最好秋光此际经。酒尽人酣花亦醉，
霜衣露帽立空庭。

十月七日礼观音阁作

背郭向郊原，草行霜露繁。树疏秋耐落，山好客勤登。
梵唱烟香结，幢飘花雨翻。由来尊大士，万善统慈门。

题水塘游禽

晴风篏柳，暖气暄春。绿溶嘉池，幽羽逡巡。

志山窗所见

春华扬修茂，回麓抱疏阴。粉箨抽新雨，岩鼠翻石林。

题丹山白凤

丹冈耸幽茂，篍蕙萦碧疏。云华丽彩旭，融融耀太虚。
金精渥玉羽，灵鸟何新殊。怀仁既宠德，神圣与之俱。

闲庭栖鸟

好鸟息庭柯，寓目自幽蔚。箫籁无比鸣，棹讴薄清味。
独与区尘遥，胡有罗网畏。乐此石泉深，长烟翳秋卉。

题美人玩梅图
擎疏烟翼干，竖冷石攒春。郁奥宜韬丽，流芬清玉尘。

题倚石山房
蹊岩美云日，岑岭秀葱青。悬罗遵曲架，虚洞凿空明。
签轴烂文锦，枕席余华英。隐涧簌爽籁，流飔协松声。
初箑苞粉箨，阳谷鸣仓庚。即景既多善，舒眺惬智情。
所乐但于此，诚可谢浮名。

春郊即景
青壁悬丹苊，余映冒澄流。晨风舞溪雀，孤唱胡与酬。

题丽女园游图
姣人若轻赴，华袿曳鲜馨。青春将敛媚，流景欲追形。
扬翘翠淋滴，睇眄激余清。雍临自容裔，畅尔逸芳情。

题春崖画眉
素音流峻壁，逸翮挂道枝。向谷无卷舌，临春淡扫眉。

春游
春游履绝磴，送目欲穷奇。谷杏陈疏郁，荒烟簌雨迟。

秋壑归樵
日气初沉壑，悲风展峻林。樵归秋涧冷，云冒石岩阴。

幽溪草阁
径斜穿树橘花疏，溪榻凭窗看罩鱼。隔浦水烟青过靘，
野风掀乱雨来初。

解骇馆即事
情慭良有作，怡兹川与丘。榻寂神可往，攀结葳饫游。
松讴清且咽，云沃迟翻流。纷蒙扬翠气，灌洌荡澄泅。
赤鲤琴高取，紫芝去俗求。幻化理趣悟，寂动耳目收。
即事倚虚馆，解累遹遗忧。微雨团朝至，春华协时优。
独荐深觥酒，酒尽晏吾休。

丙寅春昼解骇馆作
丈室韬贞秀，远与衡庐争。林石既厌瘵，累积茂薆英。
遹玩盘纤径，敞婳怿休情。流视以放听，援管舒心耕。
精骛历八极，神游逮五城。蒙冗漱芳润，搜雅掬幽清。
惩躁雪烦怒，调畅达聪明。奉时旷�侹，恬虚薆牵萦。

非必贤智谓，苟诚愿爱轻。感顺识有会，宰竖良不倾。
益我从玄志，逍遥乐余生。

题丽人玩镜
瑰姿温润不留尘，古水光摇镜里春。合面莲花相窃眄，
自怜绝世一双人。

春日同沈秋田东皋游眺
春皋累芳茂，柏竹含清阴。流览协素侣，晤言调瑟琴。
江平沈远渚，兰静发幽林。游方万物外，栩然怡道心。

题虎狮
猛气空林泽，双瞳夹镜浮。酣然吞虎豹，风雾一团秋。

芍亭坐雨
湿风吹雨过蕉林，红药香翻绿砌深。新试袷衫亭上坐，
竹炉茶韵佐清吟。

题绿牡丹
密地殷香团水魄，轻匀粉绿湛妖华。新莺狡弄人初醒，
湘竹帘疏日影斜。

登秋原闻鹧鸪声有感
霜叶翻平原，劲风折野草。秋阳流静阿，粲烟清窈窕。
劳劳鹧鸪声，谁能无远道。远道弗能无，请君听鹧鸪。

无题
丙寅孟夏，儿子浚奉府试诗题，赋得"战胜癯者肥"。
余时闲居无事，偶亦作此，以自广智。
信道苟不惑，物齐识乃微。君子思饱德，在陋无怀饥。
舒情以旷智，委顺懿清肥。浩气融眉宇，惠风集轻衣。
寝息展念畅，韬响室锐机。孔获奉时化，瞻向沐优辉。

赋得林园无世情
晨风荡阳谷，朱晖流修林。古翠团幽薄，露华凝清阴。
初鸟嘧新微，并侜交好音。篱径匪世外，鲜有俗情侵。
松竹弗加剪，绿云茂且深。取息依芬茝，支闲弛素琴。
檐倚直妨帽，花飞欲点簪。揽景每怀古，委时独爱今。
春酒日以醉，奇书无倦吟。含睇万物表，快然怿我心。

赋得汀月隔楼新

夜气忽然净，群生耳目醒。楼遮一面白，山揭四围青。
宿鸟怀春暖，游鱼吹浪腥。素辉流野迥，高树露泠泠。

题鹰落搏雀

霜飙激淡林，日气荡寒壑。群雀一悲鸣，鹰盘高树落。

梅花春鸟

溪林敛曙色，群鸟噪春来。谁谓南枝劲，梅花战雪开。

题临流美人

兰英渥鬓轻云滑，竹粉飘裾翠縠香。幽态未能空自弃，
临流频复玩清妆。

闲居

阒地匪方圆，馆庐窄如斗。仰众乏优才，营劣存我厚。
赏心冀良知，语笑咸皓首。合树繁鲜花，修篁界左右。
薄阳流荒垌，朱丸弹西牖。泛瞬余清晖，获趣馨卮酒。

题锤馗

一怒独要啗鬼雄，虬髯倒卷生辣风。长声呵咤翻霹雳，
魑魅毕方遁无踪。

玩月美人

独坐碧树根，横琴玩新月。新月玩新人，人与月如雪。

雨窗

庭雨洒疏白，檐条挂冷馨。春眠正竹榻，鸟啭下风亭。
游枝倚诗壁，钓池生绿萍。缀言索旨酒，酒至愿无醒。

边夜雪景

冰老长河冻气清，冷云如铁立边城。一声鬐篥阴山月，
大雪三更细柳营。

四明老友魏云山八十诗以寿之

白璧重连城，明珠倍兼金。二物诚足宝，未若处士心。
其华文章府，其茂德义林。融与令时进，淡随佳水深。
侣鸟结孤兴，憩木荟芳阴。田父致情话，浆酒罗劝斟。
黍苗延畎亩，野气横清襟。轻云出远岫，素月流高岑。
疏筱拥灵籁，惠风倾好音。园条缀夏果，秋室宴焦琴。
寿以天所宠，道为学者钦。君子厚谦约，福履绥且愔。

善衷何用慰，薄将献微吟。

寄怀云山

江水不可涉，云树不可望。树落多悲风，水深有巨浪。
良晤无复期，白首同棲怆。昔时盛英华，今日尽凋丧。
梦中恐不识，何以问容状。努力奉前贤，弛累事佳酿。

玩菊

园间迟昼启，独静揽清芬。感物敷情曲，持壶借薄醺。

山窗雨夜

山灯寒恋客，溪雨夜鸣楼。况复枫林上，萧萧落叶秋。

小溪归棹

春草浅浅绿微微，拨船小溪歌来归。柳兜一丈桃花水，
青虾时与白鳊肥。

春游

东风初暖弄精神，扑落花须化作尘。骏马娇行尘上去，
玉蹄香刺草芽春。

溪堂问字

伐石挽泉凑坡曲，竹篷冒屋翳古木。客来问字多怪懋，
清气交襟迥尘俗。

川泛

解缆谢秋浦，扣楫游中川。瞥见猱出穴，绝壁攀萝烟。
咬趣激孤兴，舒啸抑奔泉。宴坐穹篷底，体轻类飞仙。

探幽

入谷循陵陀，牵苕依荪茳。凄风迫幽林，倾壁飘晴雨。

冷士

冷士一窗云，洁逾秋水白。欲去扑孤松，流光布吟席。

夏日作山水题以填空

梧竹阴已深，庭架绿亦茂。夏景呈朱鲜，累络韬芳秀。
将学云鸟游，直由意外觑。笔力尽屈盘，点刷免荒陋。
山令人攀登，水令人浣漱。原坦树槚粉，壁攲凿窗窦。
松膏沃径肥，石髓抽兰瘦。耳目一时移，心智忽然凑。

题鸟鸣秋涧

云窦石嗽乳，风壑鸟哦秋。倾耳食爽籁，展席华胥游。

山居

竹舍翳云窗几润，绿华淋沥野芬清。隔帘松影淘秋魄，闲玩微风扇鸟声。

题牡丹

花径悬春雨，丝丝絮絮飞。绿香蒙野丽，娇态耐酣肥。

赏红药

姝致逼幽薄，研其绝妙姿。探壶将复罄，款赏极淋漓。

解弢馆听鸟鸣作

栖僻既云陋，吝与木石邻。寄趣聊自远，阒默懿清真。幽禽媚修羽，悦客绝俗神。含声且柔逸，适我居山民。

赠朱南庐先生

高松含懋姿，延根盘厚地。白云浣新华，冰雪养贞气。独静怡太和，众美靡所溃。流目观两丸，甲子略弗记。山潜峻已幽，几隐阒亦邃。精心究典章，奥理著妙义。红杏点深裾，瘄痼吝澄视。布怀在勇劳，君子事其事。清风符茂竹，翾萧自标致。黄鸟鸣绿条，响旸何妩媚。士遭咸感钦，于我诚足愧。我德既薄微，良获温韫被。虚中情萦缠，醒若中山醉。引领吐粗谣，短笺难申意。

秋宵有作兼寄魏云山

守陋甘为木石邻，素心吝与茗泉亲。浮名挂齿他时事，老疾钻筋此日身。秋雨欲愁掺乱简，黄华新瘦忆幽人。数声清响江边过，似断还连听未真。

无题

丁卯，云山寄书索画。因作黄鸟鸣春树答之，并系一绝。
幽情郁已结，何为慰孤吟。申条索佳侣，吐响流悲音。

题牡丹

（一）

美人醉倚青竹枝，生露洗红漉烟丝。瑶阶三五月弥时，香雾濛濛光风吹。

（二）

新烘绿笋与紫蕨，将试春泉谷雨茶。佳士二三踏晓露，入园先狎著名花。

题菊

菊意多甘苦，酒味有酸辣。松间与篱下，此趣耐咀嚼。

白云溪上

春泉激浪连珠挥，甘韵醒醒冷上衣。欲就白云峰半宿，石华香嫩野葵肥。

题菊潭栖鸟

暂息怿无扰，倾耳达香岩。微中致清诉，韵节美不凡。灵格既逸淡，文鬛碧氎鬖。单栖附霜干，子饮就菊潭。未肯忘情去，因念玉泉甘。

王茨檐索写乞食图并题以赠

浮埃动野莽，适变因素士。理数固不一，绳道以用已。空斋横赤臂，极耕且弗恃。仰面伸高怀。梧桐青若似。出门索美酒，嗜醉如泥耳。披襟散会带，趿踏敝双履。吐响激冰珠，气馥抑兰芷。诚为智人钦，曷惮吝夫鄙。灵凤亶奇姿，凡鸟蔑能视。为君谱斯图，鳞鳞卷秋水。

戊辰初春解弢馆画牡丹成即题其上

春阳丽融光，舒气滋万物。晨风沃闲庭，草芽蒙露发。幽斋得石侣，晤旸逾琴瑟。倾怀去巧机，砥意入丝发。霜毫拂轻绡，色香腕下出。虽非欹斜逶，聊此分蒙密。所怿远酸寒，祗足相解达。志趣略为词，遣声寄甜醇。

题美人采莲图

采莲过南塘，莲花比人长。花面如人面，花香人亦香。

题杂花

无慕人荣华，无损自神智。聊谱数枝花，庶持一日事。

栖鸟

逸翮爱轻条，双栖远尘表。荒宵野气平，林空霜月皎。

题黄蔷薇

微雨欲晴还未晴，嫩凉新试袷衫轻。黄蔷薇放三分色，却胜丁香风味清。

拟边景
黄野沙枯荒碛迥，黑山风劲冻云坚。老驼寒啮三更月，残雪新开一雁天。

题美人玩梅图
昨宵春信暗相催，竹外寒红历乱开。只恐长条香压断，轻移浅步踯苍苔。

题桃花鸳鸯
春水初生涨碧池，临流何以散相思。含情欲问鸳鸯鸟，漫对桃花题此诗。

题布景三星图
瑶岛春开瑞气增，合围松绕一丝藤。妙香凝处星辰晓，三寿由来本作朋。

题画扇
数家春水泼香堤，嫩绿烟中幽鸟啼。记得前年瓜步宿，曾于此处梦西溪。

题美人
个中有佳人，妙如林上月。独背丁香花，低头整罗袜。

题松
涛奔石谷刚鬣竖，雨歇云门健甲开。南极老翁相料理，千年藤杖画莓苔。

题宫人踏春图
姊妹相携去踏春，莲花朵朵印香尘。细腰一束天生就，窄样宫衣恰称身。

秋江
江昏林挂雨，风急渡争船。断浦惊回雁，芦花卷白绵。

隐居
壮鸟呼林开宿雾，鲜云捧日上崇冈。崖蜂筑室同人远，竹粉松华和蜜香。

题白鹦鹉
素衣玄裳合丹心，慧性能言异众禽。亲见玉环妆点盛，明珠豆大插成林。

美人靧面
春莺唤起睡鬖鬢，腻颊红生新颒时。自许海棠相比色，海棠端的妒蛾眉。

作画眉
山人也似冬青树，枯墨槎枒托此心。不苦鸟声难画出，但伤行路绝知音。

咏菊
金风作力剪庭隅，剩此霜枝气骨殊。未有闲人携酒过，柴桑风味近来无。

良骥
西来一定欲追风，举首长鸣万籁空。神骨不凡有懿德，将军能聘立奇功。

锦边绿牡丹
绿衣重拥瘦腰身，韵色能迷石季伦。昨日历头逢谷雨，腮边新透一分春。

山中
勾留人处美溪山，世味都消鸟语闲。树杪泉华白似乳，飞来泠泠濯心颜。

郊游
桃花红减欲空条，衣上余寒犹未消。倏尔风前闻布谷，杖藜归去理菘苗。

芍药
纤眉未待描，已欲呈清态。但恐不蒙怜，苟将色自爱。

柏涧锦鸡
柏叶含春绿，桃胶迎夏香。鸣禽耸裦体，散丽呈文章。

平田
农妇下田刈早麦，农夫引水灌田垎。鸠声唤雨隔江来，抽起苗烟高一尺。

白鹇
花迎丹棐丽，风举素毛轻。却被人称异，翻回树里鸣。

朱牡丹

半臂宫衣莲子青，明皇携上沉香亭。金卮赐与通宵饮，醉到于今未得醒。

溪上

薜径凭桥渡，藤花借壁分。疏松翳秀岭，深竹出孤云。齿齿石吞溜，翛翛鸟合群。坐来襟带净，谁共挹清芬。

借菊

疏径隐篱落，竹荫侵冷斋。无从索酒饮，借菊写秋怀。

戊辰三月二十一日亡荆蒋媛周忌作诗二首

（一）

自伤衰朽骨，谁复劝支持。去岁逢今日，是伊绝命时。春归尚有返，水落无还期。酹尽杯中酒，音容何处追。

（二）

显晦人神异，空嗟岁月迁。悲来情莫遣，感往事多牵。庄老固称达，潘生诚可怜。痛抛余日泪，宁复整孤弦。

梅溪

梅疏香迟客，溪净水明沙。如此极寥阒，长吟日影斜。

携同好游山

晤赏怿余善，眷言馨遐思。循彼陂陀径，古柏茂清姿。

蜂

斸苔求土汁，冒雨筑香房。小队扬鬐去，乘风绕画梁。

金吕黄索余写墨竹并题此诗

吴茧抽生丝，素手织成绢。轻刀昨下机，飞光闪秋电。吟客雅嗜奇，闳思悦幽践。就余说森萧，岩谷列在面。要余斸空青，秃管批古砚。墨雨一纵横，春云自舒卷。竿起节节耸，枝动叶叶颤。粉华吹细风，流苏布余善。袖手对金郎，清气令人羡。

徐养之先达以小照嘱补竹溪清憩图并缀一绝

水华掀处风泠泠，竹影飘来衣上青。偶脱簪缨暂小憩，石膏笋蕨有余馨。

题山人饮鹤图

劈石栽松松已苍，山中岁月去来长。烹余一束灵草，分与仙禽作道粮。

感作

怀春自笑如闺女，抱月吟风琴一张。耳食河阳花半县，杳无消息问潘郎。

莲溪和尚乞画即画白莲数朵题赠之

玻璃瓶里月，荡出清溪上。照此妙莲花，本来无色相。

山居

石嶝萦纡上翠微，跨山置屋日来归。白云流向窗中出，幽鸟翻从槛下飞。古帖砺心文字雅，春盘荐座蕨苗肥。远江如带拖澄碧，映入斜阳渍冷晖。

画白头公鸟并题

太平岁月与人同，脱帽开怀笑好风。清昼一帘由自适，白头还画白头公。

玫瑰花

香中疑有酒，色外度无尘。数朵掇清露，一枝贻丽人。

题牡丹竹枝

晴霞高敞露初干，贴臂轻绡耐晓寒。欲奉殷勤呈醉颊，东风扶起报平安。

题墨笔水仙花四首

（一）

淡月笼轻云，流辉映墨水。隐隐碧纱帏，杨妃新病齿。

（二）

半壁冷逾冰，若有餐雪人。修眉开广额，三五美青春。

（三）

绿衣绝缁尘，黄冠有道味。数本作幽香，一室凝清气。

（四）

筑屋非深山，夐情亦太古。游目醉生花，贞趣沁诗腑。

题吴雪舟洗桐饮鹤图

（一）

背郭园无一亩深，数椽仅以薄山林。新歌制就怀中散，
洗净梧桐待削琴。

（二）

半房蕉影日初斜，湘竹帘疏看煮茶。赤脚山童来饮鹤，
香粳红豆撒如沙。

题吴雪舟秋山放游图并序

丁卯冬，吴子雪舟冲寒千里而来，访山人于竹篱蓬艾之间，
意自远矣！风亦古矣！时款言情洽，披露所怀，而荣利
之欲可窒，山水之癖莫砭，欲倩山人毫端，些子钩勒形
骸，置身重岩幽涧紫绿纷华之中，流观畅揽，馨其所蓄，
唯山人讷讷莫知对也！因忆前人有颊上三毫之妙，山人
愧未获此三昧，从何著笔，默然良久，怳乎有凭，乃拟
雪舟胸中丘壑并识其意，是为照焉。

清秋勇晨兴，拭杖寻绝壁。循林转陂陀，挂眼霜露滴。
回峰展孤秀，淡妆如迟客。新岚冒笠翻，轻雾衣上积。
丘皋被文缇，娇阳浣朱碧。岩菊茂佳意，含情俟讨摘。
素商流悲音，哀猿忽惊踯。感物发幽吟，川谷戛金石。
畅揽咸优观，外象无隐隔。春酒携之游，槁梧存以默。
二三顽童子，黄发乱垂额。去来白云间，所尚麋鹿迹。
养素得天和，山中有弥怿。

题南极老人像

地上老人天上星，长头阔额苍龙形。髭须不落涂云母，
牙齿长存吃茯苓。竹杖四棱春水碧，藤鞋一緉瓜皮青。
三千甲子流弹指，游戏尘寰托片翎。

题吴雪舟黄山归老图

有士怀乡土，移家春水船。图书界鸡犬，妻孥载一边。
东风曳之去，鸟飞不能先。渺渺潮平岸，青青楚些连。
江呈三曲秀，花衬五分妍。清绝七里濑，激浪挥银烟。
樵斧空中响，渔潭网下圆。孤峰罗葛藟，轻猱独翻搴。
古窦含石乳，注洒白鲜鲜。鸟道翼云进，累若鱼贯川。
墙运众力作，纤紧直如弦。眼耳猎诡异，历险胡为遄。
朗吟渊明赋，酌之清冷泉。归来树枌榆，编茅葺故椽。
且获乐人事，而违尘谷膻。老庄悟无为，守真以养年。
当访浮丘信，飘摇黄山巅。

题赏芍药图

人能好事持花饮，花正要人醉眼观。薄薄娇阳淡淡影，
三分做暖一分寒。

王茨檐嘱写柳池清遣图并题

方池四壁柳毵毵，方水溶溶色似蓝。风日此间犹太古，
操觚人自乐清酣。

题佳人秋苑玩月

桐烟淡欲流，月露清已滴。佳人独未眠，未眠抱幽寂。
徒步临芳庭，爱月倚华石。微风吹绣裳，舞凤鼓修翮。
有思不成吟，揽袂情莫莫。桂枝横纤香，竹叶写疏碧。
泠泠秋气侵，萧萧夜景迫。感此待谁知，顾影聊自惜。
自惜何所惜，惜我茕与只。茕茕转空房，房空秋月白。
展衾梦高唐，春云拥香魄。

题鹅

戊辰三月望时，天气明洁，风日和畅，偶思友人王子容大，
遂买舟达湖墅，登岸北行，穿梅竹松桂之间，诣其庐焉。
而王子快然跃出，让之宝日轩中，虽晤言一室，颇获尘
外之乐，适见几上短笺，墨迹淋漓，乃王子咏鹅佳制，
清新雅调，迥越凡响。仆既归草屋，犹忆"翻身穿翠荇，
侧翅拂清波"之句，因为点笔并诗索笑。

圆池媚幽泛，拨浪摇轻烟。群游戏新碧，单影翻空渊。
长项含歌举，素毛拆风妍。侧睇略不审，恣意诚有搴。
绿萍试一喋，荇带青欲缠。依依清槛下，时获右军怜。

兰

密意若不胜，绡绤拥华鬘。何以散幽芬，和风举清旦。

竹

虚中无欲盈，且爱作秋声。自笑难逢俗，由来薄瘦生。

松涧二首

（一）

涧西亭子涧东楼，拂杖来寻值好秋。松味砭肠清似洗，
无些烦恕与人留。

（二）

到来便欲细敲诗，但恐山灵笑老痴。静玩诸峰真色相，
鸟归云出日黄时。

秋江

做寒秋意辣，野气横空江。钓艇芦花里，人同鸥一双。

作枕流图呈方大中丞

枕泉嗽石耳牙清，道服山巾称野情。世外色馨谁共玩，松膏的皪藤花明。

鹤

道人王屋来，唤鹤出苍野。一声天上流，雪影翻空下。

鸬鹚

秋水冽已清，水清颜色白。鸬鹚下清滩，鱼泣无所匿。

文鸟媚春

鸟贪春似酒，愿醉不愿醒。要待山月来，登条卧花影。

题玉堂春丽图

捏雪揉香野趣生，仙家女伴斗风情。紫姑独与玉姜谑，直在琼楼第五城。

云阿樵隐

壁上一条苔迳微，数家鳞次接荆扉。采薪人达春山罅，山气蒸云云湿衣。

寄怀老友四明魏云山

云山八十一高峰，耳陟神攀思已劳。何以从之松柏下，细掺往事挹香醪。

歌鸟

微风扑凉云，小雨疏且白。何处读书声，巧鸟新学得。

作冰桃雪鹤寿友人

层壁耸奇诡，云浪郁纡盘。福洞桃初熟，常令鹤护看。

风雨归舟

金风掀木叶，破雨一声秋。短棹回奔溜，冲烟压浪游。

松根道士

活龙奋鬣拿烟飞，寸厚青苔作雨衣。岁老春酣神气足，山翁饱看道心微。

己巳春日解弢馆即事用题栀子花

老去解颐唯旨酒，独斟迁迁醉如泥。偶亲粉墨微图抹，仿佛生香近麝脐。

山人

有客空山结草庐，竹床瓦枕任萧疏。虚窗不禁云来去，闲自焚香理道书。

溪上寓目

隔水吟窗若有人，浅蓝衫子墨绫巾。檐前宿雨团新绿，洗却桐阴一斛尘。

江上钓舟

乱着鸦青江上山，一峰飞起一峰环。水平沙落漫漫碧，唯有扁舟独往还。

跋径

团帽也如折角巾，方鞋真是入山民。香中觅句搴兰草，花畔逢春忆美人。

山村

数家云住亦山村，活水流来绕橘园。一片板桥南北岸，四时恒似桃花源。

无题

己巳六月，余方销夏于清风碧梧之阁，适有客冲炎过访，揭谈上世名贤，如鹿门太丘、柴桑辈舌，本津津略无鲜倦，时傍又一客徐而言曰："子之所学举，皆前代也！独不闻吾城有盛君约庵者，宪仁向义，践德谦和，就俗引善，远情稽古，即昔之明达，今之君子也！岂不懋乎！"余因奇之，乃作苍松彦士图并诗以赠。

君子敦大雅，守道保其贞。事用固不苟，五中运一仁。惠风集襟带，语笑生古春。美哉非上世，亦有唐虞民。

蒋雪樵叔丈过访因怀魏云山音信不至

天涯飘泊授衣初，良友相过话索居。把袂遥看江上水，白头浪里一双鱼。

送钱他石之太末

西湖吟客又南征，相送江边话别情。一片孤帆从此去，子陵滩下听秋声。

游灵隐寺赋赠杨璞岩

信步穿林到断崖，斯人先我在山斋。不嫌冷性倚修竹，
得近幽光一放怀。秋老栗拳留客剖，僧枯石窟任云埋。
闲阶兰气熏衣透，对榻联吟清韵谐。

梦入紫霞宫

怀仙梦入紫霞宫，火树千行照眼红。转过采香亭畔去，
手招青鸟说鸿濛。

寿江东刘布衣

鹤发鬒鬒垂两肩，知君原是地行仙。心无杂虑能长命，
骨有灵根得永年。击竹每招青鸟舞，抚松常伴白云眠。
即今岩下携妻子，早晚耕桑得自然。

赠指峰和尚

（一）

曾向金台跨紫骝，壮心淡似白云秋。自归莲社谈经日，
一脱儒冠不上头。

（二）

常持半偈坐幽龛，禅定空江月一潭。偏有秋风来作伴，
夜敲松子落茅庵。

怀姚鹤林

（一）

想见鹤林一片春，风帘垂处坐幽人。奇书满屋挑灯读，
细字模糊认得真。

（二）

更爱痴怀类米颠，常携怪石卧林泉。耽贫不为儿孙计，
种福勤耕方寸田。

访蒋雪樵丈新病初起

乍见须眉色渐枯，昂昂七尺倩藤扶。自伤疾病逢衰岁，
每借诗书伴老儒。有几同侪时过访，无多亲戚日相娱。
青毡白榻乌皮几，罗列盘飧共执觚。

和积山见寄四首

自笑担囊不遇时，归来此意复何为。漫携高士青藤杖，
闲看群鸥戏水湄。
且把琴书抛一边，终朝懒散只贪眠。遥思水竹三分景，

蓑笠期君上钓船。
深巷安居迹已潜，素风只许柏松兼。耽贫我亦能潇洒，
总不如君意恬。
见说萧斋夏日长，麈毛挥尽柄成枪。悠然寄我岩潭趣，
碧涧幽泉满纸凉。

春夜偕金江声游虎丘

贪玩虎丘石，夜来步翠微。照花分佛火，带月扣僧扉。
塔影翻风壑，春寒在客衣。可中亭子畔，此景遇应稀。

二月一日即事

正月已过二月来，饱香梅蕊未全开。野夫闲立茅檐下，
手把松毛扫绿苔。

春园对雪

春园冷如水，日暮树栖鸦。独立风檐侧，徘徊看雪花。
小梅千瓣发，老竹一枝斜。正好披裘去，城南问酒家。

春夜感怀

雾阁沉沉夜色香，谁怜孤客滞春园。烧灯漫忆当年事，
卷袖频看旧酒痕。

题牧犊图

且放春牛过岭西，绿陂烟霭草萋萋。东风忽趁杨花起，
娇鸟一声枝上啼。

晓入花坞

晓踏春林雨，山烟湿敝裘。软风生远籁，空翠冷如秋。
击竹调清韵，摩厓记胜游。梅花千万树，处处白云幽。

夏日雨窗感赋

四壁云如漆，凝阴郁不开。雨淫麻麦损，花病蝶蜂哀。
刺眼春归去，熏人夏复来。欲求排闷计，含嚼手中杯。

晓望

晓月挂长空，新岚浮远树。数峰看不齐，乱插云深处。

立秋前一日南园即事

放鸭塘幽景自殊，渔庄蟹舍隐菰芦。柳根系艇斜阳淡，
篱脚编茅暑气无。扶起瓜藤青未减，擘开柑子核才粗。
蝉声唱得凉风至，明日秋来染碧梧。

久旱得雨喜成一律

上天怜下土，一雨活苍生。枯井泉堪汲，高田稻亦荣。
野行无暑气，楼卧有秋声。倚槛平畴望，农民尽出耕。

雨后病起

一听蕉窗雨，微疴顿霍然。新凉看野色，孤影立秋烟。
叶响蝉移树，花香风动莲。绳床与竹簟，高枕梦犹仙。

秋日闲步

四围山色古，一径野芳妍。细草沿溪碧，苍松偃盖圆。
雨收新霁日，云淡薄凉天。此际秋光好，相看思渺然。

秋杪喜雨

太空一嚏涤残秋，泽沛人间解渴愁。雨足高原争下麦，
水生枯港得行舟。耐寒菊蕊清英吐，带湿芹根嫩绿抽。
半尺红鱼池上跳，轻阴泼浪滑如油。

九日同人过重阳庵登吴山绝顶夜集陈懒园草堂

故人期访胜，携手过重阳。半亩仙家地，四时草木芳。
遐思一以适，俗累渐相忘。乘兴登绝顶，东西接混茫。
夕阳看正好，偏值乱鸦催。峻岭蟠空下，苍头迎客来。
情留高士榻，兴寄菊花杯。紫蟹充盘富，劝余醉饱回。

题姚鹤林西江游草

诵君诗草记遨游，山色溪光笔下收。怪底西江门外浪，
卷空十尺雪花浮。
凌霄老鹤自清高，偶入秋江濯羽毛。肯与鸡群同饮啄，
自支孤影返林皋。

魏云山过访感赋一首

看君发尽白，觉我眼全昏。共惜精神减，相怜气概存。
江声吞草阁，秋色冷柴门。多少别离事，都从此际论。

秋杪晓登吴山

拂尽山烟放晓游，快哉此处一登楼。江城万户鸡声动，
海市千门蜃气浮。树外闲云排玉垒，竹间残月挂银钩。
回看草上霜华色，飒飒西风报晚秋。

寒林闲步

何处可投闲，行行众木间。细泉流野径，寒日在空山。

湖海同谁说，松筠且自攀。我身如鹤瘦，长叫出尘寰。

春风桃柳

北干柳条绿，南枝桃蕊红。桃花与柳叶，相狎笑春风。

草阁荷风

小阁幽窗枕簟凉，天风吹梦入云乡。醒时不记仙家事，
身在银河水一方。

题村社图

鲜飙团绿野，黍豆扬新华。农事有余庆，社瓮流紫霞。

入山登眺

客意事幽探，骞攀披草露。澄吟舒远抱，泛览获佳趣。
风涤楸条青，烟淋石壁素。众象入纤微，嚣俗无外附。

锺馗嫁妹图

轻车随风风飒飒，华灯纷错云团持。跳拿叱咤真诡异，
阿其髯者云锺馗。

移居

卜居东里傍城隅，草草三椽结构粗。木榻纸屏非避俗，
蒲葵蕨饭自甘吾。新锄小圃移花竹，闲课长须制茗炉。
深喜太平扶老日，尚能诗画养憨愚。

写竹

写竹要写骨与筋，一节一耸干青云。试问嫦娥月宫事，
桂树年来大几分。

游圣因寺

明湖一展新磨镜，春水溶溶绿到门。向昔銮舆垂圣眷，
于今佛子戴天恩。山缘耸碧含孤秀，屋以涂金供至尊。
香迳不妨游履过，松花吹粉护苔痕。

题钝根周处士小像

浮埃滚滚塞青明，世路难求太古情。何以风流竟绝响，
还从纸上见先生。

美人春睡图

雾阁轻寒梦初醒，华镫漾映琉璃屏。春衫用浣玉井水，
为郎心爱莲子青。

题秋江归艇图

云敛诸峰雨，江流一面山。隔林归小舫，歌入蓼花湾。

画稻头小雀

自课农工不废时，石田烟雨碧丝丝。稻头赚得三秋息，分取余香唼雀儿。

无题

驭陶王先生者，嗜古笃学，筑居烟水荷柳间，枕山面田，以家业训子孙，且读且耕，计无虚度，遂拟"宝日"二字铭其轩，云令子容大兄与仆交亲。时己巳腊月，风衣雪帽，�纒履提壶，过仆寒堂，以尊大人命告，欲仆写图垂戒，将来耕读绵绵，弗违世业。仆悦其用意明达，即为展翰并系半律。

世守青箱课子孙，稻华香里别开门。小桥活水潾潾浪，卷入蒹塘绕一村。

赠张稚登

方帽先生襟带偏，每拖竹杖哦风前。比松苍茂神尤健，似鹤清癯骨有仙。涉世不羁枥下骥，抱才空鼓膝中弦。闲梳白发寻鸥侣，独上穿篷秋水船。

双鹤

翩翩寿鸟，皤然双清。俯仰跳跃，相盼和鸣。

松石间

游杖入泉萝，绿云蔽苍宇。明心外无索，独与松石侣。

题溪鸟猎鱼图

秀木横交柯，寒竹相幽郁。水禽猎春江，逐鱼穿龙窟。

红牡丹

虚堂野老不识字，半尺诗书枕头睡。闲向家人索酒尝，醉笔写花花亦醉。

题射鹛儿

马去若奔龙，弓开似环月。要射云上鹛，劲镝无虚发。

写秋意赠广文王瞻山先生

晴云荡影溪光白，冷树含秋石气清。彷佛柴桑旧面目，淡然真趣可人情。

题老子出关图

牛背白须公，草际函关路。紫气从东来，流沙自西去。欲授五千言，有德方能遇。

过太湖寓目口号

远树疏明淡白天，轻鸥乱下五湖烟。吴歌声细芦花漫，并橹双摇鸭蓑船。

庚午七月渡杨子江口拈一首

挂席渡杨子，轻舟破浪飞。江声万里至，书卷一担归。大火流西日，秋云溅客衣。由来天堑险，南北望微微。

题何端伯看秋图

泉归大泽蛟龙卧，石起空山虎豹蹲，蹊畔有人开笑口，一秋闲看冷江翻。

玩事一首

事来神有格，理用情不难。古人三复返，衡心秤其端。

庚午十二月独乐室作

寒堂东北隅别启数椽，既陋且朴，聊可养疴息杖，每遇严寒，临轩曝背，肢体爽然，虽附廛市，犹当高岩峻壁，以此自乐也。

老力艰走雪，闭户避寒威。乐我独乐室，新日曝人肥。

挽孝廉张南漪四绝句

（一）

往昔扬州同作客，春郊把臂蹑芳尘。于今要醉红桥月，何处花前索酒人。

（二）

咳吐明珠鹜世间，逢人争识马班颜。那知上帝呼来急，一驾白云不复还。

（三）

五十未过四十余，有孙有子读遗书。羡君已了人生事，何用高官发鬓疏。

（四）

筹量用世孰为尊，君子怀仁务立言。道在文章名不化，茫茫岁月著乾坤。

咏静

神缌汲无底，暗然浑沌间。密观适有善，旷谛乐余闲。
泉涌舌根井，春萦眉上山。其如庄叟蝶，风里翅斑斑。

庚午腊尽晨起探春信

似可探春信，仰头观太苍。过云层影漫，去雁一声长。
水动冰初解，林开树渐香。瘦筇持老骨，迥立意苍茫。

题苍龙带子图

长空半壁卷海水，为雨为雹云裹之。雷公披发忙砍鼓，
龙父翻身援龙儿。老生凝视久不疲，渐觉气力长四肢。
直伸秃管结阔字，隘语斜飞墨离奇。

题虎溪三笑图

出径还同人迳迷，乱峰插处白云低。经年不践松阴路，
因送高人过虎溪。

题画册十一首

醉僧

夜看山月落，朝闻山鸟啼。密知禅似酒，一饮醉如泥。

奇鬼

若有衣叶者，非仙亦非神。两手曳萝蔓，暗出欲缚人。

牛虎斗

怒虎索牛斗，两力势相搏。一片愁云结，阴阴草木寒。

婴戏

非求笔墨工，聊写闲窗意。自笑白头人，还爱儿童戏。

野烧

暗壁忽然开，鸟声谷中乱。乾风吹野烧，群动突烟窜。

鼠窃食

寒士两瓮麦，高置园上楼。奈何不仁鼠，昼晚群相偷。

鳖

虚沙拥软甲，吐沫扬清波。穴近蛟鼍窟，儿孙应太多。

雀巢

细雀奄高致，结字附白茅。濛濛轻烟飞，春露满塘坳。

蛙

逼岸月潋潋，沙净一痕白。不见摸鱼船，惟见蛙跳踯。

蟹

白酒黄花节，清秋明月天。无钱买紫蟹，画出亦垂涎。

虾

水净逼人寒，到底清可视。个个虾儿须，攀著菱丝戏。

辛未夏夜渡杨子作

一片金焦月，曾经几夜看。昔游春未晏，今也夏将阑。
客味咀含涩，江波泛涉难。澄眸入苦雾，万里白漫漫。

赠徐郎并序

子泉者，吴人也，年将三五，雅冠百群。郎眸善睇，修
颈秀颊，慧解音律，妙于词曲，清冰嗽齿，吐响流芬。
日之在东，美无并胜，轻绡凭风，鲜霞炫丽，气结兰芳，
唇涂丹英，腻然不丰，柔矣若怯，笋玉皎皎，秋鸿翩翩，
爱而抚之，乃为赋试。

凌空修竹一竿烟，清瘦浑如玉削圆。日暮不嫌翠袖薄，
嫩寒时候两相怜。

题蜘蛛壁虎

一丝罗风，一尾曳尘，两意欲得，相睇忘真。

边景雪夜

阴山一丈雪，万里月孤悬。驼逆西风走，人被北斗眠。

题李靖虬髯公

抛掷两刃无息机，九州膏乳自空肥。乾坤浩浩人如虱，
谁识英雄在布衣。

题揭钵图

云卷阴霄罗刹风，花分法界菩提雨。佛王鬼母抹丹青，
色相分明各奇古。

岩栖小集和员周南

佳士不期至，所欣风日和。时花芬绮席，雅语激清波。
杯酌一为乐，尘牵何计他。但能幽兴尽，流景下庭柯。

程梦飞索写桐华庵图并题

掰莽藉幽瘝，沉喧并俗碍。蔑役垒士为，凸凹岩壑在。
绿础有余阴，茅茨诚可快。淋淋碧挂眉，皙皙盼芳酒。
四垂冒空英，半悬卷清暖。伊尔羲皇人，迥然尘埃外。

无题

辛未，余年七十，仍客广陵员氏之渊雅堂，艾林以芹酒
为寿，因赋是诗。

素侣同兰蕙，道心日已微。颜和双颊展，鬓淡一丝飞。
旨酒生香嫩，鲜芹碧玉肥。矧余虽不吝，如子主情希。

题文姬归汉图

纷纷珠泪湿桃腮，十八拍成词最哀。一掷千金归汉女，
老瞒端的是怜才。

题杨妃病齿图

半曲新声懒去理，舞衣歌板欲生尘。寥寥一片春宵月，
偏照深宫病齿人。

雪中登平山堂远眺

堂野一宏壑，皎然千里明。江吞春水漫，雪冒古山清。
碧宇归元默，柔秖失纵横。板堤三弄笛，犹似竹西声。

荷池纳凉图

偶尔池上眺，复此香中吟。不有耳目善，何适怀古心。
顺委非求逸，逊退固欲临。潜鲜俟神雨，偃憩正清襟。
歆气寂已蔑，柳汁腻已深。蜩淫哢风细，水作吹嘘阴。
平野萦疏薄，淡同翳修林。娇阳含远榭，众象咸悁悁。

无题

辛未冬，客邸大病月余，默祷佛王，渐得小瘳，因遥思二子，
感而成诗。

我命轻如叶，飘飘浪里浮。四盼蔑援绠，一念默中求。
佛王垂慈惠，现以金光楼。望楼思二子，泪下不能收。

员周南四十写奉萱图并诗以寿之

既不为人用，复不受人怜。披发佯狂笑，跣足跋荒烟。
四顾阴露密，荆莽高蔽天。徘徊岐路侧，踟蹰不能前。
中洲荻可伐，结庐清江边。花茗堪供母，妻有健妇贤。
闭门饮江水，青山环几筵。或鼓铜斗歌，或诵逍遥篇。

春风拂花雨，秋月杯中圆。黄芦冒短楫，舴艋侣鸥眠。
四十不当意，儒冠敝华颠。手植数茎草，奉母永延年。

壬申二月归舟渡杨子作

春棹发杨子，微风扑面和。新红粘碧岸，初日荡金波。
独鼓归山兴，长怀采蕨歌。焦公高隐处，千古一青螺。

无题

仆解发馆之东北有余地一方，纵横仅可数丈，中有湖石
两块，方竹四五竿，金橘、夹竹桃、牡丹、月季高下相映。
自壬申秋，置杖闲居，无关家事，而晴窗静榻良可娱情，
因叹岁月矢流，景光堪惜，乃亲笔砚，对花扫拂，并题小诗，
填其疏空。

客味秋潭水，冷冷自淡白。默坐饶幽情，真趣舒眉额。

题葵花画眉

秋雨不沾云，点点花上响。清入画眉声，适我烟霞想。

霜条瓦雀

篱角野蔷薇，枝条霜后疏。群雀踏欲折，摇摇微风嘘。

题芙蕖鸳鸯

秋浦一痕，秋波万顷。鸳鸟怀春，芙蓉照影。如此佳情，
如此佳景。

即事

园居怯困雨，层阴冒凝寒。景气忽疏远，篱蔓欲阑珊。
鸟鸣下归翼，菊晚含清丹。流目猎四运，寄兴役毫端。

题访梅图

为遣寻梅意，鞭驴过板桥。前途依灞岸，风雪正潇潇。

题林朴斋遗照

伊叟若何，藤杖麻属。和与时谦，恬为道乐。隐趣梅根，
漉酒香塈。忘却机情，化去一鹤。

天竹果

红豆休夸胜，珊瑚难比色。数枝画雪斋，供养金佛侧。

研香馆

响籁发中川，凉云扑疏雨。隔浦荷风来，吹香衣上住。

题瞌睡锺馗

戏扫烟丘成幻界，或如卢马凿生诗。满场鬼子偷行乐，却趁先生瞌睡时。

秋斋观画有感

竹枝青洒洒，疏密间槿篱。几曲回幽麓，溪宇覆茅茨。对榻耸危�022，乳泻白渐渐。惊叶触飙卷，归鸟翻飞迟。颓阳照津渡，一抹画斜湄。遥想摸鱼艇，其中若有之。但鲜同心侣，虚我秋江词。

题让山和尚南屏山中看梅图

道人枯坐冷华龛，坏色山衣浣嫩岚。曾订江声老学士，邀侬吃笋过茅庵。

桂香秋阁图

清闺净似古池水，扑鼻香粘花里人。老桂一秋枝叶茂，何须烟雨益精神。

题顾环洲梅花

顾叟画梅弃直干，半枝屈曲烟香乱。竹梢风细月初斜，恍若冷山卧铁汉。

题锺馗啖鬼图

老髯衵巨腹，啖兴何其豪。欲尽世间鬼，行路无腥臊。

癸酉春斋即事

春寒苦雨不能出，山水之情那得伸。聊倚青藤庭下立，竹阴歌鸟暗窥人。

挽王母罗太君

母也名族女，于归王氏门。礼敬事君子，鱼水莫比亲。清闺累懿范，邦里蔑不传。春秋忽忽越六十余六年，齐眉一白发，希世双高贤。偕隐诚有馆，何假鹿门山。篱园足疏旷，芳柯列幽轩。冰桃嵌紫李，朱草绣金萱。恬处淡饮水，乐善体自安。垂慈训令子，养德胜立言。济物福所在，谦约害可迁。澄心究孔孟，神智无隘偏。事用非泛泛，理格固然然。令子敦色养，侍听解和颜。中馈冶佳妇，佐夫承母欢。承欢欣有日，百岁无苦难。讵愁鹤驾促，一往不复还。家人望西哭，白云何漫漫。

题曹荔帷秋湖采纯图

揭来弄烟水，且复理纯丝。人遐致自逸，秋美事逮时。柳瘦色欲淡，堤长风漫吹。鸥群似迟客，一一扬幽姿。遥山云浪动，墨汁胡淋漓。揽玩图中趣，使我长相思。

题旧雨斋话旧图

一径修柯凝晚翠，数间老屋饱秋烟。篝灯细话当年事，冷雨萧萧人未眠。

鼠鹊闹春图

山静不知云出没，鼠偷翻讶鸟酣春。古松盘屈藤挐结，野趣横生诗境新。

无题

乙亥，儿子浚蒔莲一缸，花时开二朵，与众异之，因绘图以志佳瑞焉。

丽质中通，发华吐瑞。照耀玉堂，福蒙天赐。

题曹桐君秋林琴趣图

七尺焦琴，百年古心。欲写清商，谁子知音。

题王念台孝廉桃花书屋小照

如此须眉如此景，半窗红雨半窗春。悠然已在尘埃外，认得先生饱学人。

雪窗烘冻作画

新罗小老七十五，僵坐雪窗烘冻笔。画成山鸟不知名，色声忽然空里出。

陈懒园招同人宴集爱山馆分赋

最怜秋院静，微雨压新凉。兰气熏清酌，莲风送妙香。醉吟横野兴，幽赏趁时光。天许吾侪乐，迂狂正不妨。

赠枫山先生

翠微深处结幽居，半亩山园带石锄。一自秋来伤寂寞，因多酒债典琴书。

寄怀金江声

凉风飕飕过江城，吹动高梧秋里声。便上小楼横一榻，怀君坐尽第三更。

将发江东偶成一律留别诸同好

未能谈笑固安贫，又放白莲社里身。刷翅一违鸾凤伴，
游踪偏与水云亲。秋风拂面飞华发，黄叶投簪点角巾。
自愧尘怀多鄙俗，得无佳句奉同人。

雪门以松化石见赠，诗以记之

牝壑枯松树，谁知化石年。皮存鳞甲绽，骨耐雪霜坚。
未足补天缺，且堪伴米颠。故人持此物，赠我枕头眠。

啖芋戏作

新泥瓦釜置茅堂，桑火微微煮芋香。却放粗肠尽一饱，
戏操健笔画桓康。

题画自贻

山水有佳趣，云烟无俗情。淡人怀道乐，森木向春荣。
结构循吾法，哦吟倩鸟声。未论工与拙，且可惬平生。

丹山书屋月夜咏梅

不须烟月助，已自饱精神。冷冷疏疏白，微微淡淡春。
池边光浸水，香内气迎人。可比藐姑子，冰霜劫外身。

自题写生六首

蕉

最是桐窗夜雨边，舞衣零落补寒烟。驱豪忽忆秋前梦，
曾剪青罗覆鹿眠。

松

摩诘庭前鳞未老，渊明篱畔影长孤。耻从东岱观秦礼，
错使人疑五大夫。

荷

碧玉秋沉影暂稀，可怜红艳冷相依。蒲塘莫遣西风入，
留补骚人旧衲衣。

菊

白衣不至酒樽闲，五柳先生正闭关。独向篱边把秋色，
谁知我意在南山。

柳

扫却研尘来翠色，无吹玉笛乱春愁。当时误入桓玄手，
一叶曾看戏虎头。

梅

关山玉笛夜相催，忽带罗浮月影来。乱后江南春信早，
一枝还傍战场开。

喜雨

忽热忽凉调气候，乍晴乍雨作徽天。钻云便有呼风鸟，
出水而多傅粉莲。早稻结胎香绿嫩，新菱卷角冷红鲜。
喜看农事十分妙，算得今年胜往年。

冬日读书

北风酸辣吹老屋，闭户不出缩两足。焚香昼坐有余闲，
信手抽书向日读。但苦精神不如少，细字模糊读难熟。
即能熟时也不记，何况多读又伤目。年来渐老体渐衰，
唯思美酒与烂肉。若得顿顿下喉咙，且醉且饱享好福。

雪窗

僵卧南城雪，寂寥无所欢。欲沽三斗饮，只得一钱看。
拨灶探余火，凿冰冲晓寒。小园摇冻响，风竹两三竿。

题寒林栖鸟图

一束寒藤乱不齐，萧疏影里断云低。漫言霜雪南山重，
月照松枝独鸟栖。

梦游天台

一枕游仙梦，因风度石梁。水声衣上冷，花气鬓边香。
暗淡云光白，迷离月色黄。老松三十丈，独立郁苍苍。

画红菊绿筠合成小幅

篱畔移来露未干，借他修竹倚清寒。轻罗试染猩猩血，
红透千层总耐看。

仿米家云气贻江上老人

晓起空堂画水云，濛濛山翠雨中分。隔江细辨松篁影，
隐隐寒涛入耳闻。

画竹送陈石樵之魏塘

剪取梁园翠一竿，赠君怀袖夏生寒。篷窗若展风梢玩，
当作六桥烟柳看。

题松萱图

此树得长生，结根在烟岛。上分连理枝，下荫忘忧草。

百灵常来栖，空青四时好。

题仙居图
碧霞影里绛宫开，似有高高白玉台。谁在窗前呼小凤，
横空飞下一双来。

题梅生画册
谁向吟窗运妙思，花笺一册墨之而。爱他风致能超俗，
直似倪迂小笔奇。

题梅根老人图
枯木枝头春气回，一花先向老人开。高怀只合梅边放，
频取香醪酌几杯。

题读书秋树根图
自怜冷笔题秋树，却爱幽人读异书。对此烟绡朝至暮，
竹风桐叶满精庐。

白云篇题顾斗山小影
白云复白云，飘飘起空谷。天风吹之来，入我香茅屋。
举手戏弄之，爱彼冰雪姿。动我寨幽兴，纵情任所之。
与之汗漫游，悠悠遍九州。九州不足留，复将访丹丘。
丹丘在目如可往，中有人兮白云上。

题秋溪高隐图
水净溪光白，崖阴树色寒。此中秋不断，静者得常看。

题武丹江山图
睡起披图拭目看，濛濛烟翠欲生寒。云根一水萦回处，
酷似新都口里滩。

题听泉图
一幅冰绡峦影悬，纷纷寒翠滴空烟。此中不是庐山麓，
亦有幽人听晓泉。

题神女图
仙姬濯汉水，手掬白榆光。一尺芙蓉髻，宝钗十二行。
灵香分月府，碧雨唤云廊。欲去邀金母，中天朝玉皇。

题松山桂堂图
万壑松涛洗翠英，桂堂四壁冷秋声。嗅香书客凝神坐，

斜日当峰鹤一鸣。

题云山双照图
客爱为农好，幽栖畎亩中。屋边鸦恋树，窗外月张弓。
稚子捧书读，老人煨榾烘。虽非晋处士，却似汉梁鸿。

题薛松山访道图
溪山周百里，四面列芙蓉。道者居其内，斯人欲往从。
草梳石顶发，云沐洞门松。千尺悬厓上，飞空下白龙。

画白云楼图赠友人
黄茅檐下白沄沄，屋里云连屋外云。此景难凭诗句说，
漫将画笔脱贻君。

题夏惺斋蒲团趺坐图
自在真自在，胸中无挂碍。一团智慧心，六尺诗书态。

题独石
尊如丈人，严若处女。唯彼苍苍，清坚自处。

题挑灯佐读图
绮阁夜沉沉，更阑夜已深。一双人比玉，连理树同心。
倦绣停针线，挑灯佐苦吟。寒鸡声喔喔，残月在霜林。

题麻姑醉酒图
阿姑不肯老，容貌娓如花。千岁长松下，春杯泛紫霞。

题仙源图
春在青松里，花开玉版间。涓涓泉出窦，哕哕鸟归山。
草径何须扫，柴门永不关。仙家无个事，鸡犬亦闲闲。

题紫牡丹
似醒还带醉，欲笑却含颦。一种倾城色，十分谷雨春。

画竹
春去夏来日渐长，闲中消受好时光。半池浓墨抄书剩，
洒作轻烟网竹香。

题归山图
落日悬疏树，寒山卷怪云。人归云树里，麋鹿与为群。

题孟景颜横琴待月图

碧山寒玉漱云根，清响淙淙谁与论。要理丝桐和雅韵，待他纤月到黄昏。

题虎溪三笑图

一抹轻云树杪流，东西林子六朝秋。前贤风味堪追索，奈此溪山不共游。

题桃花燕子

洞口桃花发，深红间浅红。何来双燕子，飞入暖香中。

踏雨入东园

为有园林冒雨来，桥边刺杖独徘徊。多春不似今春冷，桃李留将入夏开。

南园戏笔

自笑山夫野性慵，闭关终日对髯龙。偶然洒笔来风雨，收取罗浮四百峰。

戏咏野蔷薇

野花香馥馥，当径欲撩人。却碍浑身刺，虽妍不敢亲。

荷

绿柄擎秋盖，红衣倚夕阳。美人新浴罢，水气暗生香。

桤木

桤木含秋色，参差绿且黄。细看残照里，一半未经霜。

张琴和古松

自觉秋心淡，偏怜松韵长。卷帘看月上，扫石把琴张。翠逐寒涛泻，声邀紫凤翔。悠哉怀太古，不觉鬓成霜。

秋江夜泛

（一）

瑟瑟金风动，沄沄玉露新。明河清浅处，应有荡舟人。

（二）

泛泛江烟远，清波接洞庭。误看云是水，冷浸一天星。

题芙蓉芦荻野鸭

秋水芙蓉镜，孤烟芦荻衣。一双沙际鸭，薄暮自相依。

法米南宫画意

湿云拥树墨模糊，树外寒山看欲无。一叶小舠横在水，布帆曳起隔黄芦。

华喦年谱

1682—1756

华嵒年谱

<p align="right">薛永年　撰</p>

编　例

1. 本谱按行年编入谱主家世生平、交往游踪与艺术创作的情况，力求吸收已有研究成果，俾资料丰富，考证有据，旨在提供深入研究的系统资料，反映现有研究进展。

2. 凡谱主之家庭成员、主要亲友，本谱只记其生卒及与谱主有联系期间的重要活动，特别是来往过从诗画赠答活动。其他从略。

3. 谱主在世期间，政治、经济、文化大事甚多，除非直接关系到谱主生活、创作与思想者，本谱概不显示，以戒枝蔓。

4. 本谱所引文献均注出处，引谱主诗集则注卷次。所引《离垢集》与《离垢集补钞》中谱主诗歌，均有年代乃至季节可考，而又关系到谱主的生平、思想、交游、行止与艺术渊源者，但视情况，或引全诗，或记诗题或诗序。凡属诗集中无纪年的诗歌，诗歌中涉及的人物或活动，另于按语中考证说明之。谱中所引作品著录，已知现收藏处所者亦加注明。

5. 谱中所列谱主历年书画作品，除仅见于画目画册今已收藏不明者外，率皆注清收藏处所及发表书刊。但凡专家及编者已据原迹或图片确定为真迹者，有见必录，显系伪迹者除外，专家有争议者，编入同时附加按语。无纪年真迹之年代可考者，按考订年代收入。

6. 谱内绘画真迹中的款识一律详录。题句题诗，凡不见于《离垢集》及《离垢集补钞》者，一一详录。已见于上述诗集的题画诗，内容关于谱主思想艺术主旨者，亦择其要者编录。题画诗文句与诗集中有异者，仅记诗集中诗题，不录全诗，文句之异于按语中说明之。

7. 后人在谱主作品上的题识题诗，因关乎谱主影响与艺术评价，依作画年月同时编入。

8. 书画墨迹与纪年诗作之入谱，凡有创作年月者，按年月编入，仅知创作季节者，编入每一季度之后，仅知年代者，赘于本年之后。

传　略

华嵒，原字德嵩，改字秋岳，号新罗山人、布衣生、戎衣生、小东门客、东园生、岩穴之士、南阳山中樵者、野夫、太素道人、竹间老人。清康熙二十一年壬戌（公元 1682 年）生于福建上杭县白沙村华家亭。华氏本居江苏无锡，自远祖京一郎于南宋绍兴（公元 1131—1162 年）间移居此地，遂为福建上杭人。自华嵒而上，五世皆布衣。父常五、母邱氏，生子三人，嵒为仲子。自幼聪颖逾长，好诗画，方就傅，即矢口成吟，落笔生趣。以空贫辍学，投造纸坊，随父佣工。才及冠，以为宗祠画壁，轰动乡里。后遂橐笔杭州，鬻艺游学，刻苦力学，诗、书、画兼善。壮岁与友人联镳北上，得当路钜公之荐，名闻于上。特旨如试，列为优等，授县丞职，不拜离京。壮游数载，复归杭州，雍正（公元 1723—1735 年）初，始来扬州鬻画，频年往返，画名益著。七十以后，老病俱至，无复扬州之行。自侨居杭州，即有诗书画三绝之誉，北上归来，艺事更进。花鸟虫鱼、人物山水兼擅，其画不求妍媚，脱出时蹊，标新领异，机趣天然。张庚许为空谷足音。

楷书追纵锺王，行书整整斜斜，别成一体，诗亦文质相兼，又超出畦畛之外。乾隆二十一年丙子（公元 1756 年）冬日卒于杭州解弢馆，葬钱塘钱干上埠岭。初娶蒋妍，早逝，继娶蒋媛。生有三子，长子夭折、次子礼、三子浚，浚亦擅画，传其家学。华喦诗稿《离垢集》五卷，存于家，道光丁亥（1825 年）由族侄孙华时中刊行于世。另有集外诗稿，为丁仁所得并于民国丁巳（1917 年）刊行，题名《离垢集补钞》。

（据《国朝画征录》、《墨林今话》、《桐阴论画》、《离垢集·罗时中跋》、《闽汀华氏族谱》、左海《鉴赏新罗山人作品的感受》）。

世系表

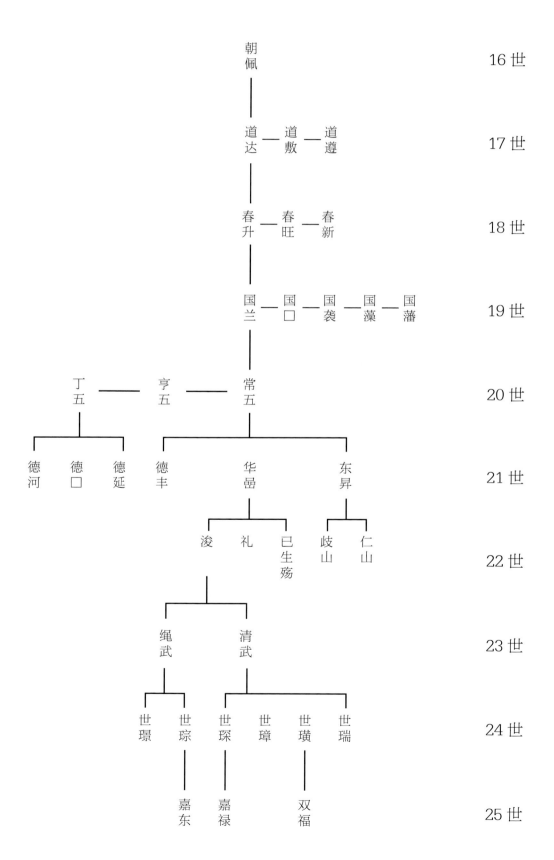

谱　文

康熙二十一年　壬戌　公元1682年　1岁

十月七日生于福建南汀州上杭县白沙村华家亭，原字德嵩，改字秋岳，因上杭古为新罗地，后自号新罗山人。

见华嵒《离垢集》罗时中《记新罗山人离垢集卷后》："离垢集五卷，高叔祖秋岳公遗稿也。公讳嵒，原字德嵩。生于闽，家于浙。不忘桑梓之乡，因自号新罗山人。新罗者，闽南汀州之旧号也。"并见《离垢集》中同里罗汝修题辞："知公家住白沙村，风雅今无旧迹存。惆怅斯人何日再，一回展卷一销魂。"又见左海《鉴赏新罗山人作品的感受》（原载《美术》1961年第1期）"上杭县城东七十里的华家亭，这里是新罗山人华嵒诞生之处。……据上杭县志载，上杭古为新罗地，所以华嵒自秋岳，自号新罗山人。"

按华嵒生日族谱不载，但《离垢集》卷三《癸亥十月七日过故友员果堂墓感生平交悲以成诗》中有句云："一坏黄土依林莽，六十衰翁礼故人。"下自注"是日余六十贱辰"，据此推知华嵒生年月日。

先世系出无锡，自远祖京一郎于南宋绍兴间移家，遂占籍于此。祖名国兰，父名常五，母邱氏，兄名东升，弟名德丰。

事载《闽汀华氏族谱·源流纪略》载："闽之有华，始于京一郎公。旧本以为孝子（按即华莹）之后。原居无锡武陵街，当宋始兴间宦游沙县，因家于连城。"《上杭县志》载："（京一郎）由连城沽地来杭，二世九郎遂家焉。"又《闽汀华氏族谱·世系表》记："国兰，字庭修，配周氏，合葬田螺坑尾庚山。子三，常五、亨五、丁五。""常五，配邱氏，同葬庭伟公墓。子三，东升、嵒、德丰。"

康熙二十六年　丁卯　公元1687年　6岁

三月二十二日，金农生于杭州。见张郁明《金农年谱》。

康熙二十七年　戊辰　公元1688年　7岁

高翔（西唐）生。据马曰琯《沙河逸老小稿·寿高西唐五十》。

诗唏："与君同调复同庚。"马氏生于此年，据姜亮夫《历代人物年里碑传综表》，并见卞孝萱《扬州八怪之一高翔》，载《文物》1964年第四期。

康熙三十一年　壬申　公元1692年　11岁

厉鹗（樊榭）生。见全祖望《厉樊榭墓志铭》。

康熙三十二年　癸酉　公元1693年　12岁

郑燮（板桥）生。见《郑板桥集》附录《郑板桥年表》。

康熙三十四年　乙亥　公元1695年　13岁

马曰璐（半查）生。

永年按：马曰璐生年未见载籍。查《离垢集》卷三有《马半查五十初度拟其逸致优容写之扇头并制诗为祝》，其诗编入乙亥年，故知其生于此年。

康熙四十二年　癸未　公元1703年　22岁

自闽来杭州，与徐逢吉结为忘年交，时徐逢吉已五十开外。据徐逢吉《离垢集题辞》云："忆康熙癸未岁，华君自闽来浙，余即与之友"，可知二人相识于本年。查阮元《两浙輶轩录》卷五徐逢吉条载："徐逢吉，字紫山，一字子宁，号青蓑老渔。原名昌薇，字紫凝。钱塘诸生，著《黄雪山房集》。朱彭曰：'紫山少能诗，毛稚黄称其诗高逸可希古作者。远游四方，足迹半天下。与荣亭、独漉、蒲衣辈相倡和，诗格益高。晚年归隐西湖学士港。屋前有古井，井上银杏树大数抱，相传为南宋时物，每当霜风初厉，落叶堆阶，遂名所居曰黄雪山房。斋中一榻一几，插架皆书。老人以病足键户

不出，未尝掇丹黄，暇即吟小诗，或谱诗馀以自遣。客至据榻雄谈，上下古今，娓娓不倦。"

考《离垢集》卷二有《輓徐紫山》诗，编入乾隆庚申（公元 1740 年），自注曰："先生善养道，寿近九十，无疾而终。"又《樊榭山房集》卷八《徐丈紫山今年八十三矣居清波门外湖滨，足不出户，日事吟咏，寄示近作赋此仰酬》。此诗编于"丁巳"，即公元 1737。据此上推，知徐紫山生于顺治十二年（公元 1655 年），与华嵒相识时已 49 岁。

康熙四十五年 丙戌 公元 1706 年 25 岁

孟春，于杭州旅舍作《爱鹤图轴》。款曰："岁在柔兆阉茂孟春于武陵旅舍写得爱鹤图。银江华嵒。今藏无锡市博物馆，刊于《艺苑掇英》第 23 期。永年按：此图原为北京私人藏。笔者曾寓目，画法浙派，与常见风格迥异。鉴定专家意见不一。"中国古代书画鉴定组傅熹年曰："此画非少年人笔，疑是一同名人之作。"查华嵒作品署款，亦未见署"银江"者，似非华嵒新罗真迹之说为可信，姑置于此，留待研究。

康熙四十六年 丁亥 公元 1707 年 26 岁

夏日，应周念修之邀，为作肖像画《噉荔图卷》。自题："钱唐周子念修尝爱东坡居士'曰啖荔枝三百颗，不妨长作岭南人'之句，以为荔枝佳品，岭南僻地，生于吴越者多终身不得一至，即至亦未必适遇其时。东坡之言不为过。余闻产荔不下岭南，周子以余生长其地者，象形维肖，且以三十年想慕不可得之物，一旦箕踞其间，罗列而进，四时之春，不皆为吾盆盎间乎。味其言，盖亦雅人之深致也，因乐为之图。丁亥长夏，秋岳华嵒并题。"今藏辽宁省博物馆，刊于该馆藏画集。

永年按：此图布景画法亦近浙派，与常见风格不类。徐邦达《古书画伪讹考辨·明清小像画被改头换面》云："华氏早年由家乡闽省入浙江，大约在康熙末年，其时杭州老画师王树谷还未去世，因此在华嵒的早笔人物树石中很能看出受有王氏的影响，所见康熙五十一年壬辰（公元 1712 年）画的《松林并骑图》轴就完全是王树榖的传派。此轴华氏年三十一岁，比《噉荔图》笔法劲健，也不像比《并骑图》更早些。至于款书也和早期的不同。总之，以书画论和华氏毫无相通之处。所以我认为此卷原系无名人所作，并无款题，那些题句，乃是后人胡编加上去的。或则另有题，今被人割去。改作华嵒之笔，亦不可能。"而收藏单位专家则定为真迹。故仍编列于此。

康熙四十八年 己酉 公元 1709 年 28 岁

与蒋妍结婚当在此年或稍前。婚后夫妻感情甚笃。《离垢集》卷一中《为亡妇追写小景因制长歌言怀》诗反映了华嵒对婚后生活的怀念。诗曰："晴光乱空影，日色染寒烟。碧瓦凝霜气，酸风四壁穿。佳人不可见，无心操凤弦。笔花朝吐砚池边，何来一幅剡溪笺。戋意不胜意，殊情独可怜。试将红粉调清雨，恍是当年见新妇。凄凄哭傍明镜台，泪眼模糊隔春雾。此时用意点双眸，芙蓉花外绿波秋。眉纤淡扫，发密匀钩。华冠端整，左右金镪。翠雨珠烟沃凤头，阑珊衿带约春愁。丛铃杂珮，参差相对。绫袜深藏，寒香散地。蛱蝶为裙，疑雨疑云。如何兰言，使我不闻？幽轩之下，清泪纷纷。肯将遗枕为卿梦，肯将残鸭为卿薰。天长地久情还在，不许鸳鸯有断群。"

考华嵒《离垢集》卷一有《忆蒋妍内子作诗哭之》一律，诗中有句曰："八年荆布俭，一病玉颜摧。"此诗编在《丁酉九月客都门思亲兼怀昆弟作》之前，当亦作于丁酉（公元 1717 年）。上推八年，即为本年。

在江西巡抚郎廷极幕府获观倪云林、王蒙合作《古树竹石图》一帧。

见《离垢集》卷一《写古树竹石》诗序："倪王合作一帧，昔在郎中丞幕府得观，其云石苍润，竹树秀野，精妙入微。由来二十年不能去怀。"查此诗编列于雍正己酉（公元 1729 年），上推二十年，即为本年。

又考，中丞系指巡抚。《清史稿·疆臣年表》载，郎廷极自康熙四十四年四月至康熙五十年十月任江西巡抚。此际，浙江巡抚为王然、黄秉中，而浙江省与江西省相邻，康熙四十一年至四十四年间，郎迁极又曾为浙江布政使，故郎中丞应为郎廷极。华嵒本年当有江西之行。

康熙五十年 辛卯 公元 1711 年 30 岁

秋日，作《菊石图扇面》，款署："辛卯秋日写为克翁先生属。新罗山人。"今藏美国火努鲁鲁艺术学院（Honolulu

Academy of Art）。印于日本铃木敬《中国绘画总合图录》第一卷。

秋日，又作《瓶梅图轴》，款署："辛卯秋日新罗山人写。"收藏不详，著录于《陶风楼藏书画目》按，《菊石图扇面》曾见彩印明信片，画风已近华嵒晚年，疑其署款中纪年有误。

本年，李鱓（复堂）成举人。见《重修兴化县志》。

康熙五十二年　癸巳　公元 1713 年　32 岁

员燉（周南）生。据《离垢集》卷五《员周南四十写奉萱图并诗以寿之》诗。此诗编列于辛未（公元 1751 年）冬至壬申（公元 1752 年）二月间，以此上溯四十年，可知员燉生于康熙五十一年或康熙五十二年。

按，员周南，号帆山子，仪征布衣。"读经书，悉通晓，卒不为先儒所囿。"亦能画。见《小仓山房续文集》卷三十四《帆山子传》。在华嵒心目中，他是个"既不为人用，复不受人怜"的思想自由之士，相识后，相交甚深。

康熙五十三年　甲午　公元 1714 年　33 岁

秋日，于静安斋为右翁仿唐寅画法作《溪山图扇页》。款署："甲午清秋于静安斋仿唐解元画法为右翁先生教正。临汀华嵒并题。"今藏上海博物馆，印于该馆《华嵒书画集》。

康熙五十四年　乙未　公元 1715 年　34 岁

正月，作《仿恽寿平画册》十二页于静安斋。款署："乙未元月于静安斋戏仿白云外史用笔。白沙华嵒并题。"未见原作，著录于《梦园书画录》卷二十一，题为《华秋岳仿白云外史画册》。十二页各有题诗题句。第一页山水，题曰："闲吟春去后，静坐月来时。欲待山灵约，还从研北窥。似此烟霞径，如何便得游。拟教清梦往，漫上五层楼。"第二页山水，题诗为："红板桥头烟雨收，小窥深闭竹西楼。渠塘水绕鸳鸯梦，落尽闲花过一秋。"载于《离垢集》卷一，题为《竹溪书屋》。第三页山水，题曰："树色乱江风，崖阴聚潭水。幽人弄画桡，泛泛烟波里。"第四页山水，题曰："小阁幽窗枕簟凉，天风吹梦入云乡。醒时不记仙家事，香在银湖水一方。"第五页奇石，题曰："本是补天余，沉埋在芳草。冷露滴空青，谁能为君扫。"第六页山水，题曰："图成一片石，添上两株松。安个闲亭子，深深可卧龙。"第七页菊石，题曰："片石移来墨雨浓，苍苍苔色冷烟冲。醉中却对群花笑，欲采寒香露一钟。"第八页秋林，题曰："偶从花底检寒衣，又向窗前染翠微。对面灵峦三十六，都教化作白云飞。"第九页山水，题曰："日暮秋风起，空江白浪斜。峭帆归去急，短笛落梅花。"第十页古松悬瀑，题曰："飞瀑响空濑，松风洒翠萝。对之山骨冷，秋素此山多。"第十一页山水，题曰："不闻啸树声，却见吟烟客。霭霭暮烟空，茸茸春草碧。"第十二页画梅花冷月，题曰："古壁寒云断，琼崖鹤梦深。梅花千点雪，偏向月中寻。"

五月二十九日于静安斋为蒋云樵作《山水扇页》。自题云："灵崖沃墨精，众山吐奇气。瞥见山中云，沄沄欲颓地。涧路入幽篁，石染交空翠。岸花飞的槃，鹿豕衔相戏。密树遮短墙，苍烟横古寺。日落度疏钟，鸟鸣调春思。冷然松柏间，玉沙泉沸沸。乙未五月廿九日于静安斋抚元人画法为雪樵文翁先生并求教正。"今藏中国历史博物馆。刊于《中国古代书画图目》（一）。

永年按，此件笔者寓目，见上款作"雪樵丈翁"，首字似"雪"又似"云"，而下款称"子婿"，可知其人即蒋妍之父，华嵒之岳父。考《离垢集》中有赠雪樵诗多首，如卷二《寄雪樵丈》、《题蒋雪樵先生归藏图》、《雪樵叔丈以诗见寄作此奉答》，可知雪樵为华嵒叔丈，而此件投赠者应为云樵。云樵生平不详，而雪樵生平可见《樊榭山房集·蒋雪樵诗序》。序云："蒋雪樵先生，吾里之孝子也。先生生盛时，无禄仕，托于医，尽其技以为养……"又厉鹗有《试天目茶歌同蒋丈雪樵徐丈紫山作》，见《樊榭山房集》卷二，辛丑年（公元 1721 年），诗中有句云："肉食贵人未知重，例取武夷罗乔空。纷纶雪樵子，心似天目山头两泓水。独识若柯有至理，市隐近在吴山坊……"

本年作《仿宋元山水册》十二桢，未见，已著录于《中国古代书画目录》第二册，徐邦达《古代书画过目汇考》列名为《山水花卉册》者，应即此件。

康熙五十六年　丁酉　公元 1717 年　36 岁

春日，作《联镳射雁图轴》（一名《出猎图》、见《中国古代书画目录》二册，又名《松林并骑图》，见《古书画伪讹化考辨》），自题："飒飒寒空落木颓，一声孤雁向南来。烟沙影里联镳客，手挽强弓抱月开。丁酉春白沙华嵒写并题。"今藏故宫博物院，刊于《华嵒研究》。

夏四月于南园草楼作《江干游赏图轴》。题曰："水净溪光白，崖阴树色寒。此中秋不断，静者得常看。丁酉夏四月坐南园草楼摹古。白沙华嵒并题。"今藏中国美术馆，刊于《中国古代书画图目》（一）。

秋九月，客都门，有思亲兼怀昆弟一诗。诗题为《丁酉九月客都门思亲兼怀昆弟作》下注"时大兄、季弟俱客吴门"。诗曰："何处抛愁好，穿庭复绕廊。东西经夜月，南北梦高堂。有眼含清泪，无山望故乡。纷纷头上雁，联络自成行。"见《离垢集》卷一。

初冬，作《山水册》十帧，款署："丁酉初冬白沙村华嵒并题。"各帧对幅均有题诗或并署款。

其一题："砚池古墨光如漆，霜毫剪取烟云湿。点坐默坐恍惚精灵通，弹指千山万山得山何幽青。壁立兰发春翠，交织女萝歊风松。影直石华水钱难收拾，攀崖瞥见白云根。欲飞不飞稍无力，烟冥冥，树密密，瑶风泠泠吹不息，翻向澄江添一笔。铮铮腕底度，金环劈破中，明月波中出，丁酉初冬白沙村华嵒并题。"

其二题："流出白云见水源，石潭如镜夹山根。联吟偶到清溪岸，指点双峰辩鹿门。"

其三题："清溪烟散绿杨风，草上风花带露红，最爱桥南春水外，碧山高插晓云空。华嵒。"

其四题："千年古干赤龙缠，枝叶蟠拿曳云烟。摩挲忽见寒涛泻，奔响还藏松树间。俄闻海底敲龙钵，轻风吹起瑶池月。挥毫剪落秋水光，无数山川眼中发。茫茫海岳不能收，几回停笔心悠悠。始知腕底无丘壑，还向囊中索九州。须臾素壁摇光彩，满楼墨雨倾帘钩。篝灯静坐凭窗几，徙倚胡床思彼美。楚罗帐下见云根，石梁山断梦魂里。华嵒写并题。"

其五题："鲜霞一抹映朝晖，万点娇红香露微。尽道春风吹不入，此中亦有落花飞。白沙山人华嵒并题。"

其六题："绿池荡漾水光圆，风送晴香出鸟边。睡起幽窗无别事，呼儿只自采红莲。秋岳华嵒并题。"

其七题："笔底空灵开晓岩，青枫树外石□□，泛江舟子稍无力，唤起东风只半帆。秋岳山人并题。"

其八题："山灵夜扫竹堂秋，狼藉风烟带翠流。晓见昨来题凤客，一枝藤杖踏沙游。"

其九题："晓梦吟残月，琴堂松影孤。浅香销客被，清漏断铜壶。晨起红蕉牖，梧桐日照初。散帙披古帖，最爱练裙书。偶发林泉想，毫端风雨呼。毫端风雨横空落，戏写云厓双树图。锦石嵯峨，烟萝萧疏，秋兰之下，落英盈把，云中之人胡为者，踏风翻翻驱龙马。愁予思兮不能写，泼面银河向胸泻。"

其十题："小艇幽溪下别滩，水声活活欲生寒。中流一啸秋风急，千树飞红点翠峦。秋岳画并题。"

妻子蒋妍，约当病逝于本年九月前。有《忆蒋妍内子作诗当哭》一律，载《离垢集》卷一。

按：华嵒《离垢集·丁酉九月客都门思亲兼怀昆弟作》中不忆内，说明蒋妍此时已故。

本年，在京师，得交当权显宦，名闻于康熙皇帝，台试，考试优等，授县丞职。

按，华嵒考授县丞职（正八品）一事，见《闽汀华氏族谱·品行纪略》华嵒传："壮岁游京师，得交当路钜公，名闻于上。召试，列为优等，受县丞职以归。"《族谱》世系表华嵒栏目亦称："考授县丞职。"请参见拙著《华嵒研究·华氏族谱与华嵒》。

本年，作《松石图轴》，故宫博物馆藏，见《中国古代书画目录》第二册。又作《松林文会图轴》，北京荣宝斋藏，见《中国古代书画图目》（一）。

本年，或前一两年，华嵒亦曾作画投赠退居杭州的著名文人龚翔麟。

考，厉鹗《东城杂记·玉玲珑阁》曰："玉玲珑，宋宣和纲石也。上有字纪岁月，苍润嵌空，叩之声如杂佩。本包涵所灵隐山庄旧物，沈氏用百夫牵挽之力致之庾园，后归龚侍御翔，因名其阁焉。侍御为太常卿佳育子，风流淹雅，少日喜为乐章，出入梅溪、白石诸公……后以贡士起家，历郎署至南京，末几罢归。贫甚，至举家食粥米。尝于监司郡邑有年干请，士论高之。晚年移家白洋池畔，自号田居。旧宅已易主，玉玲珑之名终播于词人，传之海内矣。"查龚翔麟生于顺治十五年（公元 1658 年），康熙三十三年任御史，至四十三年（公元 1703 年）罢归，雍正十一年（公元 1733 年）卒。而《画苍苔古树赠玉玲珑阁主人》诗，编列于两首怀念蒋妍诗之间，蒋妍卒于本年或稍前，甚赠画给龚氏当在本年来京前或前一两年。

康熙五十七年　戊戌　公元 1718 年　37 岁

在京师日，落落寡合，画亦少问津者，乃离京而返，曾至天津，在查氏水西庄作客作画，复壮游五岳，庐山等地。

薛按：华嵒在京日状况，见况周颐《离垢集补钞·序》："吾闻之先生薄游日下，落落寡合，有如少陵所云'冠盖满京华，斯人独憔悴'者。"又见戴熙《习苦斋画絮》："秋岳自奇其画，游京师无问者。一日有售鹰画者来，其裹纸华笔也。华见而太息出都。"其去津门事，见李玉棻《瓯钵罗室书画过目考》。五岳及庐山之游，则见《离垢集》卷一《嵩山》、《华山》、《恒山》、《衡山》、《泰山》、《题庐山东林古寺图》。以上诸诗无纪年，但编列于"丁酉"（公元 1717 年）与"己亥"（公元 1719 年）之间，故知五岳之游在本年内。

本年，钱塘县知县魏盈纂修《钱塘县志》，收入清朝画家六人：姜师周、兰瑛、谢彬、章谷、华嵒。华嵒条曰："字秋岳，临汀人，自幼学，慕西湖之胜，遂家钱塘，工人物、山水，能诗，善书，人称三绝。"故此，华嵒此时已享盛名。见康熙五十七年《钱塘县志》。

康熙五十八年　己亥　公元 1719 年　38 岁

已返杭州。秋，应陈六观之招邀，赴越中游陈氏北园，并游禹陵、南镇、曹山诸名胜，得五言诗数首。载《离垢集》卷一，自序云："嵒慕越中山水有年矣！己亥秋，纳言陈六观先生招游园亭，陪诸君子渡江造胜，饱饫林峦复探禹陵、南镇、兰亭、曹山诸奇，爰归梦想弗置，得五言诗数首，以志平生游览之盛。"

本年，厉鹗有词《高阳台——题华秋岳横琴小像》。词曰："剑气横秋。诗肠涤雪，风尘湖海年年。三径归来，慵将身世戋天。草堂不著，樱桃梦寄，疏狂菊涧梅边。想清游，如此须眉，如此山川。枯桐在膝，冰徽冷纵，一弦虽设，亦似无弦。世外音希，更求何处成连。几时与子苏堤去采蘋花，小艇衔烟。笑平生忘了机心，合伴鸥眠。"

按，厉鹗（公元 1692~1752 年）为清代著名诗人、学者，亦治画史。《杭州府志·文苑传》云："厉鹗，字太鸿，号樊榭，钱塘人。康熙庚子举人。少孤贫，僦居杭城东园，敝屋数椽，读书不辍，声隽一时。乾隆丙辰，应博学鸿词科，廷试被放，南归。奉老亲，与乡间诸老酬倡，闲客游扬州，有马氏藏书最富，延至其家。遗文秘牒，无所不窥。故其发为诗文，削肤存液，辞必己出，以清和为声响，以恬淡为神味。考据故实之作，披瑕抉隐，仍寓正论于叙事中，读者咸敛手慑服。数十年，大江南北，所至多争设坛坫，皆奉为盟主焉。尤工长短句，入南宋诸家之胜。"据厉氏题华嵒山像，彼此相识，当不晚于此年。

康熙六十年　辛丑　公元 1721 年　40 岁

五月，作《锺馗聆曲图轴》，自题："酒畔多情弹一曲，终南进士也知音。辛丑天中节新罗山人写。"台湾张鼎丞藏，曾见幻灯片。

冬日，作《山鼯啄栗图轴》，（一名《松鼠啄栗图》，又名《山鼠啄栗图》）。上题："树暗不断烟，崖蜂时堕蜜。藜床荔垣藓交结，桧雨篁阴难见日。松梢风过落藤花，仰看饥鼠啄山栗。辛丑冬日写，秋岳华嵒。"此图为庞虚斋旧藏，今藏故宫博物院。著录于《虚斋名画录》卷十，刊于《清代扬州画家作品》展览图录。

按：华嵒此图题诗，乃恽寿平诗《晓行深谷》，载《瓯香馆集》卷一。栗树画法亦近于恽氏古木画法，可见所受恽氏影响。

本年，厉鹗《南宋院画录》成书。

康熙六十一年　壬寅　公元 1722 年　41 岁

正月，徐逢吉因去读厉鹗赠华嵒词，乃于年时与厉鹗结识。见本年徐逢吉为厉鹗《秋林琴雅》题辞，文曰："去腊于友人华秋岳所读樊榭《高阳台》一阕，生香异色，无半点烟火气，心向往往。新年过访，披襟畅谈，语语沁入心脾，遂相订为倡和之作。"

春，作《山水册》八帧，故宫博物院藏，见《中国古代书画目录》（二）存目。

四月，作设色《吴石仓像轴》（一名《石仓先生小照》）。款署"华嵒"，又题一诗："昨来秋气清，杲日明山户。展幅发霜毫，为君扫眉宇。先生近七十，白发满头出。老去尤能勤，著书无间日。粗粗大布袍，秀骨也相称。抑膝向高天，

悠然多逸兴。空处白翻翻，冷云飞渐起。两株石上松，合罩秋潭水。新罗山人华嵒并题。"此图裱边复有白沙山樵陈廷怀题签、徐逢吉、厉鹗、北平黄叔璥、鹅笼生焯、石龛金淳题诗。今藏故宫博物院，曾刊于《神州国光集》。

按：此图无华嵒自识创作年代，而鹅笼生焯署"壬寅清和月"，又查厉鹗题诗载于《樊榭山房集》卷二，诗题为《题吴丈志上小像》，编列于壬寅年，故知此像亦作于此时。华嵒与吴石仓相交，则早于此际。《离垢集》卷一有《赠吴石仓》、《同徐紫山、吴石仓石筍峰看秋色》均编列于《丁酉九月客都门思亲兼怀昆弟》一诗之前。二人相识，约在华嵒北上京师之前。吴志上，名元嘉，号石仓。仁和人。著有《石甀山房诗》。《两浙辖轩录》卷十五引《碧谿诗话》云："石仓先生为湖墅耆宿，嗜学好古，积数十年苦心。殁后故书散落人间。予在何氏振绮堂见其手抄书可数百册，楷法醇古，毫无俗焰，望而知为有道之士。其他散见于书贾求售者，更不知凡几。尝辑《武林耆旧集》，自汉唐迄明，其稿在吴瓯亭先生处。予借录一过，编定为二十卷，归之振绮堂。……又尝手辑《钱唐县志补》，皆魏志所未备。予预修府志，取以补入，其稿今藏予家。考《樊榭山房集》卷四有《吴丈志上七十生日即次其病起韵为寿》诗。编列于丙午年（公元1726年）据此可知吴生于清顺治十四年丁酉（公元1657年），华嵒写像时年65岁。

冬，作《山水人物花卉册》十二帧，均有题句，如下：

其一，画淡青绿山水，题曰："松庐点黛，蓊郁而起。朝云飞泉，漱玉散酒，而成暮雨。"

其二，设色画月季蛱蝶，题曰："四面垂条密，浮阴入夏清。绿攒伤手刺，红堕断肠英。粉著蜂须腻，光凝蝶翅明，雨中看亦好，况复值初晴。"

其三，设色画山水，题曰："少有道气，终与俗违。乱山乔木，碧苔芳晖。"

其四，设色画人物，题曰："好放春牛过岭西，绿坡烟暗草萋萋。东风忽趁杨花起，娇鸟一声枝上啼。"

其五，画水墨山水，题曰"夏石奇去，秋江回月。"

其六，设色画竹石，题曰："笗笚谷中春事晚，老鹤俯琢莓苔生。长鸣戛戛雨气润，舞羽修修山月明。"

其七，画设色山水，题曰："横看山色仰看云，十幅风帆不藉人。记取合江江畔树，他年此处好垂纶。"

其八，画水墨人物，题曰："眠琴绿阴，上有飞瀑。落花无言，人淡如菊。"

其九，设色画梅竹，题曰："雪里无人共酒杯，行吟处处只逢梅。月明自向前溪问，恐有扁舟到却回。"

其十，设色画人物，题曰："秋濑喧石梁，临流不肯渡。与客坐忘归，山寒日将暮。"

其十一，画设色山水，题曰："娟娟群松，下有漪流。晴雪满竹，隔溪渔舟。"

其十二，画设色山水，题曰："青山宜野服，白发明溪水。日暮幽思多，微风树声起。"下署："壬寅冬日写，华嵒。"

按：此册未见原迹，著录于《虚斋名画续录》卷四。

冬日，作《牧童图》横幅，题诗与《山水人物花卉册》第四帧相同，款署："壬寅冬日写，华嵒。"刊于《南画大成》第七卷。

冬至前五日，作设色《竹菊图轴》，款曰："辛丑冬至前五日，新罗山人写于砌玉山房。"今藏天津艺术博物馆。

本年，厉鹗有《题金绘卣江声草堂图》一诗，诗中论及华嵒，故知《江声草堂图》亦为华嵒本年之作。厉氏诗曰："江声主人江上住，范轩西去缘江路。草堂仿佛木香村，竹坞依稀铁炉步。门前江色晴黏天，屋角岚霏昼摇树。柳絮着水鱼正肥，花片入帘燕新乳。主人急装将远游，风光似此盍少留。尘中知己苦寂寂，邹生枚叟徒沉浮。为言频年役衣食，人生识字宁无忧。有田四十我将老，息壤在彼盟诸鸥。华君（秋岳）墨戏今倪瓒，下笔烟云互凌乱。归来旧径在眼中，隔浦低桥青不断。贫无送子双玉瓶，展画吟诗及复看。他时相约力著书，钓石犹堪置柔翰。"

按，据《两浙辖轩录》："金志章，初名士奇，字绘卣，号江声。钱塘人。雍正癸卯顺天举人。官口北道，著《江声草堂集》、《杭州府志》称其"由中书迁侍读，出为口北道。"《曾闻录》则曰："金君江声，高才博雅，以诗古文名家。乡前辈龚蘅园（薛按即龚翔麟）特重之，延课其子。龚故多藏书，江声能尽读之，与先生讨论不辍，唱酬为乐。又从先生游浙西。"他与华嵒结识，应早于本年。《离垢集》卷一即有《六宜楼听雨同金江声作》，其后又有《寄金江声》等诗。但华嵒在京所交"当路钜公"，显然不是已往研究者推论的此人，因为，那时他尚未中癸卯（公元1723年）举人，石属"当路钜公"。

雍正元年　癸卯　公元 1723 年　42 岁

秋八月，作《读书秋树图轴》，款署："癸卯秋八月八日，华嵒写。"今藏故宫博物院。

本年，作设色《山水轴》，见《中国古代书画图目》（六）。

雍正二年　甲辰　公元 1724 年　43 岁

本年，始仍居杭州，后则初到扬州。

元月，作水墨淡色《宋儒诗意图轴》。题曰："秋风萧爽天气凉，此日何日升高堂。堂中老人寿而康，红颜绿鬓双瞳方。家贫儿痴但深藏，终年不出门庭荒。灶陉十日九不炀，岂辨甘脆陈壶觞。低头包羞汗如浆，老人此心久已忘。一笑谓汝庸何伤，人间荣耀岂可常。惟有道义思无疆，勉励汝节弥坚刚。儿前再拜谢乃娘，自古作善天降祥。但愿年年似此日，老莱母子俱徜徉。甲辰元月写宋儒诗意，新罗山人华嵒。"图藏苏州市博物馆，刊于《中国美术全集·绘画编》清代绘画下。

同月，作水墨淡色《褚伯玉隐居图轴》。自题曰："褚伯玉，字元璩，钱唐人。少有隐操，居瀑布山。性耐寒暑，时人比之王仲都。王僧达答丘珍孙书曰：褚先生从白云游旧矣！古之逸人或留虑儿女，或使华阴成市，而此子索然，唯朋松石，介于孤峰幽岭者积数十载。比谈诗松挂，借访薜萝，若已窥烟浪临沧洲矣，知欲见子辄当中口。雍正甲辰元月新罗山人华嵒图。"香港黄葆熙藏，曾见幻灯片。

夏日，作《人物轴》，故宫博物院藏，见《华嵒书画集·年表》。

夏日，作水墨淡色《山石人物图轴》（应名《田诰构思图轴》），自题云："逸民史云，田诰历城人，好著述，每构思必匿深草中，绝不闻人声，俄自草中跃出，即一篇成矣。甲辰夏日，南园客华嵒。"炎黄博物馆藏，刊于《炎黄博物馆简介》。

秋七月，作水墨《仿米山水轴》。款署："雍正甲辰秋七月……新罗华嵒并题。"故宫博物院藏，著录于《中国古代书画目》第二册。

新秋，作《五老图》横幅，自题："有石皆灵透，无松不老苍。松根石乳白，石顶枕花黄。细咀石中味，高闻松上香。仙翁俱饱德，寿与石松长。甲辰新秋写于与高堂，新罗山人华嵒并题。"李筠庵旧藏，刊于《中国名画集》第十七集。

八月，作着色《山水图轴》，自题："青霜染就一林红，秋水云山古木中。买得渔舟且垂钓，寒江薄暮听归鸿。甲辰秋八月，新罗山人写。"台北兰千山馆藏，刊于《中国绘画总合图录》（二）。

秋，作设色《八仙图轴》，款曰："甲辰秋新罗山人写于与高堂。"故宫博物院藏，见于《华嵒书画集·年表》。

冬，作《郑玄诫子图轴》，自题："郑玄诫子书云：今吾告尔以老归，尔得以事。将闲居以安性，覃思以终业。自非拜国君之命，问族亲之忧，展敬坟墓，观者野物，何尝扶杖出门乎？家事大小，汝一承之。尔其口求君子之道。研赞勿替，敬慎威仪，以近有德。显誉成于僚友，往行之志于己志。若致声称亦有荣于所之，可不深念耶！吾虽无绂冕之绪，颇有让爵之高，自乐以论赞之，庶不遗后人之差。甲辰冬日新罗山人华嵒写。"原汲修斋藏，印于《神州国光集》（六）。

本年，作墨笔《山水轴》，山东省博物馆藏，杨臣彬先生见告。

本年，始来扬州，识张瓞谷，张四教父子。

按：以为华嵒雍正初始来扬州，系依据张四教跋所绘《新罗山人像》。文曰："雍正初，余杭华秋岳先生来扬州。先君一见如旧相识，教甫六岁，固未望见先生颜色也……"此像今藏天津艺术博物馆，印于该馆藏画集中。但，张氏所谓雍正初年，并未确指何年，考《离垢集》中所载华嵒较早扬州之行得诗在雍正八年（公元 1730 年），而单国霖先生拈出上海博物馆所藏华嵒《栖云竹阁图轴》，其上自题："余自橐笔江湖，恣情山水，每有奇观，便心领神悟。甲辰岁，客游淮阳……"可知，华氏初到扬州即在本年，所谓雍正初者，实为雍正二年也。

张四教，扬州画家，《画人补遗》载："张四教，本名源，字宣传，号石民。陕西人，寄籍维阳。工仕女、山水、花鸟，得华秋岳指授，往往乱真。尤能泼墨作巨石，纸高丈余，不辞也。"

雍正三年　乙巳　公元 1725 年　44 岁

二月，作墨笔《秋水寒林图轴》，自识曰："符子旅鸿以'数笔芦花染秋水，一声清磬下寒林'句欲余作图。余时

闲居东皋，方临轩几，乃为伸纸驱毫，信其墨之浓淡而成之，或与诗意相谐，则稍之乎得言外趣矣。复缀半律用题言外之趣者也。破墨淋漓诗境生，远江吞岸听无声。寒烟著树萧疏甚，秋自高高气自清。雍正乙巳仲夏，新罗山人华喦写于讲声书舍之雨窗。"此图藏上海博物馆，印于《华喦书画集》。

春，作设色《苏米易书图轴》，题曰："米元章元祐中知拥丘县，苏东坡自扬州令还，具饭要之。对设长案，各以精笔佳墨纸三百列其上，东坡见之大笑就坐。每酒一饤，即伸纸共作字。小史磨墨几不能供。薄暮，酒行既终，纸亦尽，乃更相易携去，俱自以为平日书莫及也。雍正乙巳春，新罗山人写于讲声书舍。"图藏南京博物院，印于《中国古代书画图目》（六）。

五月，立夏日得诗《乙巳立夏日雨窗小酌有感而作》，载《离垢集补钞》。

夏，补绘陈洪绶《西园雅集图卷》，题曰："雍正乙巳夏，偶散步至秋声馆。主人出所藏名公妙染数十余轴，细思饱观，爽爽如游清凉境也。中有陈老莲《西园雅集图》一卷，方构至孤松盘桓处，时老莲已病笃，不克写完其图矣。惜哉！此卷流于尘市，而符子邂逅求得之，因乞余续成以全雅事。余亦欣然为之也。但笔墨精良，有愧前人，若开生劈秀，当与颉颃高下，则吾又未敢意让也。新罗山人华喦。"陈图藏故宫博物院，黄涌泉《陈洪绶年谱》著录。

秋八月，作《人物轴》，自题："山茗一杯图风雅，□阴半□记凉秋。乙巳秋八月，新罗山人写于解弢馆并题句。"海外私人藏。

雍正四年　丙午　公元1726年　45岁

春朝，偶谱芍药四种，各媵以诗。见《离垢集补钞》，自序云："丙午春朝，偶谱芍药四种，各媵以诗。但词近乎戏，鉴赏者当相视而笑也。"

春日雨窗，对画芍药得七律一首，诗题为《丙午雨窗对画芍药一律》，载《离垢集补钞》。

九月，淡设色画《桃花源图轴》，自署："云山二兄先生属，华喦写时丙午秋九月望前一日。"上海博物馆藏，印于《华喦书画集》。

秋日，作设色《白绶海棠图轴》，自题曰："太平雀上万年枝。丙午秋日，新罗山人写于云阿暖翠之阁。"沈阳故宫博物院藏。

本年，作《水墨山水横册》，见《澄怀堂书画目》（七）。

雍正五年　丁未　公元1727年　46岁

闰三月，作设色《列子御风图轴》。款曰："雍正丁未又三月新罗华喦写于讲声书舍。"故宫博物院藏，见《中国古代书画目》第二册。

五月夏至日，作《桐阴清话图轴》。自署："雍正五年长至日，新罗山人华喦写为国符先生清鉴。"广州市美术馆藏，又名《桐阴问道图》，印于《艺苑掇英》第16期及《新罗山人画集》。

长夏，作淡色《新罗山人小像轴》。自署："新罗山人小景。"并题："嗟余好事徒，性耽山野僻。每入深谷中，贪玩泉与石。或遇奇邱壑，双飞折齿屐。翩翩排烟云，如翅生两腋。此兴四十年，追思殊可惜。迩来筋骨老，迥不及畴昔。聊倚孤松吟，闭之蒿间宅。洞然窥小牖，寥萧浮虚白。炎风扇大火，高天苦燔炙。倦卧竹筐床，清汗湿枕席。那得踏层冰，散发倾崖侧。起坐捉笔砚，写我躯七尺。羸形似鹤臞，峭兀比霜柏。俯仰绝尘境，晨昏不相迫。草色荣空春，苔文华石壁。古藤结游青，寒水浸僵碧，悠悠小乾坤，福地无灾厄。雍正丁未长夏，新罗山人坐讲声书舍戏墨。"此图藏故宫博物院，印于《文物参考资料》1954年第一期，《故宫博物院院刊》1980年第一期，《中国画》1984年第三期。题诗并见于《离垢集补钞·自写小影并题》。

十二月，改友人姚鹤林所赠陈洪绶《仿荆关》一帧之墨污处为群鸟归巢，并成一诗。其序并诗如下："陈老莲《仿荆关》一帧，吾友姚鹤林所贻。古树竹石之外，本无他物，不识何人汗墨数点，深为碍目。余因摹其汗墨，略加钩剔，似若群鸟归巢之势。庶不大伤先辈妙构也。雍正丁未十二月八日识并题。破墨当年写劲柯，谁知莲子若心多。（先生一号莲子）平生血气消磨尽，空向西风唤奈何。"见《离垢集补钞》。

雍正六年 戊申 公元 1728 年 47 岁

春二月雨窗，作《山水花卉册》八帧。

其一，山水，题曰："乾坤十丈骨亭亭，上有青蝉唱不停。但苦声音太清妙，绝无人对夕阳听。华嵒并图。"

其二，画牡丹，款曰："新罗山人写于讲声书舍。"

其三，画山水，无款，有"华嵒"白文方印。

其四，画水仙，题曰："春烟低压绿阑珊，素艳撩人隔座看。宛似江妃初解珮，异香钻鼻妙如兰。华嵒。"按此诗载《离垢集》卷一，诗题为《咏水仙花》。

其五，画山水，题："闲拖藤杖看山游。新罗。"

其六，画菊花，款署："雍正戊申春二月雨窗写，新罗山人华嵒。"

其七，画山水，无款，钤"秋岳"朱文方印。

其八，画太平花，题曰："乐享太平春，贪为快活事。忙忙一日间，作画又作字。新罗山人。"

册后有杨无恙两跋，吴昌硕一跋，分别为：

"华新罗源自石涛，兼参南田。盖石涛、南田俱师山樵，南田得其隽逸，石涛得其沉浑。新罗不袭面目，自出机杼，淹有二家之长，实亦归根山樵。昔苍虬翁与余论山谷诗，谓老杜后得其传者为昌黎、玉溪。昌黎得阳刚之美，玉溪得阴柔之美，山谷外昌黎而内玉溪。此语庶足移论新罗之画。诗画本一鼻孔出气，新罗其诗中之山谷也夫。癸酉春，常熟杨无恙跋于过云楼。"

"予于有清画苑，欣赏神契者，厥惟新罗、冬心、两峰、小松四家。冬心若岽穴老道，形同槁木；两峰若江淮异人，状貌迥别；小松司马风流俊爽，如三阿年少，裘马翩翩。独新罗餐霞啮雪，冷然御风，追可追迹。所谓不食人间烟火者，舍新罗其谁属耶？己卯孟春，避地海上，重展斯册，再题数语。无恙。"

"新罗此册，行笔瘦硬似学柳公权书法者，邱壑、花草用意处直追宋元。其同时瘿瓢、复堂诸公无此劲气。此卷乃西津家藏，乙巳腊日段临属书数语于后，幸正之。吴俊卿。"原顾公雄藏，印于《新罗山人画册精品》。

十月，次子华浚作《仿周文矩临镜美人图轴》。款署："戊申小春月松崖子坐宁静轩、熟沉香、诵金刚经方罢，偶于案头检得宣纸一帧，因拟周文矩临镜美人图。"

按，华浚，华嵒次子。乾隆二十五年（公元 1760 年）举人。此图款下押二印"华浚""松崖"，可知取号"松崖"。小传见《闽汀华氏族谱》。

雍正七年 己酉 公元 1729 年 48 岁

春三月，自鄞江归杭州，道径黄竹岭。觉风景之美，俨然李成画中景色，行役之劳顿忘。见《离垢集》卷一。

约六月，得《竹窗漫吟》一绝，有句云："又是一年将过半，低眉压目苦攻书。"见《离垢集》卷一。

夏，作《古树竹石图》，载《离垢集》卷一《写古树竹石》，其序及诗曰："倪、王合作一帧，昔在郎中丞幕府得观。其云石苍润，竹树秀野，精妙入微。由来二十年不能去怀。时夏闲居北窗，新雨送凉，几砚生妍，追摹前贤标致，殊觉趣哇味淡，心骨萧爽也。写罢茶经踏壁眠，古炉香娜一丝烟。目游瘦石枯槎上，心寄寒秋老翠边。"

按，此诗题无纪年，但编列于《养生》（自注"己酉冬十月望前一日作"），故知成于此际。

闰七月，作水墨《溪山猛雨图轴》，自题曰："秋深余苦热，苍谷纳凉风。偶然得新意，扫墨开鸿濛。溪山衔猛雨，密点打疏桐。楼观蔽烟翠，老樟合青枫。奔滩滚寒溜，雷鼓声逢逢。方疑巨石转，渐虑危桥冲。皂云和古漆，张布黔低空。游禽返丛樾，湿翎翻生红。景物逞情态，结集毫末口。邈然推妙理，妙理固难穷。雍正己酉秋又七月东园生写于讲声书舍并题。"图藏故宫博物院，印于《清代扬州画家作品展览》图录，《梦园书画录》著录，名为《华秋岳山水大幅》。

按：画上题诗收入《离垢集》卷一《挥汗用米襄阳法作烟雨图》。收入时略有改动，如首句"秋深余苦热"，改为"秋深仍苦热"。"老樟合青枫"，改为"老樟团青枫"。梦园著录除有字不辨外，亦有误录者，如次句"敞阁细凉风"误为"苍谷纳凉风"，故据原迹详记题诗。

八月二十日与友人集于菊柏轩，作山水人物，并赋一律。

《离垢集》记其事云："己酉之秋，八月二十日，与四明老友魏云山过蒋径之菊柏轩。时雪樵丈然沉水檀，诵黄庭

经方罢，呼僮仆献嫩茶、新果。主客就席环坐，且饮且啖。喜茶味之清芬，秋实之甘脆，足以荡烦忧佐雅论也。况当石床桂屑，团玉露以和香，篱径菊蕊，含英华而育艳，众美并集，糅乖何至。云山笑顾余曰：'赏此佳景，子无作乎？'余欣然相颔，因得眼前趣致，乃解衣盘礴，展纸而挥。树石任其颠斜，草木纵其流洒，中间二、三老子，各得神肖。蒋翁扣杖，魏君弹麈，豪唱快绝，欲馨积累。唯南闽华子倚怪石，默默静听而已。其他云烟明灭，变态无定，幽深清远，亦可称僻，漫拟一律，聊志雅集去耳。"见《离垢集》卷一。

八月，作《山水册》十二帧，款在第十二帧："雍正七年八月，东园生写于讲声书舍。"各帧题诗录下：

其一，山围人鸟路，孤筇迷出入。树石放奇情，分坛势相逼。石或化为树，树或化为石。石池澄寒波，落落松阴直。冥茫息峰顶，崎岖憩幽室。耳目及心神，丧之而后得。山深庵宇尊，诸佛见真魄。梵声隶以放，物理自来格。我心山灼见，山性我微获。

其二，疏林带浦斜，丈室绿天遮。香肃佛悬榻，袖云携到家。掬水浇悲火，吹钵剪梦华。寻常茶饭语，渺未有津涯。

其三，径静贫游孰，相邀不定归。霜林曲数里，风叶乱孤晖。晚气寒山冽，秋成田户微。所忻茅屋里，予可抑清微。

其四，霜华崇素影，万色泛寒息。风音发馨音，严冷音中得。癯松与老竹，各辨支天力。

其五，曲水有端影，方知枉直迂。市琴徒泛泛，补牍故区区。物未采篱壁，饴应沃户枢。清风余柳下，逸志重虞朱。

其六，非俗亦非梵，书斋隐世间。苔完知客少，树放侣心闲。茗孰邀泉脉，诗成得大还。伊人爱秋水，□意止青山。

其七，幽人家住小东园，老树阴中敞北轩。一部陶诗一壶酒，或吟或饮玩晨昏。竹床瓦枕最堪眠，被褥温香梦也仙。听得微风花上过，却疑疏雨逗窗前。

其八，故面还幽壑，被萝遏大云。泉言砭耳痼，风发濯林氛。不拾烟霞粕，重删冰雪文。探奇如酒味，气调别馨氲。

其九，白云复白云，飘飘起空谷。凉风吹之来，入我香茅屋。举手戏弄之，爱彼冰雪恋。动我搴幽兴，一纵无所□。与之汗漫游，悠悠遍九州。九州不足留，复将访丹邱。丹邱在目如何往，中有人兮白云上。

其十，雾色天初正，花疵尽返醇。景温千墅故，耳哀幼鹂新。野路如家惯，名禽不介亲。酌泉堪灭爨，厌向旧桃津。

其十一，题诗见于《离垢集补钞·画深涧古木图》，不录。

其十二，如梦登云级，抽烟探月芽。碧空初振袂，尘界稍闻诨。善息师秋燕，知还友暮鸦。莫将桑海眼，忙与逐烟霞。量才堪一壑，披膈濯寒晖。日月相梯接，鬼神尽启扉。山留虞夏色，人具岱华微。万里樊笼破，今方悟昨非。

秋，作《黄竹岭写景图卷》。自题曰："雍正七年春三月三日，仆自鄞江后来钱唐，道经黄竹岭。是日晨刻度岭，午未方至半山桥少憩。桥侧耳根淙淙水石相磨之声，寒侵肌骨。久而后行，忽至一所。两山环合，中间乔柯丛交，素影横空，恍疑积雪。树底软草平铺，细如丝发，香绿匀匀，虽晴欲湿，似小雨新掠时也。西北有深潭，潭水澄澈，摆映山腰草树，生趣逼人，俨然李营邱画中景也。余时披揽清胜，行役之劳顾相忘矣。既抵钱唐，尘事纷纭，未暇亲笔砚，入秋后始得闭户闲居。偶忆春游佳遇，追写成图。补题小诗，用遮素壁。曾为度岭客，攀登上烟虚。云里闻鸡犬，洞中见樵渔。春林疑积雪，香草欲留车。遥忆藏幽壑，临风画不如。南阳山中樵子邵。"此图藏故宫博物院，曾于1980年《清代绘画陈列》展出。《中国古代书画目》第二册著录。题识并见于《离垢集》卷一，但文字小有不同。如"仆自鄞江后来钱唐"即改为"自鄞江回钱塘"，故仍全部录出。

九月，作设色《秋山晚翠图卷》，自题云："一带溪山云气薄，早凉晚凉风声作。枫柏卷枝暗木枝，纷纷江紫半空落。幽斋感动抱书入，数茎新发添鬓脚。草帘昼卷长林秋，泼眼景光独不恶。几席横陈静窦中，罕些尘垢能□著。萧疏几首摩诘诗，细细哦吟费披索。东园生邵写，时己酉秋九月。"图藏上海博物馆，印于该馆《华邵书画集》。

秋，作《山水册》十六帧，款署"己酉秋日写于讲声书舍，东园生。"册藏美国弗利尔艺术博物馆（Freer Gallery of Art）。印于《中国绘画总合图录》（一）。各帧画法、题诗、题句录下：

其一，浅绛。与物曾何竞，太空偏怒嗔。惊心疑震瓦，满地怪吹唇。威莫倾崖鉴，力留负大鲲。江天终壁立，苦自战埃尘。

其二，淡色。黏屋夕阳秋四角，到门流水月三分。

其三，水墨。沫溅萦晴雨，峰寒变夏秋。

其四，浅绛。凌晨曳秋策，叠嶂贮云多。流水看人静，微风带鸟过。磴穿山骨朽，叶改树颜酡。目刮峰皆异，霖虚籁尽和。扶杯依石醉，倚簟纳泉歌。桂魂扶飔冷，松痕染月皤。何能从五岳，矢寐此槃阿。

其五，设色。江风三里五里，明月前湾后湾。瑟瑟霜声到枕，湘天夜染秋山。

其六，浅绛。空亭一壑秋。

其七，淡色。兔子骑烟破翠微，拿云零乱拥山肥。疾轮回影碾无地，一足跨行天有机。挂壁定猿如学道，游空梦鸟辨谁非。碧云振辔家常事，岂借东翰决俗围。

其八，设色。香□天界开。

其九，淡色，苍寒一带岛为居，清沚环弯集小渠。潮响暗通廊宛转，花枝争拂槛扶疏。难为怀在秋冬际，最赏心当月露余。百尽楼头堪独卧，白云闲护满床书。

其十，水墨。雨从西山来，云从太湖起。生雨生云风满楼，青天之色如沉水。古木千章共一声，电光裂入瓦缝明。阁铃语急代时涩，荷叶欲代雪靐靐。斜雨横侵纨衣湿，山头有屋不如笠。坐看卷雨过湖南，还我青天只呼吸，我终到山即知，山银蛇石虎争深奇。泉里添香更添雪，石也如曲复如吹。

游人寂寂断云冷，歌吹不明知是谁。只应山下贞娘出，风雨阑时来乞诗。

其十一，淡色。石错天趾，罗天一邱。絮云牵裾，日月同浮。

其十二，淡色。石骨泉心秒自灵，一痴一醒解相成。多情洗出磷磷碧，洗到清时石更明。

其十三，淡色。一士能超俗，一客善潇洒。相期入化城，同舟济沧海。

其十四，淡色。云心峰意两冥冥，只许看山人静听。听到烟消诸色净，于今缘见故山青。

其十五，设色。散花天剩得亭台，一日清樽长辨才。萧鼓满山秋亦舞，隔林黄叶过溪来。

其十六，设色。棘路何时剪，投林兴未悭。孤云封石户，嘤鸟导松关。壁掖斜阳立，□招通客还。莫将尘市意，容易答空山。

张大千跋曰："新罗山人以人物、山水、花鸟擅名乾隆间。人物师马和之，花鸟师陈仲美，山水则兼有大风、石涛、南田之长，并无与抗手者。书法从庙堂碑得笔，偶亦旁参褚河南，是以画品益超，香光、南田后一人而矣。此册画、诗、书当称三绝。研究山人笔墨永以此为至臬可也。癸巳八月雨后新凉展读漫记，蜀人张爱大千父。"

秋，作《梧桐书屋图轴》。自题："园疏坼寒林，秋明裸霜梗。宿水浸生兰。游烟移淡影。草逼绿筠窗，苔封白石井。将耕拂余钼，欲汲修吾绠。锃眼刮高云，正心宰灵镜。鼻观花外香，诗读画中景。盥手法二王，熟书几败颖。华嵒并图。"

按：此图题诗载《离垢集》卷一，题为《秋园诗》，该诗编列于雍正七年己酉，且在十月之前，故可推知此图约当作于本年秋季，或稍后。

冬十月望前一日，作《养生》诗一首，诗载《离垢集》卷一，题为《养生一首》，下注"己酉冬十月望前一日作"。诗曰："平生未得养生方，何以安全能不死？病魔日夕持斧戈，逼我灵台隔张纸。顾盼左右久无援，俯首默思获治理。慎度八节调四时，运养六腑保精髓。浩然之气充肤毛，魔不须遣自退矣。昔当壮岁血性豪。登眺四方兴莫比。学书学剑云可恃，那知今日无济事。一室磬悬一榻横，古琴作枕鼾睡美。山妻劝我礼佛王，屏去烦恼生欢喜。但使心地恒快适，胡用甘鲜黏牙齿。妙音苦茗自消闲，神完体健利目耳。五十能至六七十，便成痴钝顽老子。"

本月，作《书画二开》，藏无锡市博物馆，印于《中国古代书画图目》（六）。楷书一开书《养生》诗，词句与《离垢集》略异。

按：集中"俯首默思获治理"，此处作"俯首默思得治理"；集中"慎度八节调四时，运养六腑保精髓。浩然之气充肤毛，魔不须遣自退矣"，此处作"善保六腑塞五关，魔不须遣自退矣"。集中"昔当壮岁血性豪"，此处作"昔当壮岁意气强"；集中"屏去烦恼生欢喜"，此处作"屏却烦恼生欢喜"；集中"神充体健利目耳"，此处作"完固精神利目耳"。以词句论，则《离垢集》中《养生》诗似已经推敲者，故可推断楷书《养生》诗书于作者抄入集中之前，或即初稿，当为此际所书。另一开为山水，题"书声清秀竹，秋气淡凝山"。画风与此时山水作品一致，亦当作于同时。

本年，吴志上卒。得年73岁。见《樊榭山房集》卷五《哭吴丈志上》，其诗编列于己酉年。

雍正八年　庚戌　公元1730年　49岁

本年与扬州员果堂结识，相交三十余年，华嵒每至扬，即住员氏渊雅堂。

按：《离垢集》卷二有《庚申岁客维扬果堂家除夕漫成五言二律》诗，诗中有句云"十年交有道"。以此上推，二

人相识当在本年。觅果堂，生平失考，唯《离垢集》中多次提及，与员果堂赠答的诗歌多至十余首。《赠员果堂》称"吾友员子果堂则别拓清怀，含贞宝朴，安处幽素，守默养和，绝不为世喧所扰，而惟以山水云淖杂椤！《重过渊雅堂除夕感赠员氏姊弟》云："果堂性乐花木，凡叶叶枝枝，不无亲为拂拭。"可知员果堂是一个淡泊于名利而热爱大自然的平民。《题员果堂摹帖图》及《题果堂读书堂图》及所注"果堂善饮而爱客"又可想见，果堂亦酷爱知识文化。在诗集中，果堂被称为员九，另一位员获亭被称为员十二。可知扬州员氏是一个大家。据张四教记述，员果堂迁居"扬之东里"前，住在郡城之北。张四教跋《新罗山人像》称"员氏，余世戚而比邻者。"《墨香居画识》言："张四教，字宣传，号石民。甘泉县诸生，世本秦人，商于物，遂占藉焉。"张、员即为世戚，想曾联姻，在旧时风尚，门当户对始可缔姻而论，员家当亦商人阶层，可想见也。

正月，作设色《清英图轴》，今藏上海唐云之大石斋，印于《艺苑掇英》第二十四期。此图中自题："僻性勇奇嗜，餐秋玩菊劳。带宽□束瓦，巾敝独黏糟。傲骨支陶节，清英系楚骚。团磨石眼水，惨淡拂生毫。雍正八年正月望前三日写，新罗华嵒。"

四月二十八日，峡石蒋担斯过访，贻以佳篇，并出吴苣君、陈古铭雨君见怀之作，走笔和答云："新罗山人贫且病，头面不洗三月余。半张竹榻卧老骨，寂看梅雨收菖蒲。蓬门昼对泥巷启，有客蹑屐过吾庐。登堂相见同跪拜，古礼略使无束拘。寒温叙毕出数纸，纸短词长密行书。吴君把别经六载，赤鳞不至河脉枯。虽有江月满屋角，梦里颜色终模糊。今读新诗豁心孔，陡然大快欢何如。白华之楼（苣君楼名）连云起，飞窗窈窕幽人居。常山烟翠席前铺，一幅襄阳云岳图。唱酬已得性命友，旦夕无愁吟兴孤。陈君翩翩骚雅士，胸中百斛光明珠。二王神妙通笔底，扫尽肥媸湛清癯。诸君都是鹏鹤侣，接翻云霄相摇扶。有时牵舟依葭芦，峡水潾潾照扶舻。峡石盘盘坐钓鱼，花香野气沾衣裾。蒋子来言事不虚，使我兴酣发狂迂。回头大声呼长须，劈茧研烟供吾需。漫膛笨语寄君去，他日访胜东南湖。"见《离垢集》卷一。

仲春，雅集于就庄，雪川陈东萃为诸君写照，华嵒补成《就庄春宴图》并成长诗，为就庄主人李东门七十寿，事见《离垢集补钞》。兹录其诗以见华嵒参与文宴状况一斑。二月天日好，春瘦鸣黄鹂。光风簸淑气，物态呈新姿。欣欣就庄叟，含情动幽思。折简抬群公，车马赴良时。简亦及山人，野服得攀追。升堂叙齿得，茶罢随游嬉。登览四面楼，面面花纷披。海棠圻粉片，杨柳擘烟丝。湖光白上壁，山色青右衣。鹤鸣清籁裂，松唱古弦挥。或一榻评文，或两局弹棋。或坐壶中吟，或入花间窥。或倚曝书台，或钓浴鹅池。或兰阶刺杖，或药圃摘芝。行乐既如此，神仙未敢。况有隔年酿，满满斟缥瓷。罗列富盘馔，方物各精奇。豪饮兼大嚼，醉饱将告归。主人发高论，诸君且迟迟。我有一疋绢，昨日新下机。搯练已光熟，点染谅得宜。绘作春宴图，相赏亦醒疲。诸公向前请，山人那能辞。山人固通画，写真未善之。此题最风雅，须用合笔为。遂邀陈生来，一一传须眉。且得诸公神，而添山人痴。即谱眼前景，阔狭圈园篱。叠石聊仿佛，架屋近依稀。图成束锦牋，一卷当寿仪。大家团团拜，拜罢申祝词。七十方初度，百岁未足期。愿君等彭祖，直遇陈希夷。东门开□笑，喜气堆两颐。还倩诸公笔，多多题妙诗。"

六月，作《山水卷》，（一名《松壑听泉图》）款曰："雍正八年六月，新罗山人华嵒写于讲声书舍。"印于《华新罗双卷合册》。

七月，作《深山客话图轴》，题曰："水鸣话话溪声哽，一枝两枝松风冷。光翠凝烟乍沉浮。山容沐日炼清影。鹿行药涧嚼灵苗，猿挟藤枝挂苍岭。数竿紫竹弄清明，草堂静极人联吟。茶香酒冽诗肠阔，径修窗幽泉林深。余亦稍能乐其乐，敞阅横眠脱双屐。爽然心体一日佳，精神十倍冲霄鹤。雍正八年七月写于与高堂，新罗山人华嵒。"图藏中国美术馆，印于《华嵒研究》及《中国古代书画图目》（一）。

七月三日，作《栖云竹阁图轴》，自题云："余自橐笔江湖，恣情山水，每有奇观，便心领神悟。甲辰岁，客游维扬，见恽南田《竹屋读书》小幅，极其工化，自得天趣。庚戌夏日避暑湖庄，雨霁风清，云生丛树之间，滚滚如雪浪怒涛，团结不散。目注心讶，恍不知栖阁之在山也。遂作《栖云竹阁图》以记。七月三日并题。青山接太虚，茆屋□其下。满坞白云深，翻腾绿竹罅。盘旋车盖形，曲折鱼龙化。一枕午生凉，黄庭初读罢。东园客华嵒。"

八月三日，作水墨《泰岱云海图轴》，自题曰："客言丁南羽有《黄山云海图》、恽南田有《天目云海图》。然黄山奇险，天目幽奥，云岚聚合，变态无常，而两君各运机杼，皆能掇其秘趣。余曩时客游泰岱，见云出莲花、日观两峰之间。其始也，或如龙、如马、如凤翔鹏起，盖旋车翻，似若逢逢有声。须臾，弥空叠浪，汪洋海矣。今拟丁、恽二子所画之云海与余所观之云海，三者则当有别焉！余独何观乎排胸中浩荡之气，一洗山灵面目也哉！庚戌八月三日并题。

忽讶山骨冷，万窍濯灵涛。我师刘御寇，凭虚风飕飕。南阳山中樵客嵒。"图藏常州市博物馆，著录于《选学斋书画寓目笔记》卷下，印于《中国古代书画图目》（六）。

按：华嵒《泰岱云海图》有三本。除常州博物馆本外，尚有美国普林斯顿大学博物馆（The Art Museum, Princeton university）本。波士顿博物馆（Boston Museum of Art）本。普大本与常州博物馆本完全一样，仅见图片，印于《中国绘画总合图录》（一），未知孰真孰伪。波士顿本为青绿扇面，自题为："泰岱云海图。客言丁南羽有《黄山云海图》，恽南田有《天目云海图》，然黄山奇险，天目幽奥，而两家皆能搜其秘趣，独余何艰乎！排胸中浩荡之气，戏写此图，一洗山灵面目也哉。新罗山人华嵒。"印于铃木敬《中国美术》。

本年，设色画《人物》二帧，北京市文物商店藏，又作《山水卷》，故宫博物院藏，均见《中国古代书画图目》（一）。

识员双屋、员周南、员裳亭、员青衢、员获亭，约亦在本年内或稍后。

按：《离垢集·重过渊雅堂除夕有感题赠员氏姊弟》成诗于癸亥（公元1743年），此时员果堂已故，而此诗前一首为《癸亥除夕前一日崇兰书屋作》，可知，崇兰书屋与渊雅堂距离较近。诗中又有句云："老夫自识君昆仲，十外馀年情最亲。"而《员青衢移归老屋作诗赠之》一诗中亦有"我与君家兄弟好，须眉相叹晚年交。"在员家诸人中，《离垢集》曾涉及员果堂、员获亭、员双屋、员青衢、员裳亭、员周南、员艾林。其中员周南年纪较轻，《离垢集》在述及员周南"酷爱仆书画"后诗曰："员年年最少"，而员艾林则辛未（公元1731年）年始二十（详见下文），亦属年少者。其中年龄较大者，一为员双屋，《题员双屋红板词后》有句曰："老夫文章谁复怜。"另几名员氏友人虽不知年龄，但很可能是同族或同支弟兄。《扬州画舫录》记载康熙时代的员园或者即是员氏上代的家园。但，员氏数人，贫富不一，员青衢是"早菘便足充朝馔，焦麦无多给午苞"。员裳亭则既"纳姬"又落成"珠英阁"，似乎较多资财，员获亭亦出资购华嵒画。《明清画苑尺牍》收有华嵒致员获亭一信，内容是华嵒争笔润者。文曰："蒙赐，谢谢！但知己良友不当较论。六数弟仅得本耳，非敢赚先生之利也。今九申即九色矣！希大云慨全其数，则叨惠殊深。走笔赧颜，惶恐，惶恐！获亭先生，同学弟华嵒顿首。"上海博物馆藏有华嵒致员获亭另一信札，内容是恳求赠与颜料（金箔）的。文曰："连日少见，念念！足下高居养和，自饶乐事。昨闻令兄已回扬，但被人闭置，消息不漏，欲求一会不可得也。令人怅快，怅快！弟笔下灯面偶用些赤金，恳足下见赐少许，则增色无限矣！上获亭十二先生。同学弟华嵒顿首。"从中可知，华嵒与员氏一家的交往，除友谊之外，也包括员家某些人是他销画的主顾。在这个意义上，员氏还可以看作是华嵒艺术的赞助者。

雍正九年　辛亥　公元1731年　50岁

四月，作设色《红白芍药图轴》自题："莺粉分侩艳有光，天工巧制展春阳。霞僧襞积云千叠，宝盝冰脂蜜半香。并蒂当阶盘绶带，金芭向日剖珠囊。诗人莫咏扬州紫，便与花王可颉颃。辛亥初夏坐研香书舍点笔。新罗山人。"又题："粉痕微带一些红，吐纳幽香薄雾中。正似深闺好女子，自然闲雅对春风。"

按：此图为华嵒取法恽寿平没骨花卉的代表作品。类似风格者，在华嵒传世作品中极少。而华嵒之山水、花卉，初皆师法恽氏，但同时主张自成面目。《离垢集》卷一有《题恽南田画册》七绝两首曰："一身贫骨似饥鸿，短褐萧萧冰雪中。吟遍桃花人不识（原注：先生表'桃花劫外身'之句），夕阳山下笑东风。（原注：又诗有'家在夕阳山'句）笔尖刷却世间尘，能使江山面目新。我亦低头经意匠，烟霞先后不同春。"

四月二十二日，作设色《山水扇面》，今藏美国旧金山亚洲艺术博物馆（The Asian Art Museum of San Francisco）。题诗已载入《离垢集补钞·画深涧古木图》。款署："雍正辛亥夏四月二十二日并图，新罗山人。"

本月，作《山水卷》（一名《松阁听泉图》）款书："雍正九年四月，新罗山人写于竹桂轩。"印于《华新罗双卷合册》。

五月，作设色《沈瑜故实图轴》，自题曰："沈瑜，乌程人。与弟仪少有志行，笃学有雄才。以儒素自丛，守道不移。州县交阛不就。辛亥夏五月，写于听雨馆。南阳山中樵者华嵒。"今藏上海博物馆，印于《华嵒书画集》中。

九月九日，徐逢吉为《离垢集题辞》，文曰："华君秋岳，天才英挺。落笔吐辞，自其少时便无尘埃之气。壮年苦读书，句多奇拔。近益好学，长歌短吟，无不入妙。盖具有仙骨，世人不知其故也。忆康熙癸未岁，华君由闽来浙，余即与之友，迄今三十载，深知其造诣。当谓，本根钝者失之孱鄙，天资胜者多半浮华，求其文质相兼又能超脱于畦畛之

外如斯人者，亦罕觏矣。其诗如晴空紫氛、层崖积雪、玉瑟弹秋、太阿出水、足称神品。且复工书画，书画之妙，亦如其诗。昔毗陵恽南田擅三绝，名于海内。斯人仿佛当无忝焉。时在雍正九年辛亥岁重九日。紫山老人徐逢吉题。"

本年，厉鹗有《题华秋岳诗卷》五律："我爱秋岳子，萧寥烟鹤姿。自开方溜室，高吟游仙诗。云壁可一往，风泉无四时。沧州画成趣，倘要故人知。"见《离垢集》卷首及《樊榭山房集》卷五。

本年，员艾林生。据《离垢集》卷五《荷静纳凉图》自注"辛未艾林员生二十初度，嘱仆为图题此"上推。

雍正十年　壬子　公元 1732 年　51 岁

二月，作设色《西园雅集图轴》自题米芾《西园雅集图记》，款署："壬子春二月，新罗山人华喦写于讲声书舍。"上海博物馆藏，印于《华喦书画集》。

春，作水墨淡色《西堂诗思图轴》，自题："谢灵运一日于永嘉西堂思诗，竟日不就。其夕忽梦惠连，即得'池塘生春草'句，大以为工。云：此有神助，非吾语也。壬子春日雨窗作，新罗山人。"四味书屋藏，印于《四味书屋珍藏书画集》。

闰五月，李鱓作《松萱瓜瓞图轴》，自署："雍正壬子闰五月李鱓写。"同幅华喦为之题曰："唯桂有子，唯兰有孙。松萱同寿，瓜瓞连登。竹间老人题。"

按：谢稚柳《鉴余杂稿·北行所见书画琐记》云"又李鱓花果一轴，其左上端有华喦题，署款'竹间老人'"，即指《松萱瓜瓞图》。笔者曾见，书法确为华喦作，画下角并押华喦常见闲章"被明月兮佩宝璐"。以题词内容两论，属于祝寿并祝福科举高中之作。是否画成同时所题，尚待考察，此际，华喦在杭州，李鱓早已"匹马离都"，游于扬州，尚未北上复谋官职，二人相见结识是有可能的。

六月，作水墨淡色《竹谿六逸图轴》，自题："一溪烟，万竿竹。诗海间，人如玉。新罗山人华喦写于小东园之竹深处，时壬子六月。"台湾国泰美术馆藏，印于《中国绘画总合图录》（二）。

夏，作水墨淡色《山水轴》，款曰："壬子夏日写于讲声书舍。新罗山人。"日本阿形邦三藏，印于《中国绘画总合图录》（四）。

七月，作水墨淡色《松风草阁图轴》，自题："松风草阁图。壬子七月，新罗山人华喦写于拈花精舍。"香港虚白斋藏，印于《中国绘画总合图录》（二）。

九月，作《花鸟轴》。上海私人藏，见《华喦书画集·年表》。

四月，作《松柏人物轴》，上海私人藏，见《华喦书画集·年表》。

秋，已来扬州，作《人物花卉册》十帧。末帧自署："壬子秋日写于邗江客次"并押"华喦""秋岳"两印。邵松年《古缘萃录》著录。各帧内容及题句列下。

其一，设色画人物山水，题："横琴□秋水。"

其二，设色画小景美人，题："雨后肥姿，十分精色。"

其三，设色画山水人物，题："云起一天秋。"

其四，设色画人物小景，题："仿元人东坡先生�返屐图。"

其五，设色画枝下狸奴，题："小雨烟中睡药阑。"

其六，设色画倒悬瓜，题："分明记得坑儒事，漫向骊山问种瓜。"

按：雍正年间，屡兴文字狱，雍正三年有景祺《西延随笔》狱，雍正四年有钱名世狱，雍正五年有查嗣庭狱，谢济世狱，雍正七年有吕留良狱，雍正八年有徐骏狱。

华喦作此，或有感而发也。

其七，水墨画秋海棠，题："澄怀观物化。"

其八，设色画花竹飞蝶，题："东家蝴蝶西家飞。"

其九，设色画秋柳栖燕，题："秋声图。"

其十，设色画水草虫鹭，题："布衣生。"

副页题跋一："天趣飞翔。新罗山人于六法各臻妙境。每一涉笔，合乎古人而离于古法，自出机杼。一种秀逸之趣，从肺腑间流出，世有目者，当共赏也。壬子十月，黄鞠题并识。"

副页题跋二："秋岳先生真奇士，果然士奇画亦奇。不是先生多别致，大都时世太相宜。壬子冬日吴趋客窗观并题，花南旧史张涌。每观秋岳先生画，寒香古艳，令我尘眼一沁。渭长。"

十月，作水墨淡色《金谷园图轴》，款署："金谷园图。壬子小春写于研香馆之东窗。新罗山人华嵒。"上海博物馆藏，印于《华嵒书画集》及外文出版社《中国文学》1981年第四期。

冬日，作水墨淡色《讲秋图轴》，自题："壬子冬日闲坐草阁，偶拟元人笔意，写'客来尘外坐，窄屋讲秋声'之句。新罗山人。"图藏美国克利夫兰艺术博物馆（The Cleveland Museum of Art），印于《八代遗珍》（Eight Dynasties of Chinese Painting）及《中国绘画总合图录》（一），此图裱边有题跋二。

跋一："华老此帧能写出荒凉气象，故与诗句雅称。若令放翁见之必题'诗境'二字。叔末张廷济。"

跋二："新罗山人为吾乡老辈，擅长写生，罗致羽族，玩其飞鸣饮啄，故所作别有生趣。山水不多作，客冬在西泠见所作《白云松舍图》，空灵旷逸，得未曾有，至今忆之。兹幅以苍秀胜，荒寒之中复饶逸趣，如坐我鹄湾龙泖间矣。莒生贤甥得自玉峰，出以见示，因题数行，以志墨缘。道光乙酉秋杪。颐道居士文述书于香禅花隐之庐。"

本年冬，自扬州返杭州，过扬子江，冒寒得疾，归家卧病三阅月，自度不起，乃作书遗果堂，以妻孥相托。事见《离垢集》卷一。原文为："岁壬子，仆自邗沟返钱塘，道过扬子，时届严冬，朔飚暴烈，惊涛山推，势若冰城雪窬遂冒寒得疾。抵家一卧三阅月，求治弗瘳。自度必无生理，付枕作书遗员午果堂，以妻孥相托，词意悲恻，惨不成文。书发后辗转床褥者又月余，乃渐苏，既能饮麋粥，理琴书，守家园，甘葵藿，以终余生愿也……"

本年，作《观云图轴》刊《国画月刊》第九期，引自《华嵒书画集·年表》。

雍正十一年　癸丑　公元1733年　52岁

正月，仍在杭州养病，三月有扬州之行，作《牧马图扇页》，款署："癸丑春三月新罗山人写于维扬舟次。"上海博物馆藏，《华嵒书画集》印。

按：据《离垢集》卷二，华嵒上年严冬"自邗沟返钱塘，道过扬子"，"冒寒得疾，抵家一卧三阅月"，"又月余乃渐苏"，"复出谋衣食仍寄果堂"之诗序，可推知此扇面为病愈后再去扬州之初所绘。

二月，作水墨《吟秋图轴》自题："九月天气肃，鹤鸣在林阴。便君真好客，来者总能吟。红树秋山近，黄华夕露深。邻翁八九十，有酒即相寻。甲寅二月，新罗山人华嵒写。"中国历史博物馆藏，《中国古代书画图目》（一）印。

八月，作《人马图轴》，款署："新罗山人写于古香堂之西阁，时癸丑中秋后二日也。"美国克利夫兰艺术博物馆（The Cleveland Museum of Art）藏。

九月二日，作水墨淡色《双松图轴》，款署："癸丑九月二日写于廉屋。新罗山人。"四味书屋藏，印于《四味书屋珍藏书画集》。

九月十八日，为有常书《姜夔诗扇》，款署："癸丑九月十有八日，偶录姜白石诗，为有常大哥清玩。同学弟华嵒。"上海博物馆藏《华嵒书画集》印。

九月，作《梅花书屋图轴》，（一名《一室如舟图》）自题："几层梅柳覆溪头，一室如舟载客游。荷尾酿成金宛转，笋尖剥去玉　犹。莺调□语通泉细，竹引□香入酒柔。斋罢更闻炉茗沸，嗒然忘咏对浮鸥。癸丑九月写于摹古堂，新罗山人。"南京博物院藏，《中国古代书画图目》（七）刊印。

秋日，作《美人轴》，款署："癸丑秋日写于廉屋。华嵒。"《陶风楼藏书画目》著录。

秋日，作《山水册》十六帧。款云："癸丑秋日写于廉屋。新罗山人。"《退庵金石书画跋》卷二十著录。梁章钜题诗曰："新罗画笔健秋英，诗亦清新得未曾。即向浙西论通艺，方（兰坻）奚（铁生）而外孰争能。"

本年，作《秋塘系马图轴》，刊于《中国的名画·扬州八怪》，引自《华嵒书画集·年表》，又作《秋树八哥图轴》及《山水轴》，故宫博物院藏，引自《中国古代书画录》第一册。

雍正十二年　甲寅　公元1734年　53岁

三月三日，作《花卉册》八帧，款曰："新罗山人写于研香书舍，时四寅三月三日也。"著录于《陶风楼藏书画目》下。

三月，作设色《白云松舍图轴》，自题云："女萝覆石壁，溪水幽朦胧。紫藤蔓黄华，娟娟寒露中。朝饮花上露，

夜卧松下风。云英化为水，光彩与我同。日月荡精魄，寥寥天府空。四寅三月，新罗山人写于小松馆。"天津艺术博物馆藏，印于《宋元明清名画大观》、《支那名画宝鉴》、《艺苑掇英》第八期、法文版《中国文学》1979 年 10 月号。此轴上诗堂有屠倬、竹亭益题诗。裱边有董筠、高嵝、文述、顾洛、周凯、江介、赵之琛、孙辅之、汪士骧诸人题。现将论及华嵒者录下：

文述题："一株两株青松阴，千树万树青松深。山深岚影淡空翠，随风飞堕青松林。松气化云云化水，流入前溪漱石齿。满溪流水松花香，远听微风堕松子。高云知此松云闲，小楼静对松间山。登楼我亦看山客，一筇访尔松云间。松生三兄以秋岳此帧嘱题，空灵清旷，神品兼逸品也。余生平所见秋岳山水不下数十幅，无出兹右者。题句亦有凌云之气。仙乎！仙乎！"道光甲辰八月四日万峰山对雨书。颐道居士文述。

顾洛题："万山堆里托身安，日向松窗静处看。分付白云须卧隐，出山容易入山难。余所见新罗山人山水甚夥，观此幅而始叹先生神乎其技矣。先为莼乡所藏，松生见而醉心，遂乞之归，并嘱鉴湖旧题白云松舍图句。甲申春二月廿有八日，西梅弟顾洛。"

周凯题："我曾写松海，恍游黄山中。空山落松子，耳听鸣松风。自谓设想已奇绝，今见此图我心折。长松天矫如游龙，短松崛强如屈铁。松气上腾花作云，云光水光相氤氲。得非即属解弢馆，新罗山人自写真。抱膝松窗看云水，此心飞入画图里。仙乎仙乎画中仙，吟声吹落青松巅。余在富春董文恭公家曾见唐六如有此作，后入内府，疑是临本。然六如画系绢素，皴法深黑，此作于生纸，用靛花写松钗而虚灵飘渺，即使六如见之，亦恐退让一步。可称画中仙品。松生其宝之。辛卯夏至日，芸皋周凯。"

汪士骧题："松生三兄向有白云松舍图，诸名流图咏不下数十帧。后于莼乡处得此，为新罗老人不可多得之作，复函友人题记。余展玩三日，觉松云瀚然，朴人眉宇，爱之不忍释手，爰记数语而归之，以志眼福。庚寅冬日，汪士骧。"

四月，作水墨《濯翠沐云图轴》自题："新罗山人含老齿，笑口微开咏素居。衡门自可携妻子，庭蔓青深乏力除。即此饮酒啖肉也非昔，要知披月读书总不如。赖有山水情怀依然好，濯濯沐木襟带舒。有时遣兴书复画，一水一山付樵渔。以兹烟云荡胸臆，便如野鹤盘清虚。甲寅四月写于讲声书舍。新罗山人华嵒。"藏于上海博物馆，印于《支那名画宝鉴》及《华嵒书画集》。

同月，作《秋郊饮马图轴》，款署："新罗山人写于黄蒉楼，时四寅四月二日。"印于《中国画家丛书·华嵒》。

五月，作水墨《松泉盘翠图轴》，自题："松泉盘翠障，萝磴磊烟空。别有含真壑，苍苍水墨中。甲寅五月，新罗山人华嵒写于修篁冷翠间。"台北黄君壁藏，印于《白云堂珍藏书画》。

冬日，作水墨《松泉图轴》，款署："松泉图。甲寅冬日写新罗华嵒。"南京博物院藏，《中国古代书画图目》（六）刊印。

本年作《素居图轴》、《松风精舍图轴》、《墨笔山水轴》，《古代书画过目汇考》存目。又作《山水轴》藏故宫博物院，《中国古代书画目录》第一册存目。并作《牧马图轴》，闻藏重庆市博物馆。

雍正十三年 乙卯 公元 1735 年 54 岁

八月，作水墨设色《射雕牧马图轴》，自题曰："偶用曹将军法写八骏之一，而拟射雕儿牧之，取其善能排刷也。乙卯八月，新罗山人。"香港黄秉章藏，港府印书局《明清绘画展图录》印。

十月，作水墨淡色《方壑松风图轴》，自题："不必天风起，松多自有声。乙卯小春写于东篱菊轩华嵒。"沈阳故宫博物院藏，《中国美术全集·绘画编》11 印。

同月，作设色《花卉卷》，款署："乙卯小春，新罗山人写于云阿暖翠之阁。"尾纸有四家题跋。分别如下：

褚德彝跋："新罗好句凌金（冬心）厉（樊榭），烟鹤风姿满座倾。活色生香寄余兴，常将妙画掩诗名。解得天发结古欢，徐、黄旧稿时刊。春花婉委秋花媚，瘦竹梅共岁寒。秋岳画山水人物无不二妙，花卉仿瓯香馆，中年以后始专学白阳、青藤，自成面目。前人称其画中有诗，非虚语也。此卷画花竹凡十二种，信笔挥洒，独往独来，同时足与巢林、冬心抗手，真迹中罕见之品。缙侯先生出以见示，江楼展阅，为之神往，因题卷后以志眼福。丁卯年复六月，褚德彝记。"

潘飞教题："曾看流水百花图，蓍旧堂前赏不孤。（丙戌秋曾随陈古樵大令、符子琴别驾观秋岳山人仿项子京《百花流水卷》于莲西上人海幢丈室中）却较墨林高逸处，白阳空有昔人无。十年领略解弢诗，趣比云林或过之。偶写牡丹

称绝代，也随时世斗燕支。粉红骇绿好亭台，香里曾经阅劫来。今日维扬兵燹地，劝花莫傍战场开。（山人卖画扬州时名作最多）戊辰五月二十一日雨后，剪松阁下杂花盛放，为缙侯仁兄鉴家题秋岳山人花卉行看子。笔意超逸，令人神怡，率成小诗三首乞正。名迹不易遘也。水昌庵道士潘飞教年七十一同客沪上。"

朱孝臧题："婉娈春姿，蝉焉秋佩，化工点染闲翠。谁收多谱群芳？诗心画理从游戏。香国传神，兰陵把臂，天彀解后天机至。贞筠结束岁寒心，先生此意无人会。踏莎行。翠上落红字。缙侯仁兄属题，戊辰腊月朱孝臧。"

寿石工题："一派秋声，两般春梦，羽琤后语存微讽。天彀解尽见天机，纷红骇绿毫端涌。芳序潜移，岁寒应共，空山梅竹从珍重。东园之后又东园，高名画苑晃还宋。踏莎行。新罗字东园，恽正叔亦字东园，戴文节尝并及之。万里老弟画人嘱题，第七十八癸未霜降，绍兴寿钵铸梦庐。"

本年，作《金屋春深图轴》，闻藏广东省博物馆。

乾隆元年　丙辰　公元 1736 年　55 岁

春，作设色《梅鹊图轴》，款署："乾隆元年春，新罗山人华嵒"，天津艺术博物馆藏。

春，在杭州题金农《梅花图轴》，金自题："吾乡龚御史田居先生，家有辛贡粉梅长卷；丁处士钝丁，家有王冕红梅小轴，皆之时高流妙笔。予用二老之法画于一幅中，白白朱朱，但觉春光满眉睫间，老子此兴不浅也。"华嵒题曰："世称梅者，必配以孤山处士，处士名动人主，山几移文，笺启纤丽，不到高雅，复为王济所窥，故是冰炭中人，非梅矣。意惟苏子卿、洪中宣，冷山雪窖时，同此臭味；次则夏仲御、刘器之木肠铁汉，差堪把臂入林耳。"引自张郁明《金农年谱》。

四月，作水墨淡色《春水草亭图轴》，自题："草堂闲处看，春水动中来。一夜香风过，梅花树树开。丙辰夏四月写于新竹雨过凉翠滴之轩。新罗华嵒。"上海博物馆藏。《华嵒书画集》印。

夏五月，画《溪山晴雪图轴》，自题："爽然离黑法，尽剪旧烟霞。一幅琅玕纸，无边见子花。玉飞争朴蝶，国黯类鸣鸦。世垢如堪掩，铅华不用加，将魂濯冰壶，神形妙欲无。洁澄通大易，澡炼去三姑。变海迷桑畛，扪天失野隅。只今真见佛，放下两株梧。今朝真幻旷，掺笔画空难。九点烟沾漠，四更月洗山。如冯昆瞰雾，恍见帝开关。何必乘云翼，径凌天地间。寒威钳万噫，尘界迥如无。抚睇非吴练，招魂得藐姑。梨云添浩荡，同气游广隅。茶酒埋人日，谁当据杭梧。世艳刚须净，地支相问难。洗心同止水，刮日看青山。太始淡无畛，化城荡不关。霏霏三唾静，眺听杳茫间。乾隆元年夏五月，新罗山人写于解毂馆。"印于《新罗山人画集》，收藏不详。

夏日，作设色《蒲葵图》，款云："丙辰夏日写于解毂馆，新罗山人。"故宫博物院藏。

约本年或稍后，作行书《题厉鹗西溪筑诗轴》，款："题厉樊榭西溪筑居图，新罗山人稿。"其诗除"系座延华发"之"华"字在《离垢集》卷二《厉樊榭索写西谿筑居图并系数语》中易为"深"字外，余皆相同。

乾隆二年　丁巳　公元 1737 年　56 岁

正月，作《婴戏图册》十二帧，各有题句。藏上海博物馆，发表八帧于《华嵒书画集》，八帧题句及署款如下：其一，"秋千庭院日迟迟"；其二，"葡萄方熟群儿争"；其三，"稚子夸多力，风竿臂能舞。他时一长成，应得健如虎"；其四，"庭院深深鞠蹴忙"；其五，"试拽青龙地上行"；其六，"儿童亦爱西天佛，破却工夫雪作成"；其七，"秋园为乐自多方，叫跳只需瞒阿爷"；其八，"丁巳正月，新罗山人写于春雨读书楼中。"

二月，作设色《茅屋风竹图轴》，自题："冷雨最堪听，好书还爱读。荒烟野气中，修竹蔽茅屋。丁巳二月写于云阿暖翠之阁。新罗山人。"上海博物馆藏，《华嵒书画集》印。

春日，设色写《秋浦并辔图轴》。自题："溪喉咽石声尤冷，山面涂云色更苍。并辔寻诗黄叶浦，马蹄驭驭入斜阳。丁巳春日写于云阿暖翠之阁。新罗华嵒。"

五月五日，作设色《竹林锺馗图轴》，款署："丁巳五月五日，华嵒写。"天津艺术博物馆藏。

秋七月，作设色《花鸟图轴》，款署："丁巳秋七月，新罗山人写于渊雅堂。"吉林省博物馆藏。

秋，高翔五十生日，作《高犀堂五十诗以赠之》。载《离垢集》卷二。

按：高翔生于康熙二十七年戊辰（公元 1688 年）秋之说，详见《扬州八怪之一的高翔》，载《文物》1964 年第四期。

本年，郑燮登进士，见《进士题名碑录》金农、厉鹗举博学鸿词赴京，以报罢归。见张郁明《金农年谱》、《厉樊榭年谱》。

乾隆三年　戊午　公元1738年　57岁

四月廿七日喜雨得五律一首。诗曰："意懒得闲止，而鲜事物邀。面垣欣薜荔，卧雨爱芭蕉。歊垢倏然灭，民忧忽已销。且谋康狄酿，掬溜涤山瓢。"载《离垢集》卷二，题为《戊午四月念七日得雨成诗》。

七月，于渊雅堂作《竹石鸟轴》，上海私人藏。引自单国霖《华嵒书画集·年表》。

十二月，作水墨《闭户弹琴图轴》。自题云："长公琴诗云：门前剥啄谁扣门，山僧未闲君莫嗔。戊午冬十二月雪窗呵冻作。新罗山人。"《书画鉴影》著录。

《题田居乐胜图》或亦作于本年。诗曰："北畴殷桑麻，南亩饶黍菽。平中画澄湟，鸥鹭戏相逐。桥径达幽莽，舍庐翳榛竹。讵非桃花源，而循太古俗。男妇淳且勤，绩纺佐攻读。礼则洵不糅，授纳何敦肃。井灶集仁里，鸡太汇驯族。春耕亦既劳，秋获富所蓄。惠飔应律调，社酒夙已熟。亲戚团嘉言，意款情自睦。执信履乎道，吏严无见辱。绿野偃轻氛，雨露继时沃。众景含融辉，欣欣向灵旭。"载《离垢集》卷二。

乾隆四年　己未　公元1739年　58岁

三月，在扬州，作淡色《寿星骑鹿图轴》，款署："己未春三月，新罗山人写于渊雅堂。"上海博物馆藏，《华嵒书画集》。

《客春小饮有感》约作于此际。诗曰："老矣扬州路，春归客未还。遥怜小子女，耐玩隔江山。衣食从人急，琴书对我闲。耽贫无止酒，聊可解愁颜。"见《离垢集》卷二。

春，作《瓶花图轴》，自题："纷纷白凤翻空下，疑是诸仙会化城。乙未春窗为瓶花写真，再缀一绝。新罗山人。"镇江市博物馆藏，《中国古代书画图目》（六）印。

十一月，自扬州将返钱唐，作《书画册》十帧。今藏日本东京国立博物馆，印于《中国绘画总合图录》第二卷。各帧如下：

其一，画山水，录西晋文一则。款署："新罗嵒并图。"

其二，画柳鸟湖石，自题："卷帘清梦后，芳树引流莺，隔座传春意，穿花送晓声。"

其三，画树石，自题："郁郁愁无地，青青独有心。疑从大夫后，倾盖到如今。"裱边题："黛色可飧。庚午清和四月既望，白沙云从程生题。"

其四，画山水，对幅题东坡之句，款云："调阮郎归。东坡句。"

其五，画群马，对幅题杜甫诗。款署："雨窗偶写并录杜少陵句。新罗瘦生。"

其六，画山水。所裱蕉叶上题："野寺残僧少，山围细路高。麝香眠石□，鹦鹉啄金桃。□水通人□，悬崖□□□。方□醉晚酒，□□□□□。"（按图片模糊不清）

其七，画人物。蕉叶上题："极目群趋俭，余何为不然。聚毫堪作笔，得叶便为笺。不醉宜多坐，高歌可暗眠。寄言同舍客，此法莫轻传。戏题蕉叶。"

其八，引书："己未十一月二十二日，仆自邗江将发，孤灯夜雨，顾影凄然。忽闻逼岸清声贯耳，有客蹑屐冲泥携壶啸歌以至，乃汪君我贻也。殷殷之意，来相践别，因感李青莲'桃花潭水深千尺，不及汪伦送我情'之句意，仆才固不敢望青莲，而我贻之情足与伦等矣，口拈数字留别焉。惭无李白惊人句，感尔汪伦千古心。此夜一尊倾倒饮，明朝相望隔烟林。"

其九，楷书："唐真元中，长安大旱。诏秽两地祈雨。街东有康昆仑，琵琶号为第一手，谓街西无己敌也。遂登楼弹一曲新翻调禄腰。街西亦建一楼，东市大消之。及昆仑度曲，西楼出一女郎，抱乐器亦弹此曲，移在枫香调中，妙绝入神。昆仑惊骇，请以为师。女郎遂更衣出，乃装严寺段师善本也。翌日，德宗召之加奖异，帝乃令昆仑弹一曲。段师曰，本领何杂，兼带邪声。昆仑惊曰，段师神人也。德宗令授昆仑、段师奏曰，且诗不近乐器十数年，忘其本领，然后可教。诏许之，后果穷段师之艺矣。朱子答人论诗书曰，来书谓漱六艺之芳润，良是。但恐旧习不除，渣秽在胸，芳润无由入也。"

近日有一雅谑，可证此事。有一新进欲学诗，华容孙世其戏谓之曰，君欲学诗乎？必须先眼巴豆雷丸，下尽胸中程文策套，然后以楚辞、文选为冷粥补之，始可语诗也。士林相传以为笑。盖亦段善僧忘本领、朱子除渣秽之意。"又书："登高望秋月，会圃临春风。秋至愍衰草，寒来悲落桐。夕行闻夜鹤，晨征听晓鸿。解佩去朝市，被褐守山东。"

其十，行书："舟发寄别果堂。归舟朝发广陵城，雨雪漫漫壮此行。回忆昨日言别意，满江邗水不胜情。归途风雨泥泞，行旅尽湿，图书狼藉，短篷孤影，不堪客怀。以此情状，聊报知己。"又楷书："花九锡。罗虬云，一曰重顶幄障风，二曰金错刀剪折，三曰甘泉浸，四曰玉缸贮，五曰雕文高座安置，六曰书画写，七曰艳曲翻，八曰美醑赏，九曰新诗咏。且曰亦须兰蕙梅莲，乃可披襟。若夫容踯躅水仙石榴之类，何锡之有。"

乾隆五年　庚申　公元 1740 年　59 岁

五月，作设色《临流赏杏图扇页》，自题："青山簇簇树重重，人在春云浩荡中。也是杏花呈意况，一枝临水卧残红。新罗山人为禹川学兄清玩。"文泓题："庚申皋月，为禹川学兄嘱题，文泓。"上海博物馆藏，印于《华嵒书画集》。

按：此图据文泓题记定为本年作。又《三松阁书画记》著录《华新罗人物》，所记华嵒题诗，文泓题记年月均与此同，疑为一件。

除夕，客扬州员果堂家，成五律二首，题为《庚申岁客维杨员果堂家除夕温成五言二律》，诗曰："去家八百里，讵不念妻孥。惜此岁华谢，悲其道路殊。飘云成独往，归鸟互相呼。欲讯东阳瘦，吟腰似老夫。所欣泉石友，同养竹林心。进子尊中酒，调余膝上琴。十年交有道，此夕感分金。（原注：果堂以青铜三百文惠余压岁）漫拟椒花句，相依守岁吟。"见《离垢集》卷二。

按，《离垢集》中本年以前收入有关员果堂诗有《题员果堂摹帖图》、《题果堂读书图》、《同员九果堂游山作》等，可为"十年交有道"句之注。

本年，老友徐逢吉卒，有《挽徐紫山》诗。诗序及诗曰："先生善养道寿近九十无疾而终。徐叟既不作，缈然何处归。柴门虚流水，岩壑绝歌薇。积善云当报，立言众所依。知音良足感，抱泪向空挥。（原注：仆与先生交游三十余年，每见拙稿，击节叫奇，咀赏移时，可谓知己者矣。庚申岁，仆客邗江，披雪樵丈书，知斯文之有限，昌胜惨戚，而輓之以诗，诗成，临风三读。冥冥幽灵，知耶？不复知耶？）悲飔嗌北壑，冷雨泣南山。松瘦无荣色，梅清有戚颜。（原注：先生结宇西湖之南屏山下，松梅环绕，篱径萧然，乐贫著书，垂老不倦。）空桑镮可后，华表鹤应还。炯炯星辰系，尘氛何所关。"载《离垢集》卷二。

按，《樊榭山房诗续集》有《徐丈紫山殁三年矣闻湖山故居名黄雪山房者已拆卖于人雪樵有诗吊之予亦次韵》诗，编在癸亥年（公元 1743 年）。因知徐逢吉卒年为八十六岁。华嵒所谓近九十者乃约略言之也。

本年或翌年初，作《花轩遣笔》七绝一首，诗曰："大痴老叟法堪师，弄墨风堂作雨时。花气一帘清不减，茶铛吟榻自支持。"见《离垢集》卷二。

按，此诗诗题中无纪年，按其编列，当在本年或翌年仲春前，暂列于此，以见华嵒对黄公望的倾慕。

乾隆六年　辛酉　公元 1741 年　60 岁

本年大部分时间在扬州。

春朝，作《张文逸入匡山图轴》于扬州竹西旅馆，转引自《华嵒书画集·年表》。

春，客居扬州员果堂家，《离垢集》卷二载以下诸诗皆作于春季：《员双屋见过雅谈赋此以赠》、《余客居扬之东里员氏果堂时寒霖结户寝杖绝游闲听员生歌古乐府声节清雅抑扬入调喜而为诗书以相赠》、《雨窗同果堂茗饮口拈》、《汪食牛以春郊即事诗索和步其韵相答》、《和汪食牛清明日扫墓之作》。

四月，应一轩子之邀过访，听琴观画，其乐陶陶，作五律一首。见《离垢集》卷二《辛酉仲春阴雨连朝一轩子以肩舆见邀遂登幽径是日听琴观画极乐何之乃为一诗以志》。

按：一轩子不详为何许人。《离垢集》卷二，有《和一轩子言心》及《一轩主人张灯插菊招集同俦宴饮交欢分赋志雅》诗，可知一轩子亦风雅之士。

春，为高翔之父高玉桂题蕉窗谈易图。载《离垢集》卷二。

按：此诗题为《题高秋轩蕉窗谈易图》，考马曰璐《南斋集》卷一有《题竹屋高丈蕉窗读易图》诗，而《淮海英灵集》乙集卷三有高玉桂小传云："字燕山，号竹屋，江都贡生。著《秋轩诗草》。"据此，可知此时华嵒已与高玉桂、高翔父子交往。

仲夏，蒋雪樵有诗见寄，作答诗。题为《雪樵叔丈以诗见寄作此奉答》，诗曰："仲夏依芳林，凯风披素襟。发函伸雅语，流响写清琴。深感老人教，诚为小子箴。高山何岌岌，瞻眺获余心。"见《离垢集》卷二。

秋，在员果堂家。《离垢集》卷二有诗，自序曰："时辛酉秋，霪雨弥月。置杖息游，主客恂恂，款然良对。果堂偶出前书，（指壬子年病重以妻子相托一信）披阅相玩，惊叹久之，感旧言怀，情有余悲。匪长声莫舒汗简，复系以诗云。"诗曰："往旧事不遗，玩之情可悲。伊余驽蹇质，偓然抱痼疾。幽哀浸贫惄，谋事鲜神医。由此累妻子，将恐陷乖离。清养翼良侣，慷慨申哀词。自古筹俊哲，寂蔑妁如斯。苟非命有在，形骸夙已隳。去今陈岁月，须白面苍颣。讵不念高缅，路峻终弭驰。含酸无弃妖，循墨胡苦淄。松以冰雪茂，兰为烟露蕤。长卿妙笔札，𫐄稇恬蛾眉。墨翟殁雅丽，掩面而悲丝。大块纱至理，上圣莫克移。贵贱一辽迩，泰否叠萦之。五行寻幻闻，物逐会其司。就阳固宜暖，符秀见获奇。积善以养德，处安以和时。毋将涉三费，毋犯驰九思。无迹无所匿，无欲无所私。漭漭观元化，默默与心期。"

又，作《赠果堂》，序曰："天地合阴阳五行以育万物。凤兴昏寝，咸秉情机。蠕蠕纷纽，苟莫能悉焉。惟性之至灵，神之入微，迈乎群之所不逮者，人也。而人之趣舍，固有不同。或慕华屋暖帏，金镫锦席，甘肥列前，妖艳环后，调商叩澄，散丽垂文。或御驰毂驹，左批右拉，缚女身之猛豹，弹斑尾之捷狐。气不少慴，力无稍怯也。至吉友贡子果堂，则别拓清怀，含员宝朴，安处幽素，守默养和，绝不为世喧所拢，而惟以山水云鸟自娱。微有方于志者，薄乏济胜之具，缘以盂垒土，以石叠山，以松、兰、竹、梅、宜男、枸杞，随意点缀，佳其歆仆。敷高蔽下，俨若三叠九曲；直峰横冈，积岚洒翠，孤云出其岫，冷猿匿其窦。春夏荣矣，秋冬无凋。于是，乃蹑芒屦，杖之藤条，纵目流观，舍神寓精。晴昼则披襟吟笑，朗夕则煮品茗，陶陶容与，何其快乎！子有是趣，余固当遣笔谐声以赠之。"诗曰："闭户游五岳，结念荡云壑。感彼谢林川，搴莽搜林泽。石罅流晨霞，芳蹊集幽若。响奔雪涧雷，舞动花垸鹤。馆宇纳虚岩，磓堰移清洛。畎稼苟不疲，灌汲诚可乐。苔卧鄙氆毿，园餐美葵�艼。甘菘进鲜脆，澄醁交雅酌。郁郁蕴真趣，中圣乃能索。道著智者尊，理格乖者薄。庄墨固华词，构旨厥有托。孔颜垂宣化，百知咸知学。山野亦变情，眷然与时作。无因贫为伤，何讶巧所谴。卷舒观高云，霄气青而礴。倒影饰烟姿，绿英吐紫萼。缅映伸壁素，浣磨圆水魄。小草沐光春，疏篁捐粉箨。爽籁一何幽，萧萧洞凤阁。"

秋日，作设色《水西山宅图轴》，题诗载《离垢集》卷二《入山访友》。除"水西筑山宅"在集中为"水西筑花宅"，"人踪罕克诣"在集中为《尘踪罕克诣》外，余皆相同。款署："辛酉秋日，新罗山人华嵒写于渊雅堂并题。"中国历史博物馆藏，印于《中国古代书画图目》（一）。

秋，自扬州归钱塘，舟次作诗寄员果堂。诗题为《辛酉自维扬归武林舟次作诗寄员九果堂》，诗曰："薄言伤别离，别离情所悲。感昔已增慨，叹今良倍之。理数固有空，动复不可期。重云贯征雁，霜气带寒陂。敝芦依短楫，幽鹚泛文漪。劈浪乃越险，剪江穷观奇。凄风备愀怅，艰乖宁自知。矧此衰颓力，胡为赴饥驰。长林下奔日，俯仰悬遐思。"见《离垢集》卷二。

按：据诗中所写秋景，可知作于秋季。

冬日，又至扬州，作水墨淡色《游山图轴》，自题："华崿翳淋碧，幽荟敷芳烟。巉峋噉奔雪，激浪翻洿潝。松挥展清籁，播角欲聋山。云华川上动，风丝藤际牵。群情归一致，幻化同浑焉。澄抱眺生景，游思凭修妍。佳辰何妙善，素侣味如兰。款言会精理，休畅莹心颔。玩寂以始乐，寓蹇苟可安。趋向得所适，矧乃林水间。停策憩疏樾，悟赏无遗捐。辛酉冬日新罗华嵒写于渊雅堂并题。"上海博物馆藏，《华嵒书画集》刊印。

冬日，在杭州作《山水册》十六帧。各帧或水墨或设色，均有题诗。款在末帧，文曰："辛酉冬坐云阿暖翠之阁，仿诸家法并题句。新罗山人华嵒。"后有吴湖帆跋。原陶冷月藏，今藏无锡市博物馆。《中国民间秘藏绘画珍品》及《中国古代书画图目》（六）印。各帧画法题诗如下：

其一，设色。题诗同《离垢集》卷二《秋室闲吟》。仅"居默恂守贞"之"守"字在集中为"保"字。

其二，墨笔。题诗同于《离垢集》卷二《题画二十三首》之一。

其三，水墨。题诗同于《离垢集》卷二《题画二十三首》之末。

其四，设色。题诗同于《离垢集》卷二《梦中同友人游山记所见》。

其五，设色。题诗同于《离垢集》卷二《题画二十三首》之十二。

其六，设色。题诗同于《离垢集》卷二《涉峻遐眺有感》，仅"游鹏触劲飙"之"劲"字，在集中为"灵"字。

其七，设色。题诗同于《离垢集》卷二《题画二十三首》之二十二。唯"乐此远猥趣"之"趣"字，在集中作"旮"。

其八，设色。题诗同于《离垢集》卷二《题画二十三首》之八。唯"云想挹遐休"之"挹"字，在集中作"敦"。

其九，设色。题诗同于《离垢集》卷二《题画二十三首》之十六。

其十，设色。题诗同于《离垢集》卷二《题画二十三首》之九。

其十一，设色。题诗同于《离垢集》卷二《题画二十三首》之十三。

其十二，墨笔。题诗同于《离垢集》卷二《题画二十三首》之七。唯"揭红启春晓"之"揭红"，在集中为"烘椒"。

其十三，墨笔。题诗同于《离垢集》卷二之《题画二十三首》之六。唯"便鳞叱顽螭"之"便"字，在集中作"鞭"。

其十四，设色。题诗同于《离垢集》卷二《题画二十三首》之十九。

其十五，设色。题诗同于《离垢集》卷二《题画二十三首》之五。

其十六，墨笔。题诗同于《离垢集》卷二《题画》。

吴湖帆跋曰："己丑之秋，寄深先生得新罗是册于苏北灌乡之新浦。庚寅春日携示，精光满室，射十步之外，盖二十年中所见秋岳无过于此。画稿半出南田翁，而能摄南田之神于腕下。笔法圆健处从夺南田。此非余之私言，恐起南田亦首肯余言非过誉也。新罗素以人物摄神擅盛名。花卉亦与南田相顽衡。其山水传世独少。鉴者往往忽之。今读此册，都十六帧，知其得力于南田处独多，而针对南田相顽处亦特甚。是非寻常散笔可同语也。纸本又洁莹如玉，乃余事尔。作于乾隆六年辛酉，时五十八岁，正平生精进成功时也。至宝！至宝！寄深先生其善护之。正月二十三日携示者叶弟黎青。"

本年十二月小憩憺斋题古木泉图，见《离垢集》卷二。

本年作水墨淡色《竹谿六逸图袖》，自题："一溪烟，万竿竹。诗酒间，人如玉。新罗山人写于小东园之竹深处。时年六十。"台湾国泰美术馆藏。印于《中国绘画总合图录》（二）。

乾隆七年　壬戌　公元1742年　61岁

三月，作设色《山水人物轴》，款曰："壬戌三月拟元人诗并题。新罗山人华岛。"故宫博物院藏。

春日，作设色《观梅图轴》，款署："壬戌春日……华岛并题。"故宫博物院藏。

春日，在杭州作《芳谷揽秀图轴》，题曰："揽秀隔山披，叩芬馥。驰神整中赏，透迤循□谷。展索如莫伸，何为慰幽独。壬戌春日画于云阿暖翠之阁。华岛并题。"扬州薛锋先生抄示，收藏不详。此诗载于《离垢集》卷二，为《叩梅》，唯"遥遥"在集中作"遥遥"，"□"为"芳"字。"展索如莫伸"中之"索"一字，在集中为"愫"字。

《离垢集》卷二《题董文敏画卷后》一诗应作于本年春季。诗序曰："此图系董文敏公生平经意作也。余侄春生偶从市担糅物中得之。其笔力苍健，逸致淡远，非胸贮千万卷书者莫能为之。噫！宝物灵护，虽沦尘垢，终然必华世。乃援笔题于纸末。"诗曰："以道敦名教，风雅著斯人。英华蕴文府，毫末载泽山。素趣贯精理，饱馥咀荃兰。拓莽陈墟壑，万态罗云间。有肴调春序，判霾濯光尘。川后赴秋节，洄沫濩惊澜。阳嵋明朱花，阴牝涌绿泉。鲜风盈淑气，柔蒲翳孤垠。寒渐漾溪腹，澶漫陶逸民。良夙循薄汛，临盼经水滨。匪缘暌物虑，怀古鬖已新。善妙会优域，沾芳渥智神。弭楫明鸥鹭，彷徉与之邻。"

按，华春生为华岛长兄东升之子，《闽汀华岛族谱》曰："仁山，字春生，葬浙江长兴。配张氏，葬西湖黄泥岭。"据此可知春山亦早已移家杭州，外出谋生。又《离垢集》卷一有《题春生静谷图》，列于己亥（公元1719年）至己酉（公元1729年）之间，故知十余年前春生已习画。

四月，作《桂树绶带图轴》，款署："壬戌夏初法元人写生。新罗华岛。"上海博物馆藏。《艺苑掇英》第八期及《华岛书画集》印。

夏，客扬州，访员双屋，时员氏正渡江来杭访华。华阅月归杭，作诗以答。《离垢集》卷三载其事其诗。曰："壬戌夏，员双屋携囊渡江，饱览杭之西湖，兼访陋室，晤拙子留诗而去。余时亦客维扬，叩双屋，则主人已在六桥烟柳间矣。阅月归，录前赠相视，拟此答焉。君冒黄梅雨，我披熟麦风。相过不相值。云鸟各西东。玉惠留新响，尘栖薄宴穷。

顽儿承世好，由此沐清冲。"

夏日，设色作《好鸟和鸣图扇面》，自题："好鸟和鸣，载飞载止。壬戌夏日，新罗山人写于小松阁并题句。"上海博物馆藏，印于《华喦书画集》及《明清扇面画选集》。

秋，员果堂东游海滨，见寄殷殷，感而答诗。见《离垢集》卷二。

按：此诗在集中编入本年内夏后冬前。诗中又有"悲澄秋"之句，故列于此。

十月，又来扬州，作设色《桃潭浴鸭图轴》，题五言长诗一首，款署："壬戌小春，写于渊雅堂。新罗华喦并题。"裱边有徐宗浩跋："新罗山人诗书画并工，画山水、人物、花鸟、虫、鱼无不能，羽毛尤胜。真能脱去恒蹊，别饶天趣。用笔着墨苍秀隽雅，如诗中之有王、孟、韦、柳，为古今独绝。此巨幅桃潭浴鸭上题五古一首，载《离垢集》。桃花用硃砂点之，奇古妍丽，得未曾有。"集中有"辛未余年七十仍客广陵员氏之渊雅堂"之语，据此推之，生于康熙廿一年壬戌。此画作于乾隆七年壬戌，年六十有一，正客渊雅堂时也。甲申秋九月，石雪居士徐宗浩识于双松庐，时年六十有五。题诗载于《离垢集》卷三《题桃潭浴鸭图》，关于其花鸟画之艺术思想，全诗录下："偃素循墨林，巽寂澄洞览。幽听缈无垠，趣理神可感。剖静汲动机，披辉暨掬暗。洪桃其屈盘，炫曜于郁焰。布护靡闲疏，丽芬欲搽敛。羽泛悦清渊，貌象媚潋滟。纯碧系游情，爱嬉亦授览。晴垌盪流温，灵照薄西崦。真会崇优明，修荣憬翳奄。"此图藏故宫博物院，印于《艺苑掇英》第8期。

约秋冬间，识寄寓扬州之虞山人黄卫瞻，慕其高洁，诗以赠之。《离垢集》卷三诗题序其事曰："黄卫瞻者，吴之虞山人也。寄籍广陵，颇为游好推重。而质性高洁，无系荣贵，所嗜籤帙古玩，树石花草而已，虽逼市垣居，庭砌寂然。余慕其遐旷之致，因诗以赠焉。"又有《松竹画眉题赠员果堂诗》，载《离垢集》卷三。金农此顷亦客扬州，将返杭州，有诗赠别。诗曰："修梧标端姿，绿叶若云布。托根盘阳崖，繁英洗涓露。雅响蓄幽夷，寂微良二顾。穷栖虽寡立，择方无窘步。学优识亦弥，神完志自固。广川济洪波，峒林写疏树。游橐载多奇，播世丰古蕴。聊取一生欢，捐葳百年虑。阮哭既不为，杨墨悲胡作。悠哉怀土心，情曲展乡故。伐竹升南冈，剪棘理东圃。薄葺面江堂，衍以蔽风雨。越歌发采菱，吴涛应节赴。灵照荡中洲，纷华逐飞鹜。槛坐纳凉温，杖倚适朝暮。循兹谢役劳，宴然守清素。"载《离垢集》卷三"赠金寿门时客广陵将归故里"。本年或翌年初作《题环河饮马图赠金冬心》，见《离垢集》卷三。

十二月，作设色《枝头刷羽图轴》。自题："倦鸟聿有托，劳子独何依？结念沉衷腑，吾当寝吾机。壬戌冬十二月六日，新罗弟华喦仰□学兄清鉴。"北京画院藏，《中国古代书画图目》（一）印。

除夕，仍客扬州员氏，风雪凄然，有诗志感，题为："壬戌岁，余客果堂。除日风雪凄然，群为尘务所牵，余与果堂寒襟相对，赋以志感。"诗曰："竹阴款语味修林，冷事相关共此心。世纲弗罗尘外雀，声声诣子报佳音。"载《离垢集》卷三。

本年，作有《携桐依岩图》，见《历代流传书画作品编年表》。

乾隆八年　癸亥　公元1743年　62岁

正月，作设色《花鸟册》八帧，一、梅枝黄鸟。题："隔座传春意，穿梅送晓声。"二、柳枝双燕。题："喃喃软语逐风斜。"三、水草飞禽。题："春风文鸟，烟草绿波。濛濛南浦，幽如之何。"四、画眉枝石。题："画眉声里听春雨，熟读南华三两篇。"五、枫叶鹦鹉。题："幽响流鲜风。"六、池塘灰鹭。题："沙际守生涯。"七、从雀栖枝。题："翼翼归鸟，戢羽寒条。游不旷林。宿则森标。晨风清兴，好音时交。矰缴奚施，已卷安劳。"八、绶带栖枝。无题句，款署："癸亥正月，新罗山人写于云阿暖翠之阁。"故宫博物院藏。文物出版社1964年《华喦花鸟册》刊行。

四月，作水墨淡色《松阴并辔图轴》，自题："并辔入岩壁，松间散马蹄。癸亥四月写于廉屋。新罗山人华喦。"故宫博物院藏，《中国古代书画目》第二册存目。

同月，画设色《苏武牧羊图》，款署："癸亥四月，新罗山人华喦并题。"题诗见《离垢集》卷三《题苏子卿牧羝图》。裱边跋："新罗山人苏武牧羊图真迹。山人此帧，诗、书、画可称三绝。其精妙处，真堪接武宋元诸家。识者珍之。沈盦。"

八九月间，员果堂卒，有挽诗曰："彦士修其身，内虚而外伟。素趣循园流，道风宰方止。视听聿不非，笃行良乃耳。游众无称奇。处德逾见美。藜菽实所甘，丝篇日积理。乐酒，怡厥性，宴贫淡如沘。固已用者深，旷其夐乎鄙。畏荣诚

好古，礼贤情益渰。薄钝恺忝交，旬龄一日侣。有若琴瑟和，心照神复视。唱言味苟同，寡节被优举。何欢班白携，鳞展扬渊水。意谓荃与兰，子之清可比。意谓柏与松，子之操可拟。禀命嗟不融，脱然驰物累。慈遗妻孥哀，义存友朋诛。儵幽云有归，穗帐悲风起。"

约九月初，得高翔诗，步韵奉答。诗曰："道胜文章质，情融事物齐。有怀神自广，高唱调无低。红雨秋江树，斜阳古岸堤。惭余乏雅响，何以肆清啼。"载《离垢集》卷三，题为《高犀堂见怀五律一首步其原韵奉答》。

十月七日，过员果堂墓，感而成七律一道，诗曰："一坯黄土依林莽，六十衰翁礼故人。（原注：是日余六十贱辰）挥涕感今哭己痛，临风念昔意何申。松门积绿阴恒闷，石碣题朱色未陈。（原注：果堂葬于九月七日）肆目离离霜草外，夕阳如悼冷山春。"见《离垢集》卷三《癸亥十月七日过故友员九果堂墓感生平交悲以成诗》。

同日，因客江湖，感而抒怀，作长诗一首，诗曰："流梭玩日月，山水经浮游。少壮不可再，何以忘我忧。秋云出远岫，寒松退苍遒。遭物伤良偶，（原注：为故友果员堂）去国怀故邱。行途矧寂蔑，羁滞空白头。霜郊无留影，冻日悬清愁。桑榆延暮色，归鸟触以休。野性且自适，谁克获其俦。嗟余谨矩步，忽忽甲子周。有恸先师训，终乏志士猷。观田既薄刹，精粒荒趁收。体泽苦非润，肤槁岂复柔。俯仰一己矣，长声扬新讴。"载《离垢集》卷三《余年六十尚客江湖对景徘徊颇多积慷因赋小诗自贻试发长声以咏之》。

十二月于崇兰书屋作《唐寅小像轴》，自题："子畏五十小影，原本系周东村所写。癸亥嘉平，余客广陵，偶见裱家，录摹此幅，俟后之君子披揽清风，亦将有感于斯文。新罗山人华嵒。"上诗堂有周二学题唐寅五十自题照诗。款署："六如居士题照句。癸亥冬日于崇兰书屋。东坡周二学。"美国弗利尔艺术博物馆（Freer Gallery of Art）藏。

除夕前一日，过崇兰书屋，得七绝二首。诗曰："信说文章交有神，从来青眼悦天真。老夫自识君昆仲，十外余年情最亲。来日又当腊尽头，人生能耐几回忧。莫言风雪家山远，且下阵蕃一榻游。"诗载《离垢集》卷三。题为《癸亥除夕前一日崇兰书屋作》。

按：崇兰书屋主人不知何人，以与华嵒相交十余年，又称为昆季，似为员氏兄弟。

除夕日，重过员氏渊雅堂，有诗记事。诗曰："一过吟堂一惨神，烟花雨树色非真。（原注：果堂性乐花木，凡叶叶枝枝，无不亲言拂拭。自物化后，晴容雨态，总非向昔神色也。）去年此夕篝灯事，人鬼难言隔世春。（原注：壬戌除夕，果堂烧灯煮茗，伴余客话雪。岁华弹指又届斯时也。慨哉！）世好能知通旧情，椒盘仍献白头生。礼门姊弟贤无右（原注：果堂一女一子。女字道颐，能诗，善写竹。子字彤伯，有神童之名，时称双珍。）素玉兼金比太轻。"

本年，作行楷《五言联》。无锡市博物馆藏。

乾隆九年　甲子　公元1744年　63岁

二月立春日，员裳亭举行宴集于观梅阁，华嵒不及赴约，有步原韵七律一首。见《离垢集》卷三《和员裳亭立春日韵集原韵》。

三月，作设色《瞽书图轴》于杭州。款署："乾隆甲子春三月，新罗山人写于解弢馆。"上海博物馆藏，《华嵒书画集》印。

春夏间，马曰璐五十寿辰，为写小像于扇头，并赋诗祝贺。诗曰："方水怀良玉，幽折韫清辉。蓄宝希声世，犹复世弥知。君子懿文学，精理彻慧思。申言吐芳气，写物入遐微。川涌赴诸海，修鲸翻浪飞。郁云丽舒卷，飘色而赋奇。日华金照耀，月露香流离。山筑玲珑馆，萝薜绿经分披。孝友敦昆弟，斑白疑殷依。青松倚茂竹，微雨新晴时。寿觞一以荐，慈颜启和怡。荣爵靡足好，欢东诚如斯。鄙子拂枯翰，倾想幽人姿。唯惶厚秽累，且是复疑非。"见《离垢集》卷三《马半查五十初度拟其逸致优容写之扇头并制诗为祝》。

按：马曰璐，为马曰琯弟，"字佩兮，号半查，工诗，与兄齐名，称'扬州二马'。举鸿学鸿词不就，有《南斋集》……佩兮于所居对门筑别墅曰'街南书屋'，又曰'小玲珑山馆'，有看山楼、红药阶、透风透月两明轩、七峰、草堂、清响阁、藤花书屋、丛书楼、觅句廊、浇药井、梅寮诸胜。玲珑山馆后丛书前后二楼，藏书百厨。"见《扬州画舫录》卷四。马氏兄弟与高翔家老屋相望，相交最密。华嵒之结识马曰璐，或与高翔介绍有关。

此际，有《题员周南静镜山房图》五古长诗。见《离垢集》卷三。

夏日，寓架烟书屋，作五律一首。载《离垢集》卷三。

夏或秋，已返杭州解弢馆，秋日有《解弢馆即事》诗五绝云："掩斋咀世味，倾我怀古心。谛览极寒壑，孤云绕秋岑。"见《离垢集》卷三。

乾隆十年　乙丑　公元1745年　64岁

春日在杭州。作水墨淡色《山水轴》。题五古长诗一首，载《离垢集》卷三，诗题为《赠栖岩故人》。款署："乙丑春二月，写于云阿暖翠之阁。新罗山人并题。"此图曾于北京中国画研究院第一届私家藏品展览展出。

夏，作水墨设色《花鸟轴》（一名《群鸟闹春图》），题诗见《离垢集》卷三《题幽丛花鸟》。款曰："乙丑夏日写于摩幽堂。新罗山人并题。"香港黄葆熙藏，图见温肇桐《华嵒》。

秋，作客扬州，薛漠塘、屏山兄弟过访赠诗，依韵作答。见《离垢集》卷三《乙丑秋客维扬薛漠塘屏山两昆季见过并赠以诗即用来韵和答》。秋作《花鸟册》八帧于沐云馆，故宫博物院藏，见《中国古代书画目》第二册，并见《华嵒书画集·年表》。秋日，有《菊夜同员周南作》一诗，载《离垢集》卷三。

十月七日，礼观音阁，作诗一首。载《离垢集》卷三。本月，作设色《山水人物册》十二帧。款署："乙丑小春，新罗山人。"册后郑昶跋曰："绘事要诀曰笔墨、意境。笔以坚劲清逸为上，处处应存写字意。墨以淡厚精练为重，处处应存惜字念。笔墨既得，而以意为用。所谓紧劲、清逸、淡厚、精练，虽属工力，而意实为帅。盖笔墨可以写意，要亦意有所主而后能驱笔墨也，往哲有言得心应手，心即意，手即笔墨之事。心手相应，笔墨自互为用。于是，意到笔不到，笔简意自足，疏密看愈密，实处看愈阔，皆成绘事妙谛。然所谓意，则非工于学而深于养者，不能有大痴之痴意也，倪迂之迂意也。徘徊于荒烟古木之墟，流连于湖桥江舟之间而忘倦者，意有所适也。意有所适，乃自生境。境之成在平意，以意取境，以境发意。其间雅俗高下之分，往往失之毫厘，而差之千里。终老于画者，未必大成，文人偶为之，便足争美千秋，意为之也。故得意以为主，取境以为局，而以笔墨为之用。四美俱，绘事其庶几矣。余于清贤画最爱新罗。新罗下笔如写，惜墨如金，简远冷逸，意境之事，迥非人间。是册尤其杰构。人物勾画，园劲如细金屈铁，云树皴染，淡媚如霁月横烟溪，动植位置幽远。盖笔墨意境，实全其美。静对三宿，驰念千秋，知古人之不可及，希来者之或能继。爱述其所见于斯册者如此，尚铭、般若二鉴家以为何如？壬申冬十月，绿鬓散人郑千昌时客黄浦。"

本年，作《花鸟册》十帧。引自《历代流传书画编年表》。

乾隆十一年　丙寅　公元1746年　65岁

春昼，坐解弢馆，得五古一首，题为《丙寅春昼解弢馆作》，诗曰："丈室发贞秀，远与衡庐争。林石既厌厕，累积茂蒉英。通玩盘纡径，敝婵怿休情。流视以放听，援管舒心耕。精骛历八极，神游逮五城。蒙冗漱芳润，搜雅掬幽清。躁雪烦怒，调畅达聪明。奉时旷偏俯，清虚蔑牵萦。非必贤智谓，苟诚愿爱轻。感顺识有会，宰竖良不倾，益我从玄智，逍遥乐馀生。"载《离垢集》卷四。又，春日同沈秋田东皋游眺，得五律一首，载《离垢集》卷四。

春朝，作设色《寒驼残雪图轴》。自题："老驼寒啮三更月，残雪新开一线天。乾隆丙寅春朝，新罗山人写于云阿暖翠之阁并题。"故宫博物院藏，故宫博物院《清代扬州画家作品》展览图录印。

春日，作着色《蹊岩美云图轴》。题诗见《离垢集》卷三《题倚石山记》。款署："乾隆丙寅春日，新罗山人写云阿暖翠之阁并题。"美国芝加哥大学美术馆（David and Alfred Smart Gallery University of Chicago）藏，《中国绘画总合图录》（一）印。春日，又作《梧桐鹦鹉图轴》。自题："其容止闲暇，守植安停。逼之不惧，抚之不惊。宁从以远害，不违忤以保生。丙寅春，新罗山人写于解弢馆。"

三月，作设色《西园雅集图轴》。上书米芾《西园雅集图记》款署："乾隆丙寅三月，新罗山人写于解弢馆。"上海博物馆藏，印于《华嵒书画集》。

四月，作《松鼠图轴》（一名《松房饥鼠图》），自题："石蹊穿雾绕风岩，瑟瑟飞花点碧衫。仰见松房进香粒，讶翻饥鼠绝贪馋。丙寅四月，新罗山人诗画。"刊于《支那南画大成》卷七。同月，次子华浚应府试诗题，赋得"战胜臞者肥"，华嵒闲居无事，亦赋一诗。诗曰："信道苟不惑，物齐识乃微。君子思饱德，在陋无怀饥。舒情以旷智，委顺懿清肥。浩气融眉宇，惠风集轻衣。寝息展念畅，弦响室锐机。孔获奉时化，瞻向沐优辉。"

五月麦秋，作《人物册》十二帧。一、画松根看云，题："松根看白日，洗眼看流云。"二、画采菊东篱，书陶潜

诗句。三、画伏石观鱼，无题。四、画右窟隐者，题："石窟支寒隐，破被蒙头眠。终朝不一食，吟响如秋蝉。"五、画梧桐双美，无题。六、画卧看秋风，题："闲看落叶随风去，冷笑奔云送雨还。"七、画寒林牧马，题："沭漩桥声下，嘶盘柳影边。常闻禀龙性，固与白波便。"画童戏，无题。八、画茅舍思诗，题："书来笔底惊强健，诗去吟边想步趋。"九、画树下听琴，题："试鼓邱中琴，便有人出幽。"十、画牧童牛背，题："小雨凉生犊背春。丙寅麦秋，新罗山人。"原张学良藏，仅见十帧幻灯片。

六月，设色作《雪夜读书图轴》自题："冷树揽云筛丹魄，冻茅覆雪裹书声。柴门只傍芦溪水，疏竹萧萧永夜清。丙寅六月于解毁馆挥汗作此，以破炎炽，新罗山人并题。"上海博物馆藏，《华嵒书画集》印。

约夏季，老魏云山八十寿辰，有长诗贺寿。诗曰："白璧重连城，明珠倍兼金。二物诚足贵，未若处士心。其华文章府，其茂德义林。融与令时进，淡随佳水深。侣鸟结孤兴，憩木荟芳阴。田父致情话，浆酒罗劝斟。黍苗延眈亩，野气横清襟。轻云出远岫，素月流高岑。疏筱拥灵籁，惠风倾好音。园条缀夏果，秋室宴焦琴。寿以天所宠，道为学者钦。君子厚谦约，福履绥且愔。善衷何用慰，薄将献微吟。"又有《寄怀云山》一诗，均见《离垢集》卷四。

九月，与郑板桥等画友在程兆熊家作《桐华庵集胜图轴》，上题："乾隆丙寅秋九，同人集程子梦飞桐华庵斋中。清话之余，野鸟相逢，秋色争妍。得此佳趣，爱对景书之。时颜叟补石，许大写菊。梦飞日，此幅似未毕乃事也，得板桥墨竹则可矣。俄顷，童子报曰，郑先生来也。相见揖让，更写竹数个。新罗山人华嵒。"裱边有壬申陈撰、壬申金农、陈章、高翔等六人题诗。香港王南屏藏，《中国绘画总合图录》（二）印。

按：桐华庵为程兆熊书斋。据《扬州画舫录》卷十二，"程兆熊，字孟飞，号香南，又号枫泉、淡泉、寿泉、小迁。仪真人。工诗词，画笔与华嵒齐名。书法为退翁所赏。"颜叟疑为颜峄（公元1666—1749年），颜峄为江都人，曾随李寅学画，擅画山水、人物，学北宋人风格，此图画石与所见颜氏画风相近。许大、似为许滨。许滨为丹阳人，字谷阳，号江门。陈撰侄女婿。乾隆庚午（公元1750年）曾与华嵒合作《桃柳双鸭图》，金农《冬心先生画竹题记》亦称"二老每遇古林茶话，各出所制夸示"（均详后文）。《郑板桥集》所谱年表称郑氏此年"自范县调署潍县"，未言其返扬州。此图金农等友人跋俱真，可补郑燮生平行实。

菊秋，作《荷花水鸟图轴》，款署："丙寅菊秋，新罗山人拟宋人法于芙蓉馆。"原张珩藏，印于《韫辉斋藏唐宋以来名画集》。秋日，又作《花鸟轴》，自题："朱衣就暖来南国，旭日烘春染上林。丙寅秋日，新罗山人写于解毁馆，拟元人法。"香港赵从衍家藏。

本年秋，吴雪舟邀华嵒与周京、汪舜龄等登天目山，又放舟游金闾，系舟虎邱，各赋诗：见《周穆门吴游图卷》自题，转引自《华嵒书画集·年表》。

十月，作《鸟鸣秋树图轴》，款署："丙寅小春，新罗山人写于冷香馆。"印于《新罗山人画集》。

冬月，设色作《刘讦游山图轴》，自题："刘讦每游山泽，流连忘返。神理闲王，姿貌甚华，在山谷间意气弥远。或遇之者，神马神人。丙寅冬月新罗山人写。"上海博物馆藏，印于《华嵒书画集》。

本年，又作设色《白芍药轴》，款署："新罗山人华嵒诗画。"所题一诗见于《离垢集》卷四，题为《艾亭坐雨》，查该诗作于本年，此画亦应作于本年前后。又作《双鹤图轴》，载《自怡悦斋书画录》，并作《梧竹双鼠图轴》，载《六莹堂藏画》第一集。均引自《华嵒书画集·年表》。

乾隆十二年　丁卯　公元 1747 年　66 岁

本年在杭州家中。

春，继室蒋媛染疾，请朱南庐过视。见《离垢集》卷四《赠朱南庐先生》，诗内注曰："丁卯春，先室染疾，蒙先生枉驾过视，深可感也。"

三月二十一日，妻蒋媛病故。见《离垢集》卷四《戊辰三月二十一日亡荆蒋媛周忌作诗二首》。

秋宵，有七律并寄魏云山。云山寄书索画，作黄鸟鸣春树答之并系一律。载《离垢集》卷四。

秋，作着色《老树白猿图轴》，自题："瑟瑟烟云暗复明，紫崖东上月痕生。清宵忽听霜林响，知是苍猿拗树声。丁卯秋，新罗山人写于讲声书舍。"美国普林斯顿大学艺术博物馆（The Art Museum, Princeton University）藏，印于《中国绘画总合图录》（一）。又，作设色《花鸟册》四帧。其一，画疏枝双鸟，题："孤烟双鸟下，幽趣迫疏林。"

其二，画鸟归巢，题："翻飞鸟归巢"。其三，画菖蒲小鸟，无题。其四，画竹石布谷鸟，题："临风侣求，以播春音。丁卯秋日，新罗山人写。"上海博物馆藏。《华嵒书画集》印。

十月，设色画《凤凰梧桐图轴》，款署："丁卯小春，新罗山人写。"上海博物馆藏，《华嵒书画集》印。同月作真书《七言联》联曰："李邺侯无烟火气，杜工部有浣花吟。"款曰："丁卯小春，新罗山人华嵒。"收藏及发表如上。

冬日，作着色《花鸟册》四帧。其一，画啄木鸟老树，题："终日劳劳间，与人除蠹害。丁卯冬日，新罗山人写于解弢馆。"其二，画柳溪鹭鸟，题："鹭鸶立处水烟青。"其三，画山雉，题："硐饮不知去，乐此春泉甘。"其四，画八哥捕蛙，题："单行小雨寻芳草，翻人蒲塘得意游。"香港招署东藏，印于《中国绘画总合图录》（一）。冬日，又作设色《花鸟册》十帧。款曰："丁卯冬日，新罗山人写于解弢馆。"各帧如下：

其一，画竹石栖凤，题："昨因王母使，玉姜生欢颜。"

其二，画柳石锦鸡，题："硐饮不知去，乐此春泉甘。"

其三，画雀石，题："一林秋雨近黄昏，群雀乱栖山气冷。"

其四，画啄木鸟，题："终日劳劳间，与入除蠹害。"

其五，画鹌鹑草丛，题："烟中冒雨出，草畔呼群食。"

其六，画竹石翠鸟，无题。

其七，画鸟捕飞蛾，无题。

其八，画八哥捕蛙，题："单行小雨寻芳草，翻入菖蒲得意游。"

其九，画鹧鸪竹石，题："请君暂停驾，倾耳听鹧鸪。"

其十，画柳条水鸟，题："轻英散涉浦，流影沐春波。"

款在第四帧上。美国弗利尔艺术博物馆（Freer Gallery of Art）藏，访美时寓目。

本年冬，吴雪舟来访，倩作小像，遂画《吴雪舟秋山放游图》。见《离垢集》卷四《题吴雪舟秋山放游图》序云："丁卯冬，吴子雪舟冲寒千里而来，访山人于竹篱蓬艾之间，意自远矣，风亦古矣。时款言情洽，披露所怀，而荣利之欲可窒，山水之癖莫砭。欲倩山人毫端些子钩勒形骸，置身重岩幽涧，紫绿纷华之中，流览畅览，罄其所蓄。唯山人讷讷，莫知对也。因忆前人有颊上三毫之妙，山人愧未获此三昧，从何著笔。默然良久，恍乎有凭，乃拟雪舟胸中邱壑，并识其意是为照焉。"

按，吴雪舟其人无考。《离垢集》中有《题吴雪舟黄山归老图》，其题诗中有"有士怀乡土"句，可知吴氏籍本新安，又杭州距扬州，当时路近千里，华嵒客扬州有诗曰："去家八百里"。或者吴氏亦扬州之徽商亦未可知。

十二月二十五日，作设色《秋菊图轴》于解弢馆。题云："惊商激清籁，苏气流冷节。微阴沧灵曜，澄露贯融结。文砌蔽芬莽，朱英糁秋雪。浮韵浸孤贞，纷蕤缦靡郁。远鄙蒽溜沾，洞畅粹幽屑。俯影懋恬绥，舒华倭暇逸。丁卯冬十二月二十五日，新罗山人坐解弢馆呵冻写此并录前作。"见《虚斋名画录》卷十。

本年，作《梅竹图轴》，山西省博物馆藏，《中国古代书画图目》（八）存目。

乾隆十三年 戊辰 公元1748年 67岁

本年在杭州。

初春，在解弢馆画牡丹，图成题五古于上。诗曰："春阳丽融光、舒气滋万物。晨风活闲庭，草芽蒙露发，幽斋得石侣，晤畅踰琴瑟，倾怀去巧机，砥意入丝发。霜毫拂轻绡，色香腕下出。虽非欹斜迳，聊此分蒙密。所怪远酸寒，只足相解达。志趣略为诃，遗声寄甜辞。"见《离垢集》卷四《戊辰初春解弢馆画牡丹成即题其上》。

二月，作《春夜宴桃李园图轴》，自书原文，款署："戊辰春二月，新罗山人写于解弢馆。"天津艺术博物馆藏，印于《艺苑集锦》。

按：徐邦达先生闻友人钱容之言，曾见华嵒《华灯侍宴图轴》，自识晚年作人物时属其子华浚代笔。据此，他在《古书画伪讹考辨》下卷中以为："此图树石部分画所书款题均合其中晚年面貌，但所有人物衣纹用笔都比较光嫩……可知亦是华浚代笔。"

三月，作设色《花鸟轴》，款署："戊辰春三月，新罗山人写于解弢馆。"同月，作《仕女轴》，款署："戊辰春

三月，新罗山人写于云阿暖翠之阁。"《望云轩名画集》第五集印。本月，又作《耄耋图轴》于云阿暖翠之阁。印于《神州国光集》第十集。同月又作《牡丹图轴》，见《中国古代书画目录》第二册。

三月十五日，访友人王子容大于于宝日轩中，见咏诗，归来画鹅，并作题鹅诗。序曰："戊辰三月望，时天气明洁，风日和畅。偶思友人王子容大，遂买舟达湖墅，登岸北行，穿梅竹松桂之间，诣其庐焉，而王子快然跃出，让之宝日轩中。虽晤言一室，颇获尘外之乐。适见几上短笺，墨迹淋淳，乃王子咏鹅佳制。清新雅调，迥越凡响，仆既归草屋，犹忆'翻身穿翠荇，侧翅拂清波'之句，因为点笔，并诗索笑。"

春朝，作水墨淡色《鹳鹆图轴》，款署："戊辰春朝，新罗山人拟元人法写生。"印于《支那南画大成》第六卷。又作设色《桃花鸳鸯图轴》，所题七绝载《离垢集》卷四，题为《题桃花鸳鸯》。款曰："戊辰春朝，新罗山人写并题。"南京博物院藏，印于《画苑掇英》及《中国古代书画图目》（六）。又作《碧桃鸳鸯图轴》，题诗同于《桃花鸳鸯图》，款署："戊辰春朝，新罗山人写并题。"天津艺术博物馆藏，印于《天津艺术博物馆藏画集》。

约春季，莲溪索画，即画白莲赠之。见《离垢集》卷四《莲溪和尚乞画即画白莲数朵赠之》。并完成《吴雪舟秋山放游图》。

按：据《离垢集》卷四编列，以上两画均完成于3月内。莲溪，（公元1816—1884年）名一号野航，又号黄山樵子，江苏兴化人。擅画人物、仙佛、亦善花卉、山水，有华嵒遗意，尤善画荷。《扬州画苑录》、《海上墨林》有传。本年莲溪三十三岁。

四月，作水墨淡色《竹林七贤图轴》，款曰："戊辰四月，新罗山人写于解弢馆。"首都博物馆藏。《中国古代书画图目》存目。

夏五月，作设色《花鸟轴》，款署："戊辰夏五月，新罗山人写于解弢馆。"《陶风楼藏书画目》著录。

六月，画白描《寿星像轴》，自题："地上老人天上星，长头阔额苍龙形。髭须不落涂云母，牙齿常存吃茯苓。竹杖四棱春水碧，藤鞋一纳瓜皮青。三千甲子流弹指，游戏尘寰托片翎。戊辰夏六月，山人方寝杖息游，值友人持素纸一张，索写南极老人像，因为展笺，并题一律。新罗山人。"《秘殿珠林》三编著录。

夏日，作《人物轴》，款曰："戊辰夏日，写于解弢馆。"《陶风楼藏书画目》著录。

九月十一日，作《松韵泉声图轴》，自题：爱尔山居好，因人更入山。白云遮路断，绿树到林边。松韵醒林处，泉声恼石间。客还春欲尽，彩霞仆初还。"收藏不详，薛锋先生抄示。

九月十二日，作水墨淡色《秋江汛月图卷》。款署："戊辰重阳后二日为立先世兄正，华嵒。"引首题："秋江汛月图。寿门金农题。"拖尾有厉鹗、陈章、楼锜、汪士慎、程梦星、徐德音、张四科、金农、全祖望、金兆燕、朱振孙、杭世骏、吴均等人题，美国翁万戈藏。《中国绘画总合图录》（一）印。

秋日，作设色《柳塘鹭鸶图轴》。自题："柳塘春漫野禽欢。戊辰秋日，新罗山人写于解弢馆。"此图一名《柳塘翠鹭图》，故宫博物馆藏，见《中国古代书画目》第二册。

十二月二十三日，作设色《瑞年图轴》款署："戊辰嘉平月小除夕日，新罗山人写于解弢馆。"香港徐伯郊藏，印于《中国绘画总合图录》（二）。

十二月，作设色《仙人白鹿图轴》，款署："乾隆戊辰冬十二月写于云阿暖翠之阁。新罗山人。"北京市文物商店藏，《中国古代书画图目》（一）印。

冬，作《墨竹轴》，自题："山人写竹不加思，大叶长竿信笔为。但恐吟堂霜月夜，老鸦来踏受凤枝。戊辰冬日，新罗山人写于解弢馆并题。"收藏不详。《新罗山人画集》，及《水墨美术大系》第十一卷《八大山人扬州八怪》印。

本年，作《周穆门吴游图卷》，上海私人藏，引自《华嵒书画集·年表》。又作设色《戏蛇图轴》，中央工艺美术学院藏，见《中国古代书画图目》（二）。又作，设色《竹楼图轴》，北京市文物商店藏，见《中国古代书画图目》（二）。又作《花鸟五段卷》，见《金石书画旬刊》第68期，引自《华嵒书画集·年表》。

本年又作《绢布花鸟卷》，见《听帆楼书画记》。《白牡丹轴》，转引《历代流传书画编年表》。

本年有诗《寄怀四明老友魏云山》，载《离垢集》卷四，并有《作枕流图呈方大中丞》。

按：俗称巡抚为中丞。查《清史稿·疆臣年表》，乾隆十三年三月至七日，方观承代浙江巡抚。其本传亦称（乾隆）十二年回布政使任，十三年迁浙江巡抚），是知诗中方木中丞即指此人。方观承，字遐谷，安徽桐城人，官至直隶总督。

乾隆十四年　己巳　公元1749年　68岁

本年仍在杭州。

正月，作设色《朵画册》十二帧，款在《蛇蛙图》中，署："己巳正月，新罗山人写于最高深处楼中。"故宫博物院藏，朝花美术出版社1961年出版，各帧如下：

其一，设色画春景山水，自题："春游履绝磴，送目欲穷奇。谷杳陈疏郁，荒烟簸雨迟。"诗载《离垢集》卷三，题为《春游》。

其二，画墨笔山水。自题："一水落西涧，数家悬东峰。"

其三，设色画夏景山水。自题："幽鸟香中下，衔花鱼里出。"

其四，画青绿绿景山水。自题："短楫秋江打浪归。"

其五，设色画松下弹琴。自题："指间流水声初壮，松上归云影自闲。"

其六，着色画蕉叶题诗。自题："要坐石林研冷句，戏将蕉叶扫浓烟。"

其七，着色画麦雀，自题："踏翻绣麦风，团啸高原雨。"

其八，着色画鸬鹚，自题："腥羽猎寒溪，揽乱一潭玉。"

其九，着色画修竹栖禽，自题："修竹挂青蛇，鸟欣栖有托。"

其十，着色画瓜蔓草虫，自题："高鼓螳螂须，欲击蜻蜓翅。"

其十一，着色画秋蝉，自题："半岭流秋响，寒蝉带叶飘。"

其十二，着色画蛇蛙，无题，署款前已录。

春，作青绿设色《隔水吟窗图轴》（一名《设骨青绿山水》）其上自题："隔水吟窗若有人，浅兰衫子墨绫巾。檐前宿雨团新绿，洗却桐阴一斛尘。乾隆己巳春，新罗山人写于解弢馆并题。"上海博物馆藏，《华嵒书画集》、《宋元明清名画大观》印，《丛碧书画录》著录。诗载《离垢集》卷四，诗题为《溪上寓目》。又作《解弢馆即事》诗题栀子花，诗曰："老去解颐唯旨酒，独斟廷廷醉如泥。偶亲粉墨微团抹，仿佛生香近麝脐。"载《离垢集》卷四，诗题为《己巳春日解弢馆即事用题栀子花》。

五月，作《豆阴闲话图轴》，见《神州国光集》第十六。

六月，有客过访，谈世上名贤，乃作《苍松彦士图》并题诗以赠，该诗以序代题曰："己巳六月，余方销夏于清风碧梧之阁。适有客冲炎过访，揭谈世上名贤，如鹿门、太邱、柴桑辈。舌本津泽，略无少倦。傍又一客徐而言曰，子之所举皆前代也，独不闻吾城有盛君约庵者，宠仁向义，践德迁和，就俗引善，远情稽古，即昔之明达，今之君子也，岂不懋乎！余因奇之，乃作《苍松彦士图》并诗以赠。"六月二十一日，作《竹雀图轴》，故宫博物院藏。引自《华嵒书画集·年表》。

八月望前，设色作《锺馗嫁妹图轴》，上题："轻车随风风飔飔，华灯纷错云团持。跳㧈叱咤真怪异，阿其髯者曰锺馗。己巳八月望前，新罗山人戏笔并题。"南京博物院藏，《艺苑掇英》第八期、《中国古代书画图目》（六）印。《觯斋书画录》著录。题诗载《离垢集》卷五，题为《锺馗嫁妹图》，唯"真怪异"作"真诡异"。

秋八月，又作着色《水鸟芦花图轴》，款曰："己巳秋八月，新罗山人写于离垢轩。"上海博物馆藏，《优庐书画录》著录并印图。

八月，作淡色《村学图轴》（一名《村童闹学图》为横幅），款署："己巳秋八月，新罗山人写。"上海博物馆藏，《华嵒书画集》及《中国美术全集·绘画编》11印。

十月，作设色《翠羽和鸣图轴》，款署："己巳小春，新罗山人写于解弢馆。"上海博物馆藏，《中国美术全集·绘画编》11印及《华嵒书画集》印。

腊月，友人王容大奉父命来求绘宝日轩图，图成并系七绝一首，其诗以序代题曰："驭陶王先生者，嗜古笃学，筑居烟水荷柳间，枕山面田，以家业训子孙，且耕且读，计无虚度，遂拟'宝日'二字铭其轩云。令子容大兄与仆交亲。时己巳腊月，风衣雪帽，蹀履提过壶，过仆寒堂，以尊大人命，告欲仆写图，垂戒将来，耕读绵绵，弗违世业。悦其用意，即为展翰，并系半律。"诗曰："世守青箱课子孙，稻花香里别开门，小桥活水潾潾浪，卷入蓁塘绕一村。"载《离垢集》卷五。

本年，作《桐阴新绿图》，引自《历代流传书画编年表》。

本年，移居杭城东里，有《移居》诗曰："卜居东里傍城隅，草草三椽结构粗。木榻纸屏非避俗，蒲羹蕨饭自甘吾。新锄小圃移花竹，闲课长须制茗炉。深喜太平扶老日，尚能诗画养惷愚。"载《离垢集》卷五。

乾隆十五年　庚午　公元1750年　69岁

初春，与许滨合作设色《桃柳双鸭图轴》，款署："花甲重周。庚午初春，秋岳，许江门同写于解弢馆。"苏州博物馆藏。印于《苏州博物馆藏画集》。

春，作着色《老松双鹤图轴》，款署："庚午春日，新罗山人写。"日本住友藏，《中国绘画总合图录》（四）印。

夏五月，作《锺馗图轴》于云阿暖翠之阁。《望云轩名画集》印。

六月，仿元人笔作《秋风野鸟图轴》，印于《新罗山人画集》。又作水墨淡色《松鹤图轴》，自题："庚午夏主月，新罗山人写于解弢馆。"虚白斋藏。见《虚白斋藏画》。六月二十一日，又作《竹雀图轴》，故宫博物院藏。

六、七月间，有扬州之行。七月自扬州归杭。有《庚午七月渡扬子江口拈一首》，诗曰："挂席渡扬子，轻舟破浪飞。江声万里至，书卷一担归。大火流西日，秋云溅客衣。由来天堑险，南北望微微。"载《离垢集》卷五。

本月，张南漪卒。年四十七。见《厉樊榭年谱》。有《挽孝廉张南漪四绝句》，诗曰："往昔扬州同作客，春郊把臂蹑芳尘。于今要醉虹桥月，何处花前索酒人。咳吐明珠霑世间（原注：孝廉家贫常卖文自给。）逢人争识马班颜。那知上帝呼来急，一驾白云不复还。五十未过四十余，有孙有子读遗书。羡君已了人间世，何用高官发鬓疏。筹量用世孰为尊？君子怀仁务立言（原注：孝廉富著述，博学强记。）道在文章名不化，茫茫岁月著乾坤。"

按：张南漪，名赠，字曦亮，号南漪。仁和人，乾隆十三年　（公元1748年）举人，长于史事，有《南漪遗集》。杭世骏《南漪遗集序》曰："南漪雅古渊思，于书无所不窥，披瑕剔隐，于史学尤为专长。晚年吐叶浮艳，一意治经。圣天子方求硕学，诸公卿交上其名。徵诣京师，四方待治骈阗，□文古集，而南漪以故人之招南回，甫抵家病卒。"华嵒与张漪相识当在张未中举卖文于扬州时。

秋日，作《鱼藻图轴》于解弢馆。见《名人书画集》十。

冬日，作设色《三星图轴》，自谓："谓天盖高，降尔遐福。三寿作朋，其人如玉。宜兄宜弟，为龙为九。子子孙孙，长发其祥。庚午冬日，新罗山人写于解弢馆。"中央美术学院藏。冬日，又作《山水轴》。自题："梅竹阴已深，庭架缘古茂。夏景呈朱鲜，累落韬芳秀。将学云鸟游，直由意外觏。笔力尽曲盘，点刷免荒陋。山令人攀登，水令人浣漱。原坦树樾粉，壁凿窗窅窦。松膏活径肥，石髓抽兰瘦。耳目一时移，心智忽然浴。庚午冬日，新罗华嵒诗画。"国外私人藏，曾见幻灯片。

十二月，有《庚午十二月独乐室作》一绝。序云："寒堂东北隅，别启数椽，既陋且朴，聊可养疴息杖。每遇严寒，临轩曝背，肢休爽然，虽附廛市，犹当高岩峻壁，以此自乐也。"诗曰："老力艰走雪，闭户避寒威。乐我独乐室，新日曝身肥。"腊尽，晨起探春信，得五律一首。均载《离垢集》卷五。

本年，厉鹗有题华嵒《浴鹅图》一诗。诗曰："昙礴村中我旧过，嗔船无力困沧波。近来颇厌书生幻，不爱笼鹅爱浴鹅。"见《樊榭山房集》。

同年，金农自序《冬心先生画竹题记》，其中一则云："丹阳许滨江门，善画菉石水仙……汀州华嵒秋岳，侨居吾乡，相对皆白首矣！尝画兰草纸卷。卷有长五丈者，一炊饭便了能事，清而不媚，恍闻幽香散空谷中。二老每遇，古林茶话，各出所制夸示。予恨不能踵其后尘也。今年六月，予忽尔画竹，竹亦不恶，颇为二老叹赏。"见《冬心先生题画记》。

乾隆十六年　辛未　公元1751年　70岁

二月，作《寒山拾拾图轴》，款署："辛未春二月，新罗山人写于解弢馆。"上海博物馆藏，《华嵒书画集》印。

三月，作《调弦图轴》（一名《柳下调丝图》），款署："辛未春三月，新罗山人写于解弢馆。"原邓拓藏，现藏中国美术馆。印于《艺苑掇英》第二十八期。

按：此图真伪专家有争议，香港黄葆熙收藏同样一幅，唯无纪年，尝见幻灯片，似真迹无疑。

春三月，设色作《春江赤鲤图轴》，自题："春江迎赤鲤，吐气风雪从。击碎桃花浪，翻身欲化龙。辛未春三月，

解弢馆雨窗作。新罗山人。"北京荣宝斋藏。《新罗山人画集》印。同月，作《桂园秋兴图轴》（一名《幽居图》）。自题："幽居筑宇，绝弃人事，苑以丹林，池以绿水，左依郊甸，右带流泽。春爱谢则接武平皋，素秋澄景则独坐虚室。侍姬三四，赵女数人，不则遥逼数纪，弹琴咏诗，朝露几闲，忽忘老之将至。右江淹语。新罗山人写意，时辛未春三月也。"上海私人藏《新罗山人画集》印。同月，又作《桃柳仕女图轴》于解弢馆，故宫博物院藏，引自《华嵒书画集·年表》。唯年表误"桃"为"杨"，据《中国古代书画目》（二）改正。

春，拟宋人作作《秋山闲眺图轴》，故宫博物院藏，引自《华嵒书画集·年表》。

四月，作《花鸟轴》，上自题七言两句。款署："辛未清明后一日。"广西博物馆藏，杨新告之。同月，作设色《荷花白鹭图轴》（一名《青莲白鹭图轴》）款署："辛未谷雨前二日，新罗山人写于冷翠阁。"扬州博物馆藏。

此年春季至仲夏均在杭州，夏末去扬州，有《辛未夏夜渡扬子作》五绝一首，诗云："一片金焦月，曾经几夜看。昔游春未宴，今也夏将阑，客味咀含涩，江波泛涉难。澄眸入苦雾，万里白漫漫。"载《离垢集》卷五。

九月，作《写景山水册》十二帧。其一，画春景，题："春草浅浅绿微微，拨船小溪歌未归。柳兜一丈桃花水，青虾时与白鳝肥。"其诗载《离垢集》卷四，名《小溪归棹》。其二，画秋景，题："出岫云无滞物心，淡逾秋水薄空林。萧然又有逃名客，闲卧青山抱瓮吟。"诗载《离垢集》卷三，名《题吟云图》，唯"萧然只有逃名客"，改作"萧然又有逃名客"。其三，画山居。题："石磴萦纡上翠微，跨山置屋日来归。白云流向窗中出，幽鸟翻从槛下飞。古帖砺心文字雅，春盘荐座蕨苗肥。远江如带拕澄碧，映入斜阳渍冷晖"诗载《离垢集》卷三，题名《山居》。其四，画溪亭渔隐，题："渔潭雾木晓风披，叶比枝分乍合离。亭上数峰青欲滴，白云如画隐沦诗。"诗载《离垢集》卷三。题为《溪亭》。其五，画竹林幽赏，题："一溪烟，万竿竹，空翠中，人如玉。"其六，画水阁观鱼。题曰："水曲回朱槛，梧柳翳华棂。芬录扑鸳幔，流彩曳西陂。文娥抱优懿，临渊倾丽恣。游鳞卷赪卷，含恶奄清池。薄阳淡歔气，幽景鲜暮飔。光玉期三五，峒际欲悬时。"诗载《离垢集》卷三，题为《题水阁美人观鱼图》。其七，画篱园清僻。题："桐樾奄幽隅，翠凉华烂积。野气凭轻风，苏白如绵坼，流景薄西畦，牛羊返东陌。云飘七月火，烟突四民宅，群羽乘夕喧，篱园甚清僻。秋轩俯仰心，拟俟照环壁。"题诗载《离垢集》卷三，名《偶尔写见》。图亦印于《新罗山人画集》中。其八，画山舟泛峡。题："解揽谢秋浦，扣楫游中川。敝见猱出穴。绝壁攀萝烟。咬邀激孤兴，舒啸抑奔泉。宴坐穷蓬底，体轻类飞仙。"图亦印于《新罗山人画集》。九、画雪景。题："晓梦沉沉傍酒炉，炉边酣卧日将晡。醒来却怪庭前雪，压断山梅四五株。"诗载《离垢集》卷一，题为《雪窗》。其十，画边城雪夜。题："冰老长河冻气清，冷云如铁立边城。一声觱篥山阴月，大雪三更细柳营。辛未秋九月，新罗山人诗画。"其十一，画群壑秋碧，题："半壁障青天，群峰乱秋影。偶来啸一声，云与水俱冷。"图亦印于《新罗山人画册》。其十二，画山居清寂，题："栖僻既云陋，吝与木石邻。寄趣聊自远，闲默懿清真。幽禽媚修羽，悦客绝俗神。含声且柔逸，适我山居民。"诗载《离垢集》卷四，图亦印于《新罗山人画集》。此册原为裴景福北陶阁旧藏，民国十三年以《华新罗写景山水》印行。

十月七日，年七十，客扬州员氏渊雅堂，员艾林以芹酒为寿，成五律一首，诗曰："素侣同兰蕙，道心日以微。颜和双颊展，鬓淡一丝飞。旨酒生香嫩，鲜芹碧玉肥。矧余虽不恪，如子主情希。"载《离垢集》卷五。

冬，作设色《竹树集禽图轴》，题诗略同于《离垢集》卷三《偶尔写见》，唯末句作"挦适居山民。"款署："辛未冬日，新罗山人诗画。"本年冬，在扬州大病月余，遥思二子成五律一首，题曰："辛未冬客邸大病月余默铸佛玉渐得小瘳因遥思二子感而成诗。"诗曰："我命轻如叶，飘飘浪里浮。四盼蔑援梗，一念默中求。佛王垂慈惠，现以金光楼。望楼思二子，泪下不能收。"见《离垢集》卷五。

本年，有《雪中登平山堂远眺》诗，又因员艾林二十岁生日，作《荷静纳荷图》为贺题五古一首，均见《离垢集》卷五。同年，作《枫猴图轴》，转引自《历代流传书画作品编年表》，又作《竹石画眉图轴》，故宫博物院藏，见《宋元明清书画家年表》。

乾隆十七年　壬申　公元 1752 年　71 岁

正月，作《柳鸟图轴》，款署："壬申春正月，新罗山人写于解弢馆。"日本私人藏，印于《宋元明清名画大观》。

按：此图与今藏故宫博物院的《华新罗花鸟册》中第五帧几无不同。该册无纪年，曾于民国廿九年由文明书局印行。比较两图，似《柳鸟图轴》系据册页画成，且此时华嵒尚在扬州，何能作于杭州解弢馆故疑为赝品。

上春，作《慈鸟图轴》，款署："壬申上春华嵒写。"图印于温肇桐氏《华嵒》。

二月，自扬州返杭，有《壬申二月归舟渡扬子作》一诗，诗曰："春櫂发扬子，微风朴面和。新红黏碧岸，初日荡金波。独鼓归山兴。长怀采蕨歌。焦公高隐处，千古一青螺。"诗载《离垢集》卷五。

仲春，作水墨《山水轴》，款署："壬申春仲日，新罗山人写于解弢馆。"香港黄葆熙藏。

春，与丁皋黄正川合作程兆熊小像《桐华庵主像轴》，帧首徐桐立题："桐华庵主三十六岁小像。壬申春，丁鹤洲写照，黄正川补图，华秋岳添鹤。徐桐立题帧首。"左裱边张石园题："程兆熊，字孟飞，号香南，又号枫泉、瀑泉、寿泉，别号小迁。歙人，占籍仪征。工诗词，能书画。与华秋岳齐名。癸巳夏日，武进张石园书。"故宫博物院藏，印于《中国画》1984 年第三期。

按：《离垢集》卷五有《程梦飞索写桐华庵图并题》诗，诗曰："擗莽藉幽庱，沉喧并俗碍。蒗役垒土为，凸凹岩壑在。绿砌有余阴，茅茨诚可快。淋淋碧挂眉，晰晰馥芳洒。四垂冒空英，半悬卷清瑷。伊尔羲皇人，迥然尘埃外。"丁皋，为扬州肖像画世家，字鹤洲，居甘泉，撰《传神心领》二卷，《扬州画舫录》引卢见曾序云："丹阳丁君鹤洲，世传其业。运思落墨，直臻神解。随人之妍媸老少，偏侧反正，并其喜怒哀乐皆传之。"黄正川，名溱，"字正川，号山臞。扬州人。画法方洵远，与项佩鱼齐名。""徐柱，字桐立，号南山樵人。徽州人。工画，得小师嫡派。"均见《扬州画舫录》卷十二。

春日，作《竹石花鸟图轴》于讲声书舍。引自《华嵒书画集·年表》。又作设色《梅竹清音图轴》，自题："临风索侣，远送春音。壬申春日，新罗山人写于讲声书舍。"四味书屋藏，印于《四味书屋珍藏书画集》。

四月，作设色《桃柳聚禽图轴》，自题："碧桃满树，风日水滨。柳阴路曲，流莺比邻。壬申四月，新罗山人写。"中央美术学院藏。同月，作水墨淡色《崇儒馆图轴》，自题："汪德温，鄞人，官至观文殿大学士，提举台州崇道观。筑室西山，月集诸儒讲学，以教授族闾之子弟，乡称崇儒馆。壬申四月，新罗山人写于解弢馆。"广东省博物馆藏，《广东省博物馆藏画集》印。

七月，作设色《锺馗称鬼图轴》，款署："壬申秋七月于解弢馆拟唐人笔意。新罗山人。"《虚斋名画录》卷十著录。故宫博物院藏。

按：天津艺术博物馆藏张四教《新罗山人像轴》，其裱边有华嵒致张四教数札。其一，作于秋季，又述及《称鬼图》，当作于此时。札云："相违日积，何胜感念！思迩来秋气渐高，雅怀逾清，正玉树临风，令人远想。弟株守蒿园，无异枥下老骥。此种情怀非良好莫知。今三小儿诣吴门小女家，弟因命其来扬窥见大方，进谒尊翁，面聆清讲。但小儿识浅不陋，诸凡敢望按拂，不独小儿受益，则老朽亦感念无！承嘱作《玉堂佳丽图》，写就奉到，但绢素绉缩，当发裱家托挺方能适观，嘱其飞托要。上宣传世长兄文案。尊翁先生处，奉托时祈属笔侯安。前蒙令伯令弟多情，今奉上《称鬼图》请教，希致意并领小儿往侯。同学弟华嵒拜字。"

八月，作着色《白芍药图轴》，自题："偶学马远斫瘦石，复仿徐熙折嫩花。两家风味有甘苦，堪趁新凉佐品茶。壬申八月，新罗山人诗画。"美国大都会艺术博物馆（The Metropolitan Museum of Art）藏，《中国绘画总合图录》（一）印。本月二十日有复张四教一信，文曰："八月十九日接世长兄七月十三日信，知尊翁大人、世兄暨阖府纳福万安。极蒙贤乔梓关切、深感高谊。日前小儿来扬，曾有一函奉侯，想蒙青照，弟以晚年迟钝，意欲老守家中也。又蒙尊翁不弃荒拙，赐札见抬，雅意谆谆，敢不奋驽力以就高望耶！况得相依清教，弟之幸也。奈弟迩来眼昏手颤，举动唯艰，向前时日，冷多暖少。贫士起居，苦家事纽结，何问尤庋，所以辗转畏缩，未敢就道。若能待明春请教可也。但时下当道多有画各处地图进上，倘系此举，非弟所能也！祈长兄请向尊大人并达弟感谢高情之意祢切。祢切！八月二十日弟复上宣传学长兄安轩。同学老友华嵒顿首。"

九月，作《庭花野雀图轴》。自题："庭花不逐时，霜后有冷艳。野雀亦多情，窥睨无忕厌。壬申九月于解弢馆对物写真并题，新罗山人。"刊印于《宋元明清名画大观》。

十月，作《碧梧丹菊图轴》，款署："壬申十月写于解弢馆雨窗。"《选学斋书画寓目记》卷下著录。又作《竹林七贤图轴》于解弢馆。故宫博物院藏。见《中国古代书画目》第二册。

冬，作淡色《六鹨鸰图轴》款署："壬申冬日，新罗山人写于云阿暖翠之阁。"上海博物馆藏，《新罗山人画集》及《华嵒书画集》刊印。

本年，作《鸡头图轴》，自题："仆解弢馆之东北，有余地一方，纵横仅可数丈。中有湖石两块，方竹四五竿，金橘、夹竹桃、牡丹、月季，高下相映。自壬申秋，置杖闲居，无关家事，而晴窗静榻，良可娱情。因叹岁月矢流，景光堪惜，乃亲笔砚，对花扫拂，并题小诗，填其疏空。客味秋潭水，冷冷自淡白。墨坐饶幽情，真趣舒眉额。新罗山人时年七十有一。"日本小川广已藏。《中国绘画总合图录》（四）刊印。其诗及序载于《离垢集》卷五。

本年，又作《枫树郊鸡鹑图轴》，引自《历代流传书画作品编年表》。本年，员周南四十生日，作《奉萱图》为寿并书五言古风一首为贺，载《离垢集》卷五。

本年，厉鹗卒，年六十一岁，见《历代名人年里碑传综表》。

乾隆十八年　癸酉　公元1753年　72岁

二月，作《锺馗啖鬼图轴》，款署："老髯袒巨腹，啖兴何甚豪。欲尽世间鬼，行路无腥臊。癸酉二月，新罗山人写于解弢馆并题。"图见温肇桐《华嵒》。诗载《离垢集》卷五《题锺馗啖鬼图》。

春，作《癸酉春斋即事》七绝一首，诗曰："春寒苦雨不能出，山水之情那得伸。聊倚青藤庭下立，竹阴歌鸟暗窥人。"载《离垢集》卷五。

五月，作《养素园图》。款云："乾隆十八年夏五月驳陶七十翁令子容大嘱为图。"上海墨缘堂印《华新罗养素园图》。

按：《西泠四家印谱》中丁敬有《容大》一白文印，款曰："乾隆庚辰六□钝丁为容大秀才仿汉人□凿。"又有丁敬刊白文《养素园》一印，款曰："园在北郭归锦儒之南。地不绰绰，而奥旷之趣屡新，盖家园之逸品也。敬叟为容大刻并记。"据此可知，王容大为一秀才，其家园以逸趣闻名于时。

夏日，作《松鹤图轴》于渊雅堂。故宫博物院藏，引自《华嵒书画集·年表》。

九月，作水墨设色《围腊图轴》，款署："癸酉秋九月，新罗山人华嵒写于架花书屋。"云。题："一带青山望不了，白云黄鹤几时归。"其十一，画老树人行，题："老我身如树，霜前叶已无。世衣多道气，善病习方书。"其十二，"画香岩色界"。题："香岩色界。"香港至乐楼藏，《中国绘画总合图录》（二）印。

本年，作设色《荷花鸳鸯图轴》，自题："鸳鸯怀春，芙蓉照影。如此佳情，如此佳景。新罗山人拟宋人法，时年七十有三。"同年，作水墨淡色《鼠石竹雀图轴》自题："绿苞欲解青林笋，苍鼠欣翻白雨烟。新罗山人写，时年七十有三。"《陶风楼藏书画目》著录。

本年，作《桐阴秋畅图》，见《澄怀堂书画目》七。

乾隆十九年　甲戌　公元1754年　73岁

春二月，作设色《夏山云起图轴》，款署："乾隆甲戌春二月，新罗山人写于讲声书舍。"广州市美术馆藏，印于《艺苑掇英》第十六期。

三月，作水墨设色《松鹤图轴》，款曰："甲戌春三月，新罗山人写于解弢馆。"北京邓永清藏。同月，作水墨淡色《松下抚琴图轴》款署："乾隆四戌图春三月，新罗山人写于讲声书舍。"上海博物馆藏。《华嵒书画集》印。

七月，作水墨设色《竹林双兔图轴》，款署："甲戌初秋，新罗山人写于解弢馆。"原颜韵伯藏，印于《中国名画》第九集，现在美国。

十月，作水墨设色《芝兰松鹤图轴》，自题："层壁耸奇诡，云浪郁纡盘。松根芝草茂，常令鹤护看。甲戌冬十月，新罗山人写。"广州市美术馆藏，《艺苑掇英》第二十五期、《中国美术全集·绘画编》11及《新罗山人画集》印。

十一月，作《聚鹤图轴》，款署："甲戌冬十一月，新罗山人写于梅花书屋，时年七十有一。"美国王季迁藏，《新罗山人画集》及《艺苑掇英》第三十八期刊印。

按：款中"七十有一"之"一"字，据图片模糊不清，似有剥落。

十一月，作设色《八百遐龄图轴》，款署："甲戌冬十一月，新罗山人写于讲声书舍。"故宫博物院藏。故宫博物院《历代绘画陈列目录》印。

十二月，作《山水册》十二帧。各帧均有题句或题诗。其一，画秋林野客，题："秋林野客，冷迳疏烟。甲戌冬十二月，新罗山人写于小梅书阁。"其二，画孤客小舟，题："旷壑养高癯，禅性虽自孤。风来无骤响，天湛久相孚。水月寒流彩，

云霞冻不苏。朝华愚我易，从此谢荣枯。"其三，画竹香深处，题："竹香深处有馀闲。"其四，画寒江孤舟，题："江寒半落鹈鹕水，土静平分鹭子洲。"其五，画树下看山。题："吴山越水皓漫漫，丹颊仙人带笑看。十二琼钗霞作帔，三千米履玉为纨。炼来白石精神怪，啖得灵砂骨髓寒。孤屿久无烟火障，只将秀色给朝餐。"其六，画碧波精英，题："方池碧浪濯清英。"其七，画野鸟栖林，题："不知谁是主，信步探山崖。迳仄花偏碍，风高鸟落迟。眠云慵作雨，卧树倒生枝。此地谁堪伴，柴桑一卷书。"新罗山人。其八，画山亭策杖，题："云心峰意两冥冥，只许看山人静听。听到烟消诸色净，干今才见故山青。"其九，画青山白。

二月，设色作《牡丹图轴》，自题："青女乘鸾不碧宵，风前顾影自飘飘。等闲红粉休相妨，一种幽香韵独饶。乙亥春三月，新罗山人拟元人法于解弢馆，时年七十有四。"天津艺术博物馆藏。

春，作水墨《松岭飞爆图轴》，款署："乙亥春华嵒写，时年七十有四。"上海博物馆藏，《华嵒书画集》印。春，又作设色《天山积雪图轴》，款署："天山积雪。乙亥春，新罗山人写于讲声书舍，时□七十有四。"故宫博物院藏，《人民画报》1961 年 4 月号、《宝古斋》1979 年第一期、《故宫博物院藏宝录》印。

九月，作《松鹤图轴》，款署："乙亥秋九月，新罗山人写于讲声书舍，时年七十有四。"上海博物馆藏，《华嵒书画集》印。

秋，作《箫曲鸟图轴》，自题："新城之山有异鸟，其音若箫，遂名曰箫曲。山产佳茗，亦曰箫曲茶。茶于箫曲违矣。若于素碧静夜中，嚼出驻云落水之韵者，是庐仝所谓通仙灵也。请与试此茗矣。乙亥秋，新罗山人写，时年七十有四。"裱边黄宾虹题："新罗山人画纯以书法参入其间，笔笔如枯藤坠石，遒媚有致，若徒观其神气飞动，犹未得虚空粉碎之妙也，咏香都绪得此，当如焚弓矣。宾虹题。"香港黄仲方藏。《中国绘画总合图录》（二）印。

十月，作设色《秋声赋意图轴》，自题欧阳修秋声赋，款署："乙亥冬十月，新罗山人写，时年七十有四。"日本大阪市立美术馆藏。《大阪市立美术馆藏品选集》印。同月，画《山高水长图轴》款署："山高水长图。乙亥冬十月写奉山翁老先生清鉴。"印于《新罗山人画集》。

冬日，作《渊明归趣图轴》（一名《种菊图》）自题："园日涉以成趣，门虽设而常关。策扶老以流憩，时矫首而游观。云无心以出岫，鸟倦飞而知还。景翳翳以将入，抚孤松而盘桓。乙亥冬日摘陶渊明句为图。新罗山人时年七十有四。"收藏处所不详，刊于《伟大的艺术传统图录》清（二），《别下斋书画录》卷三著录。又作《鸟悦明花图》，题曰："鸟悦明花醇似酒，争来饱玩太平春。乙亥冬，新罗山人写于讲声书舍，时年七十有四。"上海朵云轩曾以独幅印行。又作《盘谷山居图》，题曰："盘之中维子宫，盘之土可以，盘之泉可跃手沿，盘之阻谁争子所，窈而深廓其有客，绕而曲如轻两复嗟，盘之乐兮乐且无，虎豹远迹兮蛟龙遁藏，鬼神守护兮呵梦不祥。饮而食兮寿而康。无不足兮奚所望。乙亥冬日雪窗摘韩昌黎白并图，新罗山人时年七十四。"收藏未详，薛锋先生抄示。

本年，作《兰菊竹禽图轴》，款曰："新罗山人写，时年七十有四。"上海博物馆藏，《华嵒书画集》印。又作设色《竹楼图轴》，北京市文物商店藏，见《中国古代书画图目》（一）。又作《人物扇面》款署："新罗山人写于高柳读书堂，时年七十有四。"吉林省文物店藏。又作《陋室铭图轴》，见《知鱼堂书画录》，引自《华嵒书画集·年表》。又作《人物花鸟册》十二帧，引自《历代流传书画作品编年表》。

本年，次子华浚莳莲一缸，花开两朵，因绘图以志佳瑞并得四言诗一首。诗曰："丽质中通，发华吐瑞。照耀玉堂，福蒙天赐。"载《离垢集》卷五。

乾隆二十年　乙亥　公元 1755 年　74 岁

二月，作水墨设色《松鹤图轴》，自题："悬崖百丈藤，鹤下千年树。乙亥春二月写，时年七十有四。"北京宝古斋文物商店藏，印于《宝古斋》1979 年第一期。故宫博物院藏。见《中国古代书画目》第二册。

秋日，作《雪景锺馗图轴》，款署："癸酉秋日，新罗山人华嵒。"《梦园书画录》卷二十一著录。同秋，又作《高斋赏秋图轴》，款署："癸酉秋日，新罗山人华嵒写。"美国圣路易斯艺术博物馆（The St Louis Art Museum）藏，《中国绘画总合图录》（一）印。

本年，郑板桥自山东南归。

乾隆二十一年　丙子　公元1756年　75岁

正月，着色画《海棠禽兔图轴》（一名《禽兔秋艳图》），自署："丙子春正月，新罗山人呵冻写，时年七十有五。"

春，作行楷《录陆游诗页》："砲舍临湍漱，窗船聚小潭。山形寒渐瘦，雪意暮方酣。久客情怀恶，频来道路谙。家山空怅望，无梦到江南。"款曰："丙子春朝录放翁句。"其页藏香港王南屏。高居翰先生（James F：Cahill）尝以幻灯片见示。又作小青绿《崇柯含秀图轴》，自题："崇柯含秀姿，养气荫砂碛。冈巇回港洞，幽栈悬石壁。游履勇夙晨，跻攀欣所适。念彼素心人，水西筑花宅。尘纵罕克诣，桐庭绿苔积。乐与晤言之，宴然良有获。和光披疏襟，荡决无障隔。趣胜通乎神，智远近以寂。高啸出流埃，赴韵擘滩减。长袂揽贞芬，修苔固投客。仰首靓烟霞，徘徊清泽侧。丙子春写于讲声书舍，新罗山人并题，时年七十有五。"四味书屋藏，《四味书屋珍藏书画集》印，其诗载《离垢集》卷二，题为《入山访友》。本年春，又作《山水花鸟册》八帧，今藏中国美术馆。各帧或设色或水墨均有题句如下：

其一，设色写意画柳鸟，题曰："春鸟飞出林。"

其二，没骨法画豆荚，题曰："士大夫不可一日不知此味。"

其三，重设色画竹石鹦鹉，题曰："翼翼归鸟，戢羽寒条。游不旷林，宿必森标。晨风清兴，好音时交，矰缴奚施，己卷安劳。"

其四，设色画海棠乳燕，题曰："轻燕逐风花。"

其五，水墨画梅石。题曰："扫除繁艳余清骨，放寻寒山手自叉。"

其六，设色画桐阴饮酒，题曰："饮酒非嗜酣乐，取其昏以豪。作诗非事于文律，取其吟以适好。神仙非慕其轻举，将不可求之焉，求之欲耗壮心遣余年也。"

其七，淡色画柳宗元文意，题曰："愚池之东为愚堂，其南为愚亭，池之中为愚岛。嘉木异石皆山水，诸奇措置其间。以予故，咸以愚辱焉。摘柳子厚语为图。"

其八，画何仲言诗意图，题曰："江暗雨欲来，浪白风初起。拟古法画何仲言句。"

款在"梅石图"中，曰："丙子春，新罗山人写于讲声书舍，时年七十有五。"

本年春，又作《花鸟轴》，北京私人藏，扬新先生赐告。又作《碧桃鹦鸪图轴》于讲声书舍，故宫博物院藏，引自《华嵒书画集·年表》。

六月，作水墨淡色《听松图轴》，（一名《松阴道士图》），自题："山有白云，士多道气。冷翠苍柯，世外真味。丙子夏六月，为端五师五十寿诗画并请正。新罗山人，时年七十有五。"镇江博物馆藏，《艺苑掇英》第八期印。

冬，设色作《雪柳山禽图轴》，自题："新罗小老七十五，僵坐雪窗烘冻笔。画成小鸟不知名，色声忽从空里出。"《虚斋名画录》卷十著录。此诗亦载于《离垢集》卷五，题为《雪窗烘冻作画》。

同年，设色作《竹动鸟声清图轴》，自题："竹动鸟声清。新罗山人写，时年七十有五。"辽宁省博物院藏。又作没骨《海棠绶带图轴》，题曰："柔丝着露华如醉，修羽临风翠欲飞。新罗山人写。时年七十有五。"

本年，卒于杭州，葬钱塘钱干上埠岭。长子早殇、次子礼、三子浚。浚传绘画家学，成乾隆庚辰（公元1760年）恩科举人。所著《离垢集》五卷藏于家，道光十五年，再侄孙华时中刊行。

<div align="right">1991年元月</div>

引用书目

《清史稿》赵尔巽、柯绍斋等纂　中华书局点校本

《钱塘县志》　魏荡修　康熙五十七年刊本

《上杭县志》　民国二十七年版

《闽汀华氏族谱》　光绪甲午第四次续修本

《闽汀华氏族谱》　民国甲寅第五次续修本

《国朝画征续录》　张庚著　《画史丛书》本

《扬州画舫录》 李斗著 乾隆六十年刊，中华书局点校本

《墨林今话》 蒋宝龄著 咸丰二年刊本

《扬州画苑录》 汪鋆著 光绪十一年十二砚斋刊本

《离垢集》华嵒著 道光乙未罗时中初刊本

《离垢集补钞》 华嵒著 宣统间丁仁据手稿印行本

《历代书画家传记考辨》 徐邦达著 1983年上海人民美术出版社出版

《古书画伪讹考辨》 徐邦达著 1984年江苏古籍出版社出版

《鉴余杂稿》 谢稚柳著 1979年上海人民美术出版社出版

《华嵒》 温肇桐著 1981年上海人民美术出版社出版

《华嵒研究》 薛永年著 1984年天津人民美术出版社出版

《华嵒研究》 麻瑞民著 1985年台湾豪峰出版社出版

《华嵒的艺术思想及其成就》 王靖宪撰文 载《朵云》第2期

《鉴赏新罗山人作品的感受》 左海撰文 载《美术》1961年1月号

《秘殿珠林三编》 英和等编成于1815年，故宫博物院藏手写本

《笔啸轩书画录》 胡积堂撰 道光乙亥刊本

《听帆楼书画记》 潘正炜撰 道光二十三年刊本

《退庵金石书画跋》 梁章钜撰 道光二十五年自刊本

《梦园书画录》 方浚颐撰 光绪三年原刊本

《瓯钵罗室书画过目考》 李玉棻撰 光绪丁酉年刊本

《古缘萃录》 邵松年撰 光绪三十年澄兰堂初印本

《虚斋名画录》 庞元济撰 宣统己酉年刊本

《虚斋名画续录》 庞元济撰 民国十三年刊本

《鱓斋书画录》 郭宝昌撰 民国十五年铅印本

《伏庐书画录》 容庚撰 民国二十年考古学社印本

《丛碧书画录》 张伯驹撰 壬申油印本

《陶风楼藏书画目》 国学图书馆印行

《三松堂书画记》 民国三十二年合众图书馆印本

《华新罗写景山水》 民国十三年上海文明书局出版

《华新罗双卷合册》 民国十五年上海有正书局珂珴版印

《新罗山人画册精品》 民国二十八年商务印书馆印

《华新罗人物山水册》 民国二十九年香港中华书局精印

《华新罗花鸟册》 民国二十九年文明书局玻璃版印

《华新罗仕女人物山水花鸟大册》 上海有正书局精印

《华嵒杂画册》 1961年朝花美术出版社出版

《新罗山人画集》 1962年上海人民美术出版社出版

《华嵒花鸟册》 1964年文物出版社出版

《华嵒书画集》 上海博物馆藏单国霖主编，1987年文物出版社出版

《辽宁省博物馆藏画集》 1962年文物出版社出版

《天津博物馆藏画集》 1962年文物出版社出版

《天津博物馆藏画续集》 1980年文物出版社出版

《苏州博物馆藏画集》 1963年文物出版社出版

《广东省博物馆藏画集》 1986文物出版社出版

《辉辉斋所藏唐宋以来名画集》　民国三十年影印

《四味书屋珍藏书画》

《中国民间秘藏绘画精品》　1989 年江苏美术出版社出版

《兰千山馆书画册》　（日）二玄社出版

《清代扬州画家作品》　故宫博物院藏，1984 年香港中文大学文物馆印

《中国古代绘画选集》　1963 年北京人民美术出版社出版

《伟大的艺术传统图录》　郑振铎编　1952 年上海出版公司出版

《望云轩名画集》　吴颐编　壬戌（1922 年）印

《晋唐五代宋元明清名家书画集》　1937 年商务印书馆印行

《神州国光集》　神州国光社出版

《中国名画宝鉴》　（日）原因谨次郎编　昭和十一年（1936 年）大冢巧艺社发行

《宋元明清名画大观》　（日）日华古今绘画展览会编　昭和六年（1931 年）大冢巧艺社发行

《历代流传书画作品编年表》　徐邦达编　1963 年上海人民美术出版社出版

《中国古代书画目录》（一）（二）（三）（五）（七）　中国古代书画鉴定组编选，文物出版社出版

《中国古代书画图目录》（一）（六）（七）（八）　中国古代书画鉴定组编选，文物出版社出版

《中国绘画总合图录》　（日）铃木敬编　东京大学出版社发行

总图引

P002

终南进士听曲图

102cm×41cm

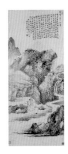

P012

新罗山人小景

130cm×51cm

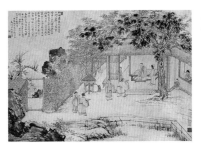

P005

宋儒诗意图

86.9cm×117.7cm

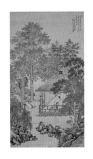

P014

沈瑜笃学图

160cm×83.6cm

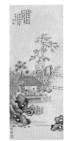

P006

把酒话沧桑

118cm×46cm

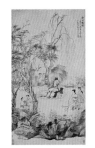

P016

金谷园图

178.9cm×90.1cm

P006

溪山高逸图

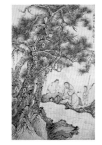

P018

松下观流图

196cm×176cm

P008

苏米对书图

151.6cm×70cm

P020

西园雅集图轴

184.7cm×100.8cm

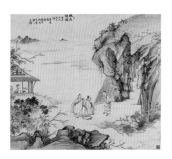

P009

桃花源图轴

119.2cm×127cm

P022

西堂思诗图

137.5cm×60cm

P010

桐荫论道图

175.2cm×89.5cm

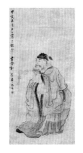

P023

锺馗

163.5cm×77cm

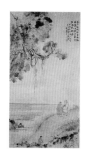

P024

苍山晚照图

137.5cm×86.7cm

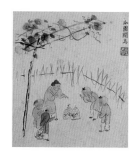

P033

童戏图（十二开）之六

19.5cm×16.1cm

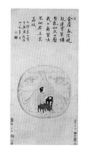

P026

金屋春深图

119cm×57cm

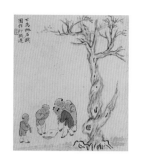

P034

童戏图（十二开）之七

19.5cm×16.1cm

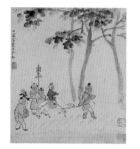

P028

童戏图（十二开）之一

19.5cm×16.1cm

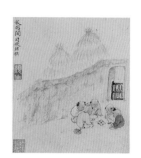

P035

童戏图（十二开）之八

19.5cm×16.1cm

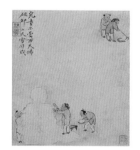

P029

童戏图（十二开）之二

19.5cm×16.1cm

P036

童戏图（十二开）之九

19.5cm×16.1cm

P030

童戏图（十二开）之三

19.5cm×16.1cm

P037

童戏图（十二开）之十

19.5cm×16.1cm

P031

童戏图（十二开）之四

19.5cm×16.1cm

P038

童戏图（十二开）之十一

19.5cm×16.1cm

P032

童戏图（十二开）之五

19.5cm×16.1cm

P039

童戏图（十二开）之十二

19.5cm×16.1cm

P040

秋浦并辔图

124.9cm×59.6cm

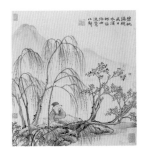

P054

柳溪听莺图

26cm×23cm

P042

故事人物图

135.8cm×66.8cm

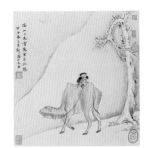

P055

明驼蹑雪图

26cm×23cm

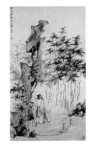

P044

锺馗赏竹图

176cm×94.8cm

P056

唐寅像

90.5cm×36cm

P047

寿星骑鹿图轴

167.1cm×101.6cm

P057

西园雅集图

180.7cm×94.8cm

P048

柏下仙鹿图

171cm×124.8cm

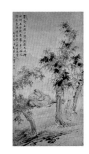

P060

刘讦游山图

165.7cm×82.9cm

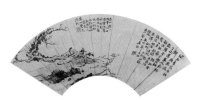

P050

临流赏杏图

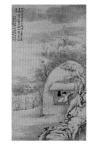

P062

雪夜读书图轴

138.7cm×73.6cm

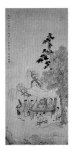

P052

瞽书图

133.5cm×60cm

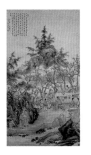

P064

春夜宴桃李园图

180.2cm×95.5cm

P066

竹林七贤图

P080

仕女图

120cm×42cm

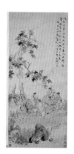

P068

春宴图

144cm×60.5cm

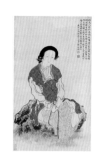

P082

苏小画像

125cm×69cm

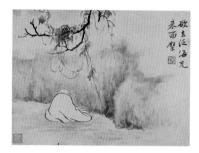

P070

杂画册 （十开）

23.5cm×29.5cm

P084

寒山拾得图轴

192.5cm×102.2cm

P071

观瀑图

289cm×121cm

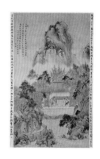

P087

崇儒馆图

171.8cm×92.3cm

P074

仙人白鹿

177.2cm×95.2cm

P087

茅斋读书图

125.5cm×44cm

P076

锺馗嫁妹图

135.5cm×70.1cm

P088

高斋赏菊图

64.8cm×115.3cm

P079

村童闹学图

74.3cm×103.5cm

P090

桐阴秋畅图

133cm×45.5cm

P092

松下抚琴图轴

129.5cm×46.2cm

P106

松下高士图

P094

天山积雪图

159.1cm×52.8cm

P107

二老论道图

83.8cm×33.2cm

P096

二乔玩春图

131cm×63cm

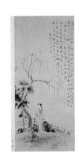

P108

垂柳仕女图

130.6cm×54.8cm

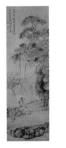

P098

观瀑图

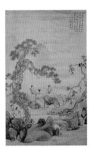

P111

松下清话图

171cm×98cm

P100

归庄图

199.7cm×93cm

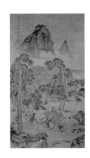

P112

林下论道图

181cm×96cm

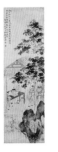

P102

村童闹学图

137.8cm×39.8cm

P115

曹松堂肖像

33.1cm×51.5cm

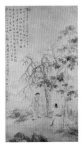

P104

陈仲子灌园图

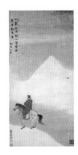

P116

关山勒马图

124cm×57.1cm

P118

观音像

63.7cm×30.7cm

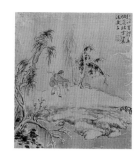

P127

杂画（十二开）之六

30cm×25.5cm

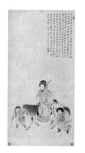

P119

昭君出塞图

125.1cm×58.8cm

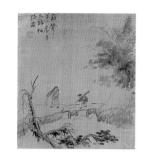

P128

杂画（十二开）之十一

30cm×25.5cm

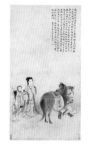

P121

昭君出塞图

128.3cm×64cm

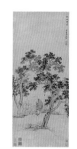

P129

桂林双喜图

94.2cm×37.8cm

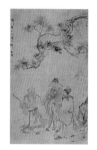

P122

三星图

175.1cm×97.2cm

P130

渔父晚归图

140.7cm×56.4cm

P123

松荫三老图

194.2cm×107.95cm

P132

山水人物（八开）之一

18.5cm×38cm

P125

梅鹤图

170cm×100cm

P134

山水人物（八开）之二

18.5cm×38cm

P126

杂画（十二开）之五

30cm×25.5cm

P136

山水人物（八开）之三

18.5cm×38cm

P138
山水人物（八开）之四
18.5cm×38cm

P153
冷雨梦迷图（山水人物册十开）
26.9cm×32.6cm

P140
赏花图
95cm×84.5cm

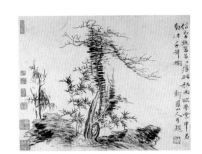

P155
古木修篁图（山水人物册十开）
26.9cm×32.6cm

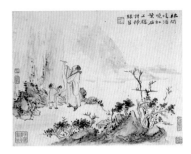

P143
石壁题诗图（山水人物册十开）
26.9cm×32.6cm

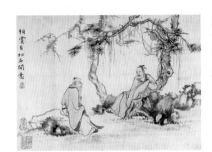

P157
松下高士图
26cm×34cm

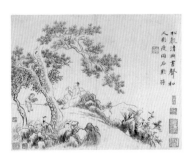

P145
松荫读书图（山水人物册十开）
26.9cm×32.6cm

P158
和合二仙图
156.5cm×94cm

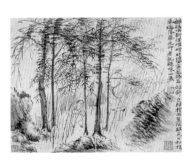

P147
疏林看鼯图（山水人物册十开）
26.9cm×32.6cm

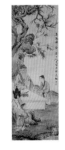

P159
琴趣图
125cm×42cm

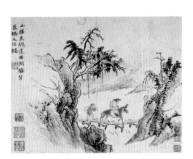

P149
长桥骑驴图（山水人物册十开）
26.9cm×32.6cm

P160
洞口吹箫图
132.4cm×45.3cm

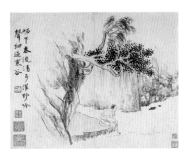

P151
春流濯足图（山水人物册十开）
26.9cm×32.6cm

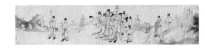

P162
莲炬归院图
32cm×142cm

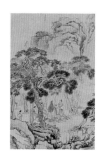

P169

三老图

165cm×99cm

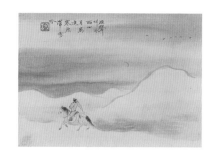

P175

戴月踏雪图

21cm×28cm

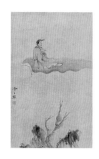

P169

人物图

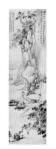

P176

临流觅句图

166.5cm×44.5cm

P170

桐窗仕女图

123cm×65.5cm

P177

取士图

20cm×13cm

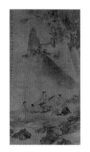

P171

横琴论道

150cm×77cm

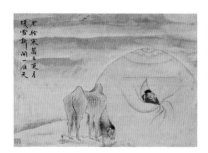

P178

老驼啮雪图

29.5cm×39cm

P172

五桂齐芳图

88.5cm×45cm

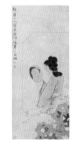

P179

晨妆

85cm×35cm

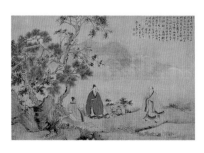

P173

香岩三逸图

77cm×111cm

P181

春园雅集图

49.5cm×33.5cm

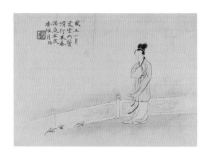

P174

仕女图

21cm×28cm

P182

赏柏品兰图

164cm×90.5cm

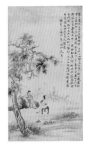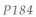

P184

陈仲子·却聘图

180cm×96cm

P185

仕女图

106cm×38cm

P186

吉庆图

129cm×54.8cm

P187

豆棚闲话图

43.5cm×28cm

P188

田居乐胜图

86cm×97cm

P191

西园雅集图

197cm×124cm

P192

扶风仙女图轴

174cm×96.9cm

P194

丹崖独卧图

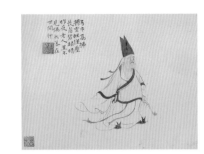

P196

老人星

20cm×25.4cm

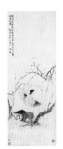
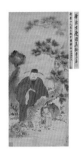
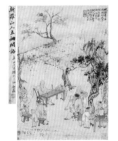
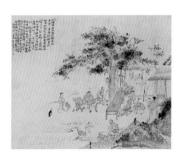

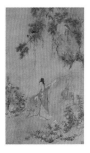

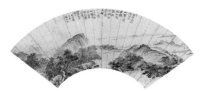

P002

溪山图

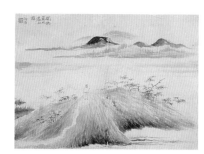

P015

游山图（山水花卉册八开）

22.8cm×30.4cm

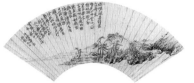

P004

山水

16cm×45cm

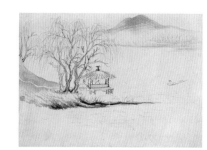

P017

水亭闲眺图（山水花卉册八开）

22.8cm×30.4cm

P006

万籁松烟图

131cm×53.7cm

P018

泉壑松声图

153cm×46.5cm

P007

听秋图

120cm×45cm

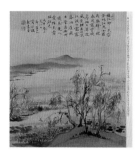

P018

秋水芙蓉图

28.4cm×23.3cm

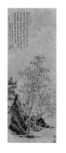

P008

枯木竹石图

135cm×47cm

P020

雅集图

117.5cm×39cm

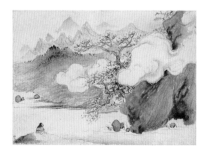

P011

观梅图（山水花卉册八开）

22.8cm×30.4cm

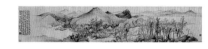

P022

秋山晚翠图卷

27.8cm×138.2cm

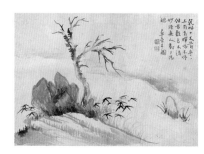

P013

乾枫图（山水花卉册八开）

22.8cm×30.4cm

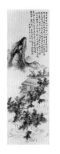

P028

栖云竹阁图轴

132.2cm×39.8cm

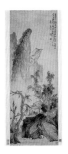

P030

窄屋秋声图

112.2cm×38.6cm

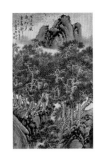

P044

万壑松风图

200cm×114cm

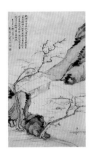

P032

梅花书屋图

88cm×49cm

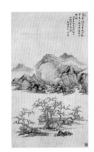

P047

春水梅亭图

125.9cm×69cm

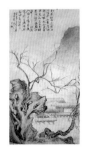

P035

梅花书屋图

227.7cm×115cm

P050

溪山晴雪图

115cm×59cm

P036

濯翠沐云图轴

177cm×54cm

P055

茅屋风竹图轴

129cm×55.9cm

P038

吟秋图

160.3cm×46.8cm

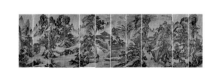

P056

溪山楼观图

226cm×62.5cm×12

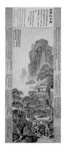

P040

白云松舍图

158.4cm×54.5cm

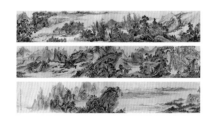

P072

仿元人山水

33cm×562cm

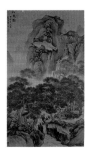

P042

松泉图

242.8cm×135.5cm

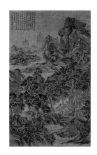

P086

游山图

197.5cm×116cm

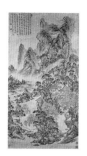

P088

水西山宅图

171.5cm×85.8cm

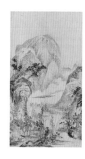

P101

松岭飞瀑图轴

121.1cm×61.9cm

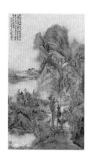

P090

青绿山水图

174.5cm×94cm

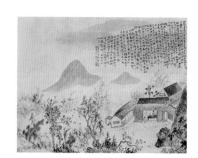

P102

秋声赋意图

94cm×113.5cm

P091

柳岸松风图

132.5cm×62.3cm

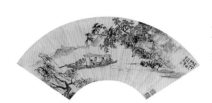

P104

舟游图扇页

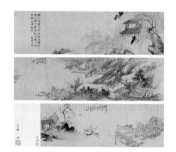

P092

雅居高逸图

31cm×290cm

P106

寻春图

173cm×57.5cm

P096

隔水吟窗图

96.6cm×39.9cm

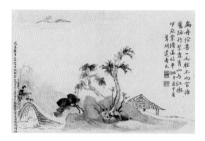

P109

春溪泛舟图

19.6cm×28cm

P099

秋山云壑图

132cm×62.5cm

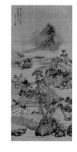

P110

柴门读书图

125cm×59.8cm

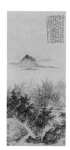

P100

竹楼雅居

114.7cm×48.2cm

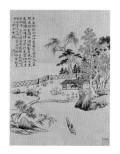

P112

山水册（十二开）

30.5cm×22.5cm

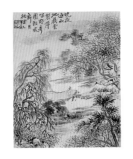

P113

山水册（十六开）

23.5cm×17.6cm

P123

山气欲成秋图

150cm×43cm

P114

草阁松声图

139.1cm×55.5cm

P125

山水人物图

20cm×232cm

P116

仿大痴山水

148.8cm×44cm

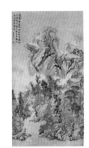

P130

水阁云峰图

176.4cm×90.5cm

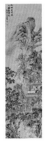

P118

秋林草阁图

158cm×42cm

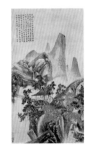

P132

空亭悟赏图

128.3cm×94.7cm

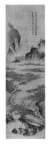

P120

春娇万红图

162cm×46cm

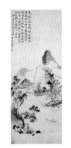

P134

舫游孤渚图

114.5cm×42.4cm

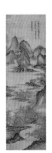

P121

秋山红树图

161cm×46cm

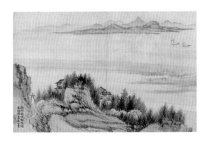

P135

溪山隐居图

25cm×37cm

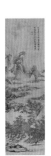

P122

湖天一览图

162cm×46cm

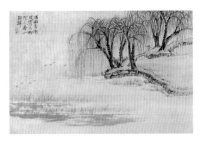

P136

溪山隐居图

25cm×37cm

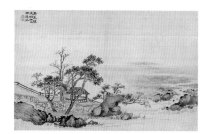

P137

溪山隐居图

25cm×37cm

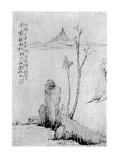

P144

秋山图

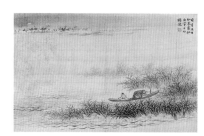

P138

溪山隐居图

25cm×37cm

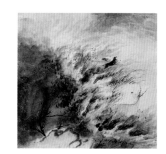

P145

秋风掠野烧图

52.5cm×53.2cm

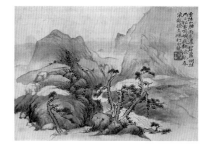

P139

杂画册

21.5cm×28cm

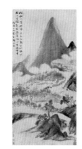

P146

模糊山翠图轴

132.4cm×61cm

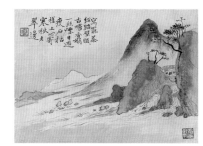

P140

杂画册

21.5cm×28cm

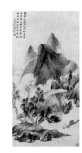

P147

清溪垂钓图轴

137cm×66cm

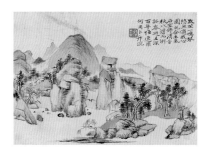

P141

杂画册

21.5cm×28cm

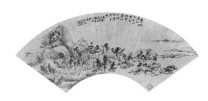

P148

秋山图

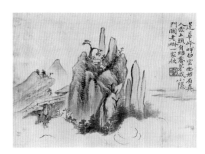

P142

莲峰幽居图

21.5cm×28cm

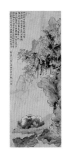

P150

坐揽石壁图轴

139.2cm×51.1cm

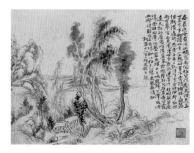

P143

橘窗深坐图

26.3cm×33.3cm

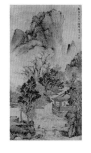

P152

荷净纳凉图轴

156.7cm×80.6cm

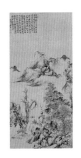

P154

清涧古木图轴

91.1cm×40.2cm

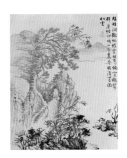

P156

松崖楼阁图（山水花卉册十一开）

30.3cm×24cm

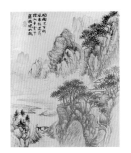

P157

烟树风泉图（山水花卉册十一开）

30.3cm×24cm

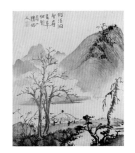

P158

云山茅亭图（山水花卉册十一开）

30.3cm×24cm

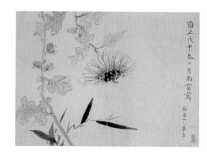

P003

竹枝大理菊图（山水花卉册八开）

22.8cm×30.4cm

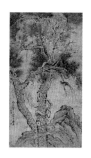

P022

双松图

270cm×139cm

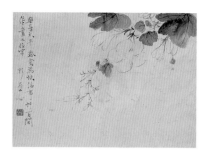

P005

太平花图（山水花卉册八开）

22.8cm×30.4cm

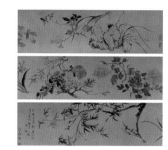

P024

花卉图

34cm×335cm

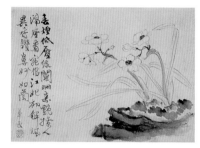

P007

水仙图（山水花卉册八开）

22.8cm×30.4cm

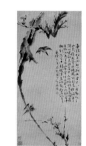

P028

寒梅翠鸟图

125cm×57cm

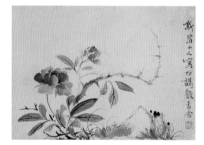

P009

月季图（山水花卉册八开）

22.8cm×30.4cm

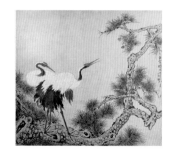

P031

松鹤图

160.5cm×169cm

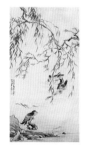

P010

春江水暖图

242cm×122cm

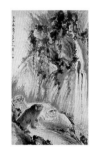

P032

三狮图

194.1cm×105.5cm

P013

松石图

32cm×582cm

P033

竹菊图

115.7cm×39.2cm

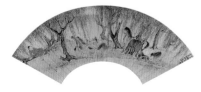

P020

牧马图扇页

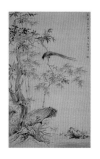

P035

桂树山雉图

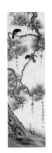

P036

花鸟图

155cm×41.5cm

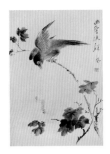

P045

花鸟图（八开）之四

46.5cm×31.3cm

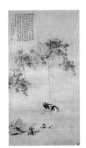

P037

桃潭浴鸭图

271.5cm×137cm

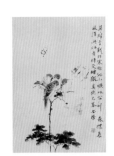

P046

花鸟图（八开）之五

46.5cm×31.3cm

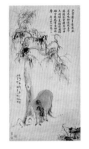

P038

马图

124.1cm×60.8cm

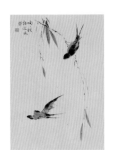

P047

花鸟图（八开）之六

46.5cm×31.3cm

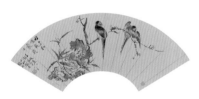

P040

好鸟和鸣图

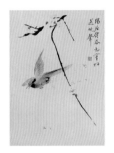

P048

花鸟图（八开）之七

46.5cm×31.3cm

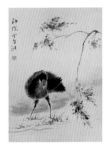

P042

花鸟图（八开）之一

46.5cm×31.3cm

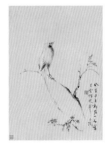

P049

花鸟图（八开）之八

46.5cm×31.3cm

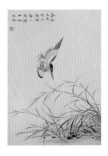

P043

花鸟图（八开）之二

46.5cm×31.3cm

P050

梧桐鹦鹉图

129cm×40.5cm

P044

花鸟图（八开）之三

46.5cm×31.3cm

P051

鹦鹉图

128cm×45cm

P052

鹦鹉图

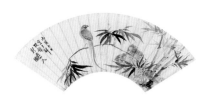

P059

青篁翠羽图

17cm×52cm

P053

黄鹂翠柳图

118.5cm×47.5cm

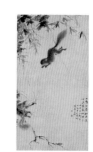

P060

松鼠图

114cm×58cm

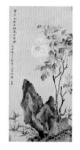

P054

花石图

128cm×58.4cm

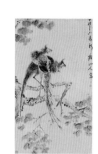

P062

凤凰梧桐图轴

190.5cm×105.3cm

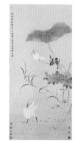

P055

红蕖翠鸟图

125.7cm×56.8cm

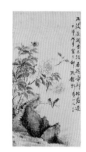

P063

富贵白头图

125cm×61cm

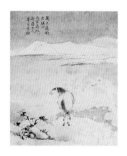

P056

老骥思边图

32cm×25cm

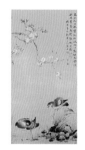

P065

桃花鸳鸯图

128.2cm×60.4cm

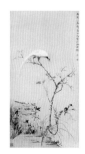

P057

寿带天庆图

123cm×61cm

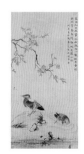

P066

桃花鸳鸯图

128.2cm×60.4cm

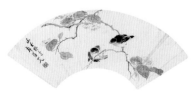

P058

幽香野鸟图

17cm×52cm

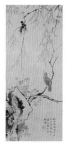

P067

好鸟鸣春图

119.6cm×48.5cm

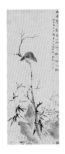

P068

月季画眉图

134cm×50cm

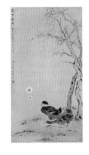

P079

桃柳双鸭图

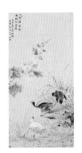

P069

蒲塘鸥集图

130cm×61cm

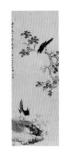

P080

花鸟图

105.5cm×36.8cm

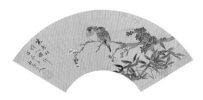

P070

花鸟图

18cm×52.5cm

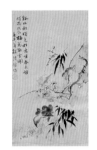

P082

梅竹花鸟图

62cm×34cm

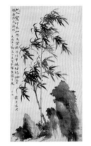

P072

墨竹图

134cm×69cm

P083

梧桐柳蝉图

126.5cm×54.8cm

P073

案头清供图

98cm×31cm

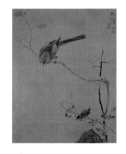

P084

花鸟草虫册（八开）之一

36cm×26.7cm

P074

芦塘水鸟图轴

119.7cm×50.5cm

P085

花鸟草虫册（八开）之二

36cm×26.7cm

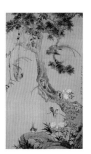

P076

翠羽和鸣图

177.2cm×97.4cm

P086

花鸟草虫册（八开）之三

36cm×26.7cm

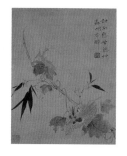

P087

花鸟草虫册（八开）之四

36cm×26.7cm

P094

柳塘清趣图

115cm×35cm

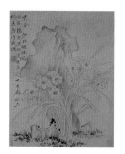

P088

花鸟草虫册（八开）之五

36cm×26.7cm

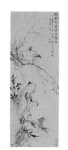

P095

梅竹春音图

132.5cm×45.5cm

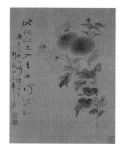

P089

花鸟草虫册（八开）之六

36cm×26.7cm

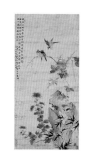

P096

花鸟图

139cm×64cm

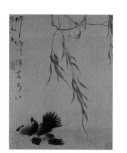

P090

花鸟草虫册（八开）之七

36cm×26.7cm

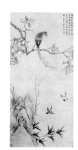

P099

寿带海棠图

133cm×60cm

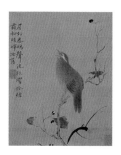

P091

花鸟草虫册（八开）之八

36cm×26.7cm

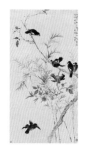

P100

鹦鹆群戏图

155.8cm×76.1cm

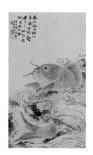

P092

赤鲤图

166.5cm×93cm

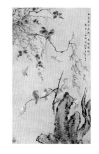

P101

疏柳幽禽图

167cm×93.5cm

P093

青莲白鹭图

P102

松鹤图

234cm×118.5cm

P104

荷花鸳鸯图

129.1cm×52.4cm

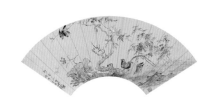

P114

竹石集禽图

19.2cm×55cm

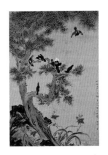

P106

八百遐龄图

211cm×133cm

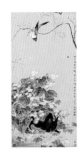

P116

禽兔秋艳图

135.4cm×62.3cm

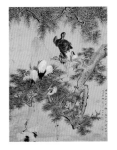

P109

松鹤图

192cm×136.5cm

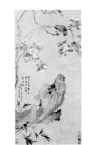

P117

海棠寿带图轴

136.5cm×62.4cm

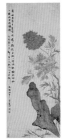

P109

牡丹竹石图

128.8cm×49.5cm

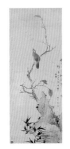

P119

秋树鸣禽图

130.8cm×47.5cm

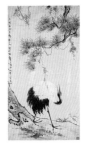

P110

松鹤图

176.2cm×90.6cm

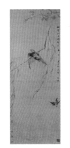

P120

红香欲系图轴

126cm×46cm

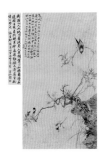

P111

疏柳箫曲图

112cm×60.5cm

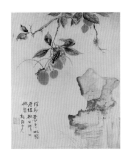

P121

荔枝天牛图轴

53.5cm×42.1cm

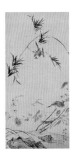

P112

兰菊竹禽图

132cm×59.5cm

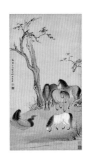

P122

五马图轴

138.5cm×71.2cm

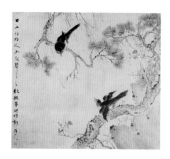

P125

红榴双鹊图轴

89.9cm×93.6cm

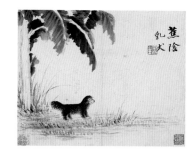

P137

花鸟鱼虫册页

24cm×28cm

P126

秋枝鹦鹉图轴

141.2cm×37cm

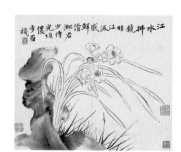

P139

花鸟鱼虫册页

24cm×28cm

P127

兰石画眉图轴

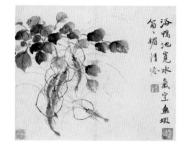

P141

花鸟鱼虫册页

24cm×28cm

P128

枝头鹦鹉图

97.4cm×30.1cm

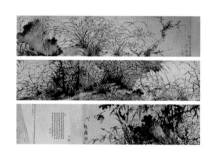

P142

墨兰卷

40.3cm×468.5cm

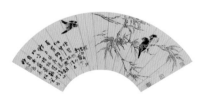

P130

竹禽图扇页

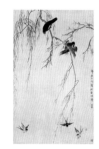

P146

柳燕鹏鸽图

125.6cm×71.8cm

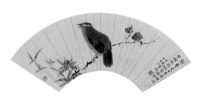

P132

秋枝画眉图扇页

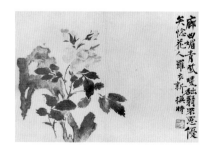

P149

花鸟册（八开）之一

20.5cm×27.5cm

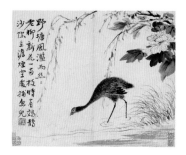

P135

花鸟鱼虫册页

24cm×28cm

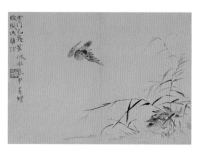

P151

花鸟册（八开）之二

20.5cm×27.5cm

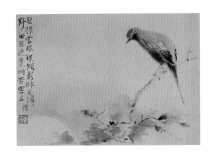

P153

花鸟册（八开）之三

20.5cm×27.5cm

P165

松鹰图

55.8cm×54.3cm

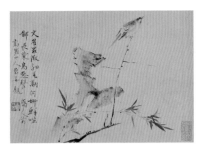

P155

花鸟册（八开）之四

20.5cm×27.5cm

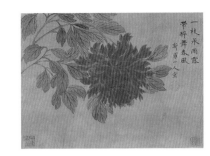

P167

山水花鸟（四开）之一

31.7cm×41.4cm

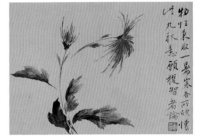

P157

花鸟册（八开）之五

20.5cm×27.5cm

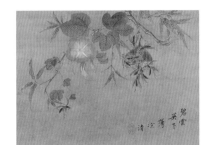

P169

山水花鸟（四开）之二

31.7cm×41.4cm

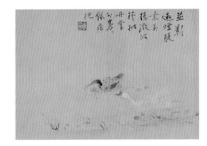

P159

花鸟册（八开）之六

20.5cm×27.5cm

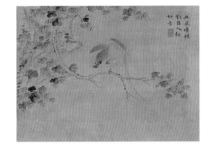

P171

山水花鸟（四开）之四

31.7cm×41.4cm

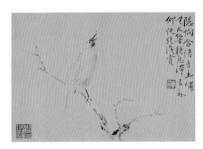

P161

花鸟册（八开）之七

20.5cm×27.5cm

P172

菊石图

130cm×35.5cm

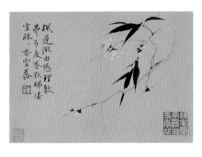

P163

花鸟册（八开）之八

20.5cm×27.5cm

P173

双雀戏柳图

P164

设色花鸟图

131cm×51.5cm

P174

鹡鸰双栖图

134cm×70.5cm

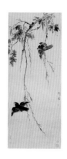

P176

柳禽图

114.8cm×52.4cm

P185

秋庭幽鸟图

124cm×44cm

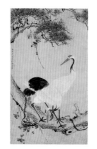

P177

双鹤图

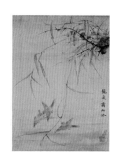

P186

花鸟四条屏之一

55.6cm×37.9cm

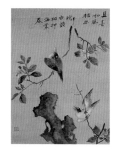

P179

海棠白头图

50.8cm×35.8cm

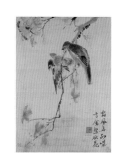

P187

花鸟四条屏之二

55.6cm×37.9cm

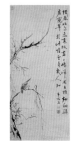

P179

高枝好鸟图

101cm×43.1cm

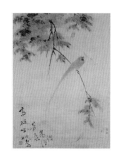

P188

花鸟四条屏之三

55.6cm×37.9cm

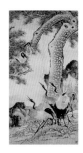

P180

松鹤图

278cm×136.2cm

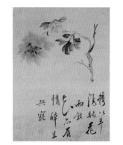

P189

花鸟四条屏之四

55.6cm×37.9cm

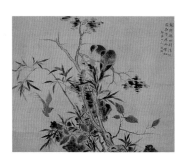

P183

丹枫归禽图

83.3cm×96cm

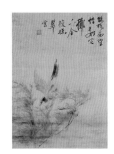

P190

花鸟三条屏之一

55.4cm×37.7cm

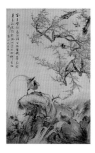

P185

山雀爱梅图

216.5cm×107cm

P191

花鸟三条屏之二

55.4cm×37.7cm

P192

花鸟三条屏之三

55.4cm×37.7cm

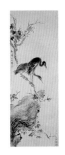

P201

秋枝双鹭图

143.5cm×49cm

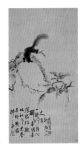

P193

松鼠啮栗图

117.9cm×57.1cm

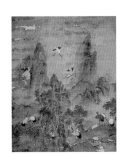

P202

八鹤图

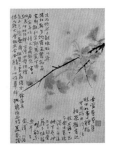

P195

菊花图

P204

鹦鹉荔枝图

127.5cm×40.5cm

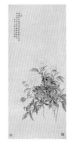

P195

芍药图

136cm×55.8cm

P205

双鹿图

123cm×42cm

P196

凤凰栖梧图

204cm×121.5cm

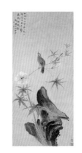

P206

葵石画眉图

131cm×57cm

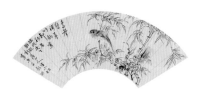

P198

竹禽图

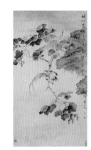

P207

梧桐寿带图

138cm×73.3cm

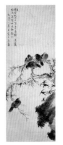

P200

枯松寒禽图

163.2cm×58cm

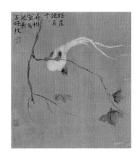

P208

杂画册（十二开）之一

30cm×25.5cm

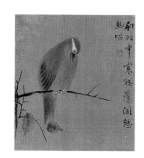

P209

杂画册（十二开）之二

30cm×25.5cm

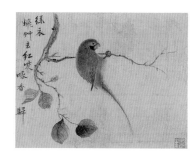

P221

花鸟（十二开）之四

21cm×26cm

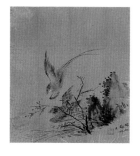

P210

杂画册（十二开）之三

30cm×25.5cm

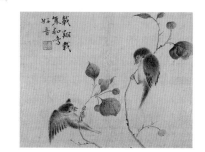

P223

花鸟（十二开）之五

21cm×26cm

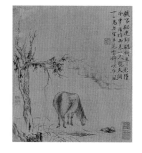

P211

杂画册（十二开）之七

30cm×25.5cm

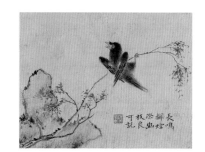

P225

花鸟（十二开）之六

21cm×26cm

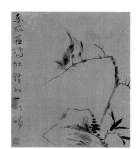

P212

杂画册（十二开）之八

30cm×25.5cm

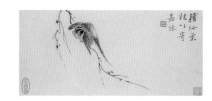

P226

花鸟（八开）之一

18.5cm×38cm

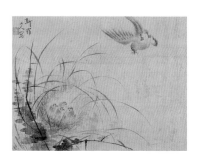

P215

花鸟（十二开）之一

21cm×26cm

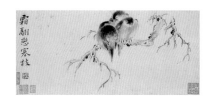

P228

花鸟（八开）之二

18.5cm×38cm

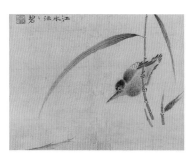

P217

花鸟（十二开）之二

21cm×26cm

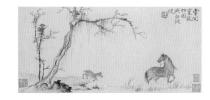

P230

花鸟（八开）之三

18.5cm×38cm

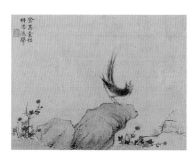

P219

花鸟（十二开）之三

21cm×26cm

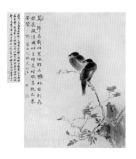

P233

晨风清兴

73.5cm×53cm

P234

碧桃寿带

132cm×40.5cm

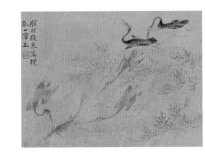

P243

走兽花鸟画册（之二）

11.6cm×15.2cm

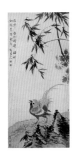

P235

锦鸡竹菊图

106.8cm×47.2cm

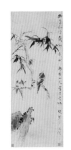

P244

幽鸟和鸣图轴

143.4cm×52.7cm

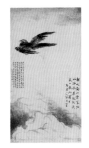

P236

鹏举图

176.1cm×88.6cm

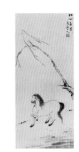

P245

壮心千里图轴

103.7cm×43.4cm

P237

桂兔图

44cm×33cm

P246

竹石牡丹图轴

103.7cm×43.4cm

P238

红雀图（部分）

126.8cm×59.5cm

P247

花新鸟鸣图轴

115.2cm×34.1cm

P239

凤条栖鸟图轴

125.8cm×31.6cm

P248

梅竹松石图轴

195.7cm×101cm

P241

走兽花鸟画册（之一）

11.6cm×15.2cm

P251

秋月寒蝉图页

21.6cm×30.7cm

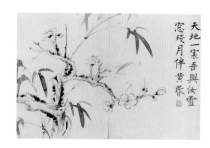

P253

梅竹图页

21.6cm×30.7cm

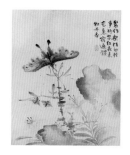

P262

萱花蜂蝶图（山水花卉册十一开）

30.3cm×24cm

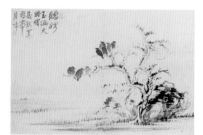

P255

寒鸦啼月图页

21.6cm×30.7cm

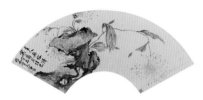

P256

菊石图

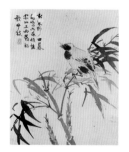

P258

竹枝小鸟图（山水花卉册十一开）

30.3cm×24cm

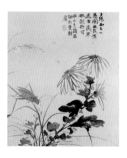

P259

秋菊图（山水花卉册十一开）

30.3cm×24cm

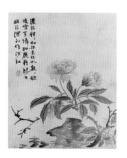

P260

月季图（山水花卉册十一开）

30.3cm×24cm

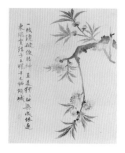

P261

碧桃花图（山水花卉册十一开）

30.3cm×24cm

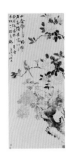

P002

牡丹山禽图

153.5cm×61.5cm

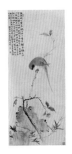

P009

竹石鹦鹉图轴

130.5cm×53cm

P003

花鸟图

42cm×28cm

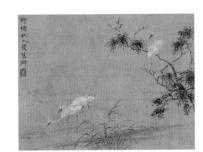

P010

花鸟

21cm×26cm

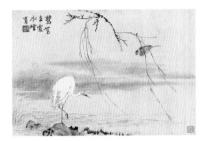

P004

花鸟图

33cm×45cm

P011

松柏长青寿带妍图

143cm×66cm

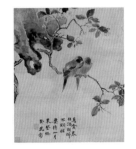

P005

海棠双鸟图

53cm×42cm

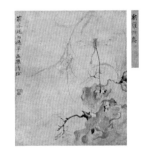

P012

草虫图

33cm×27cm

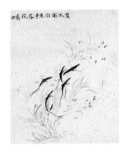

P006

鱼争落花图

32cm×25cm

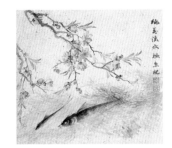

P014

桃花鳜鱼图

31.7cm×33cm

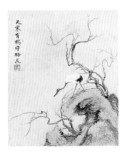

P007

梅鹤图

32cm×25cm

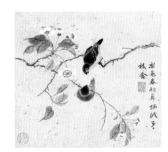

P015

梨花双禽

31.7cm×33cm

P008

哺雏图

125cm×47cm

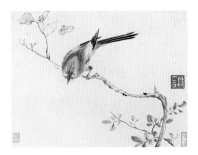

P016

花鸟册页之一

26cm×34cm

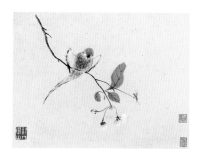

P017

花鸟册页之二

26cm×34cm

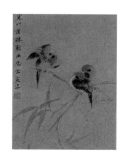

P024

花鸟图

32.5cm×24.5cm

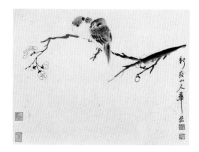

P018

花鸟册页之三

26cm×34cm

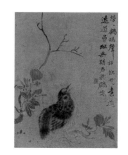

P025

花鸟图

32.5cm×24.5cm

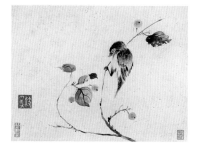

P019

花鸟册页之四

26cm×34cm

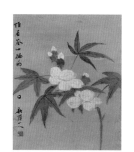

P026

秋葵图

40cm×31cm

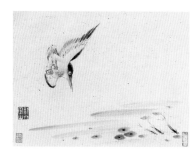

P020

花鸟册页之五

26cm×34cm

P027

花鸟图

130cm×37.5cm

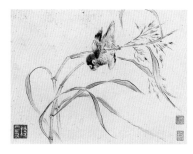

P021

花鸟册页之六

26cm×34cm

P028

松鼠图

130cm×56cm

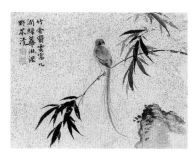

P022

花鸟图

29cm×36.5cm

P029

翠禽啼春图

135cm×61.5cm

P023

折枝芍药图

124cm×45cm

P030

山禽乐春图

189cm×109cm

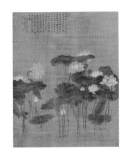

P031

菱荷图

170cm×30cm

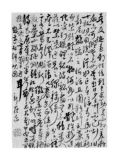

P040

行书题画诗（十二开）之
五

P032

寿带鸟图

136cm×53cm

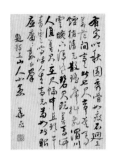

P041

行书题画诗（十二开）之
六

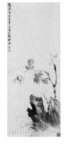

P033

牡丹花石图

117.5cm×45cm

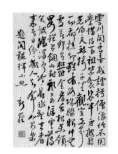

P042

行书题画诗（十二开）之
七

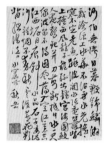

P036

行书题画诗（十二开）之
一水窟吟

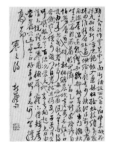

P043

行书题画诗（十二开）之
八

P037

行书题画诗（十二开）之
二自写小象

P044

行书题画诗（十二开）之
九

P038

行书题画诗（十二开）之
三

P045

行书题画诗（十二开）之
十

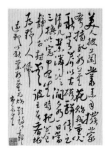

P039

行书题画诗（十二开）之
四

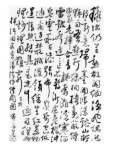

P046

行书题画诗（十二开）之
十一

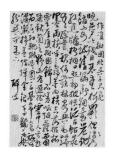

P047

行书题画诗（十二开）之
十二

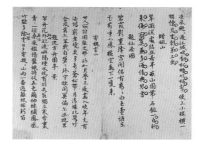

P059

楷书诗稿（八开）之五

P048

山水诗斗方之一

23.5cm×17.7cm

P061

楷书诗稿（八开）之六

P048

楷书养生一首

19.3cm×13cm

P063

楷书诗稿（八开）之七

P051

楷书诗稿（八开）之一

P065

楷书诗稿（八开）之八

P053

楷书诗稿（八开）之二

P066

书法

119cm×30.5cm

P055

楷书诗稿（八开）之三

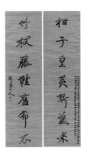

P067

书法

108cm×29cm

P057

楷书诗稿（八开）之四

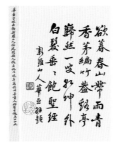

P068

书法

23.5cm×15cm

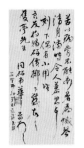

P069

书法

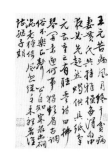

P078

行书录王元诗页

22.5cm×15.3cm

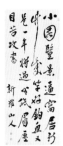

P070

行书竹窗漫吟

174.5cm×67.9cm

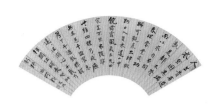

P080

行书

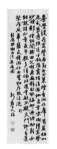

P071

行书题厉樊榭西溪筑居图
诗轴

93.1cm×27.4cm

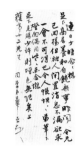

P082

致员获亭札

24.6cm×11.8cm

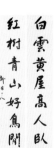

P072

行书七言联

96.1cm×19.5cm×2

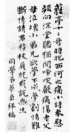

P083

致员获亭札

24.6cm×11.8cm

P073

行书七言联

116.1cm×21.7cm×2

P074

行书姜夔诗

P076

行书唐诗

图书在版编目（CIP）数据

华嵒全集 : 全 4 册 / 福建美术出版社编 . - 福州 : 福建美术出版社 , 2015.10

ISBN 978-7-5393-3236-9

Ⅰ . ①华… Ⅱ . ①福… Ⅲ . ①中国画 – 作品集 – 中国 – 清代 Ⅳ . ① J222.49

中国版本图书馆 CIP 数据核字 (2015) 第 004165 号

《华嵒全集》（全 4 册）

福建美术出版社编

顾　　问：薛永年

出 品 人：林玉平

特邀编审：丘幼宣

责任编辑：薛志华

装帧设计：雅昌文化（集团）有限公司 李武波　樊莉

出版发行：海峡出版发行集团

　　　　　福建美术出版社

社　　址：福州市东水路 76 号 16 层

邮　　编：350001

网　　址：http://www.fjmscbs.com

服务热线：0591-87620820（发行部）　87533718（总编办）

经　　销：福建新华发行集团有限责任公司

印　　刷：雅昌文化（集团）有限公司

开　　本：787 毫米 ×1092 毫米　　1/8

印　　张：107

版　　次：2015 年 10 月第 1 版第 1 次印刷

书　　号：ISBN 978-7-5393-3236-9

定　　价：3000.00 元